S0-BJF-877

UNIVERSITY OF NORTH CAROLINA
STUDIES IN THE ROMANCE LANGUAGES AND LITERATURES
Number 78

DOCUMENTS
OF THE SPANISH VANGUARD

DOCUMENTS
OF THE SPANISH VANGUARD

EDITED BY

PAUL ILIE

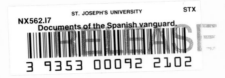

ST. JOSEPH'S UNIVERSITY STX
NX562.I7
Documents of the Spanish vanguard.

3 9353 00092 2102

NX
562
I7

118556

CHAPEL HILL

THE UNIVERSITY OF NORTH CAROLINA PRESS

PRINTED IN SPAIN

DEPÓSITO LEGAL: V. 1.984 - 1969

ARTES GRÁFICAS SOLER, S. A. - JÁVEA, 30 - VALENCIA (8) - 1969

ACKNOWLEDGEMENTS

I wish to thank the Horace H. Rackham Foundation of the University of Michigan for its sustained and generous support during the research and the publication phases of this book.

I am also grateful to Don Guillermo de Torre for permission to reproduce his articles, and to the *Revista de Occidente* for similar permission. My thanks extend to the many people who facilitated my work at libraries and archives too numerous to mention, but which include the University Libraries at Cambridge and Oxford, the Biblioteca Nacional, and the Hemeroteca Municipal of Madrid.

Finally, I would like to express my gratitude to those among my friends and colleagues who provided me with encouragement and assistance during the preparation of my work: Enrique Anderson-Imbert, M. J. Benardete, Jorge Campos, José Luis Cano, Edward Glaser, Raimundo Lida, Juan López-Morillas, William Shoemaker, Luis Emilio Soto, and Bruce W. Wardropper.

PREFACE

After examining this collection of documents of the Spanish vanguard, the reader will agree that it should be accompanied by a book or two of commentary rather than by a preface. The material is so diverse and complex that no introductory treatment could begin to organize it thematically without being shallow. As the collection stands, the documents invite explorations in depth of many areas: the psychology of art, esthetics, formalism, the theory of vanguard movements, the interrelationship of the arts. All of these topics may be pursued successfully on the basis of the present volume, although one would hope that other collections will follow. Indeed, all of these topics must be pursued if we are to have a minimal understanding of what the foundations of Spanish literature were really like during the period 1919-1930. Up to now, a single approach in criticism has predominated in the form of monographic studies of various writers. Little has been done to reconstruct the ideological background which gave experimental literature its stimulus and direction. Nor has any serious attention been paid to the Generation of 1927, either as an intellectual group or as a period of esthetic integration.

This collection is intended to serve as a tool with which to break new ground in the study of the Spanish vanguard. It contains a total of 57 essays, manifestoes, theoretical statements of purpose, and other prose writings taken from various "little magazines" of the period. The material is by and large unavailable outside of the Madrid libraries and private collections, a situation which has, of course, led to the gaps in critical scholarship mentioned above. I have selected these particular documents after evaluating the contents of the following periodicals: *Alfar, Almanac*

*de les Lletres, L'Amic de les Arts, Arte Joven, Atalaya, Baladas
para Acordeón, Brújula, Carmen, Cervantes, Cosmópolis, Cruz y
Raya, Los Cuatro Vientos, España, Favorables París Poema, La
Gaceta Literaria, Gallo, Grecia, Indice, Juventud, Litoral, Lola,
Mediodía, Meseta, Nuestro Tiempo, Papel de Aleluyas, Parábola,
Plural, Prometeo, Renacimiento, Residencia, Revista de las Espa-
ñas, Revista de Occidente, Ultra, Verso y Prosa.* Some of these
magazines offered many articles of the kind which I was seeking,
whereas others had little or nothing of interest. As all such selec-
tions must be, this one is personal and incomplete. But I believe
it to be accurate in its reflection of the vanguard spirit, as well as
objective in its survey of the many areas and problems which this
spirit prevailed upon. At any rate, it is a beginning.

The book is divided into sections which cover literary ante-
cedents, articles of theory and analysis, various manifestoes, and
essays on related arts. A glance at the table of contents reveals
that several prominent writers are absent altogether, whereas
many lesser known men are represented by one or more articles.
At the same time, certain authors seem to be heavily represented.
This is not the result of design, but is rather a reflection of intel-
lectual conditions at the time. Two figures dominated the scene,
Rafael Cansinos-Asséns and Guillermo de Torre, and a good
number of their colleagues associated with the vanguard and
included here have now been forgotten. As for other prominent
writers apparently omitted, they were too occupied with poetry,
philosophy, and fiction to contribute the kind of article which is
of interest in this volume. In the case of Salvador Dalí, I felt
justified in rescuing the artist's Catalonian prose from oblivion for
several reasons. Aside from contributing to the recent critical and
biographical interest in his work, Dalí's magazine articles are of
genuine interest in the history of artistic values. They reveal the
serious intentions of an international figure whose work now seems
controversial, if not dubious, and their unified view of the arts is
most appropriate to the aims of this collection.

I have left intact the spellings, a few of the curious mis-
spellings, and most of the typographical peculiarities of the original
magazines. The scholar can easily make the adjustment, and at
the same time he will be afforded at least a partial experience

of the journalistic spirit of the times. Since there was no standard procedure for dating many of the magazines, even within the same set, I have refrained from imposing an artifical numbering system. Each article is clearly identified by both date and number of issue where possible, but always by a notation that will easily locate the source in question.

PAUL ILIE

University of Michigan

TABLE OF CONTENTS

PART ONE

LLAMAMIENTO A LOS INTELECTUALES

por Andrés González-Blanco

No lanzo un manifiesto, ni predico un credo, ni intento generalizar mi punto de vista subjetivo. Quisiera, solamente, explicar mi posición ante la cuestión social, que pudiera (...¿y será inmodestia decir que debiera?) ser la de muchos intelectuales jóvenes.

Quiero congregarlos a todos en el pórtico de esta Revista, que tiene una tan fiera y noble evocación de helenismo, — pues aun para los que somos anti-helenistas enragés y a nativitate, Prometeo encadenado es la figura más noble, porque más humana, que forjó la fantasía dorada de Grecia.

Quiero congregarlos para hablarles de cosas que les interesan altamente. Y me dirijo especialmente a los que, encastillados en una fantástica torre de marfil, no quieren oír las conclamitaciones de una muchedumbre que pide... ¿Qué pide esa muchedumbre? Como todas las multitudes, desde que el mundo es mundo, solo pide, ruega y exige pan... y juegos circenses. *Panem et circenses,* como la multitud romana. La primera parte de la petición ha permanecido invariable a través de los siglos. El pan es el alimento primordial e indispensable... Y aquí es ocasión de recordar los magníficos versos del genial Salvador Rueda:

> El pan es dorado como una patena;
> es copón de grano, de seno fecundo;
> el pan es sol santo que todo lo llena,
> y su ara es la esfera redonda del mundo.
> Tendiendo a él la mano el rey y el mendigo,
> temblando, le piden calor y energía,
> y el disco de espigas, el sol de áureo trigo,

> les manda en sus rayos virtud y alegría.
> Pero el que perciba del pan la fragancia,
> ha de trabajarlo para merecerla;
> no basta a los hombres comer su sustancia,
> han de hacerse dignos también de comerla.

Pan piden todas las muchedumbres, y es muy natural. Mas aquí es ocasión de recordar la divina (y no por resobada, menos actual y fresca) palabra de Jesús: No sólo de pan vive el hombre. En Roma añadían una segunda parte a la petición: ...y juegos circenses. En España parafraseamos la frase de nuestros antiguos civilizadores, y dijimos: pan y toros. Un arzobispo, uno de los arzobispos más arzobispos y más españoles que ha habido, el Cardenal Monescillo, aplicó la frase a las miras particulares de dominación de la Iglesia, y la parodió así: pan y hojas de catecismo. El buen señor hubiera querido convertir a España en una sucursal de Londres, donde, en los domingos de esplín y de niebla, las ridículas Sociedades Evangélicas realizan su propaganda con hojitas volanderas...

Pidan lo que pidan las muchedumbres, hemos de dárselo. Poco importa que sea de vino, de virtud o de ciencia, como dijo el poeta; lo que importa es que os embriaguéis. A las multitudes hay que embriagarlas, de todo menos de vino: de virtud, de ciencia o de poesía; porque esta embriaguez espiritual es el único recurso que tienen a mano para olvidar la fea y áspera vida que les cerca como una muralla y les tiene prendidas en sus redes de hierro. "El único medio de pasar la vida —escribió Taine— es olvidar la vida."

Ya sé que la mayoría de los jóvenes se recluyen en su abadía interior, en la Telema que todos llevamos dentro; y allí, en la soledad de su claustro mudo, se dedican a forjar los más bellos sueños. Pero ya lo he dicho más de una vez, y nunca me cansaré de repetirlo: la leyenda de la torre de marfil debe ir desapareciendo de entre nosotros. Bien está como *pose* de momento, y, sobre todo, como motivo lírico, aceptarla una vez en la vida, siempre que sea para componer tan bellas estrofas como las que compuso un día Alberto Samain:

> *Mes douze palais d'or ne pouvant plus suffire,*
> *mon coeur royal étant désenchanté du jour,*
> *un soir, j'ai fait monter mon torne de porphyre,*
> *pour jamais, au plus haut de ma plus haute tour...*

En tan gran poeta como el autor de *Au Jardin de l'Infante* puede tolerarse un extravío o equivocación momentánea como ésta. Todo es perdonable cuando lindas estrofas decoran el pecado...

Mas en los imitadores ridículos, que se aprenden la postura de memoria, que no tienen el genio de los maestros ni la novedad de la inspiración, el turrieburnismo es la cosa más infecunda que conozco. ¿Recordáis lo que ocurre en los ingenuos relatos medioevales, donde hay siempre una princesa que vive hilando perpetuamente, día y noche, en el camarín más retirado de la más alta torre del castillo donde la confinó su fiero padre y señor, acaso por devaneos amorosos?... Pues estas desdichadas y cándidas princesitas acaban siempre por clavarse el huso en la mano... y morir. Y así termina lindamente el cuento. Los intelectuales que viven demasiado tiempo en su torre de marfil terminan también clavándose un puñal en el pecho o levantándose la tapa de los sesos. La soledad es mala consejera, como el hambre, la *malesuada fames* de Virgilio.

Me contestaréis con Ibsen: El hombre más fuerte es el que está más solo. Ibsen era un hombre del Norte; y en el Norte, la soledad es forzosa, porque no hemos de hablar con los icebergs. En cambio, en las doradas y cálidas comarcas donde Dios nos permitió nacer, podemos hablar hasta con las cosas inanimadas: porque parece que las ramas de los árboles son brazos que nos llaman hacia sí, invitándonos a refugiarnos bajo su amoroso dosel, y las flores silvestres de los prados son como bocas encendidas que quieren romper a hablar... En el Mediodía, todo, hasta el clima, es de por sí parlanchín y locuaz. Y nosotros debemos ser amplia y profundamente meridionales, para no perder nuestro gran prestigio.

No os está hablando un utopista, ni mucho menos. No soy un encaminador de multitudes. Sé que he de ir a ellas, como acaban por confesarse hasta los poetas más exquisitos encastillados en su torre interior, — tal Rubén Darío,— pero por ahora no estoy dentro de ellas. Más aún: creo que los que pretenden llevar a las multitudes a la Ciudad del Porvenir no recuerdan a menudo que las plebes tienen instintos sanchopancescos. No recuerdan que a los Don Quijotes los tildan de locos. Miden los utopistas el mundo por su pensamiento. Creen que todos son soñadores como ellos y

desinteresados como ellos. Mas no es así. Podrían los hechos comprobar esto si algún día se implantase e hiciese carne el estado de cosas soñado por los utopistas. No necesitamos de los hechos. Nos basta el análisis del corazón de las multitudes. Ellas repiten eternamente su refrán gastado: Más vale malo conocido que bueno por conocer. El refrán de los impotentes, de los imbeles, de los cobardes...

Como Sancho se quejaba y plañía a su señor de las malandanzas en que se andaban metidos por aquellos infaustos sueños del Hidalgo, las plebes al encontrarse manteadas por algunos desalmados yangüeses que nunca faltan en los campos de Montiel de la utopía socialista o anárquica, protestarían de que se les hubiera privado de un bien poseído largo tiempo. Prorrumpirían con unánime clamor, como los Israelitas en el desierto cuando vieron frustradas sus esperanzas: *"¡Utinam mortui essemus per manum Domini in terra Egypti, quando sedebamus super ollas carnium et comedebamus panem in saturitate!...*" Linda es la frase; y pierde mucho encanto al ser trasladada de la arcaica y noble lengua de la Escritura al castellano actual modernizado y febril como nuestra civilización.

Mas dice así *plus minúsve:* "¡Ojalá hubiésemos muerto en tierra de Egipto, a manos del Señor, cuando nos sentábamos sobre las ollas repletas de carne, y comíamos pan hasta la saciedad!..." Y un poco parafraseado, y desentrañado su simbolismo, podría ser este el sentido: Ojalá hubiésemos muerto en tierras del despotismo, a manos del mismo tirano, cuando, aunque esclavizados, dormíamos sobre nuestras tierras repletas de trigo y nos hartábamos de pan, comido tranquilamente en el hogar...

"*¿Cur duxistis nos in desertum istud* —proseguían los israelitas— *ut occideretis omnem multitudinem fame?...*" "¿Para qué nos condujisteis a este desierto para matar después de hambre a toda la multitud?..." Paráfrasis: ¿Para qué nos trajisteis a este desierto de la anarquía, donde al fin habríais de matarnos de hambre?...

Y como no habrá un Dios ni un Moisés que les diga: *Ecce ego pluam vobis panem de coelo* ("yo haré que llueva para vosotros pan del cielo"), se realizará un suicidio colectivo en el camino arenoso del desierto...

Yo no soy un apasionado de las doctrinas socialistas; sentimentalmente, soy más bien un medioeval, un feudalista, un adorador de los tiranos. Las mujeres aman a quien les hace sufrir y les oprime; los artistas tienen en esto instintos de mujer. Un poeta de Sud-America, pueblo libre y políticamente nuevo, habla con nostalgia de los antiguos despotismos, duros, pero nobles, malos, pero bellos.

Sin embargo, yo amo al pueblo. Yo creo que el pueblo es bueno, ingenuo y puro como un niño; aunque a veces no se lave, aunque huela mal. (Que éste es el supremo argumento contra la democracia de ciertos decadentistas *voulus,* de ciertos Petronios *pour rire.*) Enseñémosle nosotros a lavarse y perfumarse, con el agua fresca y limpia de los manantiales campesinos y con el agua lustral de la cultura... Prediquemos las abluciones físicas y espirituales. Constituyámosnos en apóstoles del pueblo.

Nadie más indicado para esto que un artista. Los agitadores de multitudes han sido siempre artistas, por fuera o por dentro. Poco importa que algunos hayan adolecido de escasa cultura y que otros hayan abusado de la declamación. Todo les será perdonado porque han amado mucho. En su interior, formaron primero una estatua de sociedad ideal; y luego la insuflaron el soplo creador que en ellos alentaban. Fueron escultores del alma propia y de ajenas almas; lo cual es más noble que ser escultor de su alma solamente.

Crearse un alma, forjarse un espíritu al fuego lento de la auscultación, es fácil relativamente. Transmitir a otros nuestro ideal interno, ya supone más esfuerzo; y, por lo tanto, más gloria para quien lo consigue. Bien sé que a esto opone cada poeta un escudo que le defiende de todo embate; su fiero y razonado orgullo, su egoteísmo insano. Mi yo es el soberano, dice cada poeta; que, por lo mismo, no se desdeña de emplearse en puerilidades ni le enfada confesar que su arte es un bello jugueteo sobre un trampolín. Cada poeta se repite cotidianamente desde que lo dijo, nuestro paisano, el gran satírico Marcial, bilbilitano, de Calatayud —de la misma tierra de la Dolores—, que tanto se parece a algunos vates: "Yo soy aquel a quien nadie aventajó en inventar futilidades y niñerías."

Ille ego sum nulli nugarum laude secundus...

Este bizantinismo estéril, este infructuoso y fácil banvillismo (los que conozcan bien su arte me entenderán), es lo que hay que combatir por todos los medios porque este amor de la futesa y este endiosamiento interior, que conduce simplemente a odiar al execrado *philistine* sin razonar el odio (lo cual no es propio de espíritus inteligentes), conducen en línea recta a un intelectualismo baldío, que seca las fauces del alma y agota el manantial interior. Todos los intelectuales, simple y genésicamente intelectuales, tienen el alma yerma y amarilla como la llanura manchega. El intelectual de afición y de oficio acaba por llevar en sí aquel tipo ridículo y grotesco que plasmó en una novelista el prosador francés Julio Renard, escritor pos-realista, o "contra-realista", como le llama su crítico; aquel tipo designado bajo el silbante apodo de *l'écornifleur* (título de la novela) [1] y que el sabio bibliófilo, de sutil espíritu artista, Marcel Schwob, resumió en esta síntesis magnífica, condensando en cuatro trazos todas las líneas generales de figura tan representativa para una parte de la juventud francesa, y actualmente, para la española: *horresco dicens!* [2] "L'Ecornifleur es un joven cuyo cerebro está poblado de literatura. Nada para él se presenta como un objeto normal. Ve el siglo XVIII a través de los Goncourt, los obreros a través de Daudet, los campesinos a través de Balzac y Maupassant, el mar a través de Michelet y de Richepin. Por más que mira el mar, jamás está al nivel del mar. Si ama, recuerda los amores literarios. Si viola, se admira de no violar como en literatura."

Contra este tipo, moralmente odioso, que va infestando nuestra literatura hodierna, hemos de reaccionar, violentamente, si es preciso. Descarguemos en él nuestros odios y dardeemos contra él nuestras aguzadas sátiras; despellejémosle, si es preciso, como Apolo a Marsías.

El literato no debe ser un hombre al margen de la vida. En nuestros tiempos menos que nunca. Tenemos que ir, queramos o

[1] Literalmente, esta palabra tiene la acepción de plagiario, y plebe y amente, se designa con ese sobriquet al gorrón o petardista. En suma, se trata del joven intelectual que no sabe en qué consiste el serlo, y realiza extravagancias con objeto de adquirir ese título honroso en su acepción primitiva y genuina, hoy ya mancillada por el mal uso.

[2] Véase un artículo de Henri Bachelin, titulado "Jules Renard" (*Mercure de France,* núm. 153, t. LXXI; 1 de enero de 1908).

no, a la plaza pública para predicar al pueblo. Algunos arguyen que en la plaza no hay más que verduleras de lenguaje soez y gentes de intelecto torpe y rudimentario. Precisamente nuestro triunfo estará en apagar las voces tumultuosas y sucias de las vendedoras del mercado con nuestra palabra persuasiva y encender en las inteligencias dormidas y obtusas la luz que en nosotros se ha hecho llama interior, que nos devora.

El pueblo es, en lo más íntimo de sus entrañas, un espíritu candoroso. Si les hablamos con voces suaves y bien unidas, las mujeres y los niños nos seguirán por calles, plazas y caminos de aldea, aclamándonos, como seguían al divino Jesús; y en las mujeres y en los niños está nuestra victoria, porque ellos se encargan de anunciar a los hombres ocupados en sus menesteres rudos, que ya se acerca el Ungido del Señor, trayéndoles la Buena Nueva.

Prometeo (Noviembre, 1908)

OPINIONES SOCIALES. LA NUEVA EXÉGESIS

por Ramón Gómez de la Serna

Introducción

Sólo son más viejos que nosotros los niños.

No obstante somos de los mayores, con mucha más edad que el más antiguo fósil aunque sea el *Homo diluvi testis* de Scheuchzer.

De aquí que poseamos apodícticamente el derecho de que nuestro grito emerja sobre todos los gritos.

—¿Paradoja?

No, señor desconfiado, lo único paradoxal en este caso es tu pregunta.

Unidos a la tierra por un cordón umbilical, por un guión indestructible, su edad es la nuestra.

Nuestra soldada, su digestión, sus economías, son los tres nudos de nuestra raíz, y hacen referencia al subsuelo en que estamos injertos y del que somos un tentáculo.

Sólo un orgullo cerebral, de falsa individuación, ha podido creer otra cosa. Por esto al cronometrizar nuestra vida se la reduce deplorablemente...

Pero esto debe terminar. Reconocida la impudicia, debemos hacer prevalecer nuestras clarinadas, aunque siendo los más viejos, según el vulgo, seamos los más jóvenes. Barbarismo del vulgo, que quizá, no es del todo absurdo, pues si juventud significa algo apologético y candente, bien merece el adjetivo esta vejez nuestra en último grado, que no es enclenque, ni economizada como la temprana vejez de sus viejos...

Nuestra edad fabulosa y evolutiva nos acrecenta allende los muertos, nos da un radio mayor y nos apaisa plus ultra de los que tienen un año más que nosotros.

En la ecuación momentánea de vejeces, en que entran todos los vivos, somos los jóvenes, los más jóvenes —mejor dicho— los más viejos, porque en la misma hora somos los más lucidos, los más fuertes, los más vírgenes, los alambiques más ardientes, y sobre todo a los que la vida promete la mayor prórroga...

En esta situación con 1.808 años, según la estrecha cuenta cristiana, e infinitos más, según la era mundial de la que si no sabemos la fecha originaria y precisa, conservamos una inabarcable influencia consanguínea, estamos avergonzados de que no se algebrice formidable y terminantemente la cuestión social, para caminar al porvenir como dueños de él y no como sus colonos.

La cuestión capital, única de la vida —claro que porque es ante todo cuestión individual— es la social, y es increíble que el hombre no se haya impuesto lo que debe ser su única imposición, la de solucionarla, y sobre todo es increíble cuando está en situación de resolverse porque se ha cromatizado su consciencia...

Plantear un problema bien —se ha dicho— equivale a resolverle. Es una verdad ésta que ha sido estéril, porque se ha dicho en las Universidades para plantear a capricho problemas que se resuelven a capricho. Pero sabida esta verdad, por los que la han de asimilar rudamente, y aprovisionada por ellos, les serviría hasta para fijar la fecha precisa de su advenimiento.

El "ser o no ser" aprovechado como remolcador, pronunciado con calentura, bien glosado, terriblemente glosado por el proletariado, de una manera contraria a como lo han hecho, hasta hoy con recogimiento, literaria y sordinescamente, todos, incluido Hamlet, el "ser o no ser" bien planteado sería decisivo.

Y como es una cosa que a todos nos atañe, todos debemos tender a solucionar esa alternativa. Yo aquí voy a ensayar unas ideas sobre el concepto naturista de la cuestión social. Y como siempre al pensar en el cesarismo rencoroso y relapso de la vida, mi pluma se inyecta en sangre. Así escribiré estas páginas infusionándolas mi lava arterial. Así ahora escribo queriendo cuestionar con todos, mi primer estrambote: Ceguemos el abismo, ya que es un abismo artificial en el que no son artificiales, sino terribles, los desnucamientos y las invalidaciones.

SITUACIÓN SOCIAL DE ESTE MOMENTO

La vida está fecundada ya, por un determinismo introcable, fraguado por todos los aciertos del renovador y por la ejemplarización de todas las audacias, aun las más arbitrarias...

Pero esa fecundación aparece unida por naturaleza a la periodicidad aritmética de todas las gestaciones.

La concepción infusa, instantánea de las realizaciones, es un error de la vieja metafísica del viejo anarquisabismo, que procede ignorando la vida, del mismo modo que la Biblia al imaginar la incubación de Jesús... Debido a ello, todos sus lances han sido abortos y divagaciones...

Esto no quiere decir que esos períodos evolutivos que se enseñan en las Universidades como razón de la inercia, no necesiten en su instante un esfuerzo supremo y revolucionario...

Estamos en el momento posterior al de la fecundación.

Está en el ambiente eficaz, latente, virtual —a la manera con que en un presupuesto preparatorio sin regir, sin cumplimentar, pero destinado a ser ley, hay fuerza, denuedo, y cierta ruda calidad en las cifras en que se presupuestea y se concede la formación de un polvorín—. Está en el ambiente —repito— y en una forma emplazadora que residencia al porvenir, el clisé negativo —el clisé negativo he dicho lector impasible— de lo que ha de ser.

¿No sorprenderéis la significación ubérrima de este resultado? Es maravillosa por las fatalizaciones y las resoluciones que ha de importar.

Después de tantos siglos de exposición beduína, pusilánime, desabrigada, de los hombres frente a la luz y la vida, después de esa larga etapa expositiva en que todo lo refractaron, inauditamente ayer lo han aprovisionado, esponjándolo, sensibilizándose fotográficamente —sin el simbolismo fastuoso en colores y proporciones de los utopistas— poseyendo el secreto de la vida y de su prosapia.

La conformación de ese clisé negativo está hecha de desconfianzas, de desconformidades, de acidez, y de exhortaciones apedreadoras y mordaces... En la juventud es donde más se han especificado esos rasgos específicos del clisé. Toda ella se resiente de ese no encajar en ninguna fórmula, de ese no poder aseverar nin-

guna opinión de las reinantes. Pero recela de su misma sinceridad, lo que evita que el dinamismo oportuno de sus sensateces lapidarias tenga trascendencia. Conviene una metodización de sus ímpetus espartanos, se necesita adoptarles por completo, creyendo en ellos y en su sensatez. Quizá no son conscientes de su finalidad, ni del oportunismo de sus desdenes; falta sencillamente la correa sin fin que les haga influir directamente sobre el porvenir, uniéndoles a su objeto.

Han de convencerse que obedecen a una ley sideral, al volcanizar en este momento lo estatuido.

Dejados llevar de su sinceridad —que prueba cuán íntima es su raigambre al no brotar como lo artificial hecho ya minuciosamente doctrina papista y párrafo cincelado— y abandonados a sí mismos, a su subjetivismo consumado y documentador, les falta a sus aciertos insólitos, el documento discursivo que acabe "en académico" con el academicismo sesudo de la docta Real Academia de C., M. y P. Dedicados a sí, hermetizados, es necesario socializar esa suficiencia individual, que sentencia en firme y bien, pero que asombra e indigna a los ritualistas porque no escribe sus consideraciones prolija y dialécticamente.

Y este aspecto negativo de la cuestión social no es antinómico del progreso, prepara su consumación, está dentro de ella porque mañana vendrá la prueba positiva, se reinvertirán las luctuosidades, lo que hay de sombrío en el clisé, y brotará el porvenir garantizado y sereno.

Antes de llegar a él, queda una nueva egira de trabajo y estrategia.

Ella será más fácil porque sus labradores marcharán unificados y en común hacia el ideal. La polémica irá cesando, pues la lucidez expandida sobre la vida la hará un campo sin sombrosos burladeros.

Y encandilados los ojos, arrojarán tanta luz sobre la vida, que toda traición se escorzará tan a las claras, que hará brotar mecánica e instantánea la reacción.

Sobre todo el acaudillamiento será idóneo; ya lo es. Los desviamientos de los mejores, a que fueron fáciles otros tiempos, ya no se reproducirán, y los mejores al derrocharse de ese modo torcido, acaudalarán el movimento. Ya lo acaudalan.

El presente no se invertirá ya en desviaciones. Ya pasó la época en que ellas fomentaban las salvas de aplausos. Hoy no es posible

un Napoleón porque en el ambiente socializado y preocupado de sus cosas no sería un invasor ni un Napoleón.

El presente produce y tiende a producir perfecto el temperamento mundano y ecuánime. Niezstche fue la última hipertrofía desconmensurada del hombre.

Hoy toda esa cantidad de fuerza que se invirtió en arborecer líricamente en labor de talla y de orfebrería, se invertirá en raigar, arborizando íntimamente para formar el carácter.

Sin embargo, todavía quedan, pero sin valor teatral siquiera, algunos seres que encerrados en sus soñaciones, piensan en la ampliación del porvenir, cuando estamos en su primer período, en el del desarrollo y fijación del clisé negativo, de cuya proyección, nacerá el pretérito futuro.

En el próximo artículo desde estas Termópilas me ocuparé de la catequización de ciertos escrúpulos literarios con que se menosprecia la cuestión social.

Prometeo (Noviembre, 1908)

ARTE JOVEN

por Silverio Lanza

I

Se llama Arte al procedimiento para realizar un fin científico.
Lo llamado *Arte por el Arte* no es Arte.

Aderezar apetitosamente e higiénicamente las substancias ali-
menticias es arte culinario: suprimir en una comida las carnes, los
pescados, las legumbres, las frutas y los dulces; y servir solamente
las salsas y los guarnimientos, es una extravagancia. Hecha por un
buen cocinero será una genialidad disculpable por una vez, si lo
servido es exquisito y no encubre inopia.

Exponer claramente un fin, ya es Arte. Emocionar orientando
es buena arte. Arrastrar hacia un fin a los inconscientes es gran
Arte. Arrastrar hacia un fin, después de haber convencido, es el
Arte Supremo.

Arrastrar, engañando, no es Arte. De los engaños se dice que
son *malas artes,* luego no son artes, porque el Arte, al realizar un
fin científico es siempre bueno.

Hallar, por medio de la Ciencia, un fin de perfección, y reali-
zarlo por medio de las artes, constituye la gran labor humana.

El Arte sigue a la Ciencia.

En la Ciencia hay una dualidad: el colectivismo que tiene su
arte típica, y el individualismo que tiene su arte típica.

El individualismo, primera forma de relación entre los seres
de la especie humana, sigue afirmando que la sociedad debe cons-
tituirse para mejorar a todos y a cada uno de sus individuos. El
individualismo tiene su arte típica, la más antigua, la que será

eterna: la música. Para nacer y exteriorizarse no necesita de la colectividad; basta para todo ello con un solo individuo. Además la música no se impone colectivamente a todos, porque cada uno la interpreta de distinta manera según su estado psicológico.

El colectivismo, segunda forma de relación entre los seres de la especie humana, sigue afirmando que el mejoramiento del individuo es subsiguiente al mejoramiento de la colectividad. Lo principal es que la sociedad sea fuerte, aunque para conseguirlo perezca el individuo. El colectivismo tiene su arte típica, muy antigua también, acaso eterna: el Arte militar. No puede nacer ni exteriorizarse sin la colectividad; un individuo jamás puede ser una guerra.

La trascendente vida humana es hoy la lucha entre el colectivismo y el individualismo.

Si el Arte militar asegura la victoria perdurable a un pueblo o un hombre, el dominio inescusable del más fuerte hará, según el colectivismo, la felicidad de los débiles.

Si la música halla un canto que haga amar a todos los hombres, cada uno amará a todos y será amado por todos; y según el individualismo, la sociedad quedará bien constituida.

Ser francamente, convencidamente y decididamente colectivista o individualista buscando siempre la felicidad humana, es hacer Arte.

Huir de estas luchas por cobardía, por lucro, por ignorancia o por necedad, y hacer monos y artículos anodinos, no es ser artista; es ser un cobarde, un mercachifle, un ignorante o un necio.

II

La juventud no es la edad, porque la edad expresa el tiempo perdido, y no el tiempo aprovechable. A los quince años se puede estar en vísperas de morir, y a los sesenta con posibilidad de vivir otros veinte.

La juventud no es una situación fisiológica. Lo sería si todos los organismos individuales estuviesen equilibrados cumpliendo el código biológico. Pero hemos de desequilibrarnos (educarnos) adaptándonos a nuestra actividal social, y tener piernas excesivamente fuertes a costa de un cerebro inepto, o una intelectualidad excesiva

a costa de un estómago atónito. Y, así, a los quince años se puede tener los pulmones viejos; y, a los sesenta es posible conservar el estómago joven.

El carácter preciso, la condición necesaria y suficiente de la juventud es la rebeldía expresa.

El niño llora; el viejo transige; el joven se rebela francamente.

Y ha de entenderse que la rebelión no es la ridícula y terca de los abúlicos y de los gregarios y de los vesánicos, sino la noble y consciente contra las crueldades del gobernante que se hace tirano, y contra las procacidades del pueblo que se hace canalla, contra lo sévico, lo injusto, lo inmoral y lo servil.

III

El *Arte Joven* es el procedimiento de rebeldía consciente, noble y expresa, para realizar el fin científico de la felicidad humana.

Y sea blanco o negro, rojo o azul, si es arte y es joven, ¡bendito sea!

<div style="text-align: right">(Arte Joven, Agosto 1909)</div>

FUTURISMO

por Gabriel Alomar

I

Por ley natural hay en las sociedades, como en todo, dos elementos, dos manifestaciones capitales, dos fórmulas de expresión humana que, en apariencia, son de conciliación imposible y paradójica. He aquí estos dos mundos, que con su convivencia tejen eternamente la historia: el uno, con la mirada vuelta hacia atrás, se alimenta de la tradición; adora las sagradas herencias; cuida con escrúpulo la conservación de los viejos sagrarios; columbra, en la sombra de la leyenda, la aparición de los héroes y de los mesías y transfigura las gestas originarias en el escenario luminoso de la epopeya; sacude maternalmente las páginas polvorosas de los códices olvidados y entona de nuevo las canciones perdidas en las selvas inexploradas; llena las lámparas agónicas ante los santuarios desiertos, y se arrodilla temblando sobre las losas que cubren la ceniza incógnita de los campeones y de los santos. Su alma se abreva en una fuente inagotable: ayer. Un infinito la cubre con su ala: el pasado. Por su impulso, las viejas metáforas se cuajan en dogmas; las palabras proféticas se tornan símbolos de verdad ultrahumana; el espíritu se plasma divinamente en letra; la costumbre se consagra en derecho intangible, protegido por el beso de los siglos inmemoriales; la fórmula vulgar y fría *deviene* rito litúrgico. Este mundo es la mitad de nuestra alma colectiva. Él ha cobijado amorosamente nuestra infancia y nos ha transmitido la palabra sagrada; él ha juntado en un paraíso desconocido las sombras de los padres y con ellas ha formado una personificación

plástica y viviente: la Patria. Él ha juntado el tesoro de visiones piadosas de la raza, todas las infantiles y rudimentarias explicaciones del misterio, y ha extraído de ellas, dignificándolas y enalteciéndolas, la Religión. Es, pues, algo de fundamental, de indestructible, de perenne, en la constitución pristina de nuestra vida. Expresémoslo en forma gráfica, material: es el elemento femenino de la naturaleza humana.

Pero he aquí que el hombre siente despertar súbitamente una nueva fuerza en el fondo inescudriñado del ser. Su corazón late con vigor nuevo, su espíritu se abre, como un capullo, sobre una luz nunca contemplada. El hombre también, como Zeus, que lo engendró, siente batir en su cráneo la eclosión de Palas. Un instinto poderoso despierta en su pecho y le empuja a la acción. ¿Qué acción? Yo creo que en el *devenir* continuado y misterioso de toda naturaleza, en ese trabajo milenario que trasmuda y contrahace todas las cosas y extrae la vida y la conciencia de entre la mezcla amorfa del caos; en esa lentísima y febril inestabilidad universal que constituye la gran inducción, la más alta síntesis de la filosofía positiva, y que los sabios van siguiendo a través de todas las manifestaciones y leyes de la vida, palpita un impulso soberano, primordial, base y punto de partida de todo el movimiento; ese impulso es el de personalización, el de individualización, el de diversificación.

¿Quién no ha sentido, mucho o poco, según la energía inmanente de cada naturaleza, ese impulso propio que reacciona contra el impulso recibido, se subleva contra la educación, desmiente con valentía la enseñanza aprendida, proclama árdidamente la independencia del propio espíritu, disuena sin temor del coro letárgico de las turbas, derriba y destruye, escandaliza y espanta las almas pobres, somueve los cimientos de las más fuertes columnas sociales y dice con voz de trueno a la persona, entumecida aún y somuerta, como agua mansa, bajo la telaraña protectora de la familia: ¡Fiat! ¡Sé tú! ¡Sé único! ¡Contradice! ¡Deja de ser los otros! ¡Grita y alborota! ¡Disiente de la multitud! ¡Vive!

Y he aquí el segundo nacimiento de la persona. Pero, ¡ah! en verdad, no todos llegan a este segundo nacer. ¡Cuántos quedan prisioneros entre la malla inextricable de los prejuicios, apriorismos, dogmas, verdades infusas, principios inconmovibles, de que forma su urdimbre la vida comunal de las multitudes! ¡Cuántas existen-

cias fallidas, pruebas en yeso que hace Natura para ensayar la creación marmórea de los verdaderos hombres. ¡Cuántos espíritus elementarios que necesitan, como pájaros de nido, un alimento masticado para subvenir a su menguado crecer! Esta es la verdadera selección, la gran selección de la humanidad. Es un grado más excelso aun en el camino que se eleva de la inconciencia a la conciencia del hombre: es un nuevo acto de apropiación, más íntima y perfecta, de la naturaleza por el hombre, que pasa de la mera contemplación a la posesión completa. Es que el momento lírico pasa a ser toma de dominio. Y ¿cuál es el secreto para alcanzar esta eclosión o despertamiento del alma a la segunda videncia? Es el hallazgo del verbo propio, de la palabra que todos llevamos dentro, como dote o presente de lo desconocido de donde procedemos y hemos despertado. Es el acierto en distinguir en el fondo del alma la coloración personal de cada uno, y aportaría como un nuevo elemento al iris de la humanidad. Es una nota más, nunca entonada, que se une a la escala inmensa. Es una modalidad desconocida en la evolución del espíritu universal.

Hay dos momentos en el proceso de esa personalización: un momento negativo y un momento afirmativo. El uno niega lo actual, el otro afirma y formula más o menos distintamente lo futuro. Sólo los que llegan al segundo llegan a sentir claramente el paso de la vida. Son ellos, son los futuristas.

Observadlo. La historia es una lucha sempiterna de dos fuerzas, de dos voluntades: la naturaleza y el hombre. Siempre que leo una vez más aquel aforismo político, ya envejecido, que recomienda acomodar a la naturaleza los sistemas, las teorías, las tendencias, los programas, me acude la misma idea. ¿Cómo? ¿Acomodarnos a la naturaleza? ¿Acaso no es ella la gran enemiga, la gran tirana, la que nos espía a cada paso para reabsorbernos y vigila el momento fatal, ineludible, de nuestra caída, para chupar nuevas fuerzas en nuestra sangre? ¿Por ventura no arma contra nosotros, en el corazón mismo del hombre, del hermano, el destral o la maza del más fuerte? ¿Acaso no guarda el dolor, la enfermedad, la muerte, para hacernos saber a cada estación de la vida su presencia inevitable? Además, hay que preguntar: ¿A qué naturaleza debemos acomodarnos? ¿A la de ayer, a la de hoy, a la de mañana? Porque la naturaleza no tiene una sola forma, sino infinitas,

y puede muy bien apelarse a la naturaleza de mañana contra la de hoy, como se apeló un día a la de hoy contra la de ayer.

Toda la gesta épica del hombre, desde los primeros agricultores y los primeros navegantes, es un esfuerzo para vencer aquella adversaria o para domar y aprovechar sus fuerzas mismas, afrontando el peligro sempiterno de verlas rebelarse, súbitas, y vengarse cruentamente del dominador. En ese dualismo cósmico del hombre y la naturaleza, del contemplador y lo contemplado, el hombre comenzó por admirarse, modulando la primera vocalización, un ¡ah! sonoro, virgen, primitivo, pura y suprema poesía, que en su silencio elocuentísimo, las comprendía todas. Pero después la lucha se inicia, y mientras las multitudes débiles divinizan y adoran, los héroes, las primeras selecciones, libran los primeros combates, que se simbolizan en todas las leyendas nacionales bajo la forma de aquellas proezas estatuarias de Herodes con la Hidra y el León, de Perseo con el monstruo, de Belerofonte con la Quimera, de Teseo con el Minotauro, de Sigfrido con Faffner, de San Jorge y los caballeros románticos con los dragones y gigantes de encantamiento.

Y si en estos combates hay que ver la lucha con los elementos materiales del mundo, ¿no hay una profunda representación de la lucha con la verdad desconocida y rebelde, en el mito de Edipo y la Esfinge?

El afán de diversificación entre el hombre y la gran Madre es la más antigua de las tradiciones humanas. Es tan antiguo, que bien podría llamársele *adamización*. Aquí le tenéis, según el más conocido de los símbolos, al primer Hombre, rodeado de todos los esplendores de la naturaleza, pero con ella confundido, incapaz de plena conciencia, los brazos inútiles, el corazón condenado a un latido uniforme y fastidioso, la palabra inepta para las grandes vocaciones. Y he aquí que el impulso adormecido se pone a palpitar y le habla calladamente, ofreciéndole la luz, la noción, el conocimiento. Y ese impulso mismo se ha personalizado en la fantasía germinatriz de los pueblos, y ha sido Lucifer, *Fósforos*, el que lleva la luz, el que ansía conocer, el que lanza el dardo de la razón en el abismo volcánico de lo ignoto. Ha sido el Ángel de la Revuelta, el primer réprobo, el primer indómito, el primer protervo, que ha alzado el *Non serviam* a costa del más grande de los sacrificios, el sacrificio de la gloria infinita. ¿Cómo no ha

de imitarle el primer patriarca, que contiene en su potencia la
futura germinación de las razas y de los hombres? ¿Cómo no ha
de admitir árdidamente la heroica renuncia, y romper la prisión
deliciosa del Paraíso, y avanzar por los caminos sin fin de la ·
tierra, y beber, nunca saciado, en los remansos de delicioso amar-
gor que bordean la ruta? Nada le detendrá. Sus uñas sangrarán
en la ascensión de las vertientes abruptas; pero mirará a sus pies
las ciudades y las tierras, enviándoles su aliento inspirador y evo-
cante; su frente goteará sobre el surco recién abierto; pero su
boca saboreará los frutos de las huertas desconocidas. La vejez
lo encorvará pesadamente sobre la tumba futura; pero sus ojos
resplandecerán con un rayo de claridad sobrenatural, robado a la
luz suprema... Y aquí llegamos a otro de los grandes símbolos
en que se concreta aquella sempiterna lucha: el símbolo de Pro-
meteo, encarnación clásica de la gran Antagonía. El hombre no
se ha contentado ya con arrancar la fruta de la ciencia, sino que,
menospreciando las verdades terrenas, ha penetrado con su vista
más allá de las nubes que cubren la morada de los dioses. Corres-
ponde a un momento más alto en su liberación del yugo de la
naturaleza. De la ciencia se asciende a la poesía. Si Adán repre-
sentaba la protesta de la humanidad, Prometeo personifica la
del individuo, que es mayor protesta. Y en medio del horror del
castigo, con las entrañas despedazadas, invectiva las fuerzas riva-
les, eternamente invencibles, y prevé, en la niebla del porvenir,
las generaciones obstinadas en la misma empresa, desesperada-
mente. ¡Ah! En verdad: la más alta grandeza de aquella obstina-
ción, de aquel esfuerzo en que se aúnan y comprenden todas
las epopeyas, está en su misma gloriosa y magnífica inutilidad,
en la certeza absoluta de que el combate no acabará nunca, y en
que el placer gozado en la batalla basta por sí sólo para mover los
brazos a la conquista de una imposible victoria.

Pero no: la victoria no es imposible. Al contrario, es una vic-
toria de cada día, de cada hora, de cada momento. Porque vos-
otros habéis dicho: ¡La lucha del hombre con la naturaleza!
¿Cómo puede ser? Si al hombre le es dado alcanzar alguna vez
un triunfo, por pequeño que sea, sobre la naturaleza, es que ese
triunfo era ya de sí cosa natural, es que la esencia de la natura-
leza permitía ya dejarse vencer aparentemente por el hombre, y
cambiar las condiciones de la vida, sin desnaturalizarlas, porque

eso es imposible. ¡Ah! Pues bien: aquí está precisamente la explicación del fin principal del hombre en su trabajo perdurable sobre la tierra. Modelar la tierra al arbitrio del hombre; inspirarle también, como los Elohim, un soplo de vida; animarla de humanidad, adaptarla a las condiciones humanas como quien doma una bestia salvaje, humanizar las fuerzas y sujetarlas, esculpir en el mundo nuestra imagen, *crear*, en fin, crear, alcanzando de un vuelo la función misma de la divinidad. Y ¿cómo podemos aplicar a la vida ese esfuerzo? No confundiendo nunca las condiciones actuales y aparentes de la naturaleza con sus condiciones posibles; no sacrificando mañana a hoy; no consagrando los estados —que son estados porque no se mueven, porque permanecen— y procurando acomodar el *devenir* incesante al ideal y a la utopía; no juzgando de la potencia por el acto, ni induciendo enfáticamente de la análisis trabajosa de los sabios la imposibilidad de trastornar las leyes más evidentes del mundo. El mañana es un monstruo que se alimenta del cuerpo descuartizado del hoy, como el hoy devoró un día el cadáver sangriento del ayer. La ley futura no se obtiene precisamente siempre de la ley actual, sino que, a menudo, se produce contra ella y a costa de su destrucción. Y sobre todo, hay que tener fe en la victoria de nuestro ideal, porque si la fe mueve las montañas, según dijo el gran utopista, tal vez, si encontramos la palabra mágica de evocación, la palabra impronunciada y secreta, esas poderosas fuerzas que luchan contra nosotros convertirán en favor nuestro sus energías y levantarán el mundo nuevo sobre las ruinas palpitantes del viejo.

He aquí una alta cuestión, todavía informulada, pero que, según creo, es el gran distintivo de la corriente científica que a la hora presente pasa sobre nosotros. Después de la era gloriosa del positivismo; después de los profundos análisis, de los estudios penetrantes y nimios, ha llegado la hora de las inducciones, de las altas síntesis; la hora de traducir en normas de vida todos los reportajes embarazosos y prolijos de los sabios; la hora en que el eruditismo ha de resolverse en intuición, y la mirada, herida aún de la miopía de los microscopios o la presbicia de los telescopios, mareada por la inmensidad sin fin de lo infinitamente pequeño, descubrimiento que le pertenece en toda su gloria, o espantada por el abismo de lo infinitamente grande, entrevisto en el arco

fugitivo y nebuloso de las órbitas siderales, ha de sondear también el imperio de las razones supremas y los fines recónditos de la vida; la observación y la experiencia baconianas han de tornarse ya creación, es decir, poesía; y entre las hileras sumisas y extasiadas de los discípulos han de surgir las voces de nuevas verdades o de nuevas ilusiones; han de posar nuevas auras purificadoras sobre el lago de la cultura humana.

No es conveniente tener discípulos, ha dicho De Greef en un discurso sobre la enseñanza íntegra. He aquí precisamente la preocupación más honda del mundo en estos momentos: asegurar la permanencia de la emancipación intelectual, impidiendo que el dogma o los principios definitivos, revistiéndose con la vieja odiosidad de la *res judicata,* puedan intervenir nunca más en la educación de las futuras generaciones, única garantía de que al evolucionar perenne, incesante, de la idea, no pueda ser detenido jamás por la idolatría de ninguna consagración o por la sanción pavorosa de ningún anatema. Séame permitido, pues, decir en esta ocasión, aunque de paso, lo que yo creo del magno problema educativo, desde el punto de vista político. Cuando se habla de la libertad de enseñanza, y, con estupefacción, vemos acogerse a la idea de libertad, como a un leño de naufragio, los mismos que la invectivaron y persiguieron con furia, se comprende que no se habla de un verdadero ejercicio de la libertad. La libertad de enseñanza no ha de ser el derecho de enseñar sin trabas a la infancia y a la juventud, el derecho de modelar y formar la espiritualidad de los alumnos, o sea del mundo que nos ha de suceder, no: la libertad de enseñanza o, mejor dicho, la libertad de educación, ha de ser la mayor suma posible de garantías de que el alma de los discípulos se abrirá a la luz sin ningún obstáculo y verá extenderse ante sí el cúmulo de nuestras fórmulas, penosamente abstraídas, para juzgar de ellas sin la presión o la coacción de ninguna idea ni de ninguna personalidad. No admitamos, como un pacto con el error, la libertad de crear espíritus viejos y mentalidades esclavas. Instauremos, sí, la obligación de hacer espíritus libres y autónomos, que nos ayuden y rectifiquen en nuestra obra inmortal de liberación.

¡El amor a la tradición! ¿Quién lo duda? La tradición es un elemento de cultura poderosísimo, porque, ya lo sabéis, no hay ningún hombre que pueda envanecerse de la invención total de

ninguna idea ni de ningún procedimiento. La colaboración tácita de las pasadas generaciones; la transmisión del viejo tesoro de los abuelos; el caudal, trabajosamente amontonado, de las enciclopedias; los mil elementos esparcidos que han cimentado nuestra mente, son los verdaderos manantiales de la energía social, las únicas fuerzas que empujan a la acción y a la renovación de la vida, a la creación, que no acaba nunca. Pero hay dos tradiciones: la de la luz y la de tiniebla; la de los que lucharon un día por el conocimiento y por la emancipación, y la de los que consagraron todas las energías a ahogar aquel esfuerzo. Son dos tradiciones irreconciliables, antitéticas. Por ello el viejo tesoro de la tradición está manchado de sangre; sobre él ha caído la sangre de los redentores en los calvarios infinitos, la sangre de los mártires en las catacumbas desconocidas, la sangre de los héroes en las rebeliones por el ideal, por la libertad o por la vida; sobre él se han vertido las lágrimas de los humildes en la vigilia de los trabajadores hambrientos, luchando por la verdad o por la belleza en el secreto de los talleres arrinconados; las hogueras de los suplicios lo han chamuscado y ennegrecido; el paso de los ejércitos devastadores lo ha malparado y expoliado, cubriéndolo de odiosos restos. Por eso, en este vínculo espiritual que nos une al mundo de ayer, sólo podemos sentir verdadero parentesco con aquellos hermanos de espíritu que, viviendo entre sociedades hostiles, enarbolaron el estandarte de la luz y pronunciaron árdidamente la palabra de vida entre el himno ensordecedor de la muerte y del mal. Por eso, todos cuantos nos sentimos fascinados por el más allá de todos los ensueños, tenemos también nuestra privativa y gloriosa tradición. Por eso, el futurismo no es un sistema ocasional o una escuela de momento, propia de las decadencias o de las transiciones, no: es toda una selección humana, que va renovando a través de los siglos las propias creencias y los propios ideales, imbuyéndolos sobre el mundo en un apostolado eterno. Es, en fin, la convivencia con las generaciones del porvenir, la previsión, el presentimiento, la precreencia de las fórmulas futuras.

Como los genios son concentraciones del alma dispersa de toda una raza o de toda una época, el genio inicial de los tiempos modernos, Goethe, es el ejemplo más alto de esa convivencia y connaturalización a través del espacio y del tiempo. Sobre el

pináculo que separa dos mundos, lanzaba su vista sobre dos humanidades; era un digno hermano de los clásicos, pero también iluminaba el descenso futuro de los continuadores, con la vista extasiada sobre el valle ubérrimo de la tierra prometida. Contemplad su obra, y veréis las ideas madres de la posteridad junto a la evocación poderosa del ideal helénico. Y es que el espíritu germánico, para quien había sonado la hora de la difusión y de la hegemonía, no remontaba el vuelo con el brío único de la propia virtud, espontáneamente, sino que bebía la inspiración en el viejo fondo de la cultura universitaria, de tan brillante tradición sobre todo en la escuela teutónica. Así el Doctor Fausto, encarnación de esa humanidad rejuvenecida por la revuelta, vencedora de la duda por la afirmación de la vida y del amor, se deleitaba en la transfiguración simbólica de dos noches; y si en la una se le aparecían en real existencia las mil personificaciones de la leyenda medioeval, hadas y brujas, fuegos fatuos y diablos, monstruos decorativos y cabrones infernales, en la otra veía desfilar en viviente aparición los semidioses y las heroínas de la tradición clásica, surgiendo de las páginas leídas en el laboratorio o desprendiéndose de las telas alineadas en las pinacotecas. Después de los amores de Gretchen, que iniciaban toda una era del amor humano, sentíase atraído por la belleza sexual de Helena y aprendía en sus brazos el secreto de las civilizaciones extinguidas. No de otra manera los conquistadores latinos que iniciaron el imperio bebían sobre los labios impúdicos, deliciosamente viciosos, de las reinas orientales, el néctar de una feminidad desconocida, que era para ellos la ofrenda de un nuevo mundo. No de otra manera, en la leyenda de Tannhauser, el caballero teutónico temblaba de terror sobre el pecho de Venus, mientras sentía resonar el himno de los cruzados que lo atraía a una vida nueva.

Aquel mismo artista que había resucitado a Ifigenia, la virgen griega, iniciaba también aquella exacerbación del espíritu de revuelta, que bien podría llamarse satanismo y que con tanta fuerza estalló después. La humanidad escuchó la voz tentadora de Mefistófeles, y la poesía idealizó los grandes desterrados de la comunión humana: los bandidos en Schiller; los *outlaws* en Walter Scott; los corsarios, fratricidas, incestuosos y orgíacos en Byron;

las cortesanas en Musset; los miserables de toda especie en Víctor Hugo; Satán mismo en Baudelaire y en Carducci.

¿No encontráis ya ese satanismo en la primitiva equivalencia de la palabra *genio* con las palabras que designaban los espíritus de la superstición diabólica, con la etimología del nombre mismo de Satán, con los demonios familiares, con los inspiradores secretos de la obra de los sabios, espíritus recluidos en las redomas de Fausto según la leyenda germánica? ¿No son los poetas los grandes poseídos, los que dialogan con los dioses cara a cara y reciben de ellos las inspiraciones y las palabras de profecía? ¿No alcanzan cierto poder de taumaturgia o adivinación, a los ojos del pueblo, por el ingenio nativo de la métrica, por el don del ritmo, que parece a las multitudes una potencia extraña? Y los sabios, ¿no son los que escudriñan con atrevida mirada las fuerzas ocultas y demoníacas? Se ve, pues, que cuando la ciencia y la poesía fueron voces de protesta, no hicieron más que adecuarse a su primaria significación.

Es que no la sentimos también muchos de nosotros, en diversa forma, esa solidaridad superior a los tiempos y a las naciones, a las razas y a la muerte, ese lazo de unión que acopla nuestra alma con la de todos los rebeldes pasados y futuros? ¿No os habéis preguntado nunca, en la meditación de vuestras noches, inclinados sobre las páginas de las historias, en qué ejército habríais formado, qué banderas os habrían protegido, qué templos habrían acogido vuestra plegaria? ¿No os habéis sentido nunca palpitar el corazón deliciosamente por los ideales perseguidos, y chispear los ojos por la suerte de las doctrinas combatidas? ¿No os habéis sentido cristianos en la Roma de Nerón, heresiarcas en la Bizancio de los Paleólogos, gibelinos en la Florencia del Dante, hussitas en la corte de Segismundo, heterodoxos en la España de los Austrias, organistas con Guillermo *el Taciturno*, anabaptistas con Tomás Muntzer, hugonotes bajo Catalina de Médicis, afrancesados en el Madrid del año 8, constitucionales el 24, conspiradores en la Restauración francesa, mazzinianos en la joven Italia, separatistas en las colonias americanas?

Pues bien: este afán impávido de sacrificio y redención, ofrecido a una humanidad indigna en la esperanza del advenimiento de una humanidad mejor, o aceptado fríamente con la sola fe en un ideal incógnito, impreciso, es el primer móvil de toda

evolución. Es el redentorismo, es el futurismo, es la visión profética de los tiempos nuevos, visión que es un privilegio de los elegidos, bastante para hacer que los brazos se abran a la muerte con un gesto de gloria que quede como *remember* y como testimonio de una verdad. Allá en lo alto, sobre la cumbre rojiza, se levantan las cruces amenazantes; entre la sombra de los olivos relampaguea ya el resplandor de las antorchas de los sicarios; pero allá lejos se extiende la humanidad, la pobre y carísima humanidad, la turba que ayer extendía alfombras de homenaje ante nosotros y deshojaba laureles sobre nuestra frente, y ungía de bálsamo aromático nuestros pies, y tremolaba ramos y palmas a nuestro alrededor... Y más lejos aún, nebulosa, caótica, hormiguea la humanidad futura, la que nos hará dioses y nos sentará a la diestra del Padre, y pronunciará nuestro nombre en los momentos de ternura y en los momentos de angustia, y vendrá a cobijarse bajo los brazos mismos de nuestro horrible instrumento de suplicio. Quien no haya sentido nunca en el alma el roer de esa comezón febril, que renuncie a hablar a los hombres un nuevo lenguaje: por más que hiciese, no encontraría nunca las palabras.

Yo quisiera describir todo el proceso anímico de esta ansia de rebelión en su interior despertar. En nuestras menguadas costumbres, la pedagogía es una rutina pedantesca, insoportable. Casi podría decirse que su fin principal consiste en formar temperamentos ineptos de todo punto para la rebelión. El sistema que no consagra un dogma religioso, consagra un dogma social o político, lo cual, como veis, es mucho peor. Hay quien se queja de que el Estado tenga religión y la enseñanza oficial consagre como forma definitiva de creencia el catolicismo. En cambio, en España se ha querido impedir a los profesores oficiales la enseñanza contraria... ¡a la Constitución!

¡Y es claro! Cuanto más rígida y doctrinaria sea la educación pública, cuanto menos haya penetrado el espíritu liberal en las costumbres pedagógicas, más fuerte será la reacción de los temperamentos contra esas sociedades, cuando los temperamentos lleguen a tener la energía suficiente para emanciparse. Hasta ha habido quien proclame como una excelencia de la enseñanza religiosa el producir, por contragolpe o protesta, los grandes heréticos y los grandes libertadores del espíritu. ¡Pero tanto valdría proclamar la

excelencia del mal porque sin él la virtud no resultaría! Por cada Voltaire, por cada Renan, ¡cuántas almas pobres, que tal vez habrían abierto a la luz el humilde capullo de su sentimentalidad, se han visto estranguladas en su débil tronco, en nombre de un ídolo cualquiera! Las águilas imperiales rompen la cáscara del huevo materno, aunque la oprimen y estrujen las manos del hombre; pero los pájaros de rama mueren antes de la eclosión. Y ¿cuándo podrá una sociedad envanecerse de haber constituido un sistema verdaderamente liberal, si no respeta la más trascendente y sagrada de las libertades, la libertad de las generaciones por venir, la libertad de los hijos, que hoy juegan, inconscientes, entre el torbellino de nuestras disensiones, y mañana edificarán un mundo a su propia imagen? Oponer barreras a la libérrima expansión, al vuelo de los discípulos, es atentar contra el infinito.

Mas, vedlo. Entre la mezcolanza empalagosa de programas y asignaturas, de cursos y textos, que convierten lo que debería ser placer del espíritu en tarea enfadosa o terrorífica, nuestra Pedagogía continúa estéril y rutinaria. Apenas se abre un aula donde se enseñe a discurrir, a rebuscar, a explorar caminos nuevos, veredas nunca holladas: todo se dedica al fin de asimilación, nada al fin de iniciativa. No se enseña a personalizarse, a desplegar las alas del *yo;* sobre el dintel de las puertas solemnes, que suenan a hueco, hay escrito un anatema contra la palabra donde se encierra toda la independencia de la persona: la palabra *herejía,* esto es *opinión.*

Y cuando sobreviene la ruptura con ese mundo de fetiches y emblemas bajamente divinizados, no suele venir serenamente, con la frialdad de los diálogos de Academos. No: el alma sufre una especie de expulsión, una crisis que la pone en peligro de muerte o de vesania. La mariposa quiere protestar de la antigua crisálida, y se embriaga de luz y de aromas, sin miramiento. El apostolado degenera en sectarismo. La pausada eflorecencia se precipita o se desvirtúa. Pero hay excepciones, esto sí. Tal vez, para ciertos espíritus, ese reactivo promueve las súbitas intuiciones, la visión espontánea de los estados venideros, la modulación inconsciente de las fórmulas futuras. Y estas almas selectas, junto con las que hayan podido sustraerse a la educación viciosa y falsa, subiendo gradualmente hacia su personalización, vienen a constituir los futuristas.

Yo bien quisiera tener tiempo para expresar las modalidades sin fin de la florecencia de esas almas excepcionales, incompatibles con el mundo que las rodea. Si bien todas ellas son copartícipes en el don de profecía o previsión; si bien todas sienten el contragolpe de explosiones futuras, la marcha de futuras caravanas, la vibración de futuros clarines, cada una de ellas aporta una interpretación personal y genuina al himno de los tiempos nuevos. Flores escogidas del sentimiento, sienten la desazón de las vocaciones incomprendidas. La sensibilidad palpita en su cuerpo como un ave prisionera que aletea. Un gran impulso de más allá, de suprasensible, de ultraespiritual, les insufla chispazos de vida nueva. El mundo los llama desequilibrados, porque han perdido la normalidad infecunda y estática de los satisfechos. Su reino no se encuentra verdaderamente en este mundo. Stuart Mill les da por nombre los descontentos; Spencer, los inadaptados; Nietzsche, los inactuales; Emerson, los no-conformistas. Son hiperestésicos, poseídos, inspirados. Su obra principia por una gran negación, y en medio de ese pesimismo absoluto, sobre las ruinas de lo actual, entrevén, informulada y amorfa, pero segura y esplendente, la realidad futura. Son los Precursores, los Anunciadores, y los Mesías. Los unos aportan la buena nueva a las vírgenes en el recogimiento de los cubículos; los otros claman en el desierto la profecía que nadie escucha; los otros gritan el Evangelio en el atrio de los templos viejos o entre las turbas de Cafarnaúm y mueren sobre la montaña.

El espíritu de todos ellos es el alma del mundo, que, sintiéndose sobrevenir ansias de parto, se concentra en el hombre para alcanzar la única creación permitida a la humanidad. Por eso tales espíritus deberían ser llamados por excelencia poetas, poetas en la acepción originaria del vocablo, es decir: creadores. Y no entendáis por poetas únicamente los que se valen de la palabra para formar sutiles combinaciones, dulces al oído, como el miniaturista de antaño coloreaba iniciales en el margen de los códices, o como el maestro de danza trenzaba sus exquisitas invenciones en el gran siglo. No: el poeta es el que siente batir en su corazón, intensamente, aquella diversificación de que yo os hablaba, y la revela al mundo en la forma más altamente sentimental, más religiosa. Sobre el rebaño innumerable de los hombres, a través de los tiempos los poetas se dan la mano transmitiéndose la sagrada

copa, la copa de una comunión o coparticipación en un sólo y único misterio. Son heridos de la batalla eterna, condenados a ensanchar sin tregua la propia llaga, para indagar de las sensaciones más intensas del dolor el sentido incógnito de la vida. Escanden delicadamente sus palabras en hemistiquios, las juntan, como arcadas de bóvedas soberbias, en el grupo solemne de las estrofas, que avanzan como un coro helénico, o las acoplan con arte sutil por la ligazón espiritual de la rima, porque la Música es el primer móvil del sentimiento, y cada melodía familiar guarda entre los pliegues invisibles de su manto la memoria de una emoción vital del hombre. ¡Ah, en verdad! La Poesía es la única religión permanente, superior al ímpetu frenético del tiempo, al vuelo de las horas, al paso desolador de las centurias! Sacerdotes de esta iglesia indestructible, los poetas, unidos de manos sobre los despojos de las naciones y de los ejércitos, conducen su danza sagrada, ceremonia pristina de su fe.

¡Cuántos hay que han aprendido en las academias, en la lectura o en el instinto, la construcción de las formas poéticas y no tienen ni un rastro de Poesía! ¡Cuántos hay, en cambio, que llevan la centella sagrada de la Poesía a la obra de otros mundos de la actividad! ¡Cuántos hay que ungen con el bálsamo de ese bautismo la ciencia enfriada en los institutos y academias y hacen batir aquella ala suavísima sobre las muertas y sombrías bibliotecas, donde anida el eruditismo! ¡Cuántos animan con la vitalidad poderosa y taumatúrgica del ritmo la sequedad glacial de las escuelas! Y es que la poesía es la gran mediadora con el infinito de mañana, como lo es para el infinito de ayer, según la frase de Niebuhr, la filología, esa investigación tan intuitiva y tan inspirada. Yo estoy convencido, no sólo de que la ciencia y todas las otras aplicaciones capitales del espíritu han de sujetarse a la poesía, sino de que son impotentes para toda inducción fecunda sin el concurso perenne de la fantasía poética. Si la poesía no cae como un rocío divino sobre las páginas del libro y los instrumentos del laboratorio, la ciencia se tornará un arsenal, un desván, un mercado de encantes, y no acertará a sacar una chispa o un rayo de luz por más que refriegue los pedruscos recogidos en sus excursiones, o los fragmentos de la lava que un día sepultó las ciudades desapercibidas.

El momento de esplendor de la escuela positiva produjo en el

arte una intrusión de la ciencia. Ahora los intentos de fusión son inversos: es la poesía la que va animando la obra entera de la humanidad.

He aquí uno de los signos característicos de nuestro tiempo, que parece darse cuenta de su *devenir* incesante y frenético. Caminamos hacia la integración, la unión, la síntesis; y esta armonía, cada momento más estrecha, de la poesía con todo, asociando los esfuerzos diseminados de los hombres, para hacer con ellos una obra solidaria y total, indica que la preocupación de todos los grandes espíritus contemporáneos se incluye en una sola palabra: *mañana*. Volveos a los cuatro vientos de la espiritualidad, y por todas partes comprobaréis la existencia de un gran ideal común: la progresión indefinida hacia lo mejor; y de un gran procedimiento común para lograr aquel ideal: la asociación.

¿No podríamos ahora comentar, en largas y fáciles divagaciones, la acción secreta que sobre el temperamento del hombre actual, esta alma de que todos participamos, ha venido ejerciendo la palabra de los grandes caudillos del espíritu, que han modelado nuestro ser haciendo de él, entre la diversidad infinita y fecunda de tantas sentimentalidades, una nueva plasmación?

Entonces podríamos comprobar que aquellos educadores pertenecen a dos vastas categorías y han producido dos castas de temperamentos diversas y opuestas. Los unos se han nutrido en la afirmación de un futuro y absoluto trastorno en las leyes humanas actuales, han predicado la instauración definitiva de una nueva fórmula que asegure la igualdad para todos en el disfrute de la vida. ¿No veis bien clara la filiación de tales espíritus, hijos de las interpretaciones más puras del cristianismo, afirmadas a todos momentos por las herejías, renovadas por la revolución y planteadas enérgicamente después del triunfo de la burguesía, ya que la incorporación de la plebe a la vida plena es lo único que falta para cerrar el círculo y completar la integración de la humanidad en la soberanía y en el derecho público? ¿No vais siguiendo con toda claridad la formación de esos temperamentos, que han dicho sí después del *no* categórico de las revoluciones, y han proclamado la vida en medio de las sociedades descorazonadas, y escépticas? Y es que llega un momento en que las afirmaciones nuevas flotan en el aire¯como vapores de un incensario invisible, y sólo los esco-

gidos saben percibir aquellos aromas que mañana impregnarán la tierra.

En estas épocas de transición, antes que el espíritu emprenda el vuelo nuevo a través de una atmósfera desconocida, las Enciclopedias retornan el pensamiento a la comprensión directa de las cosas, desvirtuadas por la convencionalidad de los regímenes y por el contacto con la multitud. Y después de esta ablución, el pensamiento libertado puede extender las alas a su albedrío y remontar, contra corriente, el vendaval de los espacios sin fin, dejando caer el germen de las cosechas futuras.

Pero hay otra gran categoría de espíritus que desconfían profundamente de la vida, no creen en la redención del mundo visible y se refugian en un mundo de sueño que ellos mismos se forjan al azar de la fantasía. Contra el imperio inexorable de la naturaleza proclaman el reinado oculto de una potencia espiritual que sólo ellos perciben; todo se transfigura y toma formas de belleza súbita al conjuro de su evocación; contra la hostilidad incesante de las cosas se acogen bajo el ala inexistente del ensueño; contra la impura realidad afirman la belleza desconocida; sobre la extensión innúmera pululante de los indignos levantan el pendón de los iniciados, se encierran en la soledad de las torres de marfil, se juntan en cenáculos inviolables o en templos de misterio para gozar de los paraísos artificiales; en torno suyo bullen las ciudades en la mezcla infinita de las muchedumbres menospreciadas, odres de sangre, y hasta ellos no llega el coro espeluznante de los que sufren amarrados a la vida, ni sienten batir en su corazón el remordimiento por la propia complicidad en los crímenes de cada día, de cada hora, cometidos en la incógnita mezcolanza, ni ofrecen la propia parte de dolor en el padecimiento de todos los hombres.

Estas dos grandes categorías han formado el mundo actual, y nuestras generaciones son hijas de ellas. A través de sistemas y teorías, hipótesis y aspiraciones, sectas y escuelas, poemas y visiones, podríamos ir siguiendo la eclosión de cada una de aquellas sentimentalidades que, en medio de una aparente discordancia, provienen de una misma fuente. Esta fuente, que ha regado y fecundizado la vida moderna, totalmente, no es otra que el romanticismo.

Porque hay que fijarse: a pesar de las infinitas clasificaciones de las escuelas, la nota capital, la fórmula fundamental, son las

mismas: siempre una exacerbación del sentimiento, una desazón del alma, una sensación del momento fugitivo, de la aproximación rápida de un mundo nuevo. Los ojos vueltos hacia la estrella pálida y dudosa, marchamos en eterna epifanía a través de un mundo trabajado sordamente por la fiebre de futuras erupciones. Somos figulinas bailando sobre la ceniza de cráteres extintos y escuchamos los primeros hervores, que pocos comprenden, de los cataclismos que vendrán.

Shakespeare tuvo la preciencia de ese espíritu febril, contradictorio, delirante; y aquel genio tan sano, nutrido en un mundo lleno de savia, contemporáneo de una época vigorosa y material, engendró la figura morbosa de Hamlet, modelo típico de futuristas. El príncipe de Dinamarca, aislado entre una corte vil y corrupta sentía la propia hermandad con la juventud de los siglos que venían y en su corazón palpitaba el corazón inquieto de todo el ciclo romántico.

Yo creo que esas distinciones que clasifican la producción artística en estantes de librero o vitrinas de coleccionista son, en fin, vagas y pedantescas disquisiciones, que no responden a la verdad. Creo que la obra de los hombres, la expansión de las facultades anímicas, es más solidaria de lo que parece, y que, por encima del cuadriculado sofístico de clásico y romántico, oscurantista y humanista, ideal y real, se halla la esencia única, eternamente idéntica, de la cual es manifestación y trasunto toda obra humana. Claro está que lo que se ha llamado clasicismo es una de las condiciones eternas, precisas, de toda visión estética, y forma parte integrante del espíritu universal; no es fórmula de un día, ni de un siglo, ni de una era histórica, sino sedimento perenne de la condición humana. ¿Por ventura la expresión, la imagen, la forma, la plasmación, no son el alimento más nutritivo del alma? ¿Por ventura la idea misma, que parece tan puramente intelectual, es concebible de otra manera que como imagen, según la misma procedencia de su nombre? Pero también lo que se ha llamado romanticismo es condición inmanente y permanente de la humanidad, no opuesta al clasicismo, sino confraternal y complementaria. A través de la historia, la evolución es una línea ondulante que pasa del predominio de una tendencia al predominio de la otra, hasta en la tonalidad de una misma escuela. ¿Por ventura la tragedia griega, lo que llamó Nietzsche *ideal dionisíaco* no es el

monumento de una generación romántica? ¿Por ventura Prometeo
no es la encarnación del eterno elemento romántico en el seno de
la cultura helénica? ¿Acaso no es romanticismo el aura de idealiza-
ción mística que se desprende de los ciclos platónicos y neopla-
tónicos? ¿Acaso la poesía de los profetas no viene a ser, respecto
al pueblo israelita, un momento correlativo con el ideal dionisíaco,
como lo fue el Pentateuco con el ideal apoliníaco, y luego el
Eclesiástico con el ideal democrático? Y, por otra parte, acaso
el romanticismo no apareció, en su aurora, como un retorno a la
visión real de las cosas? ¿Por ventura Victor Hugo no es un gran
pontífice de la forma? ¿Por ventura el cenáculo parnasiano, y el
colorismo a lo Gautier, y el estilismo a lo Merimée no son manifes-
taciones de una cultura fundamentalmente clásica? Y entre los
ultra-románticos o neo-románticos, ¿acaso el simbolismo no es
también el gran latido del arte helénico? El mundo de hoy, en
cuanto a su caracterización general, se encuentra todavía bajo
la influencia de la estrella romántica y el viejo fondo de nuestra
cultura pagana se ha romantizado maravillosamente. Y como el
carácter principal de esta modalidad es la conciencia de la eterna
transmutación, del eterno devenir, la sensación de una lucha con-
tinua por el ideal, por la mejora indefinida, así la preocupación del
mañana es el primer móvil de este estado de conciencia universal.

II

Examinad las notas principales de este estado, y lo veréis apare-
cer como la más alta encarnación del futurismo. ¿Cuál fue su
origen? Una diversificación. La diversificación definitiva del ele-
mento germánico, por el impulso heroico de Lutero, de quien
puede afirmarse que es el genio que abarca y cuaja toda la obra
futura de liberación. En el septentrionalismo moderno, ¿no debe-
mos ver la nueva hegemonía de los pueblos que han logrado, por
razones de origen, ponerse a tono con los tiempos, o mejor, impo-
ner al mundo la propia espiritualidad y modelarlo de nuevo a
imagen de ellos?

Hay unos genios que expresan como en quintaesencia o concen-
tración toda la raza de que son producto. Hay otros que crean
un nuevo mundo, animándolo con el propio espíritu y dictándole

la norma de vida. Como en armonía sorprendente, Lutero reúne esas dos supremas condiciones. Por un lado, afirma poderosamente la personalidad germánica, encarna el individualismo bárbaro, hace persistir el alma feudal en pleno recomienzo pseudo-pagánico. Por otro lado, abre el mundo a la fecundación del porvenir, da a las generaciones futuras el ejemplo glorioso de la revuelta, de la interpretación personal y libérrima, palabra de encantamiento que derriba y pulveriza los últimos ídolos y eleva al individuo sobre las ruinas del dogma y las razones de Estado. La misma palabra de Spira, protestantismo, es ya por sí sola un programa de conducta y una enseña de combate. Protestantismo, es decir: diversificación personal indefinida, abierta a toda corriente, adaptable a toda nueva fe, compatible con todo nuevo descubrimiento, unida por nativa convivencia con toda fórmula futura, por insólita que sea. Y como la individualización, retornando a las sociedades la fuerza del elemento primitivo y originario, que es el individuo, y rompiendo el forzoso uniformismo de los Estados, es un paso hacia la integración humana, la unión voluntaria de todos en la misma libertad, por eso la Reforma es un nuevo paso en aquel proceso que tiene por fin la federación libre de todas las fuerzas dispersas; después de Grecia, que unió el Oriente al Occidente; después de los bárbaros, que unieron Norte y Sur; después de las Cruzadas, que unieron la espiritualidad aria y la semítica; después de Colón, que unió el mundo viejo y los mundos nuevos, la Reforma proclama la unión de los individuos contra el Estado, contra las Iglesias, contra las infalibilidades. La obra del cristianismo, por la razón misma de su trascendencia, no podía arraigar de golpe: precisaba el transcurso de las centurias. Era obra milenaria por excelencia. Y el romanticismo, hijo directo de la Reforma, es una palingenesia de ese ideal cristiano, luciendo con todo esplendor después de una incubación de diez y ocho siglos; y su acción no se ha extinguido todavía, porque no se ha consumado toda su obra.

Por lo demás, la Reforma fue ya considerada por Augusto Comte como el momento inicial del estado metafísico, sucesor del estado teológico y antecesor del estado positivo, todavía futuro a la hora actual; así como los sansimonianos consideraban el protestantismo como el último de los que llamaba aquella escuela períodos críticos o negativos, en oposición a los períodos orgánicos o afirmativos. ¿Podemos creer que la gran escuela romántica, hija

del protestantismo, acertará pronto a convertir en período orgánico su fundamental y absoluta negación? Vamos a ver su proceso.

Dos fases, hasta hoy, han señalado la evolución romántica. Y sobre eso conviene que nos fijemos con cierto cuidado, ya que tocamos, al fin, una cuestión que incluye excepcional interés para el nacionalismo catalán, tan claramente romántico de origen. Una de aquellas dos modalidades fue de retorno a la tradición; y como esta tradición no podía ser más que medioeval, ya que la edad moderna había sido el último esfuerzo del latinismo agonizante, por esto las primeras manifestaciones de aquel recomienzo fueron tradicionistas, feudales, canto a las ruinas y elegía de las nacionalidades bárbaras y amorfas. La misma calificación de la escuela, romanticismo, lo comprobaba, y no es preciso insistir ahora en que la resurrección de las naciones sometidas y la consiguiente obra de refusión que reconstituyó después a Italia y a Alemania fueron producto de aquel impulso, como lo fue el advenimiento político-social del problema de las nacionalidades, que comprende al catalanismo.

Pero la obra romántica no se limitó a eso. Su fase más amplia fue, a pesar de todo, una afirmación. ¿Qué afirmación? Es difícil encerrar en pocas palabras la pluralidad de maneras y tendencias de que se forma la vida total moderna, creación del romanticismo. Pero si hubiese de concentrarse en alguna fórmula su nota general, se diría que tiende a sustituir el ideal estático por el dinámico; desembarazar la vía; preparar y anunciar el advenimiento de los tiempos nuevos: dar medios y estímulo a todos para exteriorizar la propia persona, lanzándola sobre el mundo como un ave que emprende su vuelo desde la jaula que la oprimía; diversificar los espíritus para mejor unirlos, ya que toda unión implica previa diversidad; acogerse a la fuerza del individuo contra la fuerza del Estado, o sea acogerse a mañana contra hoy y contra la inercia; y purificar la formación de las selecciones de las aristarquías, haciendo que sean extraídas de toda la masa y conforme a las aptitudes nativas de cada cual.

Bien veis que la tarea es trascendental y penosa; pero observad como por diferentes caminos se dirigen a ella todas las actividades humanas de la hora presente, siempre guiadas por los dos grandes principios: la evolución en el procedimiento, la unión total en el fin. No importa sacar nuevos ejemplos de esas dos notas capitales

y directrices, que en el fondo son una misma, ya que la evolución es consecuencia natural de la percepción completa de lo infinito; o, mejor, de lo absoluto, suprema unificación reaportada a la filosofía europea por aquel semita glorioso que se llamó Baruc Spinosa, verdadero profeta de la filosofía moderna. Y ved cómo el gran principio de la evolución se manifiesta, a la manera de distintos avatares, en la escuela alemana por los tres momentos de la evolución filosófica, según Hegel, y por la eclosión de aquel absoluto místico de Schelling, o de aquel yo supremo y único de Fichte; en la escuela inglesa, por la inducción del transformismo, ardida y poética como una teogonía oriental; y en la escuela francesa por aquellas triadas neo-egipcias o neo-pitagóricas de Augusto Comte en su ley de los tres estados: teológico, metafísico y positivo, y en los tres momentos sociales de Pedro Leroux; y en las escuelas modernísimas por la evolución que señala Nietzsche como típica en la cultura helénica. Y ved cómo el gran principio de la unión se comprueba también en todas las derivaciones filosóficas del monismo o neo-panteísmo y del asociacionismo, desde Hartley y James Mill a Spencer, desde los círculos concéntricos de Hegel, englobados como órbitas de sistemas planetarios, hasta Haeckel y Wundt. Ved como todas las razas que guardan con más pureza los rasgos de su originación bárbara muestran diversas y confluentes interpretaciones de una misma ley matriz; los germánicos, ascendiendo a ella por una idealidad mística, esotérica, imprecisa; los anglosajones, trepando hasta ella por una inducción precisa y cimentada, como quien coloca la última piedra coronando el arco de la bóveda; los franceses, cumpliendo su misión de pueblo mixto, adaptando la maravillosa flexibilidad de su idioma románico a las sutiles intuiciones del genio franco y ofreciéndose como cráter donde estallen los explosivos que han de transformar el mundo y abrirlo de un extremo a otro como un surco para recibir la semilla de las futuras mieses. Ved cómo toda la historia moderna va reduciéndose a una serie de grandes intentos colectivos hacia aquel ideal de unión y solidaridad perfectas, unas veces de abajo a arriba, como en la Revolución; otras veces por el esfuerzo imposible de una sola voluntad, como en la leyenda napoleónica; ya por el federalismo, ya por el imperialismo. Y ved, en fin, como el ideal de perfeccionamiento indefinido, envuelto en el principio universal de evolución, produce este afán de suma pureza espiritual

que llega a su grado extremo en la abstracción misantrópica de los románticos y parece presentar, como coronamiento de la gran cadena universal de los seres, no el hombre, sino el mismo Dios; no el Dios hecho hombre, como en la idealización cristiana, sino el hombre hecho Dios, en una nueva forma del ideal pagánico; el hombre hecho Dios y elevándose al fin sobre el ganado miserable de la humanidad por aquella exquisita y suprema selección que encarnan los genios, los héroes, los elegidos; aquella deificación que sintieron los Goethe, Heine y Schumann, los Kant y Hegel, los Hugo y Lamartine; aquella quintaesencia que podríamos llamar *arquiándrica,* señalada como meta suprema del espíritu y la naturaleza por todas las escuelas modernas, desde Carlyle a Renan y Anatole France, desde Schopenhauer a Nietzsche y Emerson. Por el impulso de esta palanca espiritual surgió, en medio del neo-panteísmo germánico, reforzado tal vez por la lectura obligatoria de la Biblia, que difundió los ideales de Oriente entre las nuevas sociedades hasta sus más humildes estamentos, surgió un nuevo dualismo, que no era ya el de Creador y criatura, sino el de hombre y naturaleza, el de yo y no yo, el de voluntad y realidad; el idealismo rompió todo freno y se lanzó a la conquista de los mundos hostiles, a remover las montañas heladas en la espera de no sé qué cataclismos inevitables, a implantar el imperio del ensueño entre la monótona y prosaica vida de siempre; y se hizo la religión de la voluntad, llevada a su grado más excelso por Fichte y Schopenhauer, y después estetizada podría decirse por Nietzsche, el cual, en medio de todo su entusiasmo por los ideales apolíneos, puramente estéticos o de cultivo preferente de la sensibilidad, es la encarnación más viva del ideal filosófico de lucha, tan puramente dionisíaco. Mas esta religión de la voluntad, tan intensamente representada hoy por Rudyard Kipling, no es, al fin, otra cosa que una interpretación de aquel nuevo dualismo; aspira a exaltar al hombre como dominador y basa las selecciones en la fuerza. Si no fuese pedantería, podríamos designar aquella tendencia con el nombre de *ideal hiperbúlico.* —Esa religión no fue la única que vino a sustituir la antigua fe perdida. Por otro camino, aparecieron los apóstoles de otra religión más apolíneaca, más pasional: la religión de la belleza, que pretendió purificar al realismo, retornándolo al ideal helénico de una Naturaleza virgen no profanada por el hombre (naturismo). Este ideal

hiper-estético se encarna sobre todo en Ruskin, y aspira a hacer del hombre el contemplador, extrayendo las selecciones por la percepción íntegra de la Naturaleza.— Y todavía otra corriente, que podríamos llamar *hiper-frénica,* señaló como nueva religión al mundo el culto de la verdad y recomendó al arte la traducción de la filosofía positiva y de las nuevas teorías científicas y sociales, encarnando en la escuela del naturalismo. Todas esas corrientes son, en fin, diversas manifestaciones de una misma tendencia: la Afirmación después de la Negación; el deseo de fijar un ideal nuevo, después de la caída del ideal viejo; son síntomas de un solo afán: el afán de *conciencizar* nuevamente el mundo y crearle un concepto más puro del *devenir* humano, que es, en suma, la materia pristina del arte, o sea de la religión.

Ese afán de nueva fusión religiosa es, pues, la nota general de los tiempos. Porque, contra un prejuicio muy viejo, nacido de la influencia de una fe ultramundana, basada en la muerte, la religiosidad, ese fondo de toda conciencia, es una aspiración positiva, un ideal de bienestar común, encarnado en la imagen de una felicidad futura universal y terrena, entrevista en el sueño de la contemplación solitaria y en el ardor del esfuerzo mancomunado. Es un optimismo, nacido, por reacción, de la evidencia desoladora del mal presente, es una antorcha que ilumina los senderos de las marchas futuras y la extensión de los campamentos de mañana; no es una lámpara de capilla, una luz que agoniza en la eterna espera de la muerte libertadora; ni una nostalgia continua, desesperada, de vagas y mentidas edades de oro; ni una adoración icónica, infantil, de relicarios y libros incomprendidos. La religión vive de mañana, como la historia vive de ayer. No es elegíaca, sino ditirámbica. Por eso yo, convencido de que la sentimentalidad universal de la presente hora es un nuevo renacimiento destinado a ser más fecundo que el renacimiento clásico, tan imitador y erudito, por eso creo que la condición de los tiempos actuales es la nueva *conciencización,* [1] el nuevo instante de propia conciencia *(autosyneidesis)* de la humanidad. ¿Qué son diez y nueve siglos para la eflorencia de una nueva cultura universalista que había de luchar con toda una convención social opuesta? Observad nuestro

[1] *Conciencisació* dice el original catalán. En castellano, la palabra resulta antieufónica.

tiempo y veréis cómo más allá de la vana disertación de las aulas, más allá de las insípidas y fatuas discusiones en solemnes, frías academias, bate el ala del espíritu humano sedienta de vuelo. Más allá de la ley está la humanidad; más allá de la tierra está el alma; más allá del derecho está la vida. En la sonora vacuidad de los liceos, los profesores continúan sus disquisiciones y sutilezas, los análisis intrascendentes, las doctas y vacías abstracciones; pero, afuera, la vida marcha, aunque sus ecos se estrellen, insonoros, en la muralla granítica de las universidades. Bien sentiréis clasificaciones absconsas, sibilíticas, que sospesan y escudriñan el alma y la descuartizan en no sé qué pedazos; pero la integridad anímica del hombre recobra conciencia, y se siente poetizar, poetizar, crear las estrofas de una oda futura que entonarán las nuevas humanidades en la gran plaza de las urbes nuevas. Bien sentiréis juicios definitivos y sabios sobre las corrientes de tramontana que azotan nuestro mundo; bien oiréis hablar de grandes batallas entre individualismo y socialismo, entre sistemas que ponen la persona por encima de la ciudad y otros sistemas que ponen la ciudad por encima de la persona; pero, después, cuando salís de aquellos caserones hoscos de la sabiduría y el viento de la vida os envuelve, sentís que todas aquellas grandes corrientes, opuestas en apariencia, son una sola, un solo ideal de integración humana que camina hacia la suprema unidad, garantía única de todas las variedades, una sola tendencia anhelosa a recobrar el ideal de perfección, el ideal de mañana, sin el cual no puede haber religión, porque no hay esfuerzo *colectivo* para alcanzarlo.

La instauración completa de este ideal de perfección ha de producir el hallazgo de ese otro perdido organismo necesario en toda sociedad, y que, no sólo falta ahora, sino que tiene usurpado su sitio por otros elementos sociales que falsamente lo representan: quiero hablar de la reconstitución de las aristocracias o, mejor dicho, de las aristarquías; la integración de la humanidad, igualando la vida, permitirá extraer, como decía, de la masa total las selecciones con toda pureza. El mundo ha tenido hasta hoy selecciones parciales, no sólo porque se redujeron a una clase o casta, sino porque se limitaron al refinamiento de una parte del alma: o bien la emoción (poetas, artistas), o bien la inteligencia (sabios, filósofos), o bien la energía de la voluntad (conquistadores, estadistas, conductores de pueblos, legisladores, héroes, apóstoles, már-

tires, redentores); pero no se ha realizado todavía la universalidad de la selección, extrayéndola de toda la multitud por el enaltecimiento de toda el alma, serenando el razonamiento, helenizándolo, librándolo de todo dogma, mostrándole las vías mejor que las verdades; purificando todavía más el sentimiento haciéndole sentir el dolor ajeno como una propia culpa, como un aguijón que le incite a curarlo; depurando, en fin, la voluntad, encaminándola a la armonía, suprema diosa, al acoplamiento de todas las fuerzas en la obra de paz, como esas potencias de índole todavía incógnita que trabajan para el hombre encerradas en el cuerpo monstruoso de las máquinas. Y cuando las aristarquías se reformen y la humanidad recobre el sentido de la *distinción* y deje de llamarse *distinguidos* a los que mejor se adaptan al impulso recibido, entonces no se podrá temer por la suerte de las evoluciones venideras, porque, abrid la historia: no ha habido movimiento nuevo que no fuese debido a la iniciativa de las selecciones, hasta aquellas revueltas mismas que se han abrevado después en la sangre de esos propios impulsores. Y si el arte es la relación misteriosa de las cosas con nosotros, que nos hace ver bajo la apariencia fenoménica la presencia constante del infinito, y se nutre del misterio, y deja entrever en la sombra un reflejo de la luz nunca vista, abriendo sobre ellas, ávidas, poco a poco, las pupilas deslumbradas; si la poesía es el hada invisible que, por nuestra mano o por nuestro canto, crea formas inagotables de vida, expresa las verdades inexpresables, escala las cimas inabordables y goza de las visiones supremas, el arte y la poesía serán las llaves secretas del templo nuevo; la escala de las nuevas selecciones. El arte no progresa, pero ciertamente educa. Así, elevando la poesía a la altura de misión social, de sacerdocio, se irá llegando a aquella meta ideal de la presente conciencia religiosa, aquella integración o total humanización de que os hablaba; y los espíritus se irán personalizando, emancipando, libertando de las ligaduras que los oprimían. Sentirán la vida en toda su plenitud y no se abandonarán a la naturaleza, sino que llevarán a ella una fuerza más, la propia energía, para domarla, conducirla, violarla, fecundarla.

Y desde el momento en que la Poesía, tomando esta palabra en su sentido puro, es el grado más alto de la depuración humana, nuestra aspiración más excelsa ha de tender a hacernos dignos de sentirla, y, si podemos, de penetrar en su templo y oficiar en su

presbiterio, dejando en el atrio la muchedumbre de los adoradores extasiados. Y como la poesía es depuración del sentimiento y de la pasión, no del pensamiento, es claro que, muy lejos de hallar nuestra verdadera delectación en aquella estéril y falsa superioridad que se llama intelectualismo, nos esforzaremos para hacernos plenamente sentimentales, más aún, pasionales; y como el sentimiento es la raíz del alma, y todas las demás potencias, facultades, funciones se abrevan en la esencia de la sentimentalidad, la depuración se extenderá también a la idea, a la acción, a la vida toda; y el don de lágrimas, unción de la divinidad misma, placer reservado a los escogidos, descenderá sobre nosotros como las lenguas de fuego de un Pentecostés, regenerando el espíritu. Seamos pues, sentimentales, no ya intelectuales; y mejor todavía, seamos espirituales, *hiper-psíquicos,* procuremos sentir la unidad de nuestras potencias y acomodemos la acción a la palabra, y la palabra a la idea, ya que la sinceridad, según Carlyle, es la primera condición de los héroes. Y como el sentimiento estético es ya, por sí solo, una gran síntesis, su perfeccionamiento aportará el del alma en su totalidad. Recobremos el don de llorar y nuestras lágrimas fecundarán la tierra, dejando en su seno la semilla de las revueltas, de las revueltas que nosotros no habremos osado levantar. Recobremos el don de reír y el don de sonreír, el don de provocación y el de ironía, que el eco de nuestras risas estremecerá las acrópolis viejas y hará vacilar los ídolos desprendiendo de sus hombros los mantos de pedrería que los divinizan a la mirada de los pueblos acobardados. Retenedlo bien: sólo la revuelta salva. Huid de aquel menguado quietismo que mata la inteligencia con el dogma, cercena el ala de la voluntad con la obediencia, adormece la sensibilidad con la resignación. Ante vosotros, los tiempos y los mundos abren los brazos y las futuras generaciones os alargan las manos ansiosas, pidiéndoos el pan de vida. Seamos conciudadanos de esas épocas que apuntan en el levante de la historia, y poseeremos la tierra. Démonos las manos con aquellas almas preexistentes y presentidas, juntémonos por encima de la pululación incontable de las multitudes que viven de lo actual o lamentan como plañideras de oficio el desvanecerse inexorable del pasado. ¿Qué importa si en nuestro Getsemaní se nos presenta, descorazonadora, horrible, la visión de las futuras fechorías, los ejércitos devastadores que mañana asolarán la tierra, tal vez bajo el lábaro

profanado y envilecido de nuestra misma doctrina? ¿Qué importa si en aquella meditación suprema vemos trascorrer las sombras de los mártires futuros sacrificados por nuestra culpa? Sobre cada sepulcro abierto florecerá una leyenda de vida y resurrección, sobre cada Gólgota se alzará una basílica, sobre cada pretorio se juntará la mesa abundosa de una nueva Pascua.

Y ahora yo quisiera hablaros de nuestro futurismo, y aplicar esta larga y fatigosa disertación a la vital eflorescencia de nuestras aspiraciones comunes.

Los tiempos no retornan. Si hemos de triunfar, es preciso que adoptemos un carácter netamente progresivo, significadamente avanzado. No olvidemos que, con pesada insistencia, cierta parte de la opinión española nos tilda de reaccionarios, y urge quitarles toda excusa.

Recapitulemos abreviadamente la historia de nuestro ideal. ¿De quién es hijo? Como todos los problemas de la hora presente, es hijo de la revolución. El problema de las nacionalidades, el movimiento de liberación de los núcleos nacionales después de la liberación de los individuos, era una consecuencia natural de la gran revuelta. Nada se produce porque sí, espontáneamente, y sin causa. Cataluña, como todas las demás naciones sometidas, sintió de golpe una nueva necesidad, un afán de nueva vida, y el catalanismo se produjo. No nació como un retorno, como un retroceso, como una exhumación. Nació porque coincidió con el medio, porque encontró un ambiente respirable, porque el aire aportó la semilla del nuevo ideal sobre la tierra catalana y el terruño la recibió amorosamente. El catalanismo nació porque fue *actual*. El catalanismo triunfará a condición de que sea *futurista*.

Su primera expansión fue, me diréis, tradicionalista. Pero lo fue sólo para afirmar el derecho de Cataluña como nación y *diversificarla* del medio que la englobaba y oprimía. Sin embargo, a la sombra de su estandarte se acogieron algunas legiones extrañas a la verdadera significación del novel espíritu, y esos adeptos han desfigurado nuestra doctrina a los ojos de quien no la conoce directamente. Me explicaré.

A principios del siglo xix España se vio en la alternativa apremiante de escoger entre dos mundos que reñían: el mundo del absolutismo y el de la libertad. Los ejércitos de Napoleón esparcie-

ron por todo el país la semilla de la idea revolucionaria, y, acaso sin advertirlo, los caudillos de la que se llamó, impropiamente, guerra de la independencia, luchaban, más que contra los franceses, contra la libertad y el descreimiento, a favor de la monarquía y de la religión. Aquello fue una escuela bélica, que preparó las cruentas guerras posteriores, basadas en otra equivocación. ¡Cuántos de los que combatían entre las cohortes del Pretendiente creyeron dar su sangre por una idea de autonomía local, de privilegio y particularismo, olvidando que la realeza absoluta, Austrias y Borbones, había seguido un proceso gradual y maquiavélico de paulatina absorción, y que la Monarquía era, por excelencia, el régimen centralista, porque era el régimen de corte! El dinastismo puro, como es natural, acabó por morir; pero entre sus partidarios, aquellos que lo acogieron como representante del foralismo han venido después a nuestras filas, porque en ellas han encontrado el único ideal viviente adaptable a su aspiración.

¿Ha habido, por otra parte, una bandería que representase el elemento liberal, post-revolucionario, de la escuela particularista? Sí. Tal fue el partido federal, aunque el apriorismo filosófico venido de Germania haya influido sobre él más que el positivismo anglosajón. Pero la escuela federal no ha creído que la liberación de las regiones fuese la única necesidad presente; ha creído que urgía también consumar en España la obra de la Revolución, liberalizar totalmente el Estado desde el punto de vista político y desde el religioso; ha creído que la Monarquía española, después de los dos intentos fallidos de renovarla aportando una dinastía bautizada en los ideales modernos, representaba un obstáculo invencible para aquella obra de emancipación definitiva. Y como las garantías individuales, los que se llamó Derechos del Hombre, tienen primacía sobre la libertad de los núcleos nacionales, que ha de ser su complemento y coronación, aquellos espíritus se han consagrado primordialmente a la obra de libertad individual, antes que a la obra de libertad colectiva. Han creído, además, que la cuestión de las formas de gobierno, o sea de la representación del poder armónico, no era indiferente para la suerte del liberalismo español, y, por lo mismo, se han dedicado a procurar, ante todo, la instauración de la república. Esta no es ocasión de tratar ese punto; sólo diré, de paso, que acaso la naturaleza étnica de Cataluña se adapta mejor a un sistema verdaderamente republicano; y

acaso para todo sistema fundado en la aristarquía, la república sea la forma propia; si bien, por otra parte, la tradición del republicanismo, y hasta del liberalismo, resulta en España, por razones especiales, puramente militarista.

Ahora bien. ¿Cuál ha sido la evolución del catalanismo puro desde su principio? Su primer período fue, bien lo sabéis, romántico y palingenésico. Corresponde a un momento de esplendor de la escuela histórica, y, como es natural, proporcionó a los elementos tradicionistas ambiente favorable. La poesía, la gran motriz de los movimientos nacionales, se nutrió exclusivamente de antigüedad, se abrevó en una sola de las dos grandes fuentes del ciclo romántico: la de tradición, no la de protesta.

El individualismo, rasgo predominante de Cataluña, principal elemento de su diversificación respecto de Castilla, encontró de nuevo un medio propicio a su expansión. Mas las primeras manifestaciones intelectuales en que se concentró la doctrina salieron de la agrupación federativa, que puso los cimientos de nuestra escuela filosófica.

En cuanto el catalanismo pasó del período romántico y contemplador al período político y activo, dio el primer paso en sentido de su liberalización. Su primera época había envuelto un peligro: el ruralismo, conservativo por esencia, gran sostenedor de lo viejo, en forma exclusiva, aferrado a las tradiciones sociales y religiosas, y que había sido en España el más ardiente defensor del sistema absolutista. El catalanismo, en apariencia, le daba razón y hacía persistir el espíritu refractario al aura nueva, al viento que soplaba de allende los Pirineos. Es verdad que la época por la cual suspiraban los poetas no era la que había creado el espíritu actual de nuestras payesías, sino una época anterior, menos precisa y, por tanto, más idealizada. Pero no le hace. Todo el bajo fondo tradicionista se sentía halagado por la doctrina nueva, que parecía destinada a contrarrestar el espíritu disolvente de la revolución, y hasta los poetas más gloriosos de aquella etapa se nutrieron del entusiasmo por la fe, por la tradición y por la leyenda patriótica y surgieron de entre los leales a la pureza antigua. En cambio, la segunda época encontró un nuevo peligro; Barcelona llegó a ser el centro natural del movimiento, y sintiéndose otra vez, por mil circunstancias que no importa recordar, una ciudad floreciente y populosa, donde, como en todas las grandes

urbes formadas a la sombra del nuevo régimen, se formaba una nueva clase prepotente, que debía su prosperidad a la riqueza, vio convertirse muy pronto en afán de conservación y defensa material lo que debió ser ideal libertador y modernizante. A su tiempo, por la fuerza natural de las cosas, se planteó en ella el nuevo problema social, que se presentó en forma siniestra y terrorífica, porque la tierra española ofrecía condiciones especiales para esa novísima guerra. Desde entonces el catalanismo no fue el *único* problema que habrá de resolverse, más pronto o más tarde, en Cataluña como en todo el mundo. El principio de libertad encuentra a cada momento imprevistas dificultades para su aplicación casuística y para su armonización con la vida, obstáculos poderosos para hacerle abarcar todos los estamentos y todos los individuos. El pensamiento universal se dirige, ante todo, a conciliar la libertad mutua de los individuos, y después a coordinar la libertad del individuo con la de la colectividad. Si por una parte la corriente socialista es el aspecto plenamente humano de aquella integración, por otra parte la corriente federativa y la imperialista son su aspecto nacional. Por eso el catalanismo, ante la atención pública, ha perdido mucho en su concepto de síntoma indicador de una necesidad urgente, perentoria y viva.

La conveniencia inmediata, primaria de toda escuela nueva, es la de ponerse a tono con los tiempos, no ser un anacronismo. Los sistemas, lo mismo que los pueblos, triunfan por la juventud. Cuando no la tienen física, cuando no son producto de una formación reciente, de vigor no desvirtuado todavía por la acción de los años ni por el cumplimiento de una misión histórica, procuran crearse una juventud moral, proponiéndose como norma de actividad un ideal a que tender. Necesitan, en consecuencia, después de modernizarse, avanzarse al tiempo, porque, si bien las generaciones actuales se contentan con vivir de la idea y de la esperanza, esta idea y esta esperanza han de ser la ley de vida de futuras generaciones, alcanzada la victoria.

Yo creo, pues, que el catalanismo necesita *futurizarse*.

¿Y por ventura su iniciación no fue una protesta airosísima, un hermoso movimiento de rebelión espiritual, un gesto de *non serviam* ante una naturaleza hostil? ¿Por ventura no hemos pasado gradualmente bajo la lluvia de invectivas con que las muchedumbres honran el paso de los que tienen el valor de disentir y

proclamar una concepción distinta de la concepción vulgar y corriente? ¿Por ventura no se nos ha llamado locos, desequilibrados, irreverentes, malos patriotas, hijos desnaturalizados? ¡No queráis, pues, ahora, que se nos llame retrógrados y anticuados!

Me diréis: jamás el catalanismo ha puesto obstáculos a la plena libertad de ideas sociales, religiosas y hasta políticas en lo que no se refiera a la autonomía. Dentro del catalanismo caben todas las variedades infinitas de la fe individual, desde el autoritarismo más puro hasta la anarquía. —Sí, ya lo sé; y lo contrario habría sido el suicidio de nuestra agrupación. Pero no debemos olvidar la realidad; y la realidad no nos muestra todavía, desgraciadamente, aquellos matices ultraliberales y modernísimos de nuestra idea; la realidad nos despierta la añoranza, no ya de las tendencias extremas, esbozos del porvenir, por ejemplo, un catalanismo socialista o un socialismo catalanista, y un catalanismo anticlerical, y si se quiere un catalanismo de tendencia ácrata, llegando a las últimas afirmaciones las escuelas radicales; sino que hasta nos hace sentir la falta de un catalanismo progresivo, liberal, franca y plenamente constituido. ¿Es que padecería con ello la unidad de nuestra doctrina? En verdad os digo que, sólo cuando las escuelas se diversifican y resuelven en matices infinitos de variada coloración, y hasta en credos separados por rencores de sectario, aunque participantes en una misma afirmación matriz, sólo entonces los ideales triunfan y los cenáculos se amplian y nacen los retoños nuevos de la idea madre. Solo cuando los prosélitos son muchos, las opiniones, esto es, las herejías, las heterodoxias, son muchas, y su misma diversidad fecunda las tierras vírgenes. Y eso es tanto más natural cuando se trata de una escuela como la nuestra, inspirada en la más pura consagración de todas las autonomías, ya sean de las naciones, ya de los hombres, así de las sociedades, como de las conciencias. ¿Acaso alguno de vosotros querría acogerse a nuestra Cataluña emancipada para hacer de ella un pedazo de mundo sustraído a los vendavales de la vida universal, como el Nápoles borbónico o la Roma pontificia, recluido en su tradición, en una vitrina de museo arqueológico como las tierras islamitas, o cerrado a toda extranjería, como la Rusia actual, o la España de los Austrias? Y, por otra parte, ¿acaso mi presencia y la de mis compañeros aquí no significa una acogida tributada a la encarnación mallorquina del catalanismo, es decir: a la herejía

de nuestra común aspiración? Multiplicad, pues, al infinito las herejías, sobre todo vosotros, jóvenes que me habéis hecho el honor de venirme a oír; cuantas más sean vuestras iglesias y cuanto más intensamente difieran entre sí, más fuerte, más amplia, más evidente será la vida espiritual de Cataluña.

Si hay en España una tendencia bien concretada que tenga condiciones de futurista, no hay que dudarlo, es la nuestra. El primer movimiento de libertad, aquella diversificación que, según os decía, proclama con audacia la diferencia total de espíritu y rehusa cobijarse bajo la bandera de los otros, fue hace tiempo realizado. Todos los recordáis: Cataluña rechazó su complicidad en la perpetuación indefinida de la tradición castellana, y en los momentos de prueba, cuando una multitud baja, servil y tabernaria entonaba himnos de guerra en pos de la procesión lamentable de los reclutas que iban a la muerte, Cataluña proclamó la libertad de los pueblos y, con la propia actitud, protestó como podía contra el vil aniquilamiento de aquellas naciones rebeldes, que exigían la dignificación y la personalidad. Por mi parte, puedo deciros que aquella memoria es para mí la mayor honra de mi vida, y que, a falta de más gloriosas insignias, ostentaré siempre el recuerdo de mi cólera ante el paso de los ejércitos que acudían a la devastación, y ante el retorno de los generales que venían, saturados de sangre, de la miserable gesta, últimas encarnaciones de aquellos caudillos odiosos que asolaron Flandes, Sicilia o la Cataluña de 1640.

Pues bien: un movimiento que comenzaba protestando contra aquella conducta, no era sólo un movimiento a favor de la autonomía, de un cambio en el sistema o en la organización política, no; era un movimiento que clamaba por un cambio en la conciencia nacional, por una rebaptización, en fuego y en espíritu, del pueblo entero, por una nueva creación de la naturaleza ética de España. Y la razón primera que inducía a tener absoluta fe en la victoria final era que nuestra superioridad de espíritu, demostrada en aquella hora suprema, piedra de toque de los sentimientos, implicaba un desequilibrio a favor nuestro en la ponderación de las fuerzas diferentes que integran el Estado español. No había que luchar con ningún París, con ninguna gran ciudad donde se concentrase, como en quintaesencia, toda la energía de alma de los diferentes países hispánicos. La patria nueva que proclamá-

bamos no era sólo una patria más, no era sólo el advenimiento de Cataluña a la amplísima diversidad de naciones que denombran, minuciosamente, las estadísticas y los tratados geográficos. No. Se trataba de instaurar una Patria nueva compatible con el mundo actual y con el futuro, abierto a las corrientes más insólitas, utopistas y extremas de la moderna sociología.

"El mundo se encamina a la formación de grandes organismos y unidades" —nos gritaban a todas horas los enemigos—. Está bien; pero no se dirige, ciertamente a la formación de grandes absorciones y simplismos. El principio de las nacionalidades se armoniza con la tendencia a la integración y a la unión, por medio de la corriente federativa, verdadera aplicación internacional del principio de la unidad en la variedad. Los elementos nacionales tienden a unirse, pero no por la imposición de una sola modalidad que asimile las otras, sino por el convenio mutuo y libre de todas, creando la fuerza del todo por la fuerza íntegra de cada parte. Es el conocido apólogo griego del padre moribundo que enseña a los hijos cómo se pueden romper las saetas una por una, pero es imposible romper el haz de todas ellas.

No hace falta presentar ejemplos de esa corriente unitiva en las distintas manifestaciones de la vida de los pueblos. La corriente federativa universal es innegable; mas, así como las dos condiciones de ese movimiento son coordinadas e inseparables, la escuela federativa es también la que defiende la vigorización y el fomento de la energía de cada personalidad nacional y hasta de cada organismo parcial; desde la ciudad, primera forma de la vida política, hasta la humanidad entera. El vigor de unos organismos ha de ser garantía contra las extralimitaciones de los demás, como el vigor del derecho individual ha de serlo contra los abusos del derecho social. E inversamente. Concretándonos a España, ¿no es nuestro fin principal dar medios a Cataluña para hacer que prevalezca su opinión, por lo menos en su propia casa, contra la opinión de las demás naciones, preservándose en lo posible de los efectos de la decadencia general en que el Estado ha caído? ¿Y ha de conseguirse este resultado por un recomienzo de la tradición, por un afianzamiento del ayer, cuando precisamente la más alta de las quejas que entablábamos contra el espíritu dominante era su empeño en continuar hasta el infinito la tradición, en mantenerse cerrado a los aires de fuera,

eternizando la esquivez inquisitorial y la inadaptación muslímica?
No bastaba oponer una tradición a la otra, había que aprovechar
las condiciones de nuestra grandiosa ciudad, introductora de todo
avance, vigía de toda nueva orientación. Esta gran ciudad no
podía obrar de otra manera, so pena de faltar a su propia idio-
sincrasia. Hasta las voces más justamente escuchadas entre los
adversarios, ¿no hablaban de europeización como de una necesi-
dad sin espera? Pues si la corriente dominante en la Europa del
día es el predominio de los elementos germánicos sobre los lati-
nos, debido, como antes os explicaba, a la ductilidad y adecua-
ción del protestantismo, ya que la religión es el alma misma
de los pueblos, Cataluña, que se diferencia de Castilla, sobre
todo, por el predominio del fondo germánico sobre el latino,
tiene mejores condiciones que el resto de España para europei-
zarse y recabar la hegemonía de nuestro común territorio.

Yo hice notar, en otra ocasión, que la decadencia de Cataluña
en la aurora del Renacimiento pagánico se debió a falta de apti-
tud para acomodarse al medio; y que el resurgimiento romántico
de Cataluña en nuestra época es producto de la concordancia
entre el espíritu catalán y la corriente general del tiempo. En el
proceso de las reivindicaciones nacionales no hay que ver sola-
mente un ansia justa de libertad colectiva, respetable por sí mis-
ma y sin previo examen. No. Hay que ver también lo que ganará
la civilización universal en cada una de aquellas reivindicaciones.
En una palabra: hay nacionalismo justo, liberal, y nacionalismo
injusto, tiránico. Aquella corriente alternativa, eterna línea ondu-
latoria, que oscila gradualmente de los sistemas de concentración
en manos de un autócrata o de un organismo a los sistemas de
autonomía y atomismo, no es una disyuntiva matemática en que
se puede optar, *a priori* y definitivamente, por una o por otra
forma, excluyendo y anatematizando lo contrario, como optaría
un persa entre el dios bueno y el dios malo. Cada sistema es
bueno a su tiempo, como reacción contra una tiranía. Cada sis-
tema es pernicioso a su tiempo, como adulteración de una liber-
tad. Por esto, sólo afirmamos, hoy por hoy, que el catalanismo
en España, como protesta contra el organismo de un Estado
inepto para la modernización, es una reivindicación noble y justa.
Tal vez lo será mañana una aspiración unitaria que someta a
la libertad y a la razón las colectividades obstinadas en con-

tinuar al infinito el imperio de las fórmulas decrépitas. Toda aspiración que mire hacia mañana, alentémosla y enardezcámosla. Toda aspiración que tienda a recomenzar el ayer, rechacémosla y destruyámosla.

¿Quién duda que el golpe de Estado centralista de César fue una justa reacción de los elementos sometidos, contra la tiranía senatorial? ¿Quién duda que el gibelinismo, el elemento de unidad constituido en la Edad Media por el Imperio, fue una garantía suprema contra las pequeñas tiranías (más terribles por ser minúsculas) de los señores, de los reyezuelos y de las repúblicas? ¿Quién no ve en el núcleo centralizador del poder real una defensa justificadísima del pueblo contra las banderías de la nobleza? Y en cambio, ¿quién duda que la descomposición del imperio romano fue una reacción contra la arbitrariedad de una administración acéfala y malsegura? ¿Quién duda que la emancipación de las iglesias nacionales del norte fue una consecuencia de la dignificación de aquellas nacionalidades y de aquellas conciencias? ¿Quién duda que el impulso emancipador de la política regalista contra la ultramontana fue un paso hacia los sistemas de libertad nacional y personal? Y en cuanto a los movimientos de rebelión local, ¿quién no sabe ver una diversidad profunda entre el movimiento libertador de un Flandes contra la España de Felipe II o el de una América contra la España del siglo XIX, y el movimiento tradicionalista de una Vendée contra la Francia de la Revolución o de una Vasconia contra la España del liberalismo? ¿Es que la civilización universal podría jamás tener interés en un esfuerzo que aspirase a truncar de nuevo la unidad italiana y a reconstituir la mísera Roma de los Papas? Por esto lo que yo afirmo de Cataluña no lo afirmaría ciertamente con igual fuerza de Bretaña o de Irlanda. Es cierto que el presentimiento de las verdades futuras y de los Estados que vendrán comienza por ser patrimonio de una minoría; mas no debemos olvidar que las fórmulas viejas y vencidas acaban también por refugiarse en la obstinación ignara de otras minorías. Aquí está, pues, la clave de aquella distinción. Por lo mismo, debemos ver en la protesta de Cataluña contra España, más que una cuestión de raza y nacionalidad, una diversificación psicológica, una diversidad y hasta oposición de ideas y sentimientos que hace más actual, más europea, más futurista a Cataluña que a España. Es preciso, es

urgente, en consecuencia, establecer de una manera franca y clarísima el catalanismo liberal, o mejor, el liberalismo catalán. Es necesario proclamar que nuestra doctrina, escuela, tendencia, o como quiera llamársele, es, ante todo, un ideal abierto a la luz, amigo, ante todo, de la libertad: es un afán de vivir según las últimas normas de la emancipación, a pesar de las imposiciones estacionarias o retrógradas de la hegemonía central; y que, si hemos alcanzado un florecimiento más alto de la concepción política y una cierta superioridad colectiva es porque somos plenamente compatibles con la vida moderna y estamos prontos a beber también las auras futuras que vengan a completar el florecer sin fin del ideal de libertad. No hay teoría, por subversiva, irreverente, hasta sacrílega que parezca a los ojos de las plebes, que nosotros no podamos acoger bajo nuestra arcada, porque no profesamos un dogma estrecho, menguado, inestable y fósil, sino el ideal amplísimo de una marcha sin término hacia la perfección y hacia la autonomía del espíritu, fuera de todo ligamen, como queremos la autonomía de nuestra Cataluña, que nos ha de garantir la independencia espiritual y corporal de todos nosotros.

¡Ah, este nombre de nacionalismo, si no se explica bien, cuánto mal puede hacernos! ¿No le habéis visto representar en Francia el postrer esfuerzo de un mundo corrompido y decadente, las plebeyas griterías de la *revanche,* los brutales intentos de un nuevo golpe de Estado y de una dictadura, la exacerbación irracional del militarismo, la barbarie de las luchas de raza, la odiosa deificación de la falsa justicia, el imperio criminal de las razones de Estado, el seco dogmatismo de la instrucción, la influencia arcaica de las órdenes religiosas, las viejas aristocracias exangües, dándose la mano con las multitudes de taberna y gran parada, todo el viejo fondo de un mundo corrupto, removiéndose en sus últimos espasmos como la cola cercenada de un dragón, todo el plebiscitarismo de las turbas indoctas que odiaba Horacio? ¿No habéis visto cómo los dos campamentos se deslindaban en seguida, y por el impulso de aquella revuelta salvadora se destacaban las verdaderas aristarquías, en su aislamiento glorioso y producían las nobles provocaciones de un Zola o las espirituales ironías de un France? Era un símbolo más de la eterna lucha: de una parte la muchedumbre, la gran unificadora, que no consiente diversificaciones y autonomías; de la otra, los espíritus indómitos, que

protestan... Y, desgraciadamente, la idea de Patria, como la idea de Estado, como la idea de Iglesia, es una de las mil formas en que el molusco de infinitos tentáculos arrolla y oprime las almas personales y rebeldes. ¿No recordáis, cómo aquellas personalidades que han alcanzado la suprema diversificación o abstracción del alma, aquel grado en que el temperamento se aísla y vuelve a crearse a sí propio, dejando de ser producto de la patria vieja para ser causa de la patria nueva, no recordáis cómo sienten traducirse en serena indiferencia la propia superioridad, y ante el ideal corriente de la patria se revisten con la noble neutralidad de un Taine, cuando la patria no les inspira la animadversión que por ella experimentan un Heine, un Bryon, un Schopenhauer o un Tolstoi? Y no recordáis, en cambio, aquellos otros temperamentos, adoradores infantiles de la escarapela y de todo bélico ropaje, que llegan a rechazar las más puras expansiones del sentimiento recriminándolas porque las encuentran, como si ello fuese un crimen, más humanas que nacionales? ¿No veis cómo acuden a beber la energía en los juramentos de la juventud militaresca ante el sepulcro de los tiranos, e increpan por *desarraigados* y sin patria a los que han conquistado la santa y fecunda emancipación? Y un ideal emancipador como el nuestro, ¿no debe protestar altamente contra esa forma de nacionalismo? El romanticismo, que nos creó, es también, recordémoslo, es también el padre del humanitarismo. ¿Y no ha de sernos lícito apelar a la humanidad contra la patria, cuando la patria representa la ola formidable y mortífera de las mayorías, o el peso de las prescripciones tradicionales, o la consagración odiosa de los prejuicios o la imposición de las costumbres en nombre de no sé qué divinidades intangibles?

Por lo demás, el nacionalismo es la persistencia del viejo fondo neo-clásico que hizo continuar el absolutismo a través de la Revolución, sustituyendo la adoración tributada a la autoridad personal del Rey por la adoración idolátrica de las fórmulas o personificaciones de la famosa soberanía nacional; y así la patria, la bandera, la nación, pasaron a ser dioses en manos de aquellos mismos que se jactaban de haber derribado los últimos ídolos y los últimos autócratas. Francamente: entre la tiranía personal y la tiranía de la fórmula, yo no optaría ciertamente por ésta.

Ah, no lo dudemos: si venimos a substituir, cuantitativamente, un ideal por otro, sin mejorar su calidad, más nos valiera abandonar la labor emprendida: Un *chauvinisme* por otro *chauvinisme*... no hay para qué. La Patria como idea, como fin, por sí sola, es un ideal de ayer, una consagración de lo pasado, una petrificación de lo actual en nombre de la tradición y el patrimonio. Nosotros, que no sentimos la vibración de no sé qué fibras al paso de las banderas ondulantes, ni revestimos de colorines nuestro balcón ante los desfiles que subyugan y enamoran la multitud, debemos crear una nueva encarnación de la patria; y más que la veneración supersticiosa tributada a los padres que duermen en las tumbas insonoras, eternamente mudas, hemos de adorar, en personificación inspiratriz y reconfortante, la muchedumbre incógnita de los hijos que vendrán a reemprender y eternizar nuestra obra, más allá de las centurias, vueltos hacia un levante cada día más luminoso y espléndido. ¡Oh la delicia suprema de que nos desmientan nuestros hijos! ¡Oh, el placer sin nombre de ver nuestra creencia rectificada por los nietos, cuando se agrupen en torno a nuestro lecho de moribundos! ¡Oh, la felicidad de ver renovarse al infinito nuestra carísima tierra, y morir cerrando los ojos sobre una vida jamás contemplada, que nos renueve por última vez la eterna sed del *más allá!*

Después del ideal clásico de Patria, que perpetúa el amor adorativo a los Padres, el cristianismo instauró el ideal de Fratria, de fraternidad, que confunde a los hermanos en una sola plegaria y en una sola vida ante el Padre común. La nueva orientación del mundo se constituirá, dejádmelo creer, sober el ideal que podríamos llamar de *Filia*, el ideal de los hijos que vendrán, que duermen todavía esperando la hora de aparecer sobre el Oriente en una mañana de luz y de vida.

La tradición es una base fuerte, sin duda; pero sólo es bienhechora a condición de que sobre ella se asiente el pie del arco que ha de lanzarse, como un iris, a través de las nubes, cobijando los campos y las ciudades en divina transfiguración e incubando el germinal de los pueblos por venir, eternamente nuevos, infinitamente diversos.

Renacimiento (Septiembre-Noviembre, 1907)

PROCLAMA FUTURISTA A LOS ESPAÑOLES

por F. T. Marinetti

¡Futurismo! ¡Insurrección! ¡Algarada! ¡Festejo con música wagneriana! ¡Modernismo! ¡Violencia sideral! ¡Circulación en el aparato venoso de la vida! ¡Antiuniversitarismo! ¡Tala de cipreses! ¡Iconoclastia! ¡Pedrada en un ojo de la luna! ¡Movimiento sísmico resquebrajador que da vuelta a las tierras para renovarlas y darlas lozanía! ¡Rejón de arador! ¡Secularización de los cementerios! ¡Desembarazo de la mujer para tenerla en la libertad y en su momento sin esa gran promiscuación de los idilios y de los matrimonios! ¡Arenga en un campo con pirámides! ¡Conspiración a la luz del sol, conspiración de aviadores y *chaufeurs!* ¡Abanderamiento de un asta de alto maderamen rematado de un pararrayos con cien culebras eléctricas y una lluvia de estrellas flameando en su lienzo de espacio! ¡Voz juvenil a la que basta oir sin tener en cuenta la palabra: —¡ese pueril grafito de la voz!— ¡Voz, fuerza, *volt*, más que verbo! Voz que debe unir sin pedir cuentas a todas las juventudes como esa hoguera que encienden los árabes dispersos para preparar las contiendas! ¡Intersección, chispa, exhalación, texto como de marconigrama o de algo más sutil volante sobre los mares y sobre los montes! ¡Ala hacia el Norte, ala hacia el Sur, ala hacia el Este y ala hacia el Oeste! ¡Recio deseo de estatura, de ampliación y de velocidad! ¡Saludable espectáculo de aeródromo y de pista desorbitada! ¡Camaradería masona y rebelde! ¡Lirismo desparramado en obús y en la proyección de extraordinarios reflectores! ¡Alegría como de triunfo en la brega, en el paso *termopilano!* Crecida de unos cuantos hombres solos frente a la incuria y a la horrible apatía

de las multitudes! ¡Placer de agredir, de deplorar excéptica y sar-
cásticamente para verse al fin con rostros, sin lascivia, sin envidia
y sin avarientos deseos de bienaventuranzas: —¡deseos de *ambigú*
y de repostería!— ¡Gran *galop* sobre las viejas ciudades y sobre
los hombres sesudos, sobre todos los palios y sobre la procesión
gárrula y grotesca! ¡Bodas de Camacho divertidas y entusiastas
en medio de todos los pesimismos, todas las lobregueces y todas
las seriedades! ¡Simulacro de conquista de la tierra, que nos la da!

TRISTÁN

I

He soñado en un gran pueblo: ¡sin duda en el vuestro, espa-
ñoles!

Le he visto caminar de época en época, conquistando las
montañas, siempre más a lo alto, hacia la gran lumbrarada en-
cendida al dorso de las cimas inaccesibles.

Desde lo alto del cenit, en sueños, he contemplado vuestros
barcos formando un largo cortejo como de hormigas sobre la
pradería verde del mar, que entrelazaba las islas a las islas como
en los aledaños de sus hormigueros, sin el temor de los ciclones,
formidables puntapiés de un dios que no os arredraba tampoco.

Os he visto, trabajadores y soldados construir ciudades y
caminar con tan firme paso, que con vuestra huella construíais
los caminos, llevando una extensa retaguardia de mujeres y de
frailes.

Esa retaguardia era y sigue siendo por lo visto la que os ha
traicionado, atrayendo sobre vuestra caravana de conquistadores
en marcha toda la pesadez del clima africano que a la vez por
paradoja rastreaba a vuestro alrededor como una conspiración de
brujas y proxenetas en un sombrío desfiladero de Sierra Nevada.

Mil vientos ponzoñosos os solicitaban en el trayecto, y mil
primaveras moliciosas con alas de vampiro os enervaban de vo-
luptuosidad y de languor.

Mientras los lobos de la lujuria ahullaban en lo umbroso de
los bosques, bajo las lentas tufaradas carmines del incendiado

crepúsculo, los hombres se destruían dando besos a las mujeres coritas en sus brazos. Quizá esperaban ver enloquecer a las estrellas inaccesibles como idas a fondo en el pantano negro de la noche o quizás tenían miedo a morir y por eso no terminaban de jugar en sus lechos esos juegos de la muerte. Las últimas llamas del infierno que ya se extingue, lamían sus nalgas de machos encarnizados sobre los bellos sexos glotones como ventosas.

Como fondo al panorama el gran sol cristiano moría en un tumulto de insólitas nubes veteadas de sangre, congestionadas de la que vertieron en la Revolución francesa —la formidable borrasca de justicia.

En la inmensa inundación de libertad, todos los autoritarismos borrados, habéis alimentado vuestra angustia en los frailes, que con toda socarronería han hecho la rueda cautelosamente alrededor de vuestras riquezas hieratizadas.

Y héles aquí todos inclinados sobre vosotros, murmurando muy leve: "Oh, hijos míos, entrad con nosotros en la Catedral del buen Dios... ¡Él es viejo pero sólido! ¡Entrad, ovejas mías a abrigaros en el redil! Oid a las santas y amorosas campanas que se balancean en sus campanadas como las andaluzas mecen sus mórbidas caderas. Hemos cubierto de rosas y de violetas el altar de la Virgen. La penumbra de su capilla tiene perfumes de alcoba. Los cirios arden como los claveles rojos en la dentadura de vuestras mujeres. ¡Tendréis amor, perfumes, oro y seda y canciones también, porque la Virgen es indulgente!".

Ante estas palabras habéis desviado los ojos de las indescifrables constelaciones y vuestro miedo a los firmamentos os ha arrojado a las ogaresas puertas de la Catedral, bajo la voz lagrimosa del órgano que ha acabado de debilitar vuestras rodillas.

¿Qué más he visto? En la noche impenetrable la negra Catedral tiembla bajo la ráfaga fiera de la lluvia. Un sofocante terror eleva difícilmente hacia allá, sobre el arco del horizonte, bloques caliginosos y pesados. El chaparrón acompaña con una voz desolada los largos gemidos del órgano, y de hora en hora sus voces, entremezcladas como en una lucha cuerpo a cuerpo, se prolongan en un fracaso de hundimiento. Los tabiques del claustro caen ruinosos, en este cuadro de éxodo.

¡Españoles! ¡Españoles! ¿Qué esperáis así de abatidos, besando las losas sagradas entre el hedor desangrante del incienso y

de las flores, podridas en este arca inmunda de Catedral, que no puede salvaros del diluvio, ni conduciros al cielo, rebaño cristiano?...

¡Levantaos! Escalad los vitrales aun lustrados de luna mística y contemplad el espectáculo de los espectáculos!

¡He aquí erigida en un prodigio más alto que las sierras de ébano la sublime Electricidad, única y divina madre de la humanidad futura, la Electricidad con su busto palpitante de plata viva, la Electricidad de los mil brazos o de las mil alas fulgurantes y violentas!

¡Héla aquí! ¡Lanza en todas direcciones sus rayos diamantados, jóvenes, danzantes y desnudos, que trepan por zigzageantes espirales azules, en serpentinismos maravillosos al asalto de la negra Catedral!

Son más de diez mil, hirvientes, faltos de alientos, lanzados al asalto bajo la lluvia, escalando los muros, introduciéndose por doquier, mordiendo el hierro inflamado de las gárgolas, y rompiendo de un chapuzón de fuerza la multitud de vírgenes pintadas en los vitrales.

Pero tembláis de rodillas, como árboles maltrechos, quebrados en un torrente...

¡Levantaos! Que los más ancianos se apresuren a llevarse sobre los hombros lo mejor de vuestras riquezas... ¡A los más jóvenes un trabajo más digno y más jovial. ¿Sois los hombres de veinte años? Bien. Escuchadme: blandid cada uno un candelabro de oro macizo y serviros de él como de una maza voltigeándola para fracturar el misticismo marrullero de frailes y cabildos.

Papilla sangrienta y vermeja con la que adornaréis los huecos de los abovedados, los ábsides y los vitrales rotos! Jadeante andamiaje de diáconos y subdiáconos, de cardenales y de arzobispos, encajados los unos en los otros, brazos y piernas trenzados, que sostendrá el resto de los muros rendidos de la nave!

Pero precipitad vuestros pasos antes de que los rayos ya en triunfo caigan sobre vosotros para haceros purgar vuestra falta milenaria... Porque sois culpables del crimen de éxtasis y de sueño... Porque sois culpables de no haber querido vivir y de haber saboreado la muerte en pequeña dosis, en pequeños buches. ¡Culpables de haber apagado en vosotros el espíritu, la voluntad

y el orgullo conquistador, bajo tristes molicies acolchadas, de amor, de nostalgia, de lujuria y de oración!...

Y ahora echad abajo las batientes de la gran puerta que giran sobre sus goznes añosos; La bella tierra española está tendida ante vosotros, supina, toda abrasada de sed y el vientre maltratado, sequerizo, por la ferocidad de un sol dictatorial... ¡Libertadla!... ¡Ah! Una fosa se os opondrá, la gran fosa medioeval... ¡Pero no importa, terraplenadla, valetudinarios, arrojando a ella las riquezas que abruman vuestro espinazo!... ¡Ese *pele-mele*, ese charivari, de cuadros sagrados, estatuas inmortales, violas y harpas embadurnadas de claro de luna, útiles preferidos por los antepasados, metales y maderas preciosas!... Pero la fosa es demasiado vasta y no tenéis apenas nada para llenarla hasta el ápice... ¡Ha llegado vuestro momento!... ¡Sacrificaos! ¡Arrojaos dentro! ¡Vuestros senectos cuerpos, amontonados, preparan el vado al gran espíritu del mundo!...

¡En cuanto a vosotros los jóvenes, los valientes, pasad por encima!

¿Qué hay ahí aún? ¿Un nuevo obstáculo? ¡No es más que un cementerio! ¡Al galope! ¡Al galope! ¡Atravesadle saltando como una banda de estudiantes en vacaciones! ¡Abatid las hierbas, las cruces y las tumbas!... Reirán nuestros antepasados con una alegría futurista, feliz, formidable y desusadamente feliz, por sentirse hollados por pies más pujantes y más inauditos que los suyos. ¿Qué lleváis? ¿Azadas?... ¡Desembarazaos de ellas, porque no han hecho más que fosas funerarias!... Para devastar la tierra de la vid sombría, forjaréis nuevas azadas fundiendo el oro y la plata de los *ex-votos*.

¡Ya al fin podéis desenfrenar vuestras miradas, en libertad bajo el recio flamear revolucionario de la gran bandera de la aurora! ¡Los ríos en libertad os indicarán el camino! ¡Los ríos que desdoblan sus verdes y sedeñas *écharpes* lozanas y frescas, sobre la tierra, de la que habéis barrido las inmundicias clericales!

¡Ahora sabedlo bien, españoles, ese viejo cielo católico, de un viejo temple desconchado, llorando sus ruinas ha fecundado mal que le pese la sequedad de vuestra gran meseta central!

¡Para calmar vuestra sed, durante vuestra caminata entusiasta, morded vuestros labios hasta hacerlos sangrar, porque querrán aún rezar, sin querer aprender a dominar el destino esclavo!

¡Andad todo seguido! ¡Es necesario deshabituar de la tierra a vuestras rodillas maceradas y no doblarlas más que para anonadar a vuestros viejos confesores! ¡Oh, cuán grotescos reclinatorios!

¿No les sentís agonizar ya bajo este derrumbamiento de piedras y estos recios choques de escombros que acompasa vuestro avance?... ¡Guardaos bien de volver la cabeza!... ¡Que la vieja Catedral, toda negra, se siga desplomando lienzo a lienzo, con sus vitrales místicos y sus claraboyas en la bóveda adornadas del manchón fétido de la clericalla de sus cráneos mondos!...

II

Conclusiones futuristas sobre España

El progreso de la España contemporánea no podrá verificarse sin la formación de una riqueza agrícola y de una riqueza industrial.

¡Españoles! Llegaréis infaliblemente a este resultado por la autonomía municipal y regional que hoy resulta indispensable, y por la instrucción popular a la que el Gobierno debería consagrar todos los años los SESENTA millones de pesetas absorbidos por el culto y clero.

Es necesario para esto, estirpar de un modo total y no parcial el clericalismo y destruir su corolario, colaborador y defensor, el carlismo.

La monarquía, talentudamente defendida por Canalejas está en camino de hacer esta bella operación quirúrgica.

Si la monarquía no llega a llevarla a cabo, si muestra de parte de su primer ministro debilidad o traición, será el momento de la república radical-socialista con Lerroux y Pablo Iglesias, que harán una incisión profunda y quizás definitiva en la carne leprosa del país.

En espera, los hombres políticos, los literatos y los artistas deben cooperar enérgicamente, en sus discursos, en sus libros y sus periódicos a transformar completamente la intelectualidad española.

1.º Deben exaltar para esto el orgullo nacional bajo todas sus formas.

2.º Desenvolver y defender la dignidad y la libertad individuales.

3.º Glorificar la ciencia victoriosa y su heroísmo en la labor, ese heroísmo cotidiano.

4.º Diferenciar resueltamente la idea del militarismo de la idea de otros poderes y de la reacción clerical. Lo que es tanto más lógico, cuando que todos los pueblos agonizantes de Europa contradiciendo su origen violento y batallador, como debilitados, se adhieren fatalmente al pacifismo a todo precio con la cobardía y la astucia diplomática, preparándose así un lecho en qué morir.

5.º Los hombres políticos, los literatos y los artistas deben fundir la idea del ejército poderoso y de la guerra posible con la idea del proletariado libre industrial y comerciante.

6.º Deben transformar sin destruirlas todas las cualidades esenciales de la raza, a saber: la afición al peligro y a la lucha, el valor temerario, la inspiración artística, el orgullo arrogante y la habilidad muscular, cosas que han aureolado de gloria a vuestros padres, vuestros pintores, vuestros cantantes, vuestros bailaores, vuestros Don Juanes y vuestros matadores.

Todas estas energías desbordantes pueden ser canalizadas en los laboratorios y en las fábricas, sobre la tierra, sobre el mar y sobre el cielo, por las innumerables conquistas de la ciencia.

7.º Deben combatir la tiranía del amor, la obsesión de la mujer ideal, los alcoholes del sentimentalismo y las monótonas batallas del adulterio, que extenúan a los hombres de veinticinco años.

8.º En fin, deben defender a España de la más grande de las epidemias intelectuales: el *arcaísmo,* es decir, el culto metódico y estúpido del pasado, el inmundo comercio de nostalgias, de historietas, de añoranzas funerales, que hace de Venecia, de Florencia y de Roma las tres últimas plagas de nuestra Italia convaleciente.

Sabed, españoles, que la gloriosa España de otro tiempo no será nada comparable a la España que forjen un día vuestras manos futuristas.

Simple problema de voluntad, que es necesario resolver quebrantando férvidamente, brutalmente, el círculo vicioso de sacerdotes, de toreros y de caciques en que vivís aún.

Se lamenta en vuestro país que los pícaros golfos de vuestras
ciudades muertas maten el ocio tirando cantos contra las preciosas
blondas pétreas de vuestras Alhambras y contra las vidrieras
inimitables de vuestras iglesias.

Regalad a estos hombres benificentes, porque os salvan sin
pensarlo, de la más infame y perniciosa de las industrias: la
explotación de los extranjeros.

Ante los turistas millonarios, impotentes viajeros pasmados,
que aspiran las huellas de los grandes hombres de acción y se
divierten a veces vistiendo sus cráneos inconsistentes, de un viejo
casco guerrero, tened un gran desprecio, desdeñad su necia locuacidad y el dinero con que os pueden enriquecer.

Sé bien que se os querrá alucinar con los grandes provechos
que eso reporta... ¡Escupid encima, volved la cabeza!...

Sois más dignos de ser trabajadores heróicos y mal recompensados que no *cicerones,* ni proxenetas, pintores copistas, restauradores de cuadros vetustos, pedantes, arqueólogos y fabricantes
de falsas obras de museo, como nuestros Venecianos, nuestros
Florentinos y nuestros Romanos, contra los que estamos haciendo
una campaña trágicamente necesaria.

Guardaos de atraer sobre España las grotescas caravanas de
ricos cosmopolitas, que pasean su snobismo ignorante, su inquieto
cretinismo, su sed maligna de nostalgia y sus sexos rehacios, en
lugar de emplear sus últimas energías y sus riquezas en la construcción del futuro.

Vuestros hoteles son malos, vuestras catedrales se desmoronan
en polvo... ¡Tanto mejor! ¡Tanto mejor! ¡Alegraos!... Os hacen
falta grandes puertos comerciales, ciudades industriosas y campiñas fertilizantes por vuestros jugosos ríos aún sin canalizar...

No queráis hacer de España otra Italia de Baedecker: estación climatérica de primer orden, mil museos, cien mil panoramas y ruinas a placer!...

(Traducción literal de R. G. S.)

Prometeo (núm. 20, 1910)

EL FUTURISMO (UNA NUEVA ESCUELA LITERARIA)

por Andrés González Blanco

Creo haber afirmado varias veces que el tiempo de los sistemas y de las escuelas literarias ha pasado. Se trata ahora de poder decirlo todo y razonarlo todo; de adentrarse en todas las ideas para juzgarlas o al menos flirtear con ellas de una manera libre, pero decente. De ahí se infiere que corren riesgo de perder mimbres y horas cuantos se obstinan en entretejer y urdir las más variadas telas y cañamazos, para deshacerlos al otro día, nuevas Penélopes de la literatura. Los tiempos pequeños no son propicios a las grandes empresas, y nuestro tiempo es pequeño en definitiva. No esperemos que cuaje y florezca en nuestros días una escuela literaria, un sistema que deje rastro, que suscite polémicas, que incendie pasiones, como el romanticismo o el naturalismo.

Y con todo, en un grupo de jóvenes italianos entusiastas del arte, ha surgido el pensamiento y el manifiesto de una nueva escuela. Se trata del futurismo, escuela o secta literaria recién nacida al calor de la revista *Poesía*, de Milán, abroquelada, por lo tanto, en la personalidad de su director F. T. Marinetti, italiano por nacimiento aunque casi francés por aficiones, puesto que en francés ha escrito sus dos mejores obras, lírica y teatral, respectivamente. *La Ville enchantée* y *Le Roi Bombance*. Que el futurismo existe de hecho, si de hechos puede hablarse en el terreno intelectual, es indudable; que sean más o menos los afiliados, neófitos y catecúmenos de este nuevo baptisterio lírico, es ya otra cosa. Mas no creo que el número sea un certificado de bondad ni un diploma de honor para las lides literarias, cuando ni siquiera

lo es para las luchas políticas, a no ser entre los que profesan la nauseabunda superstición del sufragio universal, fuente de todos nuestros males, presentes y futuros.

Todos los corifeos del futurismo, o sean Marinetti y sus adláteres Gian Pietro Lucini, Enrico Cavacchioli, Paolo Buzzi, si bien se diferenciaran en muchos otros aspectos, se asemejan en que son todos *verso-libristas*. No versolibristas a la manera española, en el sentido de desdeñar lo que un poeta cubano (Joaquín Lorenzo Luaces) llamó con énfasis "la pompa estéril de la inútil rima", sino en el modo francés, combinando los variados metros en forma irregular y arbitraria, a guisa de caprichoso trenzado.

Este amor al verso libre resalta en todos los afiliados al futurismo, si bien alguno, como Enrique Cavacchioli, en su reciente libro de poesías *Le Ranocchie Turchine*, [1] practica con preferencia metros tradicionales y rimas que no son excesivamente complicadas. Lo complicado en Cavacchioli es el espíritu, no la letra. Cavacchioli es un buen hialógrafo, un enamorado de la realidad, que vuelca en su libro más reducida, más *aflautada*, si cabe expresarse así, y, por consiguiente, más idealizada. El arte entero de la hialografía!... No obstante, en el mismo Cavacchioli, se transparenta esta propensión al verso libre, suelto de trabas y basado en la unidad rítmica, que puede anular (y de hecho anula) la unidad métrica.

Hay en el libro de Cavacchioli algunos ensayos felices de versolibrismo, tan felices como otros de Kahn y Vielé-Griffin en el mismo sentido. Bastará recordar *Ballata deglignomi la notte di San Pietro, Le spavento, L'Orologio* y *Cigni*, todas ellas plagadas de aciertos de rima y de imagen. Podemos espigar en cualquiera de esas poesías, trozos de antología por su musicalidad y su ritmo. Véase éste, por ejemplo:

> Lenta accozzaglia di gnomi, di tutti i colori, di tutti i generi, lividi e brutti, con grandi e con piccolo nomi, saltella e ride a una vecchia carcassa di vecchio cavallo sdentato che giace nel mezzo di un prato, sul grano che scatta e s'abbassa al ritmo d'una tarantella. [2]

[1] Edizioni di "Poesia"; Milano, Via Senato, núm. 2; 1909.
[2] *Le ranocchie turchine*, p. 49.

No soy yo tan dogmático, empecinado y de criterio estrecho como Verlaine, puesto que admito *en principio* el versolibrismo, y el poeta de *Fêtes galantes* (¿conocen este dato sus entusiastas incondicionales?) dijo cuando le presentaron los ensayos *versolibristas* de María Krysinska: *Dans mon temps, on appelait cela de la prose.* No; no se puede llamar prosa, sin atentar descaradamente contra los derechos de la sacra poesía, a lo que es lirismo y lirismo puro, de buena ley, aunque esté revestido de un armazón anharmónico y antitradicional. Hay poesía muy honda y muy alta en ciertos poemas versolibristas de Gustavo Khan, Emilio Verhaeren y Francisco Vielé-Griffin.

Prefiero, no obstante, al poeta nato, que diría nuestro Salvador Rueda, siempre tan inspirado y algunas veces tan injusto con los que no tienen tanta inspiración como él, cual si la inspiración fuese cosa que se comprase en el mercado de hortalizas y cualquiera la pudiese adquirir a voluntad... Amo, sobre todo, al poeta en quien los versos *fluyen,* al que puede decir con Ovidio:

Sponte sua carmen numeros veniebat ad aptos.

Lo cual no me veda leer, henchido de júbilo, libros como el de Gian Pietro Lucini *Il verso libero,* [3] donde a vuelta de amenas y eruditísimas divagaciones se aprenden muchas cosas sobre crítica y arte del siglo pasado. Lucini es quizás el mejor crítico que hoy tiene Italia, y a mi entender de los más eruditos, talentudos y amplios críticos de Europa. Es además, como reclaman los tiempos nuevos, un crítico forrado de poeta. No le conozco bajo este aspecto; pero he visto anunciadas sus obras poéticas: *Il libro delle figurazioni ideali, Il libro delle Imagini terrene, Il monologo di Florindo, Il monologo di Rosaura, L'intermezzo della Arleschinata, I monologhi di Pierrot, I drami delle Maschere, Per una vecchia croce di ferro, La prima ora della Academia, Elogio a Varazze.* Crítico tan bien abroquelado de obras poéticas ya puede ser justo y amplio; porque no hay nada como el don de la poesía para dar amplitud y ensanchar un espíritu. Buena adquisición han hecho los futuristas con Gian Pietro Lucini que, según

[3] Edizione di "Poesia"; Milano, MCMVIII.

veo, pronto publicará en las ediciones de *Poesía* un volumen de versos libres, *Revolverate*.

A pesar de tan preclaros campeones, no derramaré sobre el futurismo el néctar de la lisonja que se sirve al señor del trueno y que nos embriaga a todos los dioses de la tierra, según La Fontaine.

> Le nectar que l'on sert au maître du tonnerre
> et dont nous enivrons tous les dieux de la terre
> c'est la louange, Iris...

Y no derramaré la lisonja porque no estoy absolutamente conforme con todos los dogmas, cánones, artículos de fe, o como quieran llamarse, de la nueva secta del futurismo. Pero supongo que Marinetti, Buzzi y demás futuristas no serán Cardenales de la Sagrada Congregación del Índice y no habrán inscrito el infecundo lema: *ne varietur*, al frente de los once artículos de que consta el Manifiesto del Futurismo. Algo hay ya de código en esa numeración que han hecho repulsiva, en fuerza de abusar de ella, todos los que han hablado *ex cathedra y ore pleno*, siquiera esa cátedra fuese el estrado de una Audiencia territorial. Y ya me disgusta un poco eso de ordenar y clasificar los cánones de la escuela, idea que más bien se le debiera ocurrir a un auditor de la Rota que a un poeta...

Pasaré por alto caritativamente lo de la numeración y discutiré con serenidad y sin tergiversar las cosas, *sine ira et studio;* y creo que Marinetti y sus amigos *me sauront grés* de que me coloque en un punto de vista desde el cual no les soy adverso en absoluto, sino *secundum quid,* puesto que disiento del futurismo en ciertos puntos capitales. Previamente ha de exponerse a la consideración de los lectores hispano-americanos *el manifiesto del futurismo,* traducido del italiano lo más fielmente posible.

"1. Nosotros queremos cantar el amor del peligro, la costumbre de la energía y de la temeridad.

"2. El valor, la audacia, la rebelión, serán elementos esenciales de nuestra poesía.

"3. La literatura exaltó, hasta hoy, la inmovilidad pensativa, el éxtasis y el sueño. Nosotros queremos exaltar el movimiento

agresivo, el insomnio febril, el paso de carrera, el salto mortal, la bofetada y el puñetazo.

"4. Nosotros afirmamos que la magnificencia del mundo se ha enriquecido con una belleza nueva: la belleza de la velocidad. Un automóvil de carrera, con su tosco adorno de gruesos tubos, semejantes a serpientes de hálito explosivo... un automóvil rugiente, que parece correr sobre metralla, es más bello que la *Victoria de Samotracia*.

"5. Nosotros queremos cantar al hombre que tiene el volante, cuya asta ideal atraviesa la tierra, lanzada a la carrera sobre el circuito de su órbita.

"6. Es necesario que el poeta se prodigue con ardor, esfuerzo y munificencia, por aumentar el entusiástico fervor de los elementos primordiales.

"7. No hay ya belleza sino es en la lucha. Ninguna obra que no tenga un carácter agresivo pueda ser una obra maestra. La poesía debe ser concebida como un asalto contra las fuerzas ignotas, para reducirlas a postrarse delante del hombre.

"8. ¡Estamos sobre el promontorio extremo de los siglos!... ¿Por qué habremos de cargar a las espaldas, si queremos derribar, las misteriosas puertas de lo Imposible? El Tiempo y el Espacio murieron ayer. Vivimos ya en lo absoluto, porque hemos creado ya la eterna velocidad omnipresente.

"9. Nosotros queremos glorificar la guerra —única higiene del mundo—, el militarismo, el patriotismo, el gesto destructor de los libertarios, las bellas ideas por las cuales se muere, y el desprecio de la mujer.

"10. Queremos destruir los museos, las bibliotecas, las academias de toda especie, y combatir contra el moralismo, el feminismo, y contra toda vileza oportunística o utilitaria.

"11. Cantaremos las grandes multitudes agitadas por el trabajo, por el placer y por la insurrección; cantaremos las mareas multicolores y polifónicas de las revoluciones en las capitales modernas; cantaremos el vibrante fervor nocturno de los arsenales y de los astilleros incendiados por las violentas luces eléctricas; las estaciones ávidas, devoradoras de sierpes que humean; las fábricas erguidas a las nubes por las retorcidas espirales de sus humaredas; los puentes, semejantes a gimnastas gigantes, que cabalgan sobre los ríos, relampagueantes al sol con un resplandor

de puñales; los piróscofos aventureros que husmean el horizonte; las locomotoras de amplio pecho, que patalean sobre los rodajes como enormes caballos de acero, embrollados de tubos, y el vuelo resbaladizo de los aeroplanos, cuya hélice flamea al viento como una bandera, y parece aplaudir como una muchedumbre entusiasta..."

Hemos de reconocer, a vuelta de todas las reservas mentales que pongamos a nuestro pensamiento, que el *Manifiesto del futurismo* está admirablemente escrito. Como obra de arte, es ya de por sí una maravilla. Dudo que Marinetti o sus amigos hagan jamás un poema futurista tan magnífico como el párrafo final del manifiesto. Todas las bellezas de la vida moderna están ahí cantadas en suprema síntesis lírica.

¿Habré de decir que, a pesar de mi disconformidad plenaria con el Manifiesto del futurismo, estoy conforme en muchos puntos con los anhelos poéticos y con el credo artístico de los futuristas?... Nadie podrá acusarme de *vileza oportunística o utilitaria* si lo hago así, y si cordialmente estrecho las manos, a través del Mediterráneo azul y blanco, el bravo y bello mar de los artistas, al hermano en arte, Marinetti, con quien me unen más afinidades de espíritu que me separan disonancias de procedimiento. Yo he entrevisto el encanto de la ciudad industrial y he deseado que lo cantasen los artistas; he presentido la belleza de las estaciones de ferrocarril, de los sudexpresos rugientes y de las fábricas humeantes... [4] He dicho, no recuerdo dónde, pero sé que lo he dicho, que estaba por cantar la belleza del automóvil. Marinetti ha encontrado la frase justa y *estética* al afirmar (en el párrafo IV del *Manifiesto del futurismo*) que "un automóvil rugiente, que parece correr sobre la metralla, es más bello que la *Victoria de Samotracia*". Ha mucho tiempo que unos cuantos estábamos convencidos de esto; pero, ¿quién se atreve a decirlo en un mundo todavía atascado en la regresiva visión de Grecia?...

Por eso nunca podremos negar a Marinetti y a sus cofrades la valentía en declarar a la faz del mundo lo que palpitaba en lo

[4] Véase mi *Historia de la novela en España desde el romanticismo a nuestros días*, capítulo VIII, p. 584. Saenz de Jubera, Hermanos, Editores. Madrid, 1909.

hondo de muchos corazones. En esto y en todo lo que de ahí se deduce estoy total e incondicionalmente conforme con los futuristas. Los que no sufrimos una indigestión de helenismo barato, que embota el entendimiento y ciega la fantasía para ver con claridad la civilización que nos rodea, estamos persuadidos de que "la magnificencia del mundo se ha enriquecido con una belleza nueva: la belleza de la velocidad"... Los automóviles y los aeroplanos han creado un nuevo tipo estético, que casi casi lleva camino de realizar la tentadora insinuación hecha por Luzbel a nuestros primeros padres en el Paraíso: seréis como dioses...

En lo que significa exaltación de las fuerzas humanas, canto a la lucha del hombre con los poderes inconscientes y a su triunfo final sobre la Naturaleza, no sólo estoy conforme con el futurismo, sino que éste me colma la medida *estética* y ha venido a expresar de una manera sintética y completa lo que yo he balbuceado torpemente, vertiéndolo aquí y allá, tanto en algunos de mis estudios de crítica, como en no pocos de mis *Poemas de Provincia* y de mi *Itinerario poético*. Cantos a la vida moderna... cantos al industrialismo dominador, que no es tan antipoético como muchos necios creen..., todo esto me es altamente simpático en el futurismo. Y suscribo por completo a las frases de Marinetti, cuando este escribe, en los párrafos elocuentes que preceden a los artículos del *Manifiesto del futurismo*: "*Andiamo, diss'io; andiamo, amici! Partiamo! Finalmente, la mitologia e l'ideale mistico sono superati. Noi stiamo per assistere alla nascita del Centauro e presto vedremo volare i primi angeli!... Bisognerà scuatere le porte della vita per provarne i cardini e i chiavistelli!... Partiamo! Ecco sulla terra la primissima aurora! Non v'è cosa che agguagli lo splendore della rossa spada del sole, che schermeggia per la prima volta nelle nostre tenebre millenarie!...*"[5]

Por lo mismo que estoy plenamente conforme, estética y aun socialmente, con muchas de las proposiciones lanzadas en el *Manifiesto del futurismo*, que ya ha recorrido en triunfo todos los países de raza latina, no me tomarán a mal Marinetti y sus amigos que les discuta ciertos puntos que a ellos les parecerán incontro-

[5] *Fondazione e Manifesto del Futurismo*, p. 6. (*Le ranocchie turchine*, de Enrico Cavacchioli, Milán, 1909.)

vertibles, y a mí, por el contrario, me parecen muy poco basados en la realidad y en las necesidades sociales de una civilización nueva...

Confieso que, si algo me escandalizó en el *Manifiesto del futurismo,* aunque ya pongo en práctica el mandato contenido en la sentencia pirroniana: *nihil mirari,* fue la proposición lanzada en el párrafo X, donde se dice: "Queremos destruir los museos, las bibliotecas, etc..."

Bajo dos aspectos se puede estudiar esa proposición de Marinetti, que es la más resaltante en el *Manifiesto del futurismo:* el odio a la biblioteca y al libro. Puede tener un aspecto social, colectivo, de tendencia regresiva, *cangrejil,* que diría Nietzsche; entonces el odio al libro se resuelve en odio al bibliófilo, al archivero, a cierta muy respetable clase social, que vive del polvo, del pasado, de lo que ha muerto. Digna de vituperio es también la proposición de Marinetti si ha de entenderse así, puesto que con eso los futuristas coartan la libre investigación del espíritu y cierran el paso a una manifestación de la curiosidad intelectual tan legítima y respetable como cualquier otra. ¿O es que ha de permitirse a quien quiera ser biólogo y no ha de consertírsele ser bibliotecario? ¿O es que la química es, en el terreno puramente científico, más o menos venerable que la numismática? ¿Hay derecho de prioridad y de preferencia en unas disciplinas científicas sobre otras?...

La proposición futurista tiene otro aspecto que la hace quizás aún más detestable: un aspecto *eudemonológico,* digámoslo así, que afecta al problema de la felicidad individual, por lo tanto, a algo muy íntimo, muy hondo y muy intangible. Con su odio al libro ¿quieren hacernos ver o creer los futuristas que sienten un desinteresado afecto hacia nosotros, los librescos incurables, y que desean curarnos de un morbo que nos envenena la vida? ¿Quieren decir con eso que el *librismo* sea un virus mortal?... ¡Ah!; entonces sí que nos vemos obligados a protestar con todas nuestras fuerzas, con las escasas fuerzas que nos quedan, según los futuristas... Protestamos contra la impertinencia más o menos médica con que velan por nuestra salud estos doctores de reciente cuño.

¡Siquiera fuese verdad que su literatura dinámica nos ha de hacer más felices que nuestra literatura estática!... ¡Si el salto, la carrera, el puñetazo y todas esas cosas más o menos atenienses

(de una Atenas-Beocia) que estos señores nos proponen como medicamento, nos suministrasen un granito de felicidad presente, o, al menos, hubiese garantías de que la transmitiesen a nuestros hijos!... Pero ¡ay! que me temo mucho que los hombres más felices hayan sido los que más han estudiado o soñado y menos han vivido. Los nombres de filósofos y artistas, contentos de su aislamiento y de su vida interior, se aglomeran a la memoria: Baruch Spinoza, Manuel Kant, Alberto Samain...; alguien me susurra al oído Goethe. ¿Y porqué no? Hay quien a Goethe lo cataloga entre los artistas dinámicos, *macrobiósicos*, si se me permite esta pequeña pedantería griega, entre los que han vivido mucho y muy intensamente, entre los que han desarrollado mucha vida exterior y pocas veces se han conformado con la interior, entre los que se asemejan a Lord Byron y a Alfredo de Musset... Y sin embargo... ¿En qué quedamos? ¿Fue Goethe un hombre que vivió intensamente o fue un melancólico y apacible morador de una ciudad alemana, a la manera de Kant? Porque Ampère parece decirnos en su *Nécrologie de Goethe* (1852) que Goethe no vivió tan intensamente como suelen afirmar sus biógrafos. "*Il est peu d'hommes célèbres dont la biographie soit aussi denuée d'incidents remarquables; Goethe a passé soixante ans de sa vie dans une ville de dix mille âmes. Son voyage d'Italie est à peu près le seul événement qui ait interrompu cette paisible existence. Il n'est jamais allé ni à Vienne, ni à Londres, ni à Paris. Une situation douce, elevée et fixe, a sustrait sa vie aux orages qui tourmentent si souvente celle de l'homme de lettres. La vraie biographie de Goethe, ce serait l'histoire de son esprit: ce qu'il faudrait savoir et raconter, ce sont les vicissitudes et les phases de sa vie intérieure: car nul homme n'a tenu plus constantement ouvertes toutes les portes de son entendement.*" [6]

Yo he dado ya alguna vez mi opinión sobre este intenso problema de la vida y el libro, que ha desgarrado mi existencia. Poniéndome todo lo menos crítico y lo más lírico posible, diré, sí, queridos lectores, que yo le concedo tanta importancia y tan capital trascendencia al problema planteado por Marinetti en el

[6] *Littérature: Voyages et poésie*, par J.-J. Ampère, de l'Académie des Inscriptions; Nouvelle Edition, t. 1, pgs. 196 y 197; Didier, Libraire-Editeur; Paris, 1853.

artículo X del *Manifiesto del futurismo* porque soy uno de los atenazados por este problema. Media vida me he pasado tratando de resolver teórica y empíricamente el dualismo en mí latente: la afición a los libros y el deseo de la vida... Quizá he perdido más tiempo en saber si debía vivir que en el mismo vivir, en desear la vida intensa que en practicarla...

Con el corazón en la mano hablaba cuando escribí: "¡Triste cosa, en verdad, que no se pueda ser feliz persiguiendo mujeres, cuando el amor de éstas parece dar la mayor suma de felicidad; pero más triste es aún que los libros tampoco den la dicha! Los Don Juan son unos desventurados; pero ¿y los pedagogos o los bibliófilos, no les envidian la suerte? Esto es lo triste — y esto es lo humano. Byron fue un desgraciado toda la vida; más ¿no lo fueron tales y cuales oscuros maestros de Universidades?" [7] Posteriormente he vuelto a estudiar el problema desde un plano más social, más universal, como problema de todos los hombres, en un artículo titulado *La vida y los libros,* que tiene hoy en su poder la revista *Ateneo.*

¿O es que acaso lo que han querido maldecir y abominar Marinetti y sus amigos, no es precisamente el amor al libro, sino cierta infatuación provocada por la cultura mal digerida?... Es verdad que la ciencia hincha, como dijo ya algún escritor sagrado... acaso San Pablo... hombre más de armas que de libros... pero yo me permitiré añadir que sólo hincha... a los propensos a la hinchazón. Revientan de apoplegía los que tienen el cuello corto; y revientan de empacho de ciencia los que tienen muy reducido el sitio de la intelección. Con poca capacidad intelectual, estudiando mucho, se ve camino de la demencia o del ensoberbecimiento tonto, como de pobretón que ha pasado penuria toda la vida y a quien marcan unos cuantos billetes apilados. Mas el verdadero sabio jamás se hincha con lo que aprende.

Puesto que del problema libresco tratamos, librescamente hemos de argüir a Marinetti y demás futuristas. Huet, obispo de Avranches, fue el hombre más sabio de su tiempo, y por conjeturas de un crítico cariñoso, el abate de Olivet, el más leído de todos los hombres que han existido hasta el día... hasta el día de entonces,

[7] Obras escogidas de Rubén Darío: *Estudio preliminar,* XLV; Perlado Páez, y Compañía; Madrid, 1910.

hasta 1670, próximamente! [8] ¿Y sabéis cuál era su conclusión final sobre los libros? Que todo lo que se ha escrito desde que el mundo es mundo, podía caber en un diez-infolio, si cada cosa no se hubiese dicho más que una sola vez. Exceptuaba, naturalmente, los detalles de la historia; esa es una materia ilimitada; pero incluía todas las demás ciencias y bellas artes. Solía decir que un hombre, a la edad de treinta años, podría saber todo lo que los demás hombres habían pensado...

Hoy ya no hubiera podido decir lo mismo en vista de la multiplicación, hasta cierto punto inútil, de libros, folletos y revistas sobre todas las disciplinas humanas. Pero, en fin de cuentas, el resultado es idéntico. Lo que abunda no daña, dice el vulgo, y dice bien; pero en el terreno intelectual, es difícil precisar, cuando lo que abunda es cizaña y no hierba... Por lo mismo, convendría extirpar la cizaña sin perjudicar a la hierba... Pero algunas briznas de hierba no pueden cortarse al segar la cizaña?... Es ocasión de preguntar con ciertos casuistas: *An aliquando sunt facienda mala ut eveniant bona?*

El sano escepticismo es lo que se desprende y mana de la mucha lectura, y no la infatuación soberbia, como creen algunos tontos. "Yo comparo el ignorante y el sabio a dos hombres colocados en medio de una campiña, de los cuales el uno está tendido en tierra y el otro está en pie. El que está sentado no ve más que lo que está a su alrededor, hasta una distancia muy pequeña. El que está de pie ve un poco más allá. Pero eso poco que ve más allá tiene tan mínima proporción con el resto de la vasta extensión de esta campiña, y mucho menos aún con el resto de la tierra, que no puede entrar en comparación, y no puede contarse sino como nada." Así se expresaba el mencionado Huet.

Fontenelle pensaba también que *"on est d'autant moins dédaigneux à l'égard des ignorants que l'on sait davantage, car on en sait mieux combien on leur ressemble encore."* Así hay que interpretar el dicho de Sócrates: "sólo sé que no sé nada," para que tenga un sentido altamente ético y se le despoja de la intención antiintelectualista que le ha dado la preocupación de lo libresco,

[8] El abate Olivet olvidaba a Pedro Lombardo, Maestro de las Sentencias, y a nuestro *Tostado,* que no sólo fue el hombre de su tiempo que más escribió, sino el que más leyó. Hoy podríamos añadir a Menéndez Pelayo.

empeñado en sacarle punta a todo cuanto se ha dicho en contra del mucho leer y más aprender...

No; ninguna persona que tenga intelecto y que además sea artista, pensará que no se debe estudiar, y que del dulce e indolente flanear por las calles o del pasear estéril y bobo se desprenden altas lecciones de filosofía moral. Lo que ocurre es que el dualismo entre la vida y el estudio se ha ofrecido a los ojos de todo el que es artista. Es un problema bastante considerable para perturbar la vida de un hombre. ¿Qué se hace uno al doblar el cabo de la juventud? ¿Estudiar o vivir?... ¿Se recluye uno en la sombría biblioteca o se lanza a la calle alegre, llena de sol y de muchachas bonitas?... El dilema es verdaderamente aterrador. Si se recluye uno absolutamente en la biblioteca, pierde uno la jugosidad de espíritu, la alegría de la mirada y la frescura de elocución que tanto realce dan a todo hombre joven. Pierde... no; digo mal: *está uno expuesto a perder salud y jovialidad.* Mas por otra parte, el *dolce far niente* está tan lindante con la estupidez, la ausencia de toda curiosidad espiritual, la memez absoluta!...

El triunfo está en escoger un prudente término medio entre ambos extremos. Ni vivir demasiado, que la vida nos atosigue y nos vuelva lelos por empacho de *organicidad* y atrofia de las facultades mentales; ni estudiar tanto que nuestro instinto vital se anule. Los romanos fueron muy discretos al inventar la fórmula: *Primum vivere, deinde philosophare.* Lo conveniente es vivir y filosofar a lo largo de la vida. Poco importa invertir los términos cronológicos; y estudiar mucho en la adolescencia y en la juventud, como han hecho muchos artistas y científicos, o vivir mucho de joven para estudiar mucho en la edad madura, a la manera de Descartes o Schopenhauer. De todos modos, sea el estudio arsenal para el espíritu nuevo o puerto de refugio para el alma cansada, es innegable que sin él nos falta la mitad de la vida. Un hombre sin cultivar es un semi-hombre. Los hombres totalmente vacíos y vulgares ¿a qué han venido a este mundo? A vivir, según algunos; pero vivir a secas, es decir, ejercer las funciones orgánicas, animales, y aunque muy rudimentariamente, las sensitivas, es pasar por la vida ciegamente y sin conocerla. Porque sólo disfruta de ella plenamente el que la ha visto transvertida en los libros y en las obras de arte. No se olvide tampoco que los romanos, que habrán sido todo lo pedestres y anti-artistas que se

quiera, pero que han tenido a veces atisbos psicológicos muy interesantes, fueron los autores de aquella hermosa frase que puede interpretarse simbólicamente: *Navigare necesse est; vivere non est necesse*. Que puede glosarse así: "no es necesario vivir; pero es necesario embarcarse en el bajel del pensamiento"...

Lo interesante será quizás llegar a un harmonismo tan perfecto entre la vida y el estudio que ni se reduzca la una ni se merme el otro. Paralelismo perfecto, equilibrio absoluto, nivelación total entre ambas actividades, que nos reclaman igualmente; éste es el ideal de todo hombre científico y de todo artista. Llegar al acuerdo mutuo de ambos poderes pocos lo han logrado; y es menester que cada día se vaya logrando con más éxito. Los artistas de hoy son los encargados de conseguirlo, puesto que están torturados por el problema de la vida y de los libros, y no lo resuelven tan radicalmente como Marinetti y sus cofrades.

Algunos estamos en camino de resolver tan lacerante problema repartiendo lo más matemáticamente posible el tiempo entre el vivir y el estudiar. Quizás el deseo palpitante de vivir sea más noble que la vida misma. Tal vez cuando estamos encerrados en una biblioteca y lamentamos permanecer allí dentro, porque vemos tras las claraboyas o tras los ventanales emplomados el cielo azul y el sol refulgente... tal vez sea entonces cuando *plenamente vivimos,* porque es cuando sentimos la nostalgia de vivir y no nos acercamos demasiado a la vida, para que no nos infeste con su aliento hediondo. Y acaso cuando salimos a la calle, con los ojos tristes y cansados de estudiar, creyendo que entonces comenzamos a vivir, no vivamos realmente, porque el mejor aspecto de la vida es el desasosiego que la vida misma produce en nuestro corazón. Lo que viven otros y que nos perturba viéndolo vivir, acaso sea lo que más hondamente se refleja en nosotros, lo que más huella deja en nuestras almas; y como la vida no se vive realmente si no repercute en nuestro espíritu, si no deja en él grabada su imagen, cuando se vive realmente es cuando no se está viviendo, pero se está deseando vivir... Esto será demasiado metafísico, no lo dudo; pero es menos pragmático, menos bárbaro y menos *omariano* que el proyecto de Marinetti: quemar las bibliotecas... ¿Qué sería de nosotros sin ellas en días de hastío y de dolor si son las únicas que nos consuelan, que nos suavizan las heridas que nos infirió la existencia?... Es muy gallardo ¡quién lo duda!

para un intelectual mundial como Marinetti colocarse en actitud de *califa* iletrado y aborrecedor de los que leen y gritar a la faz del mundo: *"Ma noi non vogliamo più saperne del passato, noi, giovani e forti FUTURISTI!... E vengano dunque, gli allegri incendiarii dalle dita carbonizzate! Eccoli! Eccoli!... Suvvia! date fuoco agli scaffali delle biblioteche!... Sviate il corso dei canali, per inondare i musei!... Oh la gioia di veder galleggiare alla deriva, lacere e stinte su quelle acque, le vecchie tele gloriose!... Impugnate i picconi, le scuri, imartelli, e demolite, demolite senza pietà le città venerate!"* [9]

Creo que si Marinetti hubiese meditado bien estos párrafos, no los hubiera lanzado tan al azar, sin eufemismos o reservas mentales, radical y descarnadamente como van. Marinetti, que es poeta, y gran poeta, no ignora que con su doctrina invalida todo un hemisferio poético, pues la poesía está repartida entre la nostalgia del pasado y el presentimiento del futuro. El pasado es una hermosa amante que nos abandonó; el presente es una esposa cuyos encantos no advertimos; el porvenir es una cortesana que nos seduce en la sombra y a la cual se despide una vez que ha puesto el pie en nuestra casa...

Bien está que desdeñemos, jóvenes y *futuristas* como somos, el encanto, si alguno tiene, de la esposa que todos los días vemos; pero... ¿hemos de olvidar por completo a la amante que se alejó de nosotros por cantar sólo a la que nos seduce en la sombra?... Si así fuese, habríamos cegado un caudaloso manantial de poesía y habríamos sido injustos con nosotros mismos, porque de sobra sabemos todos por experiencia íntima que el pasado nos encanta, como nos encanta el porvenir... a su modo.

Sacrificar a uno por exaltar a otro será un procedimiento muy futurista, muy *darwiniano*..., pero es muy doloroso y muy injusto. Sí; ya lo sabemos, ya, que, en el campo del combate de la vida, el pasado es el débil, y el futuro es el fuerte, que *selecciona* al otro, como se dice con un eufemismo que da ganas de llorar... Porque seleccionar en el lenguaje de estos biólogos, dispuestos siempre a representar el desairado papel de Abraham...; seleccionar es, en puridad, asesinar. Eso se quiere ahora; eso se dice y se repite por

[9] *Fondazione e Manifesto del futurismo*, pág. 14.

boca de estos jóvenes bárbaros que presumen de fuertes porque han jugado cuatro días seguidos al balompié en un verde prado, olvidando que estuvieron a punto de fracturarse una pierna.

¡Triste y mísera fortaleza la del hombre como individuo, que no resiste a una caída de un segundo piso ni a una mojadura en día de chubasco!... Y bien repulsiva es la selección que se basa... en dos centímetros más de estatura o en tres kilos más de corpulencia. Da risa, sí, da risa (si no diera lástima) ver a los jóvenes fuertes presumir de tales porque levantan en el dinamómetro diez kilogramos más que su compañero... Selección... sí, pero no la selección de los fuertes biceps..., sino selección intelectual y moral es lo que nos hace falta en esta atmósfera de memez ambiente que nos ahoga...

Podrán realizar una intensa y noble labor los *futuristas* (y esto tendrá que agradecerles la Historia) si vienen a detener la ola necia que quiere arrollarnos...; la ola de los traductores baratos que estropean el castellano y mucho papel en balde...; de los autores de cine, que nos tienen aburridos y jorobados ya, con sus millares de esperpentos líricos, dramáticos o coreográficos...; de todos, en fin, los que contribuyen a que vayamos ganando en cantidad lo que perdemos en intelectualismo, y a que estemos infamando a un pueblo como el español, que hasta ahora pudo tener fama de loco, de vesánico, si queréis, pero jamás de tonto, de poblador del Limbo... que es, en suma, la vivienda indicada de todos cuantos desacreditan nuestro buen nombre en Europa...

Nuestro Tiempo (Marzo, 1910)

AFIRMACIONES FUTURISTAS

por Mauricio Bacarisse

El momento, la era y el juego de manos

El futurismo tiene plena conciencia de su importancia en la educación de la sensibilidad artística italiana. Cuando las escuelas francesas y suizas multiplican su producción en novísimas modalidades, y aquilatan el inconmensurable incremento del matiz; los jóvenes ingleses prosiguen sus audacias y los ultraístas españoles, ansiosos de hundir la hoz en el campo del dadaísmo o en el del creacionismo, pretenden exterminar cuanto ha quedado del imperio rubeniano, los futuristas de Italia nos recuerdan, en un manifiesto reciente, que ellos engendraron las dos corrientes pictóricas más típicas y sorprendentes: el futurismo y el cubismo. Al mismo tiempo, reconocen que ambas formas libertadoras y revolucionarias no han cumplido sino a medias su fin estético. Hoy corre un dulce y escondido remordimiento en ese manifiesto futurista publicado en Milán y suscrito por Leonardo Dudreville, Achille, Funi, Luigi Russolo y Mario Sironi, a fines del mes de las lilas. Hace mención el tal documento a todas las investigaciones y progresos que en cuanto a descomposición, deformación, compenetración de planos, simultaneidad de formas y sensaciones y dinamismo plástico han venido realizando de poco más de diez años a esta parte. Ahora bien: el empeño de la escuela, coronado, sin duda, por apreciables aciertos y singulares atisbos, ¿ha crecido para auge y riqueza del patrimonio de obras elaboradas, o tan sólo para la sensibilidad de los iniciados?

En ciencia existen dos eras: la era de la hipótesis y la era de la fórmula. En arte existen dos momentos: el de aprehender las cosas, desquiciarlas y desbaratarlas de su armonía, y el de restituirlas, refundirlas y volverlas a crear, poniendo toda el alma en la empresa. El primer momento es el doloroso, y el tiempo del artista está integrado por momentos de esa índole: el otro es el momento deleitoso, el verdadero momento estético, definitivo y perpetuo, para eterno regodeo de espectadores. El arte futurista y cubista aguzó nuestra sensibilidad por una descomposición geométrica y dinámica de las cosas; pero, en honor de la verdad, sus obras no han proporcionado deleite estético propiamente dicho. De los dos momentos antedichos, sólo ha usado del analítico, de aquel en que se desconcierta todo lo visto en provecho del conocimiento, y, hasta ahora, ha prescindido del segundo momento, o sea del sintético, en que, después de trituradas, se restituyen las cosas, ya con el sello y la huella que el espíritu humano deja en ellas al volverlas a crear. ¿No se comprenden mejor las cosas a través de la obra de arte que al recibirlas directamente de la naturaleza? En el arte todo está ya humanizado, y a veces no alcanzamos a comprender plenamente un rostro o una campiña sino después de haber contemplado el paisaje o el retrato pintados. Análisis y síntesis son dos momentos de la creación artística; pero lo bello es el resultado, y no la urdimbre y el proceso.

El futurismo, en su último manifiesto, parece contrito de haber permanecido en estos once años apegado a una tarea de descomposición y sometido a una labor puramente de revelaciones de factura. Su confesión es admirable, porque es precisa y sincera. Dice así:

Aquellas investigaciones nos condujeron, naturalmente, a un análisis de las formas harto minucioso y a una descomposición demasiado fragmentaria de los cuerpos, por estar obsesionados en presentar todos los desarrollos formales.

Este largo análisis, que nos permitió comprender integralmente las formas en sus puras esencias plásticas, ha terminado ya. Por eso sentimos ahora la necesidad de tener una más amplia y sintética visión plástica.

El mundo de 1920, que fue futuro y futurista para los soñadores iracundos del teatro Chiarella, de Turín, en las borrascosas sesiones de 1910, no niega su indulgencia al futurismo; pero sabe

que su pecado estuvo en alargar demasiado el momento. No ignora que del instante de la creación artística en que sólo se analiza, ha venido a hacer, no una era, pero sí, por lo menos, a llenar una década.

Sin embargo, la promesa futurista es terminante y consoladora: Hay que evitar sistemáticamente el análisis que nos hemos impuesto durante *mucho tiempo*.

Y es muy legítimo que todo futurista se niegue a pasar por el trance en que se puso aquel insigne chusco que anunció un juego de manos con un rutilante reloj de oro: lo machacó sin piedad, y después de arrojar los restos en un sombrero de copa, participó a su dueño no podérselo entregar reconstituido, porque del juego de manos se le había olvidado la segunda parte.

El retorno

Pero lo más importante del manifiesto de Milán es la voz de alerta, la denuncia de que ahora, en el período de reconstrucción y de síntesis, los sublimes analizadores pueden volver, en el retorno, a los modelos antiguos. Ya se apunta que hay cubistas que imitan a Ingres, expresionistas que siguen a Grünewald y futuristas que remedan a Giotto. Esta declaración es mucho más trascendental y dolorosa de lo que parece apenas leída, porque hace sesenta años que el arte analiza mucho y sintetiza poco, y en tal sentido se desequilibra. Y no es raro que el artista busque apoyo en las tentadoras normas del modelo antiguo. No es extraño que el prurito de personalidad le aleje del espíritu de la escuela y le haga buscar en una época más o menos remota del arte una analogía temperamental o de concepto y asimilársela y pactar con ella, con tal de sobresalir entre sus colegas y condiscípulos contemporáneos. Y esto sin hablar de las personalidades de artificio. En el caso del retorno es donde pueden contrastarse las personalidades legítimas y las personalidades fingidas. Permítaseme un ejemplo:

La estatua ecuestre de Gattamelata, en Padua, es un modelo tentador para el retorno y muy atrayente cebo para quien haya de poner a caballo a un capitán o aventurero famoso y carezca de genio natural y profundidad de concepto. El encanto de la línea puede gozarse constantemente girando alrededor de la

estatua, y en todas las posiciones será constante la emoción estética.

Además de su perfección, y dentro de ella, la tal estatua representa y significa el robusto y sereno homenaje a la Vida, aquella plenitud que el Renacimiento adquirió por educación de la sensibilidad, sin necesidad de retornar a nada. Ahora bien: si un artista adopta, por recurso de pseudopersonalidad, una característica del arte egipcio, pongo por imitación, y al presentar obras alargadas, bruñidas, de suaves y estirados contornos, insiste en hacernos creer que su estilización es temperamental y no erudita, cae en contradicción cuando en el momento del retorno, por una razón histórica y de comodidad, escoge un modelo de rebosante y perfecto equilibrio, como es la antedicha estatua del Donatello. Y el resultado es plenamente lamentable cuando somete el modelo a su presunta personalidad, que no es más que amaneramiento erudito de hipogeo, y fábrica, por la fusión de dos modos de arte incompatibles y divergentes, una obra híbrida, desmayada y anacrónica, algo que no es más que la reaparición de Erasmo de Narní y su caballo después de treinta días de rigurosa dieta.

He puesto este ejemplo porque, si en Italia se han engolfado en prolongados análisis, en otro país se ha explotado el retorno. No están en lo cierto los que opinan que renacer es retornar, ni lo estuvo Gautier cuando dijo que una medalla revela a un emperador.

MARINETTI, LAS MODISTAS Y LOS JOYEROS

Aquella simpática violencia del creador del futurismo aparece lozana y vigorosa en las primeras palabras de un manifiesto contra el lujo femenino, o sea, principalmente, contra las modistas y los joyeros. Así empieza: La manía creciente del lujo femenino acusa cada día más, con la colaboración de la imbecilidad masculina, los síntomas de una verdadera enfermedad. Las razones que alega Marinetti son de gran fuerza. Nadie crea que, a semejanza de los que quieren evitar el nefando retorno a las viejas estéticas y encauzar a las generaciones nuevas hacia un construccionismo ininterrumpido, él sostiene también su cruzada contra modistos y joyeros por una razón de factura. No; él no alega argumentos calotécnicos ni económicos. Defiende la sencillez y la modestia del vestir en la mujer, en nombre de la conservación de la especie.

Y aunque advierte que no le mueve la visión del infierno de los curas, se entrevé en medio de las brutalidades de la hoja, impresa en casa de Taveggia, en la vía Ospedale, núm. I, un impulso, un arranque de estirpe profundamente moral. ¿No parece una imprecación de púlpito esta máxima: Cambiar de vestido tres veces al día equivale a exponer tres veces el cuerpo de la mujer en el mercado de los varones compradores? La exposición de todas las calamidades que el lujo acarrea contribuye a que juzguemos esta plaga deliciosa más temible para la moral que para la higiene, la ciencia, la política, etc. El futurismo, aun cuando pierda todos los prestigios que ha alcanzado después de tenaces y heroicas luchas, tendrá siempre un hondo, recóndito y trascendental valor ético. Aunque lo pierda todo en lo futuro, no naufragará la moral.

Hoy, como ayer, el futurista es un alma irreprochable. No olvidemos las últimas palabras de un manifiesto de 1910, en que los pintores de la nueva escuela hacen una declaración definitiva y capital: En pintura, combatimos el desnudo, tan nauseabundo y antipático como el adulterio en literatura.

España (núm. 271, 10 julio 1920)

PART TWO

LIMINAR

por Rafael Cansinos-Asséns

Al honrarme con la dirección de la sección literaria española las fuerzas espirituales que auspician esta Revista, ¿he de imitar a los académicos en el obligado y piadoso panegírico a los predecesores cuyos nombres, por lo general, necesitan de estas divulgaciones póstumas? Andrés González-Blanco, que hasta aquí dirigió esta sección, donde su ausencia será siempre lamentada, y que ahora nos deja para dirigir un gran diario —*La Jornada*— que abre pródigamente sus amplias páginas a la literatura, tiene una personalidad ya suficientemente definida en múltiples libros. Su nombre tiene una significación clara en nuestras letras. El que ahora le sucede, también tiene un sentido: el de la absoluta devoción a todo lo nuevo, sincero y personal. La Revista CERVANTES, cuyas páginas se prestaron siempre a ser moldeadas por las manos juveniles en todos los modelos, será ahora aún más dúctil y flexible para las inspiraciones nuevas. La intención de un ultraísmo indeterminado, que aspira a rebasar en cada zona estética el límite y el tono logrados, en busca siempre de nuevas formas, será la que estas páginas adopten. Y la colaboración más juvenil —según los tiempos del espíritu— será la que en este edificio de arte hallará la mejor acogida.

Por lo demás, este anhelo de renovación es tan intenso, que por primera vez la juventud literaria, rompiendo el retraimiento de los cenáculos, ha dirigido a la Prensa el siguiente manifiesto, que han reproducido casi todos los periódicos:

ULTRA

Un manifiesto de la juventud literaria

Los que suscriben, jóvenes que comienzan a realizar su obra, y que por eso creen tener un valor pleno, de afirmación futura, de acuerdo con la orientación señalada por Cansinos-Asséns en la interviú que en diciembre último con él tuvo X. Bóveda en "El Parlamentario", necesitan declarar su voluntad de un arte nuevo que supla la última evolución literaria: el novecentismo.

Respetando la obra realizada por las grandes figuras de este movimiento, se sienten con anhelos de rebasar la meta alcanzada por estos primogénitos, y proclaman la necesidad de un "ultraísmo", para el que invocan la colaboración de toda la juventud literaria española.

Para esta obra de renovación literaria reclaman, además, la atención de la Prensa y de las revistas de arte.

Nuestra literatura debe renovarse; debe lograr su "ultra" como hoy prentenden lograrlo nuestro pensamiento científico y político.

Nuestro lema será "ultra", y en nuestro credo cabrán todas las tendencias, sin distinción, con tal que expresen un anhelo nuevo. Más tarde estas tendencias lograrán su núcleo y se definirán. Por el momento, creemos suficiente lanzar este grito de renovación y anunciar la publicación de una Revista, que llevará este título de Ultra, y en la que sólo lo nuevo hallará acogida.

Jóvenes, rompamos por una vez nuestro retraimiento y afirmemos nuestra voluntad de superar a los precursores.

Xavier Bóveda. — César A. Comet. — Guillermo de Torre. Fernando Iglesias. — Pedro Iglesias Caballero. — Pedro Garfias. J. Rivas Panedas. — J. de Aroca.

La parte de incitación inspiradora que en ese manifiesto se me atribuye, me incita aún más —sin esa circunstancia, todo movimiento nuevo tendría mis simpatías— a auspiciar esas tendencias renovadoras, desde las páginas de esta Revista, mientras la hermana anunciada Ultra cumple su período de gestación. Hasta ahora la nueva tendencia propulsora se ha manifestado exclusivamente en la Revista sevillana *Grecia,* cuyo nombre debe marcar un largo e interesante momento en los anales de las evoluciones

literarias. Ahora ya el grito de unión está lanzado y todas esas tendencias que hasta aquí se denominaron con diversos nombres, pueden acogerse a este lema "Ultra", que, como dice el manifiesto, no es el de una escuela determinada, sino el de un renovador dinamismo espiritual.

Cervantes (Enero 1919)

INTENCIONES "ULTRA"

por Antonio M. Cubero

La Luna.

Esta luna de oro, blanca, melón neurasténico de los espacios siderales.

Pasa la luna con su luz cenicienta. Que es un velo de la misericordia solar que va por el Oriente.

Luna democrática, sobre tu geometría iluminada, caen millares de ojos municipales y civiles.

¡ULTRA! —hermanos iniciados— que vuestros corazones jueguen con esta pelota pagana conducidos por el celo de las hiperestesias de lo subconsciente. Que los ojos, circunferencias equidistantes y eruditas, se liberten de ese *tig-tag* literario que significa *la luna pálida*.

El *Ultraísmo* es el carácter literario, la nueva voluntad libre, el allá misterioso que cada uno esculpe desde Su Yo pretérito y futuro. Es un vuelo desde la verdad de cuatro patas, —(la ciencia, la moral, el academicismo, la historia, la erudición)— de libertad.

Hay en el mundo objetivo mucho papel pautado y cuadriculado. Que usa el hombre-acorbatado, el que camina prejuicioso y firmado.

El *ULTRA* es nuestra lucecita en la paradójica oscuridad de las iluminaciones solares. Cada uno se crea su aurora y se alumbra su entierro al infinito.

El *ultraísta* es padre de *Su Yo*. Con su amor, como en la generación, criará a su hijo.

La vacilación, el enfado, la paradoja maternal, es amor.

El mundo, el paisaje, las almas, se darán en Su Yo, múltiplemente, como un desfile ante un palacio de espejos de todas las coloraciones y potencias.

Luces sinceras, fantasmagorías honradas, sentidas, lejos de las afirmaciones de emboscada, obra de la ganzúa literaria, y del pedestrismo.

El ULTRA es una *"llama alargada"*.

Esa nueva purificación de la llama microcosmos, cuya vida vacilante y antitética, produce la extrañeza del profano.

Es verídico lo sucedido.

El hecho, corporalmente de sombras, ocurrió en un café.

—¡Caballero! —dijimos a nuestro vecino de velador, *ese hombre* que cuando nos abstraemos *"ultraístamente"* le creemos enterrado.

El vecino de velador no contestó.

—¿Por qué me arroja su mono a mis hombros?

Es intolerable que un caballero nos arroje un mono.

Malditas leyes de policía urbana.

Pero no —¡horror, lejos, lejos de mí los psiquiatras!— creo que todo sería una ligera vibración a lo largo de la médula, que me interroga como cuerda de violín.

Grecia (núm. 30, 20 Octubre 1919)

PROPÓSITOS PARA LOS HERMANOS DEL ULTRA

por Antonio M. Cubero

Haremos unas líneas de propósito personal, animadas por la nueva libertad. Nuestro centro no se ha de convertir en la perfecta y galana circunferencia. El temperamento, juego de gatos, que acaba rodando el ovillo. La pluma digiere y exalta unos cuantos motivos. En donde divisa el dolor de su impotencia. Personalmente estamos cada día más dejados de las tentaciones fáciles de la pluma-orador, elocuencia. ¿Para qué tanta obra sin más valor que su equivalencia en tinta? La firma de X = a 1 arroba de tintura negra. Es preciso huir del literato fantasma, hombre humano vestido con camisa sucia. Tener horror a la pluma incendiada, aguindillada; o el estilo de levita, blanco, para hacer infranqueable la vista de la impotencia y de la vulgaridad. El hombre es el sentido fijo, clásico, de caminante de la vida a la muerte. Es un paréntesis entre dos polvos. Espectador atormentado. Que su dinamismo está cogido a una red inexorable que ríe hermética.

El "anhelo nuevo", "una voluntad de superar a los precursores", es la indicación substantiva del manifiesto *Ultra*. La mano galana en torno a los tumbones líricos del *novecentismo*. Una invitación política invitando al nuevo fuego, o tanto da: hielos, dentro de una nueva libertad. Quiérese dar la voz de arte de las lejanías, que tendrá una reacción negativa en los hombres firmes y pelados de las estadísticas, y parece ser que un criterio libre de las impurezas casuísticas se ha ofrecido como abogado. Prestándose a informar amorosamente para realzar nuestra inculpabilidad. El amor de libertarnos de las furias aldeanas de La Corte. ¿Que acaso

caeremos? Pero es el fracaso de conquistar la reina del Palacio, que abortan saliéndonos al camino los lacayos; la legión de los mozos de cuerda de la pluma.

Caídos, como dormidos en el lecho de la fiebre, adornado por las rosas de la saliva cerebral.

Para ver el problema —creación y preceptiva—, es cuestión de subirse unos escalones y situarse en el campanario.

El paisaje de la ciudad. En una mirada de arquitectura y urbanización humana.

Porque desde el aeroplano desaparece el paisaje y queda reducido a una mancha, un humor herpético, en que el hombre, fístula de la gangrena, lo orna con su fisiología, agravada por la conciencia.

El campanario nos da el panorama de la instalación del hombre. Señala los itinerarios inexorables de la prosa.

La ciudad es la voluntad gráfica del vivir. Las chimeneas, airones del estómago, envían sus humos irónicos al cielo. Este tiene la amabilidad de disolverlos como los propósitos firmados en el plano de las aguas del mar. Los dioses, millonarios herméticos, no quieren nada con los mendigos.

La ciudad semeja una odiosa cajonera, "anaquelería" —que dijo Bécquer—; petrificados en moldes cronométricos: El pienso, la cuadra y la hembra.

Hay que conquistarse esa celda tumbada que se llama la cama: ataúd precursor de la muerte.

El poeta va solitario por el azul. Los pájaros huyen del paisaje lineal: de cables estirados en sombrías paralelas.

El ciudadano hunde su mirada en la tierra: cofre de sus huesos. El cuerpo y el alma son esclavos del semicírculo: se va creciendo, se llega a la tirantez del arco del gladiador, y se inclina, anestesiado por la ironía del vivir, haciendo el hoyo clásico.

La ciudad, en su vida más leal, es el deber.

EL OFICIO

La máquina.
El transporte.
Lo manipulable y la locomoción.

Es mayor la cantidad de prosa que de poesía.

La ciudad es hábito.

La costumbre, las maneras de sociedad exigen presentarse con corbata: la infracción se cotiza como locura.

He aquí nuestro valor de no ser hombres acorbatados.

El *Ultraísta* es el hombre ubicuo que se arrastra por la ciudad y que vuela solitario en interminables interrogaciones.

Lo subconsciente.

Los nervios.

Lo subconsciente es el mundo que el misterio del destino ha regalado al hombre como compensación de la vida de la prosa.

De lo subconsciente no sabe nada la mirada algebraica del psicólogo. Pero hay un traidor que delata sus iluminaciones en nombre de la patología. Este esteta es el psiquiatra: seamos, seamos nobles con su ruindad, perdonándole y no encarcelando su tontería.

El psiquiatra es el académico de ese mundo de liberaciones.

Los nervios son la parte técnica, plástica, el estilo del alma de lo subconsciente. El cable de comunicación con los personajes del misterio. Los escalones de ascensión hacia el campanario; la buhardilla de los desterrados por la prosa: idónea al banquete.

En las operaciones financieras de la vida estaremos en quiebra, pero he aquí el camino de la esperanza: ser millonarios en ese mundo inarquitectónico.

La pluma tiene el mérito de su soledad y de su miseria; el San Francisco de Asís, literario, retorna.

Hay que batirse, inexorablemente, en el mar de los pronombres personales:

Yo.

Tú.

Él.

La locura es un pronombre: anhelo de primera persona: Yo.

El *Ultraísta* es un caso de alpinismo. El que caiga, que lo cuente en el manicomio. La conquista de la pureza de las cumbres se paga con estampar los skis en la anestésica ética de las peñas. La lira de la roca. La caída en el abismo.

Soledad.

Soledad.

Soledad.

Es inútil gritar pidiendo socorro.

La audacia de haber querido hacer un poema escribiendo en cada pico de las cumbres una estrofa, se pagará con la muerte.

Ultraísta, no llores porque tu dinamismo subconsciente se nuble.

El poema es un borrón que vela las evacuaciones estomacales.

Queremos dar una voz de genuflexión para los oídos del salón:

No pretendemos manipular con la circunferencia, rodar la bola dorada, sobre el plano suave de vuestros pies. En las superficies rasas, vosotros dejáis paso libre a todo lo agotado por el método y la coherencia.

El *Ultraísmo* no es una bola que ruede por el confort de vuestro pavimento.

El viaje interminable del círculo, como en torno a una manzana, hasta que se le hinca el diente.

Solicitáis que ocupe la tribuna el hombre de la levita perfumada: Esa voz digerible que no produce insomnio.

El Académico.

Esto es lo odioso del academicismo, los hombres condecorados por el sudor de mover los pesados cangilones, cartas eruditas, a los pozos secos.

El *Ultra* es un punto —¿estrella?, ¿el átomo que forma el cuerpo?, ¿el gráfico de nuestra minúscula significación ante la verdad, la alegría y el dolor?— desde donde parten las conductas lineales.

Punto de comunicación.

Parto de la línea.

Ultraístas: se verá en nuestra vida la contradicción.

Me molesta vestir la librea de portero: aunque sea de Palacio.

Pero hay gentes para quien está indicada la escalera de servicio.

El camino de las explicaciones claras y mediocres del reportaje.

La contradicción, la paradoja, la antítesis, manan de la vida y del amor.

La madre besa y pega a su hijo: en una perfecta, amorosa y coherente ley de balanceo.

El índice pendular: arriba, abajo, y otra vez a la ascensión cariñosa.

Es decir:
La historia o el amor petrificado de los muertos.
La hora presente o el reloj danzando.
La mirada hacia la llama del futuro.

Cervantes (Noviembre, 1919)

EL TRIUNFO DEL ULTRAÍSMO

por Isaac del Vando-Villar

"Grecia" cumple su primer aniversario

Si algún día me preguntasen cuál había sido el día más feliz de mi vida, sin vacilar respondería: *¡Oh, el día de la Fiesta de la Raza!*

Porque en ese día memorable, ¡cómo es bello recordarlo! unos cuantos poetas llenos de fe y de entusiasmos en nuestros ideales, como los escultores que descorren la tela que oculta la hermosura de su obra, nosotros, descorrimos la cortina fantástica y anónima que nos cubría, para mostrar nuestro arte balbuceante, lleno de misteriosos temblores y colmado de augurios.

Y la acogida que se nos hizo no pudo ser más espléndida ni halagadora, más aún de lo que nosotros esperábamos...

Nunca, en verdad, salió de las bocas profanas de los vendedores de diarios, un nombre tan claro, dulce y evocador:

¡Grecia! ¡Grecia! ¡Grecia!

Parecía real y verdaderamente que nuestra modesta Revista era el vaso divino donde se conservara taumatúrgicamente el néctar del espíritu ático a través de los tiempos, y nosotros, alborozados, lo escanciábamos con la prodigalidad inefable de nuestra juventud de poetas soñadores e ingenuos, en los primeros números de *Grecia*...

Pero he aquí que un día, el alto espíritu del maestro Cansinos-Asséns, desde la Corte donde reside, nos advierte cordialmente: "Que debemos superarnos y crear un Arte nuevo 'como la naturaleza crea un árbol'. Un Arte nuevo y desligado del pasado. Un Arte nuevo henchido como un mar tempestuoso de vibraciones dinámicas".

ULTRA

Y nosotros, que hasta entonces, estábamos helénicamente vestidos de blanco, vislumbramos un más allá en la palabra lanzada por el maestro como un grito de guerra y de renovación.

Dejamos el nombre de "griegos", con que nos habían signado los hombres sutiles del sur, para trocarlo por el de "ultraístas"...

Algunos creyeron insidiosamente —que esta modalidad era un capricho bolchevista— y empezaron a escarnecernos de la forma más arbitraria e irrespetuosa, demostrando nuestros enemigos un espíritu farisaico y un desconocimiento profundo de nuestro Arte.

Algunos compañeros se amedrentaron dejándonos casi solos, para seguir cantando sempiternamente *a la princesita de los bucles de oro y de las manos de lirios;* pero otros, en cambio, nos animaron con sus producciones originales, descubriéndonos así un nuevo concepto de la belleza y de la estética.

Grecia, por su ultraísmo y su modernidad —nos escribe Marinetti— nos interesa literariamente más que *La Esfera,* donde se publica tanta ordinariez, que revelan el mal gusto de su director, que es un verdadero Verdugo de los poetas que tienen talento y cosas transcendentales que decir.

Nosotros los ultraístas, con nuestro amado Cansinos, como los granaderos italiano que siguen a D'Annunzio, seguimos gloriosamente en la vanguardia ultráica confiados en que el maestro nos redimirá con su ultra.

¡Nosotros tenemos en nuestras manos el porvenir y una sonrisa de desprecio para nuestros enemigos!

¡VIVA CANSINOS-ASSÉNS!

¡VIVA GRECIA!

¡VIVA EL ULTRA!

Grecia (núm. 29, 12 Octubre, 1919)

MANIFIESTO ULTRAÍSTA

por Isaac del Vando-Villar

Platónicamente estamos exponiendo nuestra moderna doctrina ultraísta en las columnas de GRECIA sin querer molestar a los fracasados maestros del novecientos.

Hemos procedido de esta forma por entender que el olvido y el silencio serían las armas más certeras para herirles en sus rancios credos estéticos.

Pero he aquí que ellos acogen nuestra moderna lírica irónicamente, haciendo creer a los que con inquietud nos miran, que somos unos alienados y quieren de esta suerte llevarnos al manicomio del olvido.

Y esto es una infamia, una cobardía y una injusticia que a sabiendas quieren cometer con nosotros los fracasados del novecientos.

Los ultraístas estamos situados en la vanguardia del Porvenir; somos eminentemente revolucionarios y aguardamos impacientes la hora en que los hombres de ciencia, los políticos y demás artistas estén de acuerdo con nuestras rebeldías para proclamar, de una manera definitiva, el triunfo del ideal que perseguimos.

Valle-Inclán, Azorín y Ricardo León, que son los que representan en nuestras letras el pasado triste, nos tienen usurpado el puesto preeminente a que somos acreedores.

Porque ellos son unos plagiadores conscientes e inconscientes de nuestros clásicos y ninguna cosa nueva nos han revelado ni podrán revelárnosla. Y nosotros estamos limpios de ese pecado y tenemos imágenes e ideas modernas para hacer florecer de entre sus palimpsestos nuevas flores cuyos perfumes, por lo exóticos,

deleitarán a los más sutiles ingenios que sienten la avidez del futurismo artístico.

Y no son ellos —me refiero a Valle-Inclán, Azorín y Ricardo León—, los verdaderos culpables de este embotamiento retrospectivo literario. Es el núcleo de sus aburguesados lectores, que tienen vendados los ojos del entendimiento ante la luz cegadora de nuestras imágenes que alzan sus vuelos hacia las colinas azules del pensamiento moderno.

Nosotros podremos estar equivocados, pero nunca podrá negársenos que nuestra manera de ser obedece al mandato imperativo del nuevo mundo que se está plasmando y hacia el cual creemos orientarnos con nuestro arte ultraísta.

Triunfaremos porque somos jóvenes y fuertes, y representamos la aspiración evolutiva del más allá.

Ante los eunucos novecentistas desnudamos la Belleza apocalíptica del Ultra, seguros de que ellos no podrán romper jamás el himen del Futuro.

Grecia (Mayo, 1919)

LA FIESTA DEL "ULTRA"

por PEDRO GARFIAS

El día 2 de este mes se celebró, en el Ateneo sevillano, una velada literaria organizada por la redacción de la revista *Grecia,* que dirige el alto espíritu de Isaac del Vando-Villar. En *Grecia* y en la prensa diaria hispalense, se han publicado reseñas con el título que encabeza estas líneas. Pedro Luis de Gálvez expuso las características de la nueva tendencia. Leyéronse poemas de G. Apollinaire, Cansinos-Asséns, Adriano del Valle, M. Romero Martínez, Isaac del Vando, Pedro Raida, Pedro Garfias y M. González Olmedilla, un nuevo adepto al *Ultra.* La velada obtuvo un gran éxito. Pedro Garfias, el entusiasta epígono, ha escrito para CERVANTES la siguiente impresión, que quiso ser intencionalmente una reseña y resulta una glosa hímnica, por la virtud lírica de su autor. Estas líneas apasionadas nos indican qué altura de presión alcanzó el entusiasmo en la memorable velada.

Han sido los amigos de *Grecia:* Isaac, hermano mío en fervor y en amor al Maestro; Adriano, puro y sentimental; Miguel, fuerte y optimista... han sido los amigos de *Grecia,* fervorosos y nobles y entusiastas, quienes han ofrendado primeramente en el altar del Ultra, ante los filisteos, de frente lisa y ojos turbios. Han sido ellos, quienes han ofrendado primero, alegremente, clara la voz y el corazón. Y por eso, ¡oh! afines, vosotros que os ahogáis de vuestra propia emoción, y sentís desbordarse por vuestro pecho la ansiedad; vosotros, que tembláis ante el ara aún impoluta, debierais deshojar, sobre vuestras nostalgias de desterrados que miran al cielo, todas vuestras flores de júbilo.

Yo os traigo algo de allá, en el nido escondido de mi corazón; algo como un aroma en mi boca, como un hosanna vibrante aun en mis oídos.

Porque yo he visto a esa fiesta, y he actuado en ella con una pobre ofrenda de fervor, y puedo deciros cómo ardió el fuego sagrado, alimentado constantemente por manos solícitas, y cómo se mantuvieron claras las antorchas sobre vuestras cabezas.

Y puedo hablaros del asombro de algunos, para quienes nuestras palabras eran como velos que les descubriesen horizontes insospechados, en la belleza intacta de las nuevas rimas, y de la cómica indignación de otras, ante las voces frescas, que venían a turbar el silencio de su vacío interior.

¡Oh, las admiraciones confusas y las hipócritas sonrisas! Y he de contaros cómo se alborotaba de gozo mi corazón, contemplándolo todo. Porque todo ello cantaba a coro nuestro triunfo.

¡Nuestro triunfo! ¿Comprendéis el valor de esta palabra, lo que en sí tiene de promesa y de compensación, de aurora y de remanso? ¡Celebradla! ¿Acaso no os he dicho que aún yo, que tengo esta tristeza eterna en mis ojos, y ando, ¡ay, demasiado pronto! tan torpemente, la celebré con saltos de alegría? Festejadla también vosotros, y que la palabra gloriosa entre en nuestro recinto sobático, como el celeste Edgordo de Rubén,

"entre un son de campanas
y un perfume de nardo"

Porque esta fiesta del Ultra, en el Ateneo sevillano, ante la admiración de los sorprendidos y el asombro de los filisteos, tiene toda la solemnidad de una primera fe de vida, de un primer acto de presencia, impetuoso y entusiasta, que ha de alentarnos a nuevos combates.

¿Y no os parece ya sonada nuestra hora? ¿No creéis llegado ya el momento de la severa revisión de valores? ¿O es que queda aún en vosotros una sombra de respeto para los viejos que nos odian y crispan los puños, esperándonos?

Ellos ocupan, injustamente, nuestros puestos, y atraen a sí la atención que nos pertenece, gritando con sus voces cascadas que pretenden acallar el triunfo de nuestras voces juveniles. Ellos nos

aborrecen, porque en nuestra proximidad ven la señal de su partida, y quieren apegarse aún a la tierra que es nuestra.

Pero no les valdrá, ¡oh!, afines; no les valdrá, porque han empezado ya las batallas, y el aire se puebla con nuestros gritos de victoria. ¡No les valdrá! ¡No les valdrá!

Yo os predico el odio y la guerra a los viejos, y sólo os pido, en cambio, pureza, haciendo valer mi ejecutoria de inmaculado. Pureza que aisle de contactos odiosos, que dé fuerza moral para el combate supremo.

¡Ha llegado ya nuestra hora! Y yo os pido pureza y rebeldía y unión. Hagamos más fuerte nuestro abrazo contra todo lo antiguo; formemos el cuadro, que oponga a todas partes lanzas agudas y rostros airados. Y seamos inexorables, impiadosos, crueles...

Neguémosle nuestro respeto a los viejos; *si acaso,* respetemos su obra —he dicho ya que ha llegado el momento de la severa revisión—; pero enterremos sus nombres en un definitivo silencio de tumba.

¡Ha sonado ya nuestra hora! Gritemos con un temblor de entusiasmo en los labios; porque tenemos derecho al triunfo, pues somos jóvenes y traemos brisas nuevas que creen las frentes ardorosas...

Hemos celebrado nuestra primera fiesta del Ultra, y han sido los hermanos de *Grecia* quienes se han sacrificado primeramente ante el ara.

Isaac del Vando-Villar, corazón de la revista, presto siempre a avivar la llama sagrada; Adriano del Valle, el poeta fastuosamente lírico, de las palabras luminosas, engarzadas con hilos musicales...

Y algunos nombres más de ungidos a quienes atrajo la hoguera: Miguel Romero y Martínez, el culto escritor sevillano, que un día nos combatió desde un periódico local y se retractó luego, tan bella y noblemente; Pedro Luis de Gálvez, que ha descoyuntado su prosa como se descoyunta a un hijo a trabajos futuros; González Olmedilla, el poeta impetuoso; Raida, brioso en su reciente insinuación.

Hemos celebrado nuestra primera fiesta del Ultra, unidos todos en una misma unción fervorosa y un entusiasmo gemelo. Y nuestros encendidos hosannas, lanzados a los coros de los filisteos en

una exaltación de júbilo, volaron hacia vosotros, ¡oh!, afines, como palomas anunciadoras de albas, y hacia la sombra amada del Maestro, que presidía la fiesta con un rayo de sol en los ojos.

Cervantes (Mayo, 1919)

INTROSPECCIÓN ULTRAÍSTA

por GUILLERMO DE TORRE

> —Siempre el obscuro comienzo, siempre el crecimiento, la vuelta íntegra del círculo.
> La cumbre siempre y el derrumbe final, para resurgir fatalmente. ¡Imágenes, imágenes!
>
> WALT WHITMAN

El peligroso Silenciario

Fue al promediar la jornada de su intenso vivir, cuando —mi raro camarada Juan Rodrigo, destacado en mi recóndita galería de figuras espiritualmente teratológicas y sugerentes— se sintió cruentamente herido por psíquico y lancinante desgarramiento, a la ocre videncia acerba de su epótico y asolador influjo fatalista de Silenciario.

Antes, al transitar el comunismo homuncular execrable, ya tuvo la sospecha en insinuación de su avasallador imperio esotérico por cómo a su aparecer pacífico e irremisible en los núcleos cordiales, transmutábanse los cálidos efusivismos irradiantes de sonorosidades, en gelideces disgregadoras y opacidades ambiguas, disociantes, corrosivas...!

Así, al advenir rotundo, en exterioridad intimal dislacerante de su imperativo poderío disolvente, dióse raudo a desentrañar rememorativamente la raigambre y génesis evolutiva de la imbibición endosmósica y circundamiento periférico del Silencio —aquel Silencio inefable que rimaba en su enoémica iridiscencia con el que tan voluntuosamente había paladeado en *Le trésor des humbres*, de Maeterlink, y en *Sartor Resartus*, de Carlyle y en *Le pelerin du*

silence, de Rémy de Gourmont— en su vida isomorfa, y el modo cómo en el álveo de su solitariedad pudiera haberse incubado henchido de aquel magno potencialismo.

Y con sus pupilas buidas avizorativamente emproadas hacia la lejanía extinguida, y su cerebro desvertebrado en una suprema contorsión regresiva, y su energética intelectual acumulada al ímpetu evocativo, lanzóse al ángulo reflejador de su existencia pretérita, en vértigo de asir, por sobre la nimiedad episódica, los rasgos inconexos de su aciago silenciamiento aflorados en el estuario de su apolínea exantropia...!

Así revivió su figura tenue esfuminarse en su cuitada niñez hasta el advenir de su pletórica adolescencia. Allí, al lanzarse ávido de saciamientos livianos por entre las gregueriescas camaraderías letificantes, enardecido por desorbitaciones cascabeleras y cópulas suxultativas, ya vislumbró cómo por sobre su aparicional sonorosidad cerníase grisácea una ventolina de hermetismo, espaciadora de afinidades eurythmicas...

Después evocó fugazmente la etapa de su más áurea juventud, en que libre de todo vínculo enojoso por el élego truncamiento de su exigua familia, rehuyendo el hiriente contristamiento prematuro, y propulsado por su tan amada y temida sombra fantasmal de solitariedad hermética, no hesitó arrojarse a la fosa del connubio sedante. Tras la rápida ahuyentación de su amada fugaz recayó en su desorbitamiento vital, deviniendo náufrago inconscio en las cisternas caliginosas, saturadas de orgasmales febriscencias paróxicas...

Y en el hito epiceno limítrofe de su obsedente psícosis desvastatriz columbró más allá de la estuosidad sensorial aberrativa que le maniataba, el extenderse infinito de la órbita irradiante de su enigmático luminarismo ahuyentador, que dondequiera que esplendía hasta en el vórtice de cordialidades en ignición, irradiaba destelleos divergentes saturados de eléctrico maleficio. Así, aun por muy arraigadamente que las fibras afectivas y eróticas horadasen los estratos vinculares, se truncaban y soterraban éstos, al parecer adheridas inextirpable e invisiblemente a su figura indiferenciada, como unas vestes fatídicas, las sombras maléficas expansoras del hermetismo opaco, desociador y silenciario.

He aquí por qué durante los desenlaces de solitariedad en que se obstinaban tras etapas de circuitos aferentes, siempre se le aparecían en sus raptos de obsesiones visionarias alucinantes, pléyades innúmeras, en teorías fantasmagóricas de humanos imprecativos —como en una feérica alegoría alucinatoria de Odilón Rodón— anulados en las ondas miriápodas de su hermetismo disolvente, que glisaban desfilantes maldiciéndole y estigmatizándole como homicida incógnito...

Cuando ya desbordaba en su adámica psiquis dolorida y desvirgada por el enoema gravitante de ese misterioso y divino desdén que —al decir del libertario Vargas Vila— simboliza el Silencio, y cuando ya iba a poseerle el vértigo de lanzamiento al légamo viscoso de los renunciamientos estípticos, surgió subitánea, como una llamarada revivificadora, la figura ungida de eurythmia y de encantos feéricos de la Mujer-Afín antípoda de las otras mujeres, que acéfalas y agemmadas le repelían empavorecidas— en ímpetu de rima mayestática, por su nexitud ultraísta y triunfal: Y poseídos ambos recíprocamente de cotangencial espiritualidad —ella también advenida de prematura viudez reedificadora— forjaron el proyecto de un enlace libérrimo prelúdico de su iluminado ofrendamiento frutal...

Más he aquí, cuando él al fin iba a desligarse de todo su aciago pretérito nebuloso, creyendo evaporado su alucinante influjo, y extirpada su paranoía monoideísta a lo Ribot cuando, iba a divorciarse de sí mismo y se preveía enhiesto, viril y transmutado le acometió súbita y mortífera la visión maléfica del resurgir arrollador silenciario, ahora en su misma órbita afectiva, y propulsando la ahuyentación inexorable de su amada al culminar las primicias de sus ardorosidades ofrendorosas...

Fue tan hosco, lancinante y desolador este fatídico claror augural que, a pesar de su lucha por evanescerlo de su cerco sensorial, no hubo de conseguirlo y sí sólo en su culebreante obsesionamiento se desorientó definitiva e inaccesiblemente.

Después, para exacerbamiento de su pungente psicopatía, y en su consciente atracción visual de lo Por Venir dramatizado, columbró en perspectiva de meridiana y acerba diafanidad, caso de no renunciar al connubio, y tras el fatal resurgir de su hermetismo

disolvente, la rápida extinción de efusividades, la inexhaurible dis-
tanciación de su amada, y el hallarse a sí mismo vencido y exangüe,
en su estuario de perenne solitariedad...

Así, en un eléctrico erguimiento de su volición sinuosidad, en
un ímpetu rotundo de amorosidad, extraño en su nebuloso antro-
pocentrismo, y, extenuado obsedidamente por el "pathos" hialino
de la truncadora predestinación, decidió huir, huir fugaz y enigmá-
ticamente hacia árticas colinas ultratelúricas derramando en el
éxodo arduo para matizar cruentamente su tránsito, las últimas
gemmas silenciarias de su iridiscente joyel...

Cervantes (Enero, 1919)

ULTRA-MANIFIESTOS

por Guillermo de Torre

Estética del yoísmo ultraísta

1) Yo mismo.
 Tú mismo.
 Él mismo.

Así, temporalmente unipersonales, conjuguemos la oración del Yoísmo ultraísta.

Únicos.
 Extrarradiales.
 Inconfundibles.

Y fervorosamente atrincherados en nuestra categoría yoísta, rigurosamente impar.

¿Vanidad? Nietzschismo?

 No.

¿Egolatría? ¿Antropocentrismo?

 Acaso.

Y la conciencia persuasiva de un orgullo que ilumina y fecunda la trayectoria juvenil del *yoísmo* constructor.

2) Yo soy:
 El óvulo de mí mismo.
 El circuito de mí mismo.
 Y el vértice de mí mismo.

Y en el umbral de la gesta constructiva que inicia el Ultraísmo potencial, Yo afirmo:

La alta jerarquía y la calidad insustituible del Yoísmo: Y su preponderancia eterna sobre las restantes virtudes espirituales de las personalidades subversivas e innovadoras.

Rectifico así las corrientes diagonales de algunos teorizantes vanguardistas —tal Albert Gleizes en sus meditaciones *Du cubisme et des moyens de le comprendre*— que en su anhelo de sumar afines esfuerzos dispersos, quieren abocar a un arte colectivo, que excluya las personalidades individuales.

¡No! Construyamos un arte multánime de proyección tentacular que sintetice el latido de las hélices ideológicas nunistas, mas exaltemos simultáneamente las dotes individualistas de las personalidades originales! ¿Por qué desdeñar la potencialidad luminosa de los temperamentos únicos e insurrectos que atesoran el voltaje de un frondoso yoísmo energético?

Todo el secreto recóndito y la clave reveladora que dilucida los hallazgos teóricos, y los fragantes módulos estéticos incubados por los cerebros-guías, se halla en el vértice de la genuina personalidad impar: En el nacimiento, cultivo y madurez del "Yo" peculiar, del noble estigma psíquicamente distintivo y característicamente inalienable. Que surge como heraldo en el orto y eclosión de "uno mismo", tras haberse desprendido de la placenta matriz: pretéritas "sugestiones" y reminiscencias promotoras.

Pues aún dentro de la aparente y exterior similitud fraterna, que enlaza consanguíneamente nuestros temperamentos sinfrónicos, siempre corre escondida una línea divisoria que caracteriza y matiza el fluir de las libres psiquis unipersonales.

¡Yoísmo! ¡Ego triunfante sobre la planitud amorfa del atónito nivel comunista, con un ritmo de aristocratismo mental!
3) El Yoísmo es la síntesis excelsa de todos los estéticos "ismos" gemelos que luchan rivales por conquistar la heroica trinchera de vanguardia intelectual.

De ahí que el anhelo máximo del "Yo" ambicioso, consciente e hipervitalista es: ser Original.

Los más patéticos impulsos de los héroes torturados abocan al hallazgo del enigma de "sí mismos". Así el Peer-Gynt ibseniano, dubitativo ante los enoemas del Gran Curva mitológico, quiere desentrañar en la esfinge de Gizeh el secreto de "sí mismo", diluido en la ruta de su curvilíneo y sonámbulo nomadismo vital.

Y Walt Whitman, propotente, no obstante asumir en su voz robusta en estremecimiento multitudinario, exalta en "El Canto de mí mismo" las virtudes intransferibles de su Yo torrencial, que se despliega pródigo y velivolante en los átomos cósmicos, al haber multiplicado en sí el injerto vital.

La originalidad, más que una irradiación exterior proyectada hacia el horizonte estético, es, a mi ver, una secreción interna, producto del automatismo supraconsciente al advenir en los momentos lúcidos del intelecto vigilante. Proviene la originalidad de un largo proceso meditativo, semejante a una rara alquimia de endocrinología mental. Y exteriorizada noviestructuralmente, marca directrices inéditas y dibuja luminosas trayectorias inmáculas en los brumarios ultraespeciales.

4) Mas ¿cómo definir y subrayar aquel valor que forma el tesoro de la originalidad ingénita y consustancial en la ecuación personal de un artista o literato innovador? ¿Cómo él mismo puede llegar a reconocer en sí la rara gema preciosa de su originalidad en el conjunto de sus dotes y cualidades, no todas genuinamente suyas, tal directamente íntimas?...

¡Ah, sí, amigos! Arrojad, estriad vuestra mirada en torno, perforar la región del público pasivo, auscultar sus pechos quietos y sus frentes opacas. Nada oiréis si no es un murmullo de incomprensión obtusa o desdén perjuicioso a la lectura de nuestras creaciones. Mas he aquí que ellos alargan su mano, y distendiendo el índice, lo posan sobre un pasaje determinado, al mismo tiempo que lanzan un reproche concreto.

Ya —podéis exclamar doloridos y paradoxalmente jubilosos—, ya he averiguado y he contrastado el secreto de mi originalidad. Ese índice profano que, impulsado por una mano adversa o gregaria, se tiende sobre mi prosa lapidando un fragmento proyecta una viva luz y subraya aquel matiz raro, aquel peculiarismo inaudito que condensa la clave de mi originalidad indudable, tácitamente reconocida al refractarse en la comprensión exigua del lector común.

Ce qui le public te réproche, cultive le c'est toi: nos dice certeramente Jean Cocteau en su Breviario *Le Coq et l'Arlequin,* brindándonos así una norma para comprobar el matiz de nuestra originalidad extraordinaria, que más bruscamente ha de refrac-

tarse sobre las dermis profanas. Pues, en efecto, el público ya
sea lector, oyente o espectador —de un poema, una sinfonía o
una obra teatral— se siente impulsado a mostrar su disconformi-
dad con todo aquello que gira extrarradio de las normas admiti-
das y de los convencionalismos cretinos y tradicionalismos insol-
ventes. He ahí por qué mirando hacia su faz redonda, podemos
hallar subrayadas con su encono o incomprensión las caracterís-
ticas más originales de una obra.

—¡…!

—No, distinguido interruptor impaciente, no hay la menor in-
tención ironizante de paradoja acrobática o mueca agresiva, hacia
el gremio que usted pertenece, en esta confidencial revelación.
Pues el odio del público rezagado y la indiferencia de los escri-
tores saurios que se deslizan bajo él, clasifica en España con un
objetivo despectivo o un silencioso cinturón envolvente, los teso-
ros de fragante o áspera originalidad primicial que aportan los
hermes de las generaciones literarias innovadoras. Y he aquí el
caso inmediato de nosotros, los ultraístas, que, rompiendo el nexo
umbilical, nos hemos alzado en arrogantes precursores de nos-
otros mismos.

5) ¡Oh, el dolor, oh, la intensa angustia patética de sentirse ais-
lados y cohibidos, víctimas paradójicas de nuestra propia perso-
nalidad! Mas oh —simultáneamente— la gran voluptuosidad de
sentirnos maravillosamente elevados, extraños e inauditos en el
conjunto gregario circundante. Sólo esta persuasión de nuestra
altitud, sólo esta categoría de raros y esta divina embriaguez de
yoísmo es la esencia que puede sostenernos en nuestra aristocrá-
tica soledad angular… Y hacernos contemplar indiferentes cómo
mientras una escuadrilla de simios gesticulantes practican un trivial
mimetismo retrospectivo, y son alzados en todos los escaparates
de los promiscuos muestrarios pseudoliterarios, nosotros hemos de
acogernos a un puro reducto silencioso. Sin embargo, hoy difruta-
mos de la expectación de los mejores, e irradiamos una lírica fer-
vorosidad porvenirista…

6) Cultivemos, pues —poetas y camaradas—, la única religión
del yoísmo. Exaltemos nuestras características y nuestras poten-
cias peculiares aguerridamente. Por encima del uniformismo gri-
sáceo imperante, allende los contornos gregarios.

Y en la exclamación del YOÍSMO, genuino vértice donde abocan todas las corrientes de vanguardia, sinteticemos nuestro augural alarido que desvirgará los horizontes intactos.

Invitación a la blasfemia

La negación es el principio de la duda.

La duda engendra una insurrección mental.

Del vórtice enoemático se eleva imperativa y ascensional la Personalidad Nueva, que pugna por verticalizarse singularmente en su reacción contra el ambiente disímil, por medio de la Evasión o de la Agresión. ¡Y el crispamiento de esta última inquietud rebeliosa, frutece verbalmente en los poemas ácidos de la blasfemia!

Los ultraístas desembarcamos en la ribera izquierda. Allende las fronteras capturadas. Desbordantes de un potencial ímpetu destructor. Gesta de transformación purificadora que simultaneamos con el esfuerzo alboreal de la nueva edificación —según dilucidé en mi VERTICAL—. Situados así en la vanguardia porvenirista, intuimos amanecer un circuito noviespacial. Mas hoy, aun en la tensa hora ortal, y hostigados por enjuiciamientos y desdenes oblicuos, emitimos negaciones derrocadoras y nos polarizamos en ademanes disolventes.

En la otra ribera, duerme su pasividad suicida la masa obstaculizadora del público isomórficamente cretino y obcecadamente miope. Mas quedad advertidos, respecto al alcance de estos dicterios: En la turbia categoría y pigmeo nivel del "público", considero yo también incluidos —para los efectos despectivos— todos los rezagados abastecedores del pseudo-arte imperante: todos los *souteneurs* crapulosos que disfrazan el máximo cinismo de su impotencia integral yaciendo con la prostituta senecta de la Matrona-Academia. O dejándose torturar, como muñecos masoquistas, por la lascivia del público autocrático que los mantiene y vapulea. ¡Ah, la sumisión indignante en que vegetan esos mediocres turiferarios de los vicios secretos! Sus obras agravan las aberraciones y los estrabismos del público que se opone violentamente a nuestra intrusión metamorfoseada... Mientras, los fantasmas paleolíticos, inductores de tales repulsiones, cambian

entre sí los signos de la conspiración silenciosa, ambicionando estrangularnos. Mas nuestra risa irrespetuosa abochorna sus máscaras y lapida burlescamente sus palabras sensatas.

Porque ha llegado la hora de decirlo todo: Nosotros los promotores de una etapa original, que desdeñamos las secuencias pretéritas, estamos dispuestos a gritar incluso "lo que no está permitido decir sobre el arte", como ha hecho el fuerte panfletista dadá Ribemont-Dessaignes. Delatando el morboso estatismo de la ideocia que otros reverencian. Por medio de las verdades insolentes. En un gesto audaz que rima con el tono flagelador. Y triturando las mesuras y pudores beatos de los hipócritas sumisos. Todos los excesos verbales nos son lícitos ante la urgencia delatora. Del mismo modo que las alusiones escatológicas a sus males secretos. Y a las restantes "virtudes espirituales" que contienen los organismos gregarios: Cobardía ingénita. Teratológica contextura mental. Y acopio hereditario de ideas erróneas.

Y oidlo bien, con el mismo estremecimiento que el crascitar de una choya agorera: ¡Todo está putrefacto y agonizando en una consunción letal! Lo oficial y lo ritual son espectros que hieren a cadaverina. A su lado se amontonan los productos híbridos. Pero ¡abominemos también de lo intermedio que proponen algunos evolucionistas antiguos! Su delicuescencia insexuada, tiende a congraciarse con los equilibristas de transición entre las viejas fórmulas y las novedades estridentes. Y en cambio menosprecian nuestros gestos liberadores, y potentes alardes de creación, acusándonos de perturbadores heresiarcas, de falsos innovadores y de inaccesiblemente obscuros y complicados.

Voy a complacerles refutando una tras otra sus imputaciones desviadas. ¿Perturbadores heresiarcas? Desde luego, y a título de honor elemental, nos acoplamos ese calificativo con entusiasmo análogo a la saña con que lo profiere una legión de periodistas indocumentados y burgueses temblorosos, que temen por la seguridad de sus concubinas y de sus cajas de caudales. Después, una risa vengativa nos posee al averiguar quiénes ponen en duda la autenticidad de nuestra obra renovatriz: son espíritus muy atildados y circunspectos que, a poco esfuerzo, hubiesen podido ascender a una comprensión tangencial, más que agostados por largos años de sedentarismo estéril, se hallan rezagados, cre-

yéndose empero únicos monopolizadores de modernidad, cuando en el fondo son unos tornos reaccionarios incurables...

Y ver ahora mi réplica explícita a la tercera objeción: hay un conjunto de público ineducado y negro en su obscura confusión gregaria, que nos reprocha airadamente nuestra presunta obscuridad, la "complicación laberíntica" de las teorías ultraicas y las "intenciones inextricables" de nuestro puro "lirismo inexpresivo". Yo, a la videncia exacta del astigmatismo general, causante de tales reproches, sonrío vengativamente, y extremo, a veces, el juego elíptico del nuevo vocabulario, multiplicando el desfile cinemático de las imágenes noviestructurales y la elevación de los teoremas críticos. No obstante, el lenguaje ultraísta es de una limpieza cenital, frente a la pasta confusamente absoluta que gusta a los paladares estragados.

Es necesario llegar a hacer una vivisección implacable para descubrir el por qué de esa miopía fundamental y negación básica que existe siempre en el público para aceptar las súbitas introyecciones renovadoras. Describir su contextura moral y sus ideas interiores, sería componer un capítulo de psicología teratológica. Pues el dragón amenazador, la bestia irresponsable y el monstruo tentacular son figuras del bestiario pintoresco que pueden asumir la representación del público arquetípico. Su ineducación innata —que advirtió Wilde en su dandysmo altivo—, su tradicionalismo insolvente y su criterio consuetudinario son ingénitas cualidades inviolables, que no claudican ante ningún movimiento transformador. Y lo más pintorescamente inadmisible es que todo público se apresura a aludir, como prueba de su autoridad enjuiciadora, lo que pomposa e inadecuadamente llama "su criterio". ¿Criterio propio, criterio evaluador, la masa indigente del público? Nuestra interrogación implica una duda absoluta, seguida de un aserto demostrativo: El público reacciona siempre hostilmente, y basándose en un sólido cúmulo de prejuicios, frente a toda exteriorización insólita, divergente de las normas admitidas. En contraste, y delatando su carencia total de criterio propio, se esfuerza por conservar y aumentar la podredumbre tradicional que le legaron sus antepasados —cuyo valor, si entonces existió, se halla hoy desplazado—, formando una densa muralla que opone a las avalanchas purificadoras de las generaciones avanzativas.

Pero aún más inadmisibles que estas rudas oposiciones del público, son sus pretensiones vacuas de juez dictaminador inapelable. Su principal reproche —ya expuesto— ante las obras y las personalidades nuevas, legítimamente extrarradiales, consiste en afirmar su calidad incomprensible, al margen de las captaciones gregarias. Evidentemente, hay casos en que esta intención aisladora está deliberadamente conseguida en el deseo de alcanzar una depuración ideológica o una fragancia lírica extraordinaria. De ahí la improcedencia del público obtuso, que se obstina en calificar como nebuloso aquello que tiende a la máxima claridad de los altos espíritus afines, hacia quienes se halla enfocado. Mas, como ha sostenido Lautréamont en el interesante prefacio de sus *Poésies*, "no hay nada incomprensible". Y Nietzsche, anticipándose a una serie de teorizaciones simbolistas, corrobora: "Quizás entre en las intenciones del autor ser comprendido por un espíritu cualquiera". Todo espíritu distinguido y de buen gusto escoge así a sus lectores cuando quiere comunicarse. Seleccionándoles, se preserva de los "demás". Todas las reglas sutiles del estilo tienen su origen en esto: alejan, crean la distancia, prohibiendo la entrada a la comprensión, en tanto que abren las orejas a quienes son parientes por el oído". Certeras y luminosas palabras que justifican toda una estética literaria, exaltadora de la pura altitud lírica y del hermetismo simbólico, por encima del nivel cotidiano. Por otra parte, yo creo con Hegel que "se debe comprender lo ininteligible como tal".

Mas he aquí que hoy nos hallamos más allá de tales propósitos justificadores. Realizamos una obra de altas intenciones deveniristas, pero manipulamos con elementos diáfanos en su aspecto primordial. ¿Supone tal concesión un deseo preconcebido de enfocar nuestro arte hacia una multitud liberada de sus estigmas proverbiales? No; sino más bien el propósito de elevarla hasta la zona de abstracciones estéticas. Pues ya Oscar Wilde señaló la gran disyuntiva: "El Arte no puede pretender ser popular. Es el público quien debe esforzarse en ser artístico". Así el artista sin perder su digna altitud podrá hacer participar a un público nuevo en una comprensión redimidora.

Mas para llegar a tal aproximación, sería necesario salvar antes algunas distancias. Existe primordialmente una disimilitud de con-

ceptos fundamentales. Ellos —los que alardean de peritos— creen aún en el Gran Arte de similor (así, mayusculizado, con toda la falsa jerarquía litúrgica que le han adjudicado algunos hierofantes anacrónicos). Mas he aquí que nosotros, los ultraístas, estamos muy lejos de tales gesticulaciones admirativas. Reducimos el Arte a sus proporciones terráqueas, desposeyéndole de toda esa falsa transcendencia, y de la sanción oficial que estiman necesaria algunos saurios grotescos. Además, nosotros estamos al margen y libres de ese engranaje ritual que mueve y regula, como un escalafón burocrático, las generaciones acéfalas y sumisas. Y frente al trivialismo anecdóctico, aportamos a la literatura nuevos motivos vitales y maquinísticos, descubiertos por la nueva sensibilidad, al plano novimorfo, donde se rasgan las perspectivas de la hiperrealidad en especial...

Arrollando el estatismo conformista, oponemos inicialmente un *ultra* superador, de una invasora potencialidad juvenil. Del mismo modo que Dadá opone su "rien" a la nada oficial estruendosamente acogida. Tal actitud ultraísta suscita el encono de los impotentes que vegetan en la promiscuación de las claudicaciones. La campaña acelera su intensidad demoledora y sus manifestaciones subversivas. Los rezagados se defienden vanamente tendiendo a rebajar el valor de nuestro esfuerzo ultra-rebasador. Enfocamos una mueca despectiva hacia tales cadáveres y seguimos adelante.

Y para ratificar nuestra disidencia, consolidando las negociaciones derrocadoras y las irreverencias burlescas, lanzo a los amigos mi invitación a la blasfemia: al dicterio virulento que ozoniza la atmósfera corrompida por sus gases impuros. ¡Abominamos de todas las farsas promiscuas, que hallan cómplices aún en los que se disfrazan de libertarios! ¡Proclamamos nuestro salvajismo independiente, salvaguardia de sinceridad, entusiasmo y originalidad! Y hendimos el espacio con nuestras blasfemas maldiciones:

¡Maldito el arte sojuzgado por el público sádico!

¡...y los grotescos "valores prestigiosos"!

¡..!

etc., etc.

Etcéteras que —deviniendo profesores de la blasfemia eficaz— debéis corear aguerridamente.

GALERÍA CRÍTICA DE POETAS DEL ULTRA

Guillermo de Torre

por Joaquín de la Escosura

Como una antena vertical en los agros de la avanzada literaria, según él mismo gusta simbolizarse, se nos aparece, en efecto, este interesantísimo poeta y vigía eréctil, poseído de un inexhaurible nomadismo mental. Henchido de gérmenes deveniristas, precursores de proteicas evoluciones, y acordando su paso al ritmo aviónico de sus cerebraciones insurrectas, surge en la ribera ultraica de la literatura novísima Guillermo de Torre y Ballesteros, caracterizado ya como poeta ultraísta, prosador impecable y vertical, creador de un viril estilismo energético y crítico mayéutico de Nueva Estética.

Al constatar la edad de este intrépido literato madrileño —que roza la curva prometedora de los veinte años— asombra la fecunda trayectoria de su espíritu a través de las florestas inespaciales, desentrañando los frutos inmáculos. Desde los quince años, su sed insaciable de más allá le impulsa a superar todos los hitos limítrofes y a evolucionar dinámicamente, ávido de perspectivas originales. Él mismo nos lo revela en unas bellas líneas sinceras: "Dentro de este lustro consciente de mi vida, he cumplido más de cinco avatares transmigratorios y funambulescos, y he evolucionado 'rizando el rizo', superando el vértigo de los 'hangars' siderales, y ensayando raros aterrizajes sobre los polos antípodas del intelecto velivolante... Ansío todo, todo lo he disipado jovialmente, y aunque permanezco en el umbral, tengo la previdencia del último vértice, padeciendo una mental voracidad, paradójicamente simultánea a una mueca desdeñosa e incrédula, y a un inmaturo hastío

que me hace mirar, en la euforia nihilista, como algo marchito
todo lo aún quizás fragante..."

Sólo estas palabras nos revelan ya suficientemente la calidad
admirable de este escritor impar, extrarradial y nihilista, antitético
de toda la cohorte de poetas frivolizantes y prosistas panúrgicos,
avenidos con las secuencias ritualistas. Es Guillermo de Torre, por
consiguiente, la iniciación de un nuevo tipo de intelectual des-
cubridor y argonáutico, en nuestros agros de Iberia, tan hostiles
a la aceptación de nuevas figuras, y donde tan enraizadamente
penetran los tradicionalismos insolventes. Así se explica que, en
lugar de alentar y conceder una alta valoración a los espíritus
nuevos, de arriesgada originalidad —como aun en el radio exiguo
de minorías selectas sucede en el extranjero—, aboliendo los
"pasticheurs" anacrónicos, aquí imperen esos cadáveres vivientes,
y se envuelva, por el contrario, en una acerba conspiración silen-
ciosa, los esfuerzos púgiles y las voces subversivas de los lucíferos
audaces, que alzan la antorcha de su modernidad. (El caso de un
Cansinos-Asséns, artista puro, densamente original e inclaudicable
—que en *El divino fracaso* ha tamizado el dolor de la incompren-
sión asesina— martirizado con sus libros inéditos durante quince
años, mientras aparecían estulticias; y el de un estridente Ramón
Gómez de la Serna —para citar los dos ejemplos más próximos,
destacados en nuestra reducida y selecta tabla de valores vivien-
tes— imprimiendo, editando y regalando por sí mismo, durante
diez años, sus iniciales libros personalísimos, son claramente repre-
sentativos de la opacidad de nuestra atmósfera literaria y del
imperio de los saurios conformistas y viscosos.)

De ahí que Guillermo de Torre se nos aparezca como un tem-
peramento ingénitamente original, excepcionalmente dotado, y con
una fisonomía inaudita en el área española, destinado por ello
quizás a hallar su aclimatación en otras latitudes, en donde de
haber nacido tendría ya una prestigiosa categoría y la seguridad
de irradiar su obra germinal. No obstante, Torre está decidido a
avanzar arrostradamente en su ruta enespacial, entre la compren-
sión dilecta de unos y las hipócritas censuras de otros, seguros de
que aquello que más le reprochan es lo que constituye su intrans-
ferible *Yo*, la clave de su afirmativa originalidad.

Rasgo liminarmente característico en la personalidad de Gui-
llermo de Torre es su amor representativo a las ciudades multá-

nimes, donde sitúa sus concepciones porveniristas, por encima de la vida trivialmente arcádica de los pueblos-urbes de lirismo delicuescente. Su alto espíritu vivificante y optimistamente energético matiza la potencialidad verbal de sus cantos con el ritmo contemporáneo de trepidaciones maquinísticas, acordes aviónicos, bocinazos, gritos lisiados, férreas sonoridades, silbidos fabriles, metálicos campaneos y toda la yankee decoración polifónica de un trepidante paisaje urbano. Este desdén a los pueblos y su efectivo desplazamiento hacia las ciudades de vida tentacular y multitudinarias perspectivas, asume fervorosas irisaciones de canto dionysíaco en el espasmo hipervitalista y a través de los sacudimientos energéticos del Verbo. De ahí que su lirismo posea la conmoción eléctrica de miles de watios. Y de que Torre exalte en temáticas teorizaciones —señalamos sus prosas *Apoteosis de los carteles* e *Itinerario noviespacial del paisaje*— las perspectivas plurales vibracionistas, no ocultando su epigónica admiración por Whitman, Verhaeren, Marinetti, Pound, Sandburg, Wolfenstein y Cendrars, iniciadores de un lirismo auténtico, cósmico y muscular.

Este joven escritor —el novio oficial de mademoiselle *Dadá,* como él mismo se iluminó humorísticamente en el interesante *Album de retratos* que publica la revista *Grecia*— enlaza directamente con todos los precursores de la estética reconstructiva básicamente modernos. Toda la exaltación maquinística de sus poemas, toda la amplia saturación de galvanizante dinamismo de sus prosas, tienen su gesto augural en las estéticas futuristas. Así todas las bellas audacias de los poemas marinettianos y cendrarsianos encuentran su repercusión, más peculiares aportaciones de imaginismo vital, en los libros de Guillermo de Torre. Y las imágenes de sus poemas tienen un aviónico sonido porvenirista en la cinemática estructuración cubista, cuyas innovaciones tipográficas —creadoras de un valor lírico visual por encima del auditivo, como decía Apollinaire— ha prolongado del mismo modo que las creacionistas, con la entronización de la imagen múltiple y dinámica.

La intimal inquietud y la disconformidad de Guillermo de Torre con el viciado ambiente pseudoliterario español, dentro del cual debe sentirse extranjero, ha sido la causa de su desplazamiento espiritual hacia otras juventudes vanguardistas; y este ávido contacto con los escritores avanzados de la literatura mundial, se señala en su ruta literaria por numerosas y oportunas traducciones

de Apollinaire, Reverdy, Tzara, Picabia, Huidobro, Marinetti, Dessy, Salmon, Cocteau, Dermée, Cendrars, Morand, Soupault, etcétera, y por heptacrómicos arcos triunfales de sugestivos estudios críticos de esas figuras cardinales, que forman, en unión de otras, su libro inédito *Antología crítica de la novísima lírica francesa*.

Revelando su potencialidad creadora y la órbita de su espíritu poliédrico, tiene Guillermo de Torre, próximos a aparecer —cuando el obtuso industrialismo del ambiente editorial, salvo leves excepciones, limitado a satisfacer los instintos afrodisíacos y banales de un público indiferente y procaz, rompa la cuerda que sostiene tenso el arco de su espinazo, y vuelva la vista a una minoría de lectores, de indudable buen gusto y sagaz penetrabilidad mental— los siguientes libros originales: *La hélice del Zodíaco*, selección de poemas, versiculario, aviogramas, palabras en libertad; *El Lucífero*, prosas alquímicas y politemáticas; *Hermeneusis y sugerencias*, síntesis de teorizaciones estéticas y normas ideológicas, que con la indicada *Antología crítica* y un álbum de poemas, en francés y español, *Danses de la couleur*, con ilustraciones órficas de madame Sonia Delaunay-Terk, constituyen un índice valioso de su personalidad eclatante.

Guillermo de Torre —que con Eugenio Montes constituye la extrema izquierda del grupo ultraico— fue el primer intuitivo ultraísta, y como tal lo reconoció Cansinos-Asséns, matizando, sin embargo, su meteórico vislumbramiento con finas ironías; pues en un artículo publicado en *La Correspondencia de España*, en noviembre de 1916, ilumina ya su audaz perfil heterodoxo, señalándolo como epígono de Ramón Gómez de la Serna, al constatar los barroquismos líricos y los conceptistas dédalos verbales en que entonces se intrincaba De Torre. Ya en 1917, éste, solitario y rebelde, impulsaba fragmentariamente —en una maravillosa previdencia— desde las páginas de Revistas varias —*Los Quijotes* y *Los Ciegos*, de Madrid; *Paraninfo*, de Zaragoza; *Atenea*, de Valencia, y *Nosotros*, de Valladolid—, la intención superadora del ultraísmo, signando por ello muchas de sus composiciones con el título de *Prosas o poesías ultraístas*, sin infundir a este título genérico el propósito deliberado y trascendente de formar escuela. Cuando a últimos de 1918 llega de París a Madrid Vicente Huidobro, trayéndonos en su valija diplomática —que dijo Cansinos— el creacio-

nismo, Guillermo forma, en unión de Mauricio Bacarisse y Alfredo de Villacián, la cohorte de sus íntimos, siendo de los primeros en comprender, amar y difundir sus paradigmas creacionistas.

En diciembre de 1918, Cansinos-Asséns pronuncia la palabra *Ultra*, no con propósito egolátrico, vanidoso y absorbente, como los miopes envidiosos propalaron malévolamente, sino en un gesto de generosidad espiritual, y como lema distintivo de un grupo de poetas jóvenes, radicales y post-modernistas. Guillermo de Torre nos da cuenta de su ingreso en esta tendencia —que ya aisladamente cultivaba con lumínica intuición— en algunos párrafos pertenecientes a un *rapport* informativo que ha enviado a Gómez de la Serna para su libro *El cubismo y todos los ismos:* "A fines de 1918, tras extinguirse la humareda del último obús, Cansinos-Asséns, deseando cultivar la semilla lanzada por Huidobro, y sobre todo, aprovechando las anticipaciones heterodoxas de algunos ya destacados entre nosotros, me anunció su propósito de formar una pléyade de literatos vanguardistas, aboliendo toda la bisutería poética vigente y propulsando una firme tendencia de superación indeterminada, bajo el nombre genérico de *Ultra,* dentro de la cual irían luego surgiendo las individuales y características direcciones específicas. Yo entonces le recordé mis anticipaciones, y cómo era necesario seleccionar los nombres antes de arrostrarse. Después, y por no haber recibido previo aviso, experimenté asombro al leer en varios periódicos madrileños un manifiesto anunciando la aparición del ultraísmo y ver mi nombre entre los que lo suscribían. Tuve la videncia de una precipitación y de una confusión indudables, y no obstante, no estimé oportuno rectificar por no causar una defección a Cansinos, y preferí aceptar el riesgo de los equívocos a cambio del impulso confraternal que en el grupo pudiese hallar".

Guillermo de Torre, que con anterioridad a cualquier otro evolucionó en arriesgados virajes aviónicos sobre todos los novísimos panoramas literarios —recordemos que no es sólo el aclimatador del cubismo literario, destacándose también como el primer importador de *Dadá,* pues hace no más que un año, cuando esta modalidad era completamente desconocida en España y aun en París, él ya irradiaba hasta Zurich, en comunicación anténica con Tzara y Picabia— no necesitó de las iniciales y persuasivas teorizaciones cansinianas, como otros del grupo ultraico, para alcanzar

sus módulos vibracionistas, que ya captara con anterioridad. Su interferencia ideológica con Huidobro, su desplazamiento hacia todas las literaturas de vanguardia y su cultura básicamente contemporánea, han bastado para que se sintiera "en posesión de la clave comprensiva del cubismo, y oriéntase hacia este arte noviestructural y hacia sus panoramas hiperdimensionales toda su simpatía creatriz y hermenéutica". Así, pues, en una sincera valoración debemos sostener que Torre, con anterioridad a la constitución del grupo ultraísta y a la llegada del creacionismo, había ya logrado sus plasmaciones poemáticas y sus previdentes conceptos del Ultra.

En 1919, desde las páginas de *Cervantes*, comienza a exteriorizar su potentísima labor ultraica, publicando, entre otros originales, una prosa, *El peligroso silenciario*, y varios poemas: *Versiculario ultraísta, Canto dinámico* y el primer *Aviograma*. Escritos en 1917 y 18 son, sin embargo, de una perfecta ideología ultraica y plenamente acabados de forma —pareciendo imposible que su estilo alcanzase entonces ya los arquitecturales refinamientos y la potencial plenitud que hoy tiene—, viniendo a confirmar nuestras anteriores palabras, y dando a Guillermo de Torre una prioridad temporal con respecto a los demás del grupo. A mediados del 19 empieza a escalonar en *Grecia* sus polifacéticos poemas, habiéndose abstenido de colaborar antes hasta la total metamorfosis de esta Revista. Este vibrátil escritor, que quiere para su tendencia una hermética pureza y una radical delimitación, se declara a fines de 1919 —forzado a ello por la continua admisión en el Ultra de adolescentes indocumentados y rezagados tardíos— "cubista integral y ultraísta tangencial por afinidad a ciertas figuras y matices de este movimiento". Estas palabras de mirífica diafanidad fueron erróneamente interpretadas por algún estrábico exégeta circunstancial, y dieron origen a un ligero revuelo y a la falsa creencia de la deserción de Guillermo de Torre de nuestro grupo. Mas el tiempo ha desvanecido todos los errores, y Guillermo continúa incorporado a esta pléyade, hoy ya totalmente seleccionada y de un valor afirmativo al haberse eliminado los elementos impuros.

Dentro del recinto ultraico, Guillermo de Torre aparece erguido y solitario, con una irradiante personalidad inconfundible. Su influencia se ha diversificado rápidamente. (¿Por qué ocultar el ascendiente de mi estilo?) Recordemos estas estrofas de su *Versiculario*, que tantas extravasaciones han tenido después en otros pro-

sélitos: *Por sobre el océano ácueo bogan brazos alados, al flanco de los torsos adolescentes. Sus torsos gemmados de estrellas puntúan el horizonte esdrújulo. Y por entre el cuadriculado de los hilos telefónicos se columpian los amantes libertarios. En las azules glorietas, niños inmaturos enrollan en sus dedos los hilos de los aviones. ¡Y núbiles andróginos manipulan los interruptores de las estrellas vesperales! En las bóvedas craneales insurgentes de los transeuntes rebeliosos florece un trolley que enlaza su alma a la luna corniveleta. Los pungentes anhelos superadores de los discóbolos ultraístas cristalizan en arcos voltáicos.*

En ninguno de sus hermanos de tendencia han tenido una aceptación tan plena y vital, con prolongaciones sugerentes, las *Mots en liberté futuristes,* de Marinetti, y los *Calligrammes,* de Apollinaire, como en este escritor dinámico y muscular, caracterizado también como pugilista polémico. Su disconformidad con los criterios de los eunucos le han mantenido siempre pulcramente al margen de los muestrarios baratos, donde triunfa la pseudoliteratura circulante. Y en una fecunda labor literaria se desplaza hoy ávido y tentacular en múltiples Revistas selectas de avanzada, como *Grecia,* CERVANTES y *Cosmópolis,* de Madrid; *L'Esprit Nouveau, Projecteur, Cannibale* y *Les Lettres Parisiennes,* de París, y *Poesía* y *Dinamo,* en Italia.

En la estética de este gran poeta ultraísta —que tiene en Whitman, Apollinaire y Marinetti sus ascendientes evolutivos— destacan como antenas señeras un barroquismo atlántico —cuya progenie, en un estudio sobre Bacarisse, él fue el primero en reivindicar, iluminando el maelstrom energético derivado de Mach, Otswald y Kelvin— y un peculiar estilismo de nuevo cuño, y de exultadora ritmización verticalista. En sus poemas y en sus prosas más características, publicadas hasta hoy —recordemos, cotejándolas, su *Epiceyo a Apollinaire* y su exaltación de Thérèse Wilms—, se hermanan una reciedumbre léxica y una delicadeza emotiva, en el conjunto fragante y energético. Su espíritu vibra helicoidalmente, devanando los laberintos barrocos y perforando las perspectivas inéditas. De ahí que en su poliedrismo noviestructural nos sea imposible caracterizar su efigie con un adjetivo limítrofe. Y paralelamente al sector futurista de su obra podríamos señalar ideaciones cubistas, imaginismos creacionistas y aun acrobacias dadaizantes. La aviónica psiquis velivolante de Torre se emproa

nordestalmente hacia todos los horizontes del Arte Nuevo. Una lancinante inquietud de agotar los itinerarios le ha llevado a desflorar las auroras polipétalas de las estéticas enedimensionales. Así las más sagaces interpretaciones críticas y las más calurosas apologías de las nuevas direcciones intelectuales y pictóricas, tan tímida e indocumentadamente afrontadas por otros, han sido exaltadas por Guillermo de Torre, trazando una estela de consanguíneos matices hermenéuticos.

En toda su obra hay una vital predilección hacia los panoramas vibracionistas, y sus poemas, construídos en una atrayente ultravertebración tipográfica, tienen una muscular vibración, sugeridora de todo el férreo vibrar de bielas, correas, engranajes, ruedas, poleas y todo el siderúrgico fragor peculiarizante de las maquinarias modernas, cuyo encanto estético ha sido hallado por los iniciales futuristas, y cuyas prolongaciones temáticas han encarnado en el cubismo fabril de Léger, y en el mecanismo abstracto de Picabia. Y no es que Torre comparta las ingenuas topificaciones marinettianas de otros, sino que acepta los postulados esenciales del futurismo como algo básico en su ideología, dando una proyección *actualista* a todas esas alegorías flotantes, de nueva categoría estética, que la civilización occidental aporta al Arte auténticamente contemporáneo.

He aquí un sugerente mosaico simultaneísta de sus apotegmas directivos: "Obsesión giróvaga. Espasmos de polarización dinámica. Visión multiédrica de los horizontes rasgados e insurrectos, en la yuxtaposición de las perspectivas planistas paróxicas. Parpadeo ciliar de los arcos voltaicos sobre los racimos multitudinarios. Cristalización de la salutífera obsesión vetustófoba. Dehiscencia de la Rosa polipétala que simboliza mi avidez noviespacial y mis ansias filoneístas. Vibracionismo cinemático. Simultaneísmo estético-accional. Eclosión plenisolar. Mutación de las fragantes perspectivas noviestructurales. Verbalización abstracta..."

Guillermo de Torre se nos revela en su crepitante orto floreal, henchido de dones únicos y situado en el vértice irradiante, en la confluencia triangular de la novísima planimetría estética. ¿Qué influencias prevalecerán en él, y hacia qué cumbre nórdica emproará su brújula mental en sucesivos avatares intelectivos? Difícil precisarlo. Por el momento nada tan sugerente y afirmativamente valioso como los panoramas tetradimensionales que él va audaz-

mente rasgando. Y nada tan henchido de líricos augurios, como el meridio triunfal que logrará su obra, en su inexhaurible polarización hacia todos los vértices porveniristas...

Cervantes (Octubre, 1920)

SALÓN DE ARTISTAS IBÉRICOS

Manifiesto

Somos muchos los que venimos notando, con dolor, el hecho de que la capital española no pueda estar al tanto del movimiento plástico del mundo, ni aun de la propia nación, en ocasiones, porque no se organiza en ella las Exposiciones de Arte necesarias para que conozca Madrid cuanto de interesante produce, fuera de aquí y aquí, el esfuerzo de los artistas de esta época.

Ello imposibilita o dificulta cualquier movimiento de cultura. Inútil así todo exégesis, controversia o discernimiento; no hay posibilidad de elegir rumbo si no se conocen antes las rutas posibles y mal puede cumplir el comentarista su misión esclarecedora si se dirige a un auditorio desprovisto perpetuamente de los términos de referencia indispensables. Para elegir tendencia y adoptar posición, parece indispensable tener, siquiera un momento, ante los ojos las varias tendencias que en el mundo se disputan la superioridad en el acierto. Falta ello en Madrid y en casi todas las ciudades importantes españolas.

Pero en otras, en cambio, no; y hemos pensado algunos que esta falta no proviene, por lo tanto, de dificultades positivas e insuperables —puesto que Bilbao y Barcelona han logrado, en ocasiones superarlas— sino solamente de que, acaso, no se hayan puesto a remediarla unos cuantos hombres de buena voluntad y de firmeza en el propósito.

De ahí que los firmantes hayamos tratado de unirnos en sociedad a fin de tramitar, buscar y allanar cuanto sea necesario para que Madrid conozca todo aquello que conocido y celebrado —o simplemente discutido— en otros lugares, queda de continuo alejado de la capital española sin razón que lo justifique.

Creemos los firmantes que está por hacer en materia de arte una labor presentativa de necesidad anterior a toda cuestión polémica, puesto que se trata de proporcionar elementos de juicio suficientes.

Creemos que para conseguir esto hay sólo dos caminos: uno el de exponer cuanto sea posible; otro, el de llevar a cabo una labor ideológica o, si se quiere, "crítica", pero entendiéndose que la crítica aquí no estará considerada como una función repartidora de certificados de aptitud, sino meramente como una facultad esclarecedora que, destruyendo prejuicios y proporcionando perspectivas o puntos de vista insospechados, pueda colocar a quien esté desorientado en la situación necesaria para que cada obra buena o mediana, mala o excelente, aparezca en su verdadero valor y no en otro que, mejor o peor, sea de todos modos ajeno al propósito del autor y de la obra.

Creemos igualmente que toda obra de progreso y de mera vitalidad en los dominios estéticos, requiere el conocimiento constante, no ya de toda obra formada y sancionada, sino de todos los intentos, ensayos y tanteos en pro de ignotos rumbos o matices, actividad exploradora que ha dado ocasión bastantes veces en la historia al descubrimiento de leyes, a veces ni siquiera presentidas por aquellos mismos que exploraban.

Toda actividad, en resumen, debe mantenerse en contacto permanente con la conciencia social, único término posible de contraste y referencia; única posibilidad, por lo tanto, de que hallen, tanto productores como espectadores, el complemento imprescindible para sus respectivas formaciones.

No nos une, pues, una bandera, ni una política: no vamos, pues, ni en pro ni en contra de nadie; habrá preferencias en nosotros, pero sólo en el sentido de que serán preferidas todas aquellas obras que corran más fácil riesgo de ser habitualmente proscritas de los locales de exhibición vigentes y al uso; no guiándonos en nuestras preferencias un forzoso criterio de aprobación, sino simplemente el impulso compensador, necesario para toda labor de justicia y de equilibrio. Habremos de exponer, por lo tanto, toda aquella manifestación de arte que, existiendo, no llega con normalidad a conocimiento del público, o aquellas que, por llegar mezcladas con elementos heterogéneos y contrarios, quedan fuera de todo posible diapasón que permita la contemplación a

tono, y quedan, en consecuencia, perjudicadas gravemente por tal desplazamiento pernicioso.

En nuestra labor de propaganda ideológica nos guiará el criterio que a esta misma actitud corresponde; procuraremos divulgar, por cuantos medios estén a nuestro alcance, no ya tal o cual tendencia, sino toda posible tendencia y con más atención aquellas que estén, de ordinario, menos atendidas y que sean indispensables para el cabal entendimiento de algún sector de arte viviente.

Creemos, en resumen, que todo esto no puede tener más que una interpretación y un solo nombre: afán de conocimiento y de cultura; o si se quiere de cultivo; cultivo de la sensibilidad y del espíritu.

Manuel Abril, José Bergamín, Rafael Bergamín, Emiliano Barral, Francisco Durrio, Juan Echevarría, Joaquín Enríquez, Oscar Esplá, Manuel de Falla, F. García Lorca, Victorio Macho, Gabriel García Maroto, Cristóbal Ruiz, Adolfo Salazar, Ángel Sánchez Rivero, Joaquín Sunyer, Guillermo de Torre y Daniel Vázquez Díaz.

Alfar (núm. 51, Julio, 1925)

EL MANIFIESTO ANTIARTÍSTICO CATALÁN

Tres jóvenes de la más destacada personalidad artística y literaria de Cataluña lo firman: Salvador Dalí es el artista, la intuición impetuosa del grupo, la ciega objetividad desenfrenada; Lluis Montanyá y Sebastiá Gasch— dos de los, por desgracia, contadísimos espíritus de firme dirección crítica que tenemos hoy en España— la inteligencia frenadora que moldea y determina.

¿Cómo es posible un arte antiartístico? La aparente contradicción es una estratagema. Tácitamente se da a la palabra arte dos sentidos contrapuestos: uno, el arte hasta aquí existente y el que es tenido como tal; otro, el producido sobre fundamentos totalmente diversos a los del anterior y ciertos productos humanos construídos sin intención artística directa. No encierra este sentido una rotunda negativa estética, sino el propósito de realizar nuevos experimentos, instaurando un orden nuevo de categorías para la sensibilidad actual, en la cual no valgan los juicios ni prejuicios vigentes en el pasado. Por eso adopta ante todo una posición provisionalmente negativa, destructora y escéptica, ya que toda iniciativa reformadora, para ser fecunda, ha de comenzar por la duda, desalojando la atención de exánimes conceptos y produciendo ese vacío espiritual, tan necesario para la vida de las nuevas ideas. Así nos revertimos a una primordial inocencia que acoje ingenua e irreflexivamente un aspecto de la maravillosa realidad en torno que nuestras sucias pupilas no habían sabido ver antes. Por esto se rechazan como valores inadecuados a nuestro temperamento las obras de los museos y se aceptan en cambio, como arquetipos integrales de ineludible belleza, el salón del automóvil y de la aeronáutica.

No lanza el Manifiesto catalán un ismo más; se limita a hacer profesión de fe del estado general de la sensibilidad presente. No

nos inicia en una nueva construcción estética; tan sólo proclama las que deben ser fuentes de inspiración y de auténtico placer artístico, denunciando la yerta caducidad de un orden que no satisface la urgente necesidad de alegre y objetiva belleza que siente la aséptica emotividad de nuestro tiempo.

Ni siquiera es original esta audaz tentativa, triunfante y encauzada ya en zonas importantes del arte extranjero; originalidad que no parece que quieran recabar para ellos sus autores. Todos los que fueron movimientos de vanguardia en nuestra época, y más radicalmente el Futurismo y el Dadaísmo, partieron de una idéntica posición, incitando perentoriamente a romper con violencia las amarras con el arte del pasado y "abrir las puertas de la sensibilidad a una visión directa, virgen del mundo". La famosa frase futurista "Un automóvil de carrera es más hermoso que la Victoria de Samotracia" no tendrían inconveniente en aceptarla los jóvenes catalanes, quizás, tan sólo, añadiendo un *ya* a la afirmación. A pesar de otras coincidencias con las dos mencionadas direcciones, el Manifiesto antiartístico queda netamente diferenciado de ellas, entre otras cosas, por haber superado con su juvenil optimismo, la sarcástica disolución dadaísta, sustituyendo aquella caótica desintegración del universo por una ferviente intención de exactitudes y concretas arquitecturas dinámicas; y, opuestamente a los futuristas, ha sustituido aquella torpe inmersión en el mundo de la materia, por la contemplación e inspiración en su ritmo y en las ágiles creaciones a que es sometida por la inteligencia.

¿Está justificado en España —aunque el Manifiesto va sólo dirigido a la intelectualidad catalana—, dado el estado actual de nuestro arte, un pronunciamiento antiartístico de esta índole? ¿Es éste un fenómeno naturalmente determinado por causas intrínsecas a nuestro organismo artístico nacional, o es algo extraño a él, que surge desde fuera por el mero capricho de unos jóvenes en lanzar unas cuantas *boutades épatantes?*

No faltarán gentes de avanzada estética que se encojan de hombros ante el presente hecho, estimando que estos movimientos están ya pasados, que estamos en un período de neoclasicismo, etc., etc. Creemos que los que así piensan, poco o nada tienen de verdadero espíritu para el arte nuevo, que jamás han comprendido; son los ventajistas que se han aprovechado de la marejada vanguardista para destacarse literariamente y que una vez conse-

guido esto son ya personas formales, que se han permitido el lujo de estar a la moda, pero que no quieren aventurarse a perder su reputación en nuevos riesgos, creyendo que hay que dejarse de travesuras y trabajar en serio. Esta gente se asienta entonces en el arte más pasado, en el más definitivamente muerto, que no tiene ni el prestigio venerable de la historia, ni inquieta y plena realidad del presente.

Los que creen estar ya de vuelta de todas las reacciones, representan la peor reacción que puede darse hoy en el campo de la actividad estética. Poca y prevista importancia tiene la reacción filistea porque es naturalmente biológica en la evolución orgánica de las ideas; menos quizás, tenga la de la masa inteligente joven —de los viejos no se puede esperar que acepten el imperativo de una época que no es la suya— aún no convencida, que cada día van teniendo más gusto por lo nuevo y menos por lo antiguo y que con más ahínco cada día van siendo desalojados de las últimas trincheras en que se refugian sus caducos prejuicios inermes. Pero la reacción de los pseudos nuevos es peligrosísima, en primer término porque los anteriores se estancan cuando llegan a ellos, creyendo haber confusión estimativa; y en segundo lugar, porque resquebrajan la unión y ortodoxia del frente en los estadios conquistados, cuyo destino está en los nuevos horizontes.

Ha costado mucho trabajo ganar las metas actuales, se han hecho demasiadas herejías para acabar en un vergonzoso retroceso. Nuestros nuevos artistas reaccionarios están inmovilizados en las propias redes que ellos mismos se han tejido; no pueden retroceder mucho porque perderían su privilegio de modernidad y minoría; no quieren avanzar por no comprometerse en un incierto porvenir. Ello da como resultado, sobre todo en la nueva literatura española, el letal estancamiento y el manido malabarismo de fáciles abstracciones subjetivas que podrían pasar al comienzo y para uso de acampada, pero que nunca podrán valer como término de llegada. Sobre esos cimientos nada bueno se podrá construir. Esto constituye el estado perfectamente patológico de la putrefacción.

No estamos ni mucho menos en época de construcción, falta todavía mucho que destruir; a lo sumo ésta será la hora de una destrucción sistemática que sustituya la anárquica avalancha del principio. Aparte de esto lo mejor que puede hacerse es el acarreo de materiales y devotos y pacientes experimentos. Ni existe una

sólida ciencia estética, ni geniales intuiciones que hayan plasmado la obra clásica de la época, ¿dónde está, pues, el punto de apoyo de ese neoclasicismo definitivo?

Nuestros jóvenes adormilados han tomado la luz reciente de la aurora por desmayadas evanescencias crepusculares. Creen que ha llegado la hora de laborar para ser eternos; su pretendida eternidad es la de figurar en los manuales didácticos, aunque sea en letra chica. Se creen finalmente, estar en posesión de una infalible preceptiva (ciencia que con prudente acuerdo han borrado nuestros gobernantes de los estudios oficiales, sin duda hasta ver lo que pasa con las reglas fundamentales del arte, que con indestructible contextura compusieron entre Horacio y Milá y Fontanals para toda la vida).

Frente a ese estancamiento artístico, pútrido y mal oliente a intimidades sentimentales, contra esas obras incubadas entre paredes acolchadas y aire enrarecido, alzan tres arriesgados espíritus catalanes, fieles al drama de su época y ágiles buceadores de metas, su Manifiesto antiartístico.

Consideremos que nuestra situación actual es bien precaria en el arte que pretendemos que sea nuevo: la novela no existe; la crítica oculta su fundamental desorientación bajo una prosa barroca que se presta a los más vagos equívocos y a la más lamentable confusión de valores; en la lírica, de cinco o seis nombres de poetas castellanos que podemos barajar, casi todos ellos han dado de sí ya todo lo que tenían que dar, y no hacen otra cosa que repetirse y repetir a los otros. Lleva camino el grupo de nuestros jóvenes modernos, aspirantes a la eternidad de dar a la historia de nuestras letras la generación más estéril y baldía que ha producido. Quizá en la pintura y en la música no sea tan grave el porvenir por la mayor audacia, decisión y juventud de sus artistas.

Y la causa de todo el mal está en que no hemos pasado en España por una época francamente revolucionaria en el arte. El magnífico grito del Ultraísmo y sus derivados y adláteres se vio pronto sofocado por los que pretendían haber llegado. A los tres años escasos, antes de que se hubieran dado cuenta sus mismos adeptos de la verdadera esencia de la nueva época, sin haber llegado siquiera a despertar el odio popular, se hizo parada para repartirse el botín. Escasos eran los hallazgos y casi todo, lo que quedaba por hacer.

No hay más remedio en estas circunstancias que volver al principio; pero ahora con una intención más radicalmente purificadora y con la mirada más clara puesta en ciertos esquemas ideales. Esta es la voz de alarma y regocijo que pregonan los artistas catalanes.

Si el arte del pasado no satisface porque no es adecuado a nuestra receptividad actual ni el tenido por nuevo tampoco, porque es una mixtificación, parece que no queda otro recurso que negar el arte. Pero hay demasiada fe en esa auténtica juventud para detenerse en una actitud completamente escéptica; ellos mismos nos proponen la solución salvadora.

Bañemos nuestras pupilas en la maravillosa realidad que tenemos ante nosotros; intentemos captar la verdadera esencia de nuestro tiempo y aprendamos a sacar de ella su belleza como otras épocas que fueron fieles a sí mismas supieron hacerlo pudiendo dar por eso su creación original. Cuando se ha querido hacer arte en nuestros días se ha hecho mirando las normas pasadas y muertas de otros tiempos que no podían tener eficacia en nuestras manos. Por eso la verdadera inspiración estética de nuestro tiempo está en las construcciones anónimas realizadas sin intención artística y con un fin útil, como el automóvil, el aeroplano, la máquina fotográfica, los objetos sencillos estandartizados, etc., etc. Espontáneamente sus inventores, vírgenes de prejuicios artísticos, han prendido en sus creaciones la simple belleza actual.

Los defensores del arte antiartístico proponen a los artistas de hoy que sus creaciones estén impregnadas del espíritu de esas graciosas realidades, no para copiarlas, a no ser por un virtuoso entrenamiento, sino para dotar a sus obras del puro sentimiento de aquéllas.

Ahora bien, se exalta la realidad, la naturaleza industrial y deportiva y se nos induce a no apartar los ojos de ella. ¿Volvemos con esto a un neo-naturalismo? ¿Se escapa la intención de este Manifiesto a la aspiración universal de los últimos movimientos artísticos —sentida más o menos conscientemente— de crear un arte deshumanizado? Creemos que no, aunque otra cosa nos dijeran sus autores; su misma labor como artistas y escritores nos lo confirma. A las antiguas delicuescencias íntimas y subjetivas oponen la objetiva asepsia de la máquina y de los útiles sencillos; la construcción de éstos, supone ya una estilización estética espon-

tánea en la que se ha prescindido de toda imitación decorativa.
Por otra parte, todo esto está muy lejos de los intereses vitales
humanos, a pesar de la preferencia por los objetos útiles, cuya
razón no está en su utilidad, sino en que adherida a esas creaciones
útiles ha surgido la verdadera y radiante belleza actual.

Joaquín Amigó

Del presente MANIFIESTO hemos eliminado toda cortesía en nues-
tra actitud. Inútil toda discusión con los representantes de la actual
cultura catalana, artísticamente negativa, aunque eficaz en otros
órdenes. La transigencia o la corrección conducen a delicuescen-
cias y lamentables confusionismos de todos los valores, a las más
irrespirables atmósferas espirituales, a las perniciosas de las in-
fluencias. Ejemplo: *La Nova Revista*. La violenta hostilidad, por
el contrario, sitúa netamente los valores y las posiciones, y crea
un estado de espíritu higiénico.

HEMOS ELIMINADO toda argumentación	Existe una enorme biblio-
HEMOS ELIMINADO toda literatura	grafía y todo el esfuerzo
HEMOS ELIMINADO toda lírica	de los artistas de hoy para
HEMOS ELIMINADO toda filosofía	suplir todo esto.
a favor de nuestras ideas.	

NOS LIMITAMOS	a la más objetiva enumeración de hechos.
NOS LIMITAMOS	a señalar el grotesco y tristísimo espectáculo de la intelectualidad catalana de hoy, estan- cada en un ambiente reducido y putrefacto.
PREVENIMOS	de la infección a los aún no contagiados. Cuestión de estricta asepsia espiritual.
SABEMOS	que nada nuevo vamos a decir. Pero nos cons- ta que es la base de todo lo nuevo que hoy hay y de todo lo nuevo que tenga posibilida- des de crearse.
VIVIMOS	una época nueva, de una intensidad poética imprevista.
EL MAQUINISMO	ha revolucionado el mundo.

EL MAQUINISMO —antítesis del circunstancialmente indispensable futurismo— ha verificado el cambio más profundo que ha conocido la humanidad.

UNA MULTITUD anónima —antiartística— colabora con su esfuerzo cuotidiano en la afirmación de la nueva época, viviendo a la vez de acuerdo con su tiempo.

UN ESTADO DE ESPÍRITU POST-MAQUINISTA SE ESTÁ FORMANDO

LOS ARTISTAS de hoy han creado un arte nuevo de acuerdo con este estado de espíritu. De acuerdo con su época.

AQUÍ, NO OBSTANTE, SE CONTINÚA VEGETANDO IDÍLICAMENTE

LA CULTURA actual de Cataluña es inservible para la alegría de nuestra época. Nada más peligroso, más falso y más adulterador.

PREGUNTAMOS A LOS INTELECTUALES CATALANES:

—¿De qué os ha servido la Fundación Bernat Metge, si después habéis de confundir la Grecia antigua con las bailarinas pseudoclásicas?

AFIRMAMOS que los sportman están más próximos del espíritu de Grecia que nuestros intelectuales.

AÑADIREMOS que un esportman virgen de nociones artísticas y de toda erudición está más cerca y es más apto para sentir el arte y la poesía de hoy, que los intelectuales miopes y embarazados por una preparación negativa.

PARA NOSOTROS Grecia se continúa en la resultante numérica de un motor de aviación, en el tejido antiartístico de anónima manufactura destinada al golf, en el desnudo del music-hall americano.

ANOTAMOS que el teatro ha dejado de existir para unos cuantos y casi para todos.

ANOTAMOS que los conciertos, conferencias y espectáculos corrientes hoy entre nosotros, acostumbran a ser sinónimos de locales irrespirables y aburridísimos.

POR EL CONTRARIO nuevos hechos de intensa alegría y jovialidad reclaman la atención de los jóvenes de hoy.

HAY el cinema.

HAY el estadio, el boxeo, el rugby, el tennis y demás deportes.

HAY la música popular de hoy: el jazz y la danza actual.

HAY el salón del automóvil y de la aeronáutica.

HAY los juegos en las playas.

HAY los concursos de belleza al aire libre.

HAY el desfile de maniquíes.

HAY el desnudo bajo la luz eléctrica en el music-hall.

HAY la música moderna.

HAY el autódromo.

HAY las exposiciones de arte de los artistas modernos.

HAY aún una gran ingeniería y unos magníficos trasatlánticos.

HAY una arquitectura de hoy.

HAY útiles objetos, muebles de época actual.

HAY la literatura moderna.

HAY los poetas modernos.

HAY el teatro moderno.

HAY el gramófono, que es una pequeña máquina.

HAY el aparato de fotografiar, que es otra pequeña máquina.

HAY diarios de rapidísima y vastísima información.

HAY enciclopedias de una erudición extraordinaria.

HAY la ciencia en una gran actividad.

HAY la crítica documentada y orientadora.

HAY etc., etc., etc.

HAY	finalmente, una oreja inmóvil sobre un pequeño humo derecho.
DENUNCIAMOS	la influencia sentimental de los lugares comunes raciales de Guimerá.
DENUNCIAMOS	la sensiblería enfermiza servida por el Orfeo Catalá, con su repertorio manido de canciones populares, adaptadas y adulteradas por la gente negada para la música, y hasta de composiciones originales. (Pensamos con optimismo en el coro de los "Revellers" americanos.)
DENUNCIAMOS	la falta absoluta de juventud de nuestros jóvenes.
DENUNCIAMOS	la falta absoluta de decisión y de audacia.
DENUNCIAMOS	el miedo a los nuevos hechos, a las palabras, al riesgo del ridículo.
DENUNCIAMOS	el soporismo del ambiente de las peñas y las personalidades barajadas en el arte.
DENUNCIAMOS	la absoluta indocumentación de los críticos respecto al arte de hoy y de ayer.
DENUNCIAMOS	los jóvenes que pretenden repetir la antigua pintura.
DENUNCIAMOS	los jóvenes que pretenden imitar la antigua literatura.
DENUNCIAMOS	la arquitectura de estilo.
DENUNCIAMOS	el arte decorativo que no sigue la estandartización.
DENUNCIAMOS	los pintores de árboles torcidos.
DENUNCIAMOS	la poesía catalana actual, hecha de los más manoseados tópicos maragallanos.
DENUNCIAMOS	los venenos artísticos para uso infantil, tipo: "Jordi". (Para la alegría y comprensión de los niños, nada más adecuado que Rousseau, Picasso, Chagall...)
DENUNCIAMOS	la psicología de las niñas que cantan: *Rosó, Rosó...*
DENUNCIAMOS	la psicología de los niños que cantan: *Rosó, Rosó...*

FINALMENTE NOS PONEMOS BAJO LA ADVOCACIÓN DE LOS GRANDES ARTIS-
TAS DE HOY: de las más diversas tendencias y categorías:

PICASSO, GRIS, OZENFANT, CHIRICO, JOAN MIRÓ, LIPCHITZ, BRANCUSI, ARP,
LE CORBUSIER, REVERDY, TRISTAN TZARA, PAUL ELUARD, LOUIS ARAGON,
ROBERT DESNOS, JEAN COCTEAU, STRAWINSKY, MARITAIN, RAYNAL, ZERVOS,
ANDRE BRETON, etc., etc.

SALVADOR DALÍ LLUIS MONTANYA
 SEBASTIA GASCH

Gallo (Abril, 1928)

PART THREE

EL ARTE NUEVO

Sus manifestaciones entre nosotros

por Rafael Cansinos-Asséns

El nuevo arte, que ya va siendo viejo, aunque sólo ahora logra plenitud de atención, alborea entre nosotros, en la obra de un joven, ya granado de años y de libros. Me refiero al autor de *Greguerías*. Las nuevas modalidades literarias nos han llegado por la intercesión de *Prometeo*, la memorable revista que en 1910 recogió la herencia de *Helios y Renacimiento,* y pobló con multitud de intenciones y gestos la soledad de nuestras letras. En *Prometeo* se publicaron traducciones de los poetas ultrasimbólicos y fantasistas; de Saint Pol Roux, de Klingsor, de Paul Fort... Con la máscara de Tristán, Gómez de la Serna glosó apasionadamente los manifiestos futuristas que Marinetti lanzaba desde su encharcada Venecia. Y el mismo Marinetti, instigado por Tristán, envió a *Prometeo* su encíclica futurista a los españoles, habitantes de ciudades muertas, de infecundas lagunas de polvo. No obstante su devoción a los últimos maestros del siglo xix, manifiesta en traducciones de Wilde, de Rémy de Gourmont y de Rachilde, *Prometeo* fue entre nosotros un manifiesto de arte nuevo, que ensanchó el horizonte de los espejos, de los últimos cenáculos novecentistas. En *La Nueva Literatura* (tomo segundo) pude señalar, al hablar del autor de *Greguerías,* una nueva rotación del orbe literario, inmóvil desde la aurora inicial del siglo. Con su amalgama de antiguo y de moderno, *Prometeo* refleja la proteica fisonomía de su animador. Así vemos a éste despojarse de los influjos finiseculares, del pesimismo novecentista, de la fecunda demagogia de sus primeros libros, para adoptar sucesivamen-

te modos más libres y ligeros, imitados del danzante torbellino atómico. En *Greguerías* (1918), aparece por fin evidente esta transfiguración, largamente anunciada en las páginas prometeicas y dispersamente cumplida. Porque el anhelo de un arte nuevo fue vivo siempre en su autor, cuya juventud irradia en tonantes proclamas y manifiestos, en estéticas pastorales y encíclicas —*El concepto de la nueva literatura*, 1909; *Mis siete palabras*, 1910; *Sur del Renacimiento escultórico español*, 1911—. En el prólogo de *Greguerías* reivindica la absoluta novedad del género —*ante todo yo necesito recabar mi condición de iniciador*— y lo define con prismática diversidad, por múltiples analogías: como "lo único que no nos pone tristes, cabezones, pesarosos y tumefactos al escribirla", como una cosa "no enteramente literaria, pero tampoco enteramente vulgar" que "no se sabe si se debe vender en las cacharrerías o en las librerías", y aun como algo que "tiene el brillo de los azulejos y su policromía". Pero en lo esencial la *greguería* es un disolvente, una reacción contra la retórica novisecular.

Él mismo nos dice en el citado prólogo: "Yo estaba harto de escribir mamotretos que, aunque libres, estaban abrumados por su espesura compacta y su obra de fábrica." Este anhelo de un arte ágil y redimido, sangra todavía en el epílogo a la reciente traducción que su hermano Julio ha hecho de *El retrato de Dorian Grey*: "Contra la palabra laminada de antes se anuncia la palabra que ansía la cuarta dimensión, que está un poco ya en esa ansiedad... La gran novedad de los rayos ultravioletas y de los infrarrojos atraviesa nuestra estética, esta estética que llena de corrientes frías nuestra cabeza, liquidando los metales del cerebro y dándonos por un momento la circulación nueva... "La inquietud del nuevo arte siempre fue viva en este joven, que para definirla eligió las palabras más supremas y balbucientes de puro ávidas y estrujadas. Así se nos aparece como uno de los poetas de las nuevas pléyades tumultuosas, lanzadores de manifiestos y derribadores de estatuas antiguas. No hay que olvidar que él fue el primero que hincó los clavos de la crítica en nuestros hermes novecentistas, trepando por una escala de duras y terribles palabras.

Pero se parece también a los nuevos poetas por su convivencia fraterna con dibujantes y pintores, que en su obra dictan insinuaciones como en otra parisiense *Closerie de Lilas*. En *Poetas y prosistas del novecientos* (Editorial-América) he hecho notar la

progenie gráfica de este escritor y el parentesco de su greguería con la moderna caricatura sintética. Como ella, la greguería disimula su profundidad y se entrega a la interpretación de lo trivial y pasajero. "Aceptar la trivialidad es hacer de transigente, comprensivo, contentadizo.—La greguería debe recoger cosas muy locales, muy pasajeras." (Prólogo de *Greguerías*). La greguería —y esto es lo esencial— aspira a ser un género redimido de la inspiración fatídica, una definición práctica del arte como un juego. En esto coincide su creador con Max Jacob, el autor de *Cornet à dés* (1906). También Max Jacob, interpretando un numeroso sentir de pléyade, dice en el prólogo a ese raro libro, primogénito de *Greguerías*: —"L'art est proprement une "distraction".—Pero aún parece coincidir con él en la intención genésica de eludir la retórica, de cerrar un orbe estético, de crear una suerte de perfecta obra parva.

La greguería se asemeja con rara analogía e intención al poema contraído o situado de Max Jacob. Quiere indudablemente limitarse, evadirse, situarse en su mundo propio. Y como toda representación artística restringida, tiene su mismo sentido irónico. Graves diferencias le separan, es verdad, del poema construido. En primer término, es un orbe abierto a la trivialidad de la vida y que se inspira en la realidad. Es como una voz de la calle o un relámpago periodístico. Se da a todo: "Yo me he dado a todos los transportes, porque hay que divertir libremente a la vida: yo he hecho un poco de pelele, de víctima, de polichinela." "La greguería está bien en los libros y en los periódicos y se ajusta en las máquinas de imprenta ella sola." (Prólogo a *Greguerías*.) Esta promiscua efusión está muy lejos del retraimiento austero del poema construido, según lo definen Max Jacob y los creacionistas, como un mundo sustantivo, alejado de la realidad, creado por sí mismo, por el estilo o voluntad y la situación o emoción. "Une oeuvre d'art —escribe Max Jacob— vaut par elle même et non par les confrontations qu'on en peut faire avec la realité." Y añade: "Je ne regarde pas comme poèmes en prose les cahiers d'impressions plus ou moins curieuses que publient de temps en temps les confrères qui ont de l'excedent". Y más adelante: "Le poème en prose doit aussi éviter les paraboles baudelairiennes et mallarméennes s'il veut se distinguer de la fable". Y por último: "Rimbaud c'est la devanture du bijoutier".

Confrontada con este poema en prosa, la greguería callejera y chillona parece algo —*la devanture du bijoutier*—; pero no puede negarse que tiene con él cierta tangencia intencional en su primer momento genésico. No hay que olvidar tampoco que el creacionismo es sólo un momento del nuevo tiempo lírico. La obra de Gómez de la Serna está toda ella traspasada de las nuevas espinas estéticas. Está dentro del torbellino de la vida intensa y mira hacia él por los mil ojos de sus greguerías. Está en la corriente del nuevo arte optimista, redimido y jocundo. Y por la misma dispersión de sus imágenes y la pimentada riqueza de sus símbolos, marca un ultra sobre la última literatura novecentista y opera en nuestras letras una amplia transfusión de sangre rica...

Ninguna obra literaria de nuestros días tan libre y cuajada de intenciones, tan plural y redimida de un pathos exclusivo como la obra de Gómez de la Serna. Libros como *Senos* y *El Circo* (1918) no tienen precedentes entre nosotros, a no ser en la literatura festiva, donde las intenciones humorísticas se despojan de toda condición de estilo y visten francamente el traje de lentejuelas de los payasos. Lo que sobre todo caracteriza a esos libros y los entronca con el sentido general de las letras modernas, es su pluralidad prismática, su riqueza de matices, sus ambiciones y conquistas pictóricas. La parte gráfica tiene en ellos la misma importancia de sugestión que en algunos poemas de Apollinaire y en esas estrofas, más para ser vistas que oídas, más ópticas que sonoras, de los poetas creacionistas. Y el tono general de su verbo o de su pincel es de un optimismo animoso que acepta todas las representaciones de la vida como otros tantos prodigios de una fiesta *feérique,* y otros tantos trucos de un juego magnífico y sorprendente. Otros escritores nuestros han querido seguir las evoluciones del moderno espíritu literario; así el poeta Juan R. Jiménez, que en el *Diario de un poeta recién casado* (1914) se inclina a un humorismo nuevo en él y cultiva la imagen gráfica y caricaturesca; y en *Eternidades* y *Las piedras hambrientas* (1918) aspira al poema cerrado como un orbe diminuto y un versolibrismo, en el que la expresión se hace tenue y sutil, como un dibujo trazado con sombra. Pero Juan Ramón, aun en estas transfiguraciones, conserva siempre su *pathos* romántico, su sentimentalismo juvenil de *Rimas* y *Arias tristes;* y si alguna vez logra el capricho mórbido y el rasgo *fantasista,* en general, consigue la nueva dimensión extremando la espiritualidad

de sus intuiciones, atinando su técnica simbólica y llenando de un dulce rocío indicó las corolas de sus antiguas flores. Porque, al traducir a Rabindranath Tagore, algunas de las virtudes búdicas del gran poeta indo se le comunicaron en una transfusión inadvertida, pero tan eficaz que alguna vez pasan ahora a su obra rasgos de una semejanza fraterna que maravillan y desorientan. Así, en el poema inscrito en el pórtico de ese palacio de ternura que se titula *El cartero del rey,* y así también en muchos instantes de sus últimos libros *Eternidades* y *Las piedras hambrientas,* en los que parece haber fructificado el arte epigráfico y sutil con que Tagore raya las páginas de *Pájaros perdidos.* En esta su última manera redímese la técnica de Juan R. Jiménez de muchos prejuicios estéticos, se despoja de cáscaras, se hace más monda y nos entrega casi el alma, la blanca almendra que se desangra en zumos. Pero no se redime de su espíritu, de su pathos, de su fatalidad. La lírica de Juan Ramón no es, con todo su repudio de las condiciones métricas y formales, una lírica absolutamente redimida, en el sentido moderno de la palabra. Su obra, desencantada del espectáculo del mundo, se hace mística, se nos va, como la de Nervo, al encuentro de la eternidad, buscando su ultraísmo en los últimos desiertos de la lírica simbolista. No colabora en este arte vivo y prodigioso, sazonado y plural de los poetas modernos, que creyéndolo todo posible, juegan con las cosas y sus representaciones y se entregan a jubilosas taumaturgias en libros que son como deslumbrantes fiestas de hadas o maravillosos sueños de muchas noches de verano. Este arte, verdaderamente redimido y libre como un arte de Renacimiento, que exalta y crea con animoso espíritu —como las otras artes crearon en la guerra con ritmo exacerbado y jocundo, asombradas de su mismo don de maravilla— y que por eso mismo parece requerir en sus cultivadores la válida integridad de los gimnasios, la salud y juventud perfectas, nos muestra sus primeras obras en las talleres balzaquianos de Gómez de la Serna —con un sentido más particular y cerrado— en los polípticos de Vicente Huidobro.

Cosmópolis (núm. 2, 1919)

LA NUEVA LÍRICA

por RAFAEL CANSINOS-ASSÉNS

La nueva lírica que ya florecía en Francia en vísperas de la guerra, se incorpora a nuestra poesía, en su modo más avanzado —el creacionismo— pasando bajo los arcos que le abren los cinco libros de Huidobro: *Horizon Carré*, publicado en París en 1917, y *Ecuatorial, Poemas árticos, Tour Eiffel, Hallali,* publicados en Madrid en el estío de 1918. Ya hablé del paso del innovador poeta por esta corte y por estos divanes literarios. Pero en aquellas líneas —*Cosmópolis*, número primero— atendí más al acontecimiento que a la idea, señalando sobre todo la transcendencia que en la política literaria habría de tener el breve tránsito del poeta chileno. Ahora la atención principal ha de ser concedida a su obra, a ese pentalto lírico que forman los libros mencionados. En la serie cronológica de su actividad, vienen después de dos graves libros, *Las pagodas ocultas,* poemas en prosa, y *Adán,* poema, llenos de ideología y sentimentalismo, muy modernos e integrales, pero plasmados en una estructura que, comparada con la forma de sus últimos hermanos, ya parece antigua. El nexo entre las dos maneras se encuentra en un libro intermedio publicado en 1915 —*El espejo de agua*— que salva el salto audacísimo entre una y otra época, evitando que se convirtiese en un salto mortal. En este breviario lírico figuran ya algunos poemas que, más tarde, traducidos al francés por el mismo autor, y transcritos en una tipografía más moderna, pasaron a las páginas de *Horizon Carré.* Tales los titulados *El hombre triste —L'homme triste—* y *Alguien iba a nacer —Ame—*. Entre *El espejo de agua* y *Horizon Carré*, median seguramente los influjos de la iniciación parisiense del poeta

en exaltado y cosmopolita cenáculo de la *Closerie des Lilas,* donde
se reunían artistas del verso y del pincel, cubistas, planistas, y
toda clase de *fauves.* La tipografía se ha alterado, respondiendo
a la nueva sintaxis, o haciéndola resaltar más, a la manera que
Mallarmé la empleará en *Un coup de dés* y por las mismas razo-
nes. Pierre Reverdy insiste sobre estas razones, en algún número
de *Nord-Sud,* proclamando el principio de que "un arte nuevo
reclama una nueva sintaxis; y a ésta ha de ser paralela una nueva
disposición tipográfica". También en estos nuevos libros de Hui-
dobro se definen ya prácticamente, en paradigmas consumados, las
tendencias de la nueva escuela —el creacionismo— nacida al calor
de entusiastas conversaciones y lecturas recíprocas y cuya pater-
nidad ha de quedar indecisa entre Huidobro y Reverdy, si no se
le concede resueltamente a Apollinaire, de cuya mano abierta han
salido, en nébula profusa, todos estos gérmenes. Desde 1919, los
nuevos poetas pueden considerarse fraternos entre sí, sin que nin-
guno de ellos pueda aspirar sino a lo sumo, a una progenitura. La
nueva lírica se manifiesta en revistas como *Nord-Sud* y *Soi-Même,*
en las cuales el genio paternal de Apollinaire incuba los óvulos
henchidos de estrellas y dirige el vuelo de los aviones líricos. En
Nord-Sud. Apollinaire pontifica, y bajo su egida ofician en ritos
menores: Reverdy, que fija el instante más puro y claro de la
nueva estética; Huidobro, Aragon, Max Jacob, Derme y Tristan
Tzara, que exalta y aguza todas las virtudes de la escuela, hasta
alcanzar el índice de la extravagancia. Pero, con desarrollarse a
la clara sombra del genio de Apollinaire, el creacionismo señala
ya, en cierto modo, una reacción contra el pánico espíritu del
maestro. Cierto que éste, en algunos poemas como *Fusée signal,*
muestra ya el arquetipo del poema creacionista, en el que todo
está creado por el poeta y en el que cosas que no existen asumen
una existencia turbadora y vivaz. Pero un anhelo pánico, un tor-
bellino que viene del antiguo en inflamado versículo, forma más
o menos su remolino en la obra múltiplemente simbolista del
autor de *Le poète assassiné.* Los creacionistas aspiran a ser más
impasibles y lejanos; son como los nuevos caballeros del parnaso
en esta evolución literaria; como la reacción termidoriana de esta
revolución espiritual. Ellos mismos se han proclamado clásicos;
clásicos al modo de Píndaro, que se proponen crear, no las cosas
que existen, sino las ideas platónicas de las cosas. La estética

creacionista ha sido expuesta señaladamente por Max Jacob, en el prólogo a la segunda edición de su libro *Le cornet à dés*. En este prólogo define el autor su teoría —*c'est la théorie classique que je rappelle modestemente*— dice —del poema situado que no es más que el poema creado de Reverdy y Huidobro, y explica su interpretación del estilo— la voluntad de exteriorizarse por medios elegidos, de la emoción artística —que es el efecto de una actividad pensante sobre una actividad pensada— y de la situación del poema —o sea su alejamiento respecto del sujeto—, algo parecido a la teoría de la sorpresa que preconizaba Baudelaire. También define su concepto del arte como una distracción. Todas estas características se encuentran realizadas en los poemas de Reverdy y Huidobro. En los libros de este último que hemos citado, puede verse, en múltiples ejemplos, lo que es el poema creado, construido o situado, premeditadamente alejado del objeto y del sujeto, cerrado en una parquedad de expresión que le infunde el inevitable aire epigramático de las representaciones esquemáticas. Una gran libertad de creación, restringida por una elección severa, distingue a todos estos orbes líricos, que se aislan del lector y parecen volverle la espalda, satisfechos en sí mismos como las cosas suficientes, que no pueden ser aumentadas. Cualquier poema de *Horizon Carré* o de *Ecuatorial* es una estancia cerrada, en la que sólo se penetra por un gran esfuerzo de atención. Las imágenes líricas están creadas del todo por la visión interior del poeta; no son una amalgama de elementos reales, alterados caprichosamente por la voluntad creadora. Un don de taumaturgia se manifiesta en cada una de estas creaciones. Se ha prescindido de todo nexo lógico, aún más atrevidamente de como lo hiciera Mallarmé. Los pájaros beben el agua de los espejos, las estrellas sangran, en el fondo del alba una araña de patas de alambre teje su tela de nubes. Una lluvia de alas cubre la tierra en otoño. Son imágenes creadas, cuya representación viva no hallaríamos en la realidad. Son la verdadera imagen, que ya presintieron los prerrafaelistas, al establecer la distinción entre imaginación y fantasía, atribuyendo a la primera la facultad creadora y a la segunda sólo el poder de transformar las reminiscencias.

De esta suerte lograban Keats y Browning sus alegorías o figuraciones, que sin embargo no lograban la independencia biológica

de estas imágenes creacionistas. Siempre, a pesar de todo, acaso por la intención moral que aspiraban a dar a sus obras —esta intención existe hasta en la ironía wildeana, especie de psicología humorística—, como un resabio del romanticismo. Sin embargo, los prerrafaelistas intuyeron la posibilidad de lo que ahora realizan los modernísimos poetas —que entre unos y otros podría señalarse un interesante paralelo—. Prerrafaelistas y creacionistas buscan sus modelos en la antigüedad clásica, aunque unos y otros exaltan temas de sus épocas respectivas; así Shelley se inspira en el Petrarca, Coleridge en el Dante; y los poetas novísimos hallan sus arquetipos en la poesía mítica y en Góngora y Mallarmé, por cuya obra circula la olímpica sangre pindárica. Puede decirse que el creacionismo es la última expresión en la serie del tiempo del anhelo creador que siempre sintieron todos los artistas conscientes, es decir, los innovadores y los precursores. Espigando en las florestas de los buenos poetas de todos los tiempos, recogeríamos gavillas de imágenes verdaderamente creadas, según el novísimo canon. Las hallaríamos en Homero, en la forma gigantesca del mito, pues toda imagen creada no es, en suma, más que una mentira, un aspecto de la voluntad de ficción y bello engaño que constituye el arte; y Homero, al proceder por selección de atributos, al imaginar perfecciones y engendrar las divinas figuras irreprochables, también se apartaba de la realidad para pintar ideas. Las hallaríamos también en Virgilio, que sigue la norma del ciego Aeda —creador acaso por su misma ceguera—. Pero este método de selección no es más que el primer paso para el logro de la imagen creada verdaderamente, pues todas las preceptivas antiguas y modernas se transmitieron el mismo pánico hacia el monstruo horaciano que, contra la intención satírica de su inventor, encerraba ya un anhelo de creación verdadera. La imagen creada es algo que no existe en la realidad, que se logra no amalgamando reminiscencias, sino uniendo en intuición vivaz atributos diversos e individualidades que sólo pueden coexistir en la imaginación del poeta. De esta suerte, se obtiene una doble imagen que se presenta fundida en una sola, simultáneamente a la evocación del lector y que en virtud de su duplicidad, autoriza para que al género de poesía en que fructifica se le denomine simultaneísta o cubista.

Cuando Huidobro, hablando de un espejo, dice: "es un estanque verde en la muralla — y en medio duerme tu desnudez anclada" (*El espejo de agua*, 1915), la imagen contenida en el último verso nos da la sensación simultánea y doble de un navío en reposo y un cuerpo de mujer. Tal es la doble virtud de esa sola imagen —desnudez anclada—. La misma impresión doble nos da Reverdy cuando dice en *Espacio:* "y el viento de la noche sale de un pecho", fundiendo en una sola visión dos operaciones, la cósmica y la humana. Imágenes de esta índole sólo se encuentran, tan perfectas, en el arte nuevo. Señalan un procedimiento estético, distinto del método selectivo de los clásicos y de la norma hiperbolizante de los románticos. Sin embargo, los nuevos poetas se acercan más a éstos, por el nexo de la alegoría. ¿No profesan el culto de Góngora, en cuya poesía circula la savia de las humanidades? En un poeta neoclásico, en Petrarca, he hallado una imagen que podría considerarse como creada: "En Abril, cuando todas las cumbres de la floresta comienzan a arder con un verde fuego..." —dice el dulce poeta en los tercetos de *Il trionfo della vita*—. He ahí una imagen verdaderamente nacida de la imaginación, no de la fantasía ni del recuerdo. Ese fuego verde con que arden las florestas y que a un tiempo hieren nuestra retina con el reflejo de la llama y la dulzura de la yerba nueva, es una imagen doble y simultánea. Nada tiene de extraño encontrar este precedente a los nuevos modos, si se tiene en cuenta, primero, que los modernos creacionistas se apellidan clásicos y olímpicamente se apartan de la realidad; y segundo, que en general todos los buenos poetas aspiraron siempre a crear de sí mismos, por su más íntima virtud. ¿No significa hacedor la palabra helénica con que todavía los designamos? Los creacionistas exaltan esta voluntad creadora hasta intentar continuamente la taumaturgia, el milagro lírico. La antigüedad conoció la hipotiposis o figuración vivísima de la realidad, especie de creación fulminante de segundo orden; pero no conoció la taumaturgia, practicada casi en nuestros días por Mallarmé y sistematizada por los nuevos poetas. Cada imagen de las mencionadas es una taumaturgia, está creada por el anhelo de un dios. El poeta moderno se afirma divino, creador. "El poeta es un pequeño dios" —dice Huidobro en *El espejo de agua*—. ¿Y por qué no un gran dios? En su mundo imaginativo y libérrimo,

de seres y cosas arbitrarias, la telurgia reina en todo instante; y si
el poeta no es un dios, por lo menos es un mago poderoso, que
hace madurar los astros y convierte las lunas en navíos de jarcias
rotas. (V. Huidobro: *Ecuatorial.*)

De este anhelo de creación, así como de la natural parquedad
del orbe expresivo, proviene la facilidad con que en la obra lírica
son acogidos los rasgos humorísticos, las travesuras verbales, hasta
en su forma más elemental: el retruécano. En todos los últimos
libros de Huidobro es prolífico el retruécano, así como en la obra
caricaturesca de un Max Jacob. El monte Cenis brinda a su trave-
sura demiúrgica un Cenit nuevo e inesperado; en *Horizon Carré,*
las palabras enviadas por teléfono se caen al agua —¡allo! ¡allo!—;
en Tour Eiffel los sombreros tienen alas, pero no pueden cantar
—en este retruécano aparece de nuevo la sugestion doble y simul-
tánea—... Esta intención traviesa es general, en mayor o menor
grado, a toda la pléyade de nuevos poetas y aun prosistas. Tristán
Tzara ha abusado de ella hasta convertirla a veces en una paro-
nomasia reiterada y sin sentido. —*Bois d'or*— *Morne, mords,
fumée de mort...* Pero, en ciero momento, ha sido un rasgo
general. En Vicente Huidobro esa intención de *blague* que, si
queréis, puede tener sus precedentes en Bambille y Hugo, esa
disposición irónica y traviesa que, por lo demás, parece inseparable
en todos los grandes creadores, de la otra tarea grave y profunda
—¿no se le ha atribuido también a Dios por algunos pesimistas
una intención burlona al crear nuestro universo? Y no llegan hasta
nosotros las tonantes carcajadas de los dioses olímpicos?— Va
menguando, poco a poco, hasta quedar casi extinguida en las serias
estrofas de *Hallali,* canto de guerra, creación y arquetipo de la
moderna epopeya.

Podría afirmarse que *Horizon Carré* marca los módulos exce-
sivos de toda iniciación, y es, por lo tanto, el libro más seminado
y divergente. *Ecuatorial* es acaso el más consumado y cumplido, el
más cerrado y puro, como si hubiese alcanzado la más amplia
zona generosa y madura, y la igualdad de los días y las noches.
Poemas árticos es una alegoría de la guerra en las ciudades, con
muchos instantes puramente simbólicos y algunas visiones traza-
das al estilo de las aguafuertes de los impresionistas; tales las
imágenes de ese cortejo de reyes que van al destierro, ornados con
collares de lámparas extintas —¿no podría haber dicho eso

Hugo?— Y de esos hombres "pegados a las paredes como anuncios"; tal ese símbolo de quien "vio pasar todos los ríos bajo sus brazos". *Tour Eiffel* es un poema cívico, tarareado con la desenvoltura y frivolidad aparente de una canción de *music-hall,* en el que los retruécanos y las gracias traviesas espejean como lentejuelas y las estrofas semejan subir cantando una larga escalera:

> *Mon petit garçon*
> *Pour monter à la tour Eiffel*
> *On monte sur une chanson*
> *Do ré mi fa sol la si do...,*

pero a pesar de ello, esta *plaquette,* que lleva en la portada una pintura cubista de Delaunay, alegoría de la famosa torre, que subvierte la representación de todas las tradicionales giraldas, muestra ya un anhelo constructivo con respecto a los anteriores poemas, pues sus sugestiones diversas se ajustan ya a una unidad genésica.

Pero sobre todo *Hallali,* el último libro de esta serie, la última centella de este reguero luminoso, parece señalar ya un claro retorno hacia la gravedad intencional y patética de las abandonadas *Pagodas ocultas. Hallali* es un libro serio, una gramática alegoría de la guerra, un canto a Francia, modulado, es verdad, con la sordina que impone la independencia del nuevo arte situado, pero claro y evidente entre líneas.

El horror de la representación verídica de la guerra lo mitiga este arte nuevo, dirigiendo todos los obuses hacia las estrellas que sangran, en vez de los soldados, y hacia la luna, blanco maravilloso. La realidad se deja ver a intervalos, desfigurada y alejada en los espejos de la doble visión; pero por esta técnica doble, tierra y cielo parecen sufrir con el hombre que está en las trincheras, y las bélicas sugestiones, al par que se atenúan compartidas y cósmicas, se dilatan en dos líneas paralelas de sufrimiento y de heroísmo. Pero en algunos instantes la voz del poeta se liberta de toda reticencia y se hace explícita y humana, como en los cantos más misericordiosos. Así cuando dice: "todas las madres del mundo lloran".

El poema que cierra el libro *El día de la victoria* es grave y solemne como una oda antigua, y tiene la plenitud de tono de la marcha triunfal de Darío. Es un himno orquestado, para los ins-

trumentos modernos y con arreglo a la nueva armonía disonante; pero es francamente un himno.

Los lectores a quienes hayan enojado las rarezas y atrevimientos y funambulismos de *Horizon Carré,* se reconciliarán seguramente con Huidobro al leer estas estrofas rotas que tan admirablemente se unen en la intensidad de emoción, sin perder la gracia de su técnica. A pesar de que la tipografía especial que emplea el autor las separa, estas estrofas marchan, marchan unidas como los batallones que regresan del triunfo. Y sobre el ritmo acompasado, interrumpido con cierta dejadez cívica, muy moderna, los aeroplanos revolotean, marcando a cada instante la elevación de las miradas. Este final patético añade a la labor anterior la virtud de clara emoción que parecía faltarle y hace presentir un arte grande y sincero, capaz de conciliar todos los primores de la técnica con la amplitud emocional. El creacionismo se salva al lograr estas grandes líneas. Y esto nos hace pensar en su porvenir. ¿Representará sólo un instante efímero en la historia de las evoluciones literarias, tan semejantes a las evoluciones religiosas, a los cambios que diría Bossuet?

Cosmópolis (núm. 5, 1919)

UN INTERESANTE POEMA DE MALLARMÉ

por Rafael Cansinos-Asséns

Palabras liminares

Hace poco, una autoridad literaria oficial, encarnada en una dama que dogmatiza en una cátedra de literaturas neolatinas —la condesa de Pardo Bazán— en una conferencia dada en el Ateneo, declaraba extinguidas la estela y la estirpe mallarmeanas, abismándolas en lo irreparable del óbito físico del poeta. Mas lo cierto es que esa estela y esa estirpe se conservan hoy más vívidas que nunca; y que si alguno de los poetas que poblaron la graciosa escalinata con que termina el siglo xix y llenaron de fulguraciones líricas la sombra de Hugo, podría señalar hoy con dedo inmortal una progenie nacida de su genio, ese poeta es Mallarmé. Cuando todas las veleidades e intenciones de su momento pasaron, la que él sostuvo erguida en el orgullo de su soledad y de su celibatismo es la única que hoy subsiste, marcando todavía una senda. Parnasianos, simbolistas y decadentes, fueron manecillas que marcaron un instante fugaz en aquellos relojes, aún coronados con el penacho del imperio. Pero él es el único que sigue señalando todavía una hora incumplida, presentada tan sólo, en la zona luminosa y remisa del cuadrante solar. Cuando los jóvenes poetas de ayer mismo y de hoy sintieron el anhelo de buscar su porvenir y la necesidad de un genio inspirado, en él encontraron la indicación normal. La poesía novísima es la prolongación de los últimos conatos del glorioso célibe. Empieza donde su obra termina. Mira con sus ojos nuevos hacia donde miraban en su última hora temporal los ojos cansados del maestro. Hunde sus piquetas en los

Eldorados señalados por él, flavos en la reverberación de su ocaso. Por mucho que pueda engañarnos la modernidad de ciertos nombres, lo esencial de la evolución lírica que hoy se cumple está en la médula de la obra mallarmeana. En su antro sibilino y confuso cantan las voces directrices de las nuevas antífonas. Él ha creado la moderna sintaxis lírica, ha reintegrado en toda su importancia a la imagen, ha perseguido y logrado la imagen doble —en *Herodiada* habla de los *yermos perfumes*—, ha estudiado su escenificación, al modo wagneriano, ponderando el empleo de todos los medios que pueden realzarla —pausas, elipsis, anacolutos— y hasta la intervención de los medios gráficos que constituyen su escenario material y visible, rodeándola de blancos y espacios, de igual modo que en la escena se rodea de distancia y se aisla magníficamente el drama.

En toda su obra aparece preocupado por esta escenificación del poema, encaminada a dar realce a la imagen, a restituirla en su vida apasionada y solitaria. El horror que Verlaine y otros poetas de su tiempo sienten por la retórica, es en el horror a la lógica, expresado con intuición más certera, ya que la lógica es la madre de la retórica, la Parca que suministra el hilo largo para las amplificaciones retóricas. Mallarmé se esfuerza por cortar este hilo, por soltar sus imágenes aisladas como las gotas del rocío que salpican una mano infantil. Como el fastuoso príncipe inglés amante de la reina Ona, rasga sus dalmáticas clásicas, arrojando perlas que ruedan. Maestro de la lengua francesa como pocos escritores de su tiempo y de todos los tiempos gálicos, esfuérzase por olvidar la sintaxis de los Liceos, y la sintaxis del lenguaje vulgar, para expresarse en un lenguaje apasionado y torpe, en un divino e iluminado balbuceo. Se acerca así al estilo de los síbilos y de los antiguos poetas, y restablece el hipérbaton, que si en los poetas clásicos como Virgilio, y sobre todo como Horacio, es simplemente un artificio para obtener eufonía y un transunto, fue primitivamente y torna a serlo, en los instantes apasionados, y por tanto poéticos, el lenguaje de la pasión, un dechado espontáneo. Se hace así oscuro y erizado; porque en su obra verdaderamente lírica, concebida y expresada en instantes apasionados y superiores, faltan los vulgares hilos conductores del razonamiento cotidiano. Es como un soberbio alcázar, sin puente levadizo, al que puede llegarse únicamente en las alas de un rapto. Sus imágenes aisladas,

huérfanas de todo maternal, nutricio y lutor, unidas tan sólo por una simpatía de belleza, se muestran sólo asequibles a la taumaturgia alada y perséica. Resplandecen inflamadas de fuego interior, pero circuídas de páramos y de abismos de nieve. La simple inteligencia no puede llegar hasta ellas. Y en su soledad terrible y original —¡oh el horror de ser origen!—, forman constelaciones guardando entre sí pavorosas distancias. Pueden leerse páginas enteras de este gran Estéfano, sin comprender una sola palabra. A diferencia de los demás poetas, no es accesible para la sola inteligencia. Las moradas de sus imágenes han de ser abiertas con llaves de fuego. Pero en esto mismo se confirma la característica esencial de su poesía, lo que la distingue de toda otra poesía cifrada y hermética. La lírica de Mallarmé no es una lírica conceptual ni metafísica. Detalle que señala su divergencia de Góngora, que pudo haberlo servido de inspirador. Mallarmé no practica la alegoría, es decir, algo estructural y decorativo ordenado por una mente lógica, sino la imagen. Permanece siempre dentro de lo mórbido, de lo tangible, de lo plástico; hay en él, por esto, una cierta tendencia escultural, a lo D'Annunzio, si bien se libra del riesgo de modelar enteramente la estatua, de forjar el ídolo, diseminando su energía quirúrgica en tonalidades y cromatismos. Se salva de la idolatría clásica, amplificando su horizonte con languideces románticas y simbolismos pictóricos de una indeterminación otoñal.

De aquí lo acabado y lo inconcluido de esta poesía mallarmeana, que aborrece perdurar en un amor. Pero esta contención en lo mórbido, ilumina maravillosamente esta poesía hermética, prestándole un sentido de enlace en la imagen, aunque no en el concepto, que no deja retornar enteramente pobre a la mirada frívola. Estas estrofas herméticas dan al lector distraído la sensación que experimentaría un ciego acariciando rosas y gemas y frutos. Aunque su simbolismo se esquive, su morbidez es un contento. Las palabras halagan desde luego el oído, con sus evocaciones sensibles son percibidas al punto como música mientras lentamente se ordenan como letra. Y esta indecisión de la mente que, sin haber hecho las abluciones rituales, penetra en la acrópolis mallarmeana, más bien en sus infiernos eleusinos, le advierte de la excelsitud del misterio que en ellos se celebra. Es indudable que Mallarmé como Peladan, ha sido en cierto momento un

discípulo de Wagner: así como éste pretendió salvar la voz humana en el caos de la música y acordar ponderadamente todos los elementos artísticos del drama, Mallarmé quiso salvar la imagen, haciendo refluir hacia ella todas las irradiaciones de la virtud lírica. Esta emancipación de la imagen, este enriquecimiento de la imagen, se está cumpliendo actualmente en la novísima poesía. El creacionismo, particularmente, labora en las intenciones del maestro extinto. Huidobro, Reverdy, son discípulos auténticos de Mallarmé. Y también Apollinaire lo ha sido en su poema elíptico e imaginado. La pretensión de crear imágenes que no correspondan a las formas de la realidad, que no sean aptas para congregarse y proliferar, es la aspiración máxima del autor de *Vers et prose*, forma parte de su credo estético idealista, que busca, no el individuo, sino el tipo único e invisible. El creacionismo representa la madurez póstuma de una intención suya. Mas también los poetas de la extrema izquierda, Tristán Tzara y todo el grupo dadaísta, llevan el signo de la estirpe mallarmeana en sus frecuentaciones elípticas. Claman sus vociferaciones truncadas en el estilo cortado y sibilino cara al autor de *Herodiada*. No se erige sobre el turbio fulgor de muchas de sus estrofas la figura insigne y enigmática de los andróginos de Mallarmé, de sus arcángeles y de sus vírgenes? Androginia, grata también a Peladan, y que parece una resurrección del arte más vigorosamente clásico, en que el efebo suplanta a la mujer en la misión de cariátide de urnas artísticas. Mallarmé, por la intención sibilina de su verbo, es quien comunica a la poesía novísima ese acento de vaticinio que Apollinaire en su *Manifiesto* señala, quien mediante su invocación a una poesía irreal y abstracta, capacita al nuevo lirismo para asumir un tono nunciante y augural y señalar posibilidades, ni siquiera matinales todavía. Asistimos actualmente —podemos afirmarlo— a una floración póstuma de las intenciones mallarmeanas. Este nuevo arte de imagen, de exaltación grave y severa, que se aparta de los desposorios vitales para crear por la sola virtud de su fantasía un mundo nuevo, más rico y diverso, este arte de demiurgos a un tiempo alegres y divinamente tristes, este arte juvenil y célibe, que todo lo espera de sí, y que en la idealidad de su genio persevera, no obstante, en la morbidez y en la belleza, este arte sin

contaminaciones, es la obra virtual del glorioso célibe que vivió en una edad sin tiempo y en una soledad sin lugar.

Todo esto se comprenderá mejor leyendo el siguiente *Poema*.

Cervantes (Noviembre, 1919)

VICENTE HUIDOBRO Y EL CREACIONISMO

por RAFAEL CANSINOS-ASSÉNS

Un gran poeta chileno

Para los que en arte estimamos sobre todo la labor nueva nacida del ansia de acomodarse al ritmo cósmico con que las eternas apariencias cambian de forma, la obra de iniciación, que enseña un nuevo modo de belleza, el acontecimiento supremo del año literario que ahora acaba, lo constituye el tránsito por esta corte del joven poeta chileno Vicente Huidobro, que a mediados de estío llegó a nosotros, de regreso de París, donde pudo ver las grandes cosas de la guerra y alcanzar las últimas evoluciones literarias. Pocas líneas en nuestra prensa señalaron la estancia del original cantor, que, retraído y desdeñoso, sólo se comunicó con unos pocos para anunciarles sus primicias nuevas. Y, sin embargo, su venida a Madrid fue el único acontecimiento literario del año, porque con él pasaron por nuestro meridiano las últimas tendencias literarias del extranjero; y él mismo asumía la representación de una de ellas, no la menos interesante, el creacionismo, cuya paternidad compartió allá en París con otro singular poeta, Pedro Reverdy, el autor de *Les ardoises du toit*, y cuyo evangelio práctico recogió en un libro, *Horizon Carré*. París, 1917.

El creacionismo de Vicente Huidobro halló aquí una ingrata acogida en los cenáculos donde fue mostrado. Si nuestra prensa tuviese la prodigalidad literaria que la prensa francesa, hubiese dispensado al lírico nuncio los mismos ataques que en París resistió su fraternidad con Reverdy. Aquí fueron el silencio y la sombra las armas con que los intereses creados de nuestra literatura se

defendieron contra el innovador. Lo más notable es que la nega-
ción vino de aquellos que ya practicaban un arte avanzado, y para
sí reivindicaban el pleno título de innovadores. Eso —decían—
está ya hecho, y repudiaban el creacionismo, no por nuevo, sino
por retrasado. ¿No dijeron lo mismo nuestros últimos románticos
del simbolismo de Darío? Y, sin embargo, ni los nuevos tonos de
Rubén ni las modalidades del creacionismo estaban incorporados
a nuestras letras, al anunciarse como superaciones. Huidobro nos
traía primicias completamente nuevas, nombres nuevos, obras
nuevas; un ultra-novecentismo. Desdeñando a los doctores del
templo, el autor de *Horizon Carré* se limitó a difundir la buena
nueva entre los pocos y los más jóvenes, en paseos y reuniones
sedentes, de un encanto platónico, en que la novísima tendencia
lograba la fijación de sus matices. De esos coloquios familiares,
una virtud de renovación trascendió a nuestra lírica; y un día,
quizá no lejano, muchos matices nuevos de libros futuros habrán
de referirse a las exhortaciones apostólicas de Huidobro, que trajo
el verbo nuevo. Porque durante su estancia aquí, de julio a no-
viembre en que tornó a su patria chilena, los poetas más jóvenes
le rodearon y de él aprendieron otros números musicales y otros
modos de percibir la belleza.

Vicente Huidobro, que ya había publicado en París su *Horizon
Carré,* publicó en esta corte cuatro libros más: *Ecuatorial, Poemas
Árticos, Halali, Tour Eiffel,* libros diminutos de una blanca anchu-
ra de márgenes. Con ellos brindaba paradigmas prácticos de su
concepción estética, doctrinalmente desarrollada en conferencias
leídas ante el público apasionado y curioso de París. En el pórtico
de *Horizon Carré* el autor escribió un resumen de su estética.
"Crear un poema tomando a la vida sus motivos y transformán-
dolos para darles una vida nueva e independiente. Nada anecdó-
tico ni descriptivo. La emoción ha de nacer de la única virtud
creadora. Hacer un poema como la naturaleza hace un árbol." Así
compendía Huidobro la doctrina del creacionismo. Inútil negar
la originalidad de este anhelo artístico, que si, como toda cosa,
tiene su precedente remoto en el pensamiento de los hombres, no
reconoce antepasados inmediatos. Todo podrá reprochársele a los
cinco libros mencionados, menos falta de originalidad. En nuestra
lírica contemporánea no hay nada que pueda comparárseles, ni
siquiera las últimas modulaciones llanas de Juan Ramón Jiménez,

ni las silvas diversiformes de los modernos versilibristas. Todas esas formas, Vicente Huidobro las cultivó y superó ya, en sus últimos libros anteriores —*Canciones en la Noche, La Gruta del Silencio, El Espejo de Agua* y *Adam*. En esos libros practicó todas las variedades del verso, tal que se le modelaba hasta en las vísperas de su evolución última. Emuló las ligerezas banvillescas, las sutilezas verlainianas, las habilidades de los juglares líricos que saben hacer con el verso, como los poetas bizantinos, un cáliz o una cruz. En *Las Pagodas Ocultas*, versiculó a la manera bíblica y a la manera de Apollinaire. Pero toda esa maestría de técnica se le había hecho ya odiosa, no menos que el modo de percibir y sentir el mundo de lo bello, que hasta entonces fue el suyo. Y teniendo ya en su acervo y en su historia un número de libros notables, cada uno por su individual culminación y su diverso espíritu, que en la lírica de su país le confirieron un claro principado sobre la juventud más exigente, de nuevo se aplicaba a rehacer su orbe poético, según nuevas líneas y módulos.

El año de 1914, año de congoja y sobresalto para la humanidad, lo fue también para el poeta, no sólo por su participación humana en el dolor universal, sino porque también, como otros tantos valores, vio en crisis su arte. dentro de sí mismo. Durante una larga temporada —nos confesó— no podía escribir. Asediábanle voces nuevas que no hallaban todavía su concento armónico. Todo lo anterior le parecía viejo y lejano. Un nuevo arte de ver y de decir se insinuaba en él. Por aquella época, su país le envió a Francia, agregado a la Legación de Chile. Pasó por Madrid; se asomó a la cripta de Pombo y a nuestro diván de poetas jóvenes. Pero ninguna anunciación nos hizo de sus nuevas veleidades líricas. Su voluntad de renovación aún no había hallado su fórmula. Sin embargo, ya por aquel tiempo había dirigido su "Manifiesto a los poetas hispanoamericanos" —ensayo de estética—, incitándoles a buscar nuevas normas; y ya había concertado algunos de los poemas de su *Horizon Carré*. Pero fue en París, oyendo una lectura de versos de Reverdy, cuando el nuevo arte presentido se afirmó en él con plena conciencia. Al terminar Reverdy su lectura, Huidobro fue espontáneamente a estrecharle las manos; y aquella unión de diestras marcó el principio de una adhesión espiritual, de una fraterna alianza que, durante algún tiempo, compartió la atención que los eventos de la guerra con-

sentían en París a las proezas literarias. Juntamente con Reverdy, resistió los ataques de la crítica más o menos académica —hasta al *Mercure* consideraban académico los nuevos aedas, y los consuelos que a veces les llegaban en alguna frase simpática de Bergson o de Juan Royere, el blanco viejecito, amigo de Mallarmé, fueron días de lucha, sinsabores y triunfos; una edificante página de la fervorosa y oscura vida de los cenáculos literarios nacientes. Luego, Huidobro, llamado por su gobierno, hubo de abandonar París; y de paso para América, se detuvo, como dije, en la corte; y a esta circunstancia debemos la anticipación de doctrinas estéticas tan interesantes, que por la vía callada del libro no hubiesen tenido el valor emocional del proselitismo que la presencia de uno de sus colaboradores le infundió. ¿No aviva así y fija la llegada de Rubén, en los albores del novecientos, los anhelos juveniles de renovación y los estimula y enardece, dándoles con su presencia como un escudo?

De igual modo, el paso de Huidobro por entre nuestros jóvenes poetas ha sido una lección de modernidad y un acicate para trasponer las puertas que nunca deben cerrarse. Porque si Rubén vino a acabar con el romanticismo, Huidobro ha venido a descubrir la senectud del ciclo novecentista y de sus arquetipos, en cuya imitación se adiestran hoy, por desgracia, los jóvenes, semejantes a los alumnos de dibujo, que se ejercitan copiando manos y pies de estatuas clásicas. Sea cualquiera la opinión que un temperamento personal pueda tener de las nuevas tendencias, es innegable que en la seriación del eterno progreso ideal, después del simbolismo y del decadentismo, sólo debe venir esta nueva concepción de lo bello que, emancipándose de las interpretaciones sentimentales, concede al mundo exterior una realidad independiente y prueba a expresarlo en una representación más viva, libre y pimentada de sus infinitas posibilidades de existir y de parecer. "Crear un poema como la naturaleza crea un árbol" —dice Huidobro—. ¿No hay en estas palabras un anhelo de integridad, de comunión con las fuerzas plásticas del mundo, para reproducir fielmente sus obras naturales, con toda la riqueza plural de coloridos y aspectos con que lo hacían los soberbios artistas del Renacimiento? En toda la lírica anterior, el poeta hace de la naturaleza un símbolo, se la apropia, la desfigura, le infunde su sentimiento o su ideología, la marca con la mueca

de dolor o de júbilo de su semblante, la suplanta; nos promete la naturaleza, pero nos da su alma. De aquí se derivan representaciones parciales del universo, pobres, mezquinas, contorsionadas, tristes del pesar de su imperfección. La nueva lírica, no sólo la que se vincula en el nombre de creacionismo, sino, en general, aquella cuyas floraciones arrancan de Guillermo Apollinaire y hoy se ilustra con los nombres de Reverdy, Allard, Frick, Cendrars, etcétera, aspira a darnos una representación íntegra, desapasionada, de la naturaleza, en estilizaciones de una desconcertante variedad. La agudeza de la percepción y la fidelidad con que la reproducen algunos de estos poetas recuerdan la técnica mordiente y certera de los caricaturistas. Y al mismo tiempo, por la simultaneidad de sus imágenes y momentos, hacen pensar en una filiación pictórica, en una transcendencia literaria de los modernos cubistas y planistas.

Lo interesante es que todo esto es nuevo. A veces parecerá que, en alguno de sus aspectos, esta nueva estética ya estaba lograda. Se dirá: ya esto lo hicieron los simbolistas; o bien: eso es parnasianismo. Pero un matiz cualquiera revelará a los perspicaces la absoluta modernidad de la intención. Y ya se sabe que el sabor de modernidad de una escuela literaria suele estar en un matiz. Generalmente, este sabor escapa a los labios gastados de los artistas y críticos envejecidos en una sola manera de arte. No ven lo nuevo; lo encuentran igual a lo viejo, como si su espíritu fuese un espejo demasiado opaco ya para reflejar claridades nuevas. Pero lo nuevo se afirma y halla gracia en los jóvenes. Los jóvenes que rodearon a Huidobro durante su estancia aquí, supieron discernir la novedad alboreante de sus poemas. Leyéndole, volvían a sentir otra vez la inquietud de los novicios y poco a poco ensayaban el tránsito de sus jóvenes estrofas, ya viejas, a las novísimas cristalizaciones. Esto se ha de notar en libros futuros. Huidobro les perturbó a más de uno la conciencia literaria. Más de un manuscrito quedó repudiado y rasgado. Yo, testigo de sus evangélicas exhortaciones, pude ver el rejuvenecimiento que obraban aún en los más tiernos epígonos. Les veía, llenos de dudas y vacilaciones sobre los que creyeron sus seguros comienzos, en ese estado de buena inquietud que predispone a recibir la gracia literaria. Y yo les incitaba también hacia adelante. Huidobro fue, en este verano de 1918, la encarnación de la espiritual cosecha

que en la interinidad bélica aguardábamos los ansiosos de cumbres. Sentíamos ya que la savia de esa primavera se había ya agostado. El novecientos, con todo lo que significa, era ya decrépito. Los maestros del ciclo innovador no hacían ya sino pisar sobre sus propias huellas, en los engañosos círculos de sus obras. Tan sólo Juan Ramón porfiaba por evadirse de los álveos de sus antiguas colmenas, llevando sus abejas a los nuevos claustros de rota arquitectura en *Eternidades*. Su misión de precursores era ya cumplida. Todo esto lo sentíamos. Pero la llegada de Huidobro echó todas las arrugas de la decrepitud sobre el semblante de la máscara novecentista. Todo se hizo enormemente viejo al contacto de la inmatura juventud de sus poemas. El tránsito del autor de *Horizon Carré* renueva la cronología literaria y señala, pues, el único acontecimiento de mil novecientos dieciocho, en los monótonos anales de nuestras letras, sobre todo de nuestra poesía, narcotizada de misoneísmo...

Cosmópolis (núm. 1, 1919)

UNA ÉPOCA DE ARTE PURO

por César A. Comet

Una época de Arte puro

En la árida monotonía del vivir ajeno a las manifestaciones del Arte, en que el mercantilismo monopolizador absorbe y reduce los esfuerzos y extravía las más acertadas y seguras orientaciones estéticas para sumarlas a la rutina ambiente, el hallazgo inesperado de una espontánea manifestación, libre de los comunes prejuicios y completamente extraña a los frecuentes procedimientos inveterados de ostentación, adquiere ante las conciencias independientes una relevante exaltación de su prestigio y marca una huella más firme e indeleble en el sendero de la vida.

Sin embargo, raras veces son tomados en consideración, por los distintos elementos que lograron, sea como fuere, un puesto doctoral, esos hechos insólitos que destacan una personalidad pletórica de consciencia, precisamente por lo que suponen y representan para la mediocridad insidiosa y fácilmente acomodaticia a las vanas exigencias arbitrarias de la tradición, y, entonces, el generoso y loable esfuerzo parece perderse en el silencio y el vacío; pero cuando una oportunidad propicia favorece a la ocasión con la posibilidad de un retrospectivo examen que permite atraer la atención sobre aquello que la requiere, es grato ver cómo el triunfo pleno se recupera al fin para no volver a obscurecerse, elevándose, por encima de las protestas desdeñosas y de las injustas condenaciones clamativas, la voz serena y elocuente de la Verdad única e inconmovible.

Así, pues, hemos de hacer somera relación de las circunstancias que determinaron una etapa de sinceridad en las modernas corrientes literarias, hoy tan intencionadamente falseadas y mal interpretadas por los que se acogen al triunfo fácil de la popularidad vocinglera y pretenden mantener a toda costa una personalidad equívoca con afán de representación y de lucro justamente censurables, y cuya malévola intención no pueden ocultar, a pesar de las ficciones mejor disimuladas por su parte.

Y si bien los precedentes asertos pudieran interpretarse insidiosamente como un desahogo de mal reprimida iconoclastia a consecuencia de un sentimiento oculto de sinsabores y despechos, no es difícil comprender, pensando lógica y despreocupadamente, que nuestras quejas sólo pueden ir dirigidas contra aquellos que adquirieron el hábito de la contradicción y de la rémora por el solo objeto de entorpecer y paralizar que muy pocas veces lograron y con cuyo procedimiento sólo obtuvieron, a la larga, el propio perjuicio.

A comienzos del año 1915, un espíritu lleno de fervor y de iniciativas, avezado a las cuestiones literarias y periodísticas —Emilio G. Linera— fundó, con su personal y valioso esfuerzo, una modesta publicación —no ciertamente por modesta insignificante— titulada *Los Quijotes*, y que perseguía el excelso ideal de la independencia y de la sinceridad más espontáneas.

Durante el citado año se deslizó el período de formación de la revista que la firme y constante voluntad de su progenitor supo llevar a cabo, merced a su inteligencia y a su seguro conocimiento en tales lides, hecho que resulta aún más digno de consideración, cuanto supone una lucha intensa y decidida y de la que, sin claudicación ni equívocas concesiones, logró salir victorioso.

Ya a fin del primer año aparecen las firmas del maestro R. Cansinos Asséns y del pulcro Eduardo Barriobero, así como la de un delicado y joven poeta — Jaime Ibarra.

Y en 1916 entra la revista en una franca y segura orientación para continuar durante los dos años siguientes de publicación desarrollando una obra de indiscutible mérito, amparando las firmas de jóvenes escritores que luego han sabido conquistar una personalidad perfectamente definida, entre las cuales se cuentan, sucesivamente, Juan Soca, Paulino Fernández Vallejo, Juan González Olmedilla —ya precedido de una labor provechosa—, Car-

lota Remfry de Kidd, Eulogio Monteagudo, Rafael Lasso de la Vega —que también se manifestó con anterioridad—, Guillermo de Torre, Lucía Sánchez Saornil (Luciano de San Soar), Rogelio Buendía, la malograda y finamente sentimental poetisa Carmen Gutiérrez de Castro, Eliodoro Puche, Correa Calderón, Álvaro de Orriols, Pedro Garfias, Xavier Bóveda, Joaquín de Aroca, J. Rivas Panedas y otros.

No hemos de ensalzar ni estudiar detenidamente la obra realizada por cada uno de los escritores mencionados, puesto que, por una parte, no necesitan alabanza, y por otra constituiría el análisis una labor excesivamente prolija que no podría avenirse con la extensión que requiere el presente trabajo, cuyo objeto es exclusivamente el de patentizar la transcendencia de la publicación a que nos venimos refiriendo en la vida de las letras. Sólo nos detendremos a fijar nuestra atención preferentemente sobre la obra del excelente orientador de la juventud Rafael Cansinos-Asséns, considerándola como origen y guía de las demás manifestaciones simultáneas hechas en aquellas páginas.

Cansinos-Asséns, con una prodigalidad y una fuerza de originalidad que maravillan, publicó una serie de sentidísimos poemas en prosa como solo él, entre los de la generación presente, es capaz de componer, y que tienen un valor positivo de verdaderas joyas literarias. Publicó asimismo un importante y concienzudo trabajo —"Cervantes y los israelitas españoles"— en el que puso una vez más de relieve sus portentosas aptitudes y su extensa cultura, trabajo que fue oportunamente y con justicia elogiado por la crítica.

Aparte de esta importante y atrayente labor de su exclusiva personalidad, realizó Cansinos otra no menos estimable y de un interés excepcional, consistente en diversas traducciones de André Rivoire, Claude Serval, Bobrofskii (ruso), Josep Granger (catalán), Ibnat-as-Saccan, Ualada ben el Mustakfi, Aixa Cent Ahmed (poetisas hispano-arábigas), Uazir Ibn-Abdón, Ibn Sará (poetas hispano-arábigos), Gabriel D'Annunzio, Talmud Meguila, Talmud Sabat, Rabot, Talmud Bava Meziha (antigua poesía hebraica), Goethe, Anacreonte, Eugenio de Castro, Chr. Winther (lírica danesa), Vasile Alexandri (lírica rumana), Cátulo, Edmond Fleg (moderna poesía hebraica), Vicente Huidobro, P. Reverdy, Roger Allard y Guillermo Apollinaire. Estos cuatro últimos representan

al novísimo movimiento intelectual de Francia (el Creacionismo), siendo Cansinos-Asséns el único escritor español que, con su compresión excelente, ha sabido interpretar ese movimiento y darle forma en castellano, lo que supone un importantísimo acontecimiento, por cuanto puede decirse que en él se fundamentan las modernas orientaciones de la literatura española (el ultraísmo).

Hasta fines del año 1918 se publicó la revista *Los Quijotes*, coincidiendo su desaparición inesperada y sensible con la fundación de una nueva revista en Sevilla —*Grecia*—, cuyo advenimiento al mundo de las Letras fue proclamado en las últimas páginas de aquella publicación de valor inestimable. Gran número de sus colaboradores continúan en *Grecia* la labor emprendida, rebosantes de fervor y henchidos de maravillosos anhelos.

Los que nos hemos manifestado en *Los Quijotes* plenos de sinceridad y sedientos de ideales, tendremos siempre para la revista que fue baluarte de la juventud hoy redimida un sagrado recuerdo y una gratitud ilimitada. Ella avivó el prodigioso fuego de nuestras hogueras interiores para que ya, en adelante, no pueda extinguirse.

Cervantes (Abril, 1919)

REFLEXIONES SOBRE LA POESÍA

por Antonio Espina García

Las palabras profundas

Hemos pensado alguna vez en la hondura de las palabras. Las profundidades insondables en muy pocas palabras existen. La extensión se percibe en muchas —Libertad, Honor, Patria. Y hemos llegado a los límites del alto y profundo —como una torre sobre un pozo— concepto de Poesía.

Dentro del concepto

Encierra el concepto: necesidad de insumisión a lo real y tangible. Necesita de imperativos irresponsables. Y en el sujeto, *virtudes* de pecado, silencio y arbitrariedad.

La palabra profunda puede ser Religión en cuanto a insumisión real, Amor en cuanto a irresponsabilidad. Solo puede ser Poesía si larva en el hombre pecado (infracción ética), silencio (negación de otro espacio ajeno al nuestro) y arbitrariedad (ilógica aparente).

La profunda palabra extrae el agua de las entrañas de la tierra, punza el cielo con la aguja de su torre. El genio que en ella vive atiende por igual a la vertical de su cárcel y a la horizontal perspectiva del campo.

Perspectiva. La realidad tendida a sus pies, sensibilizada en belleza al estímulo del Dolor. Porque el dolor es una dimensión de la belleza, como la longitud es una dimensión de la materia.

Hemos de destilar la esencia de la palabra profunda y su manera de actuar.

Diríamos si nos viéramos obligados a definir lo indefinible —¡qué extraño suplicio!— que encarna el temblor del espíritu sugerido por la revelación. (Revelación. Posesión de la verdad sin andamiaje razonable. Arbitrariedad.)

El poeta es, no el vate vaticinador, ni el canto de temas de juglaría, sino el héroe. No en el sentido que le daba Carlyle, sino el de humilde y trascendente que le daba Goethe. Héroe luchador-hombre.

Los pretextos de fuera

La realidad objetiva (la Naturaleza, la Vida), sólo tiene valor ideal como motivo de contraste, de contrastes enlazados en sistema, reflejo en el cerebro como una ciudad sobre un lago.

En reposo. Estáticamente.

Pero es necesario actuar, moverse, y entonces se desplaza la ciudad o se mueven las aguas. Lo primero es difícil. Precisa superficies eternas (velocidad histórica capaz de reconstituciones, demoliciones y metamorfosis). Lo segundo es lo frecuente. La conmoción produce serenas ondas, o mueve el légamo en el fondo de la masa líquida.

El ser no *predispuesto*, es ajeno a tales inspiraciones de la realidad. Su emoción se desdobla en elementos simples. De lo nervioso vegetativo y lo nervioso psíquico que componen la emoción, lo vegetativo predomina.

La tristeza, por ejemplo, es para ellos sólo el material sufrimiento de una alteración metabólica.

Para el predispuesto es una nueva intención de las cosas —con su cambio de color— que busca su lenguaje.

Pretende una síntesis en la expresión. La concreción de las expresiones en la unidad.

Los demás hombres se contentan con la sacudida nerviosa. Él busca su ley. La fantasía que es circunspecta en los demás hombres ("circunspección, virtud de alcalde", dijo Cromwell), en él es osada, heroica.

La fantasía es cíclica en el vulgar y acíclica en el poeta. Mas como el aciclismo es una falsa interpretación, lo que ocurre es que ambos ciclos son diversos. El de los primeros es particular y humano. El del segundo, universal y extrahumano.

La unidad superior —lo que precisamente contiene el tributo de la Poesía al progreso— nace de esa universalidad, de ese superhumanismo.

El prisma. O el signo, el símbolo y la norma

En el individuo propicio tenemos una especie de prisma triangular, cuya base asienta sobre la sensación y la idea (fisiología del fenómeno emocional), una cara orientada hacia el hecho y la transformación, otra hacia la substanciación y la norma y otra hacia el símbolo.

Conviene advertir que virtualmente, es decir, clásicamente, estos conceptos no existen. Nacen de la protesta al clasicismo que significa el desborde romántico.

En el arte moderno en que se infiltra por una parte la filosofía determinista de la ciencia y por otra el anhelo romántico de superación, es inevitable fijar términos. Inventar palabras *aparentes*. Señalar orientaciones.

Se replicará: ¿y no es clásico y tradicional establecer cánones y aun escuelas, conceptos fijos? Lo sería, si no se creasen disciplinas precisamente para destruirlas. Reglas para que no las haya.

Ya los simbolistas franceses, arrollando la fatalidad *plástica* de los principios proclamaron: l'art doit être vague et nuageux. Il est un composé d'irreal et de fluide. Il rejette tout ce qui est net, clair, fixe, car la nature du beau est d'essence insaissable. Y charles Morice en el colmo anárquico exclama: ¡Dios y aún más! El Signo, el Símbolo, la Norma, no son grillos de hierro, iconos de secta, sino puntos de referencia, imprecisiones.

Representación abstracta de aquellas características que señalábamos a la palabra profunda. Símbolo, insumisión a lo real. Signo, imperativo irresponsable de una ética-estética fuera de la ordinaria. Norma, método de acomodación a nuestra esfera de las consecuencias de los símbolos que a manera de antorchas encendidas, guían al espíritu hacia verdades cada vez más altas.

La poesía renovando siempre la sensibilidad, logra esa armonía que la especie ensaya en sus civilizaciones, que parece y revive en un perpetuo impulso de evolución histórica.

Progreso.

Fe, inmortalidad, timidez

El presente lleva al porvenir en su seno, el futuro podría leerse en el pasado. Lo remoto está expreso en lo próximo.

La percepción multiplicando sus datos, establece relaciones cuya lectura sería imposible a la inteligencia.

La clave que descifra y liga estas relaciones reside en lo subconsciente que parece tener su lógica aparte. Su notación poética es la imagen. La imagen que, como decía Leibnitz, es el vértice de la percepción distinta y elevada. "Y el alma es tanto más perfecta, cuanto más percepciones distintas posee."

Son la escala del infinito que el alma conoce aunque confusamente.

"Como cuando —sigue Leibntiz (perdonad las citas, son el mal menor)— paseándome por la orilla del mar y escuchando el rumor que produce el agua, oiga, sin diferenciarlos, los ruidos particulares de cada ola, que componen el ruido total, así son nuestras percepciones confusas, el resultado de las impresiones que el universo entero produce en nosotros."

Aquí se agolpan otros temas interesantes. La mayor capacidad de infinito ¿no impulsará al poeta a la fe, a mayor compenetración con la divinidad?

La sabida insignificancia del gorila soberbio ¿no le promoverá a un sentimiento de timidez humilde?

Sería entonces cierta aquella frase que afirma que el verdadero poeta es tímido y creyente.

Modesto ensayo para coordinar lo incoherente

La poesía se suele concebir de una manera mezquina. Un arte de adorno para uso de horteras inquietos y de señoritas de la sopa.

Se trata de una intuición transcendental que quizá no tenga mucho que ver con el verso. Con el verso que no tenga que ver con ella.

La materia y la energía inseparables, a nuestra observación, se muestran en el cosmos como casos de movimiento. Todo es movimiento, vibración, combinación de vibraciones, es decir, ritmos.

El universo no es más que una inmensa orquestación de ritmos.

Adolphe Lacuzon, considerando hace unos años (*L'Integralisme et la Poésie nouvelle*) a la poesía como un alarde integral más que como una síntesis, llegaba a decir: "todo poema que se realiza no tiende más que a resolver una parte del problema eterno de la individuación".

Continúa la vigencia de la tesis grande (la tesis simbolista) en la lírica de hoy, y su invariable principio, expresado por el filósofo y poeta francés en estos términos: El símbolo poético integra el conocimiento en potencia. El ritmo, factor emotivo, le identifica a la vida psíquica y crea la poesía.

España (núm. 296, 1921)

COLOQUIO DE LA PARÁBOLA Y LA HIPÉRBOLE

Por Ramón Pérez de Ayala

Conozco a un joven poeta que se firma H^n. Digo que se firma, y no es exacto. No ha publicado nada, y me ha dicho que está decidido a no publicarlo jamás.

—¿Para qué? —ha añadido—. ¿Para qué publica usted sus tonterías? Y aun cuando no lo fuesen, ¿para qué?

Yo, como aspiro a ser razonable, he reconocido en mi conciencia que H^n tenía razón. "Tonterías... Y aun cuando no, ¿para qué?" El miedo o vértigo a las verdades profundas —el miedo mayor, terror pánico, al abismo, el abismo más profundo, el de nuestra inanidad; terror pánico, porque es cotejo entre el concepto del Todo y la sensación de la Nada, o sea, el Ego —nos hace desviar, hipócritamente —con hipocresía para con nosotros mismos— hacia las verdades adjetivas, o sea, noticias, rótulos.

—¿Por qué pone en sus tarjetas H^n? —pregunté.

Se sonrió como un moro, como una sibila, o como un catedrático de universidad.

—H = hombre —dijo—. Pero con H mayúscula: Hombre Tipo. Mejor, Archi o Arquetipo. H elevada a la enésima potencia. H^n = P. P = poeta, con P mayúscula.

Así habló, y yo echaba de menos un encerado en mi aposento. Prosiguió.

—No hay sino cifras pitagóricas y expresiones algebraicas. La matemática es el sólo sistema claro de connotación. Incluyo la geometría, que es el álgebra en fluencia; porque, contra lo que se cree, la geometría no es estática, sino génesis continua, Vida. Están incesantemente engendrando el punto la línea, la línea la

superficie, la superficie el volumen, el volumen el tiempo y el espacio, el tiempo y el espacio la hiperdimensión.

—Pero usted es H^n, o sea Poeta.

—El más moderno. Mi modernidad es $E \times T \times V \times F$.

Se volvió a sonreír, ante mi expresión melancólica, de hombre tardo en el discurso.

—Lo entenderá usted en seguida; el álgebra es la enunciación pura, sin adherencias sensuales. E = espacio. T = tiempo. V = velocidad. F = fin. Mi modernidad poética alcanza a un futuro de miles de miles de años, o sea, se sitúa en la plenitud de los espacios, al final de los tiempos, en giro tan veloz que el infinito es concreto y la eternidad presente.

Pero yo continuaba melancólico.

—No se desaliente. Le explicaré con más tosquedad. Poeta primitivo = expresión del sentimiento general, recóndito y exigente de exteriorización, pero que los no poetas no acertaban a expresar. ¿No?

—Bueno, sí.

—Poeta clásico = expresión de una norma de sentimiento superior al sentimiento general, pero que multiplicada por tiempo y por espacio se convierte en sentimiento general. ¿No?

—Bueno, sí.

—Poeta moderno = expresión de aquel sentimiento inefable, peculiarísimo del poeta, intuición introspectiva, en que el Poeta se diferencia de la generalidad y la generalidad jamás podrá alcanzar. ¿No?

—Quizás. Pero si es inefable, único, para los demás inasequible, ese sentimiento debe permanecer privativo del Poeta y no hay para qué ponerlo en letras de molde.

—A primera vista eso parece. Sin embargo, así como el poeta primitivo y el clásico ejercieron respectivamente la función de expresar el sentimiento de la generalidad y luego de elevar este mismo sentimiento general, así el poeta moderno instruye a los demás para que incuben su propia intuición e inefabilidad. Como todo instrumento, será inútil en estando consumado el propósito. Así, la poesía moderna, que es necesaria, puesto que es una siembra de intuiciones, sobrará toda ella cuando la simiente germine. Lo mismo ha sucedido con la poesía clásica y la primitiva. Y han dejado de ser, porque están superadas. Yo he atravesado también

por la fase de la poesía moderna, que yo llamo Coloquio de la Parábola y de la Hipérbole. Parábola e Hipérbole son dos figuras retóricas y también dos curvas: ¡siempre la matemática! La parábola es una curva que no se cierra; supone un origen y una continuidad, un continuo descentrarse; es, por tanto, una alegoría. La Hipérbole se cierra sobre sí misma; es, por tanto, una intuición, que abarca en sí el cosmos planetario; una órbita. A esto los retóricos lo denominan exageración. El círculo es lo clásico. Con la parábola —dos centros, un límite elástico; que no un centro y la circunferencia rígida—, "incipit era lírica". Yo me extiendo en la postrera modernidad, hipérbole hermética; $H^n = P$. No he escrito un verso y soy uno (único), y verso (diverso): Universo.

Sin embargo, por ventura, pude dar con unos versos de H^n, de su fase transitoria e incipiente. Helos aquí:

—¿De dónde vienes? ¿A dónde vas?
—Soy piedra. Soy guijarro.
 Voy en parábola, hacia el cielo,
 hasta que caigo
 a la tierra pristina.
—¿Cuya es la mano
 que te arrojó?
—Una mano divina.
 Me lanzó de soslayo
 hacia la espalda, [1]
 Piedra de pedernal:
 el rayo
 jovial
 en mis entrañas.
—¿Eres piedra o eres barro
 rojo y edénico? [2]
—Y adánico.
 No importa. Es el mismo
 mi orgullo. Una mano
 divina me amasó
 y me insufló el soplo genesíaco.
—"Memento. Pulvis es."
—Este polvo es la sal del vasto

[1] Alusión al mito helénico de Deucalion y Pyrrha.
[2] Alude, claro, a la Biblia.

orbe. Soy de origen divino.
No se dobla mi orgullo.
—Y, sin embargo,
eres humilde. Polvo, barro
o piedra, carne tuya, con esos materiales
has esculpido el simulacro
de tus dioses.
Ellos son de origen humano.

Índice (núm. 3, 1921)

PENTAGRAMA

Adam Szpak

por Benjamín Jarnés

También a la batuta —como a la pluma y al pincel— se le había enroscado tenazmente la retórica. Para podarla eran precisas muy finas tijeras, y quizás las de oro más puro sean estas de Nikisch, hoy heredadas por nuestro huésped, por Adam Szpak.

En música, la retórica solía venir cubierta con una bella máscara: el virtuosismo. El "virtuoso" musical es el retórico del ritmo, como el seudoimpresionista era el retórico del color. Afán constante del "virtuoso" es el de hacer del arte una fascinadora cadena de primores. Mientras el creador sincero se desgarra silenciosamente la carne para hundir en sí las pupilas y hallar dentro el reflejo del mundo circundante, el "virtuoso" apenas se araña la epidermis. No quiere ver en sí imagen alguna, porque prefiere hallar en el arte ciertos fáciles rafagueos, cierta vibración comunicable a todas las membranas, provocadora del torbellino de aplausos. El "virtuoso" reparte en torno suyo puñados de bengalas, para ocultar bien la ausencia de esa "estrella en la cúpula" —como la llama Adam Szpak—. El "virtuoso" es un sembrador de luciérnagas en un bosque sin luna. Su obra es un caracoleo en rededor de sí mismo, un monótono carrousel de primores, capaces de seducir a la gran multitud. La obra del "virtuoso" no es aún el arte. Aunque en su carrousel haya talcos fulgurantes, siempre la interpretación de la obra se inclinará de un costado, y se romperá el equilibrio entre el pensamiento creador y los medios expresivos puestos falsamente en juego. Habrá siempre en un pla-

tillo algunos gramos de impureza. Habrá inútiles ingertos y una morosa fruición en contemplar lo advenedizo. Si puede el artesano gozarse en el hallazgo de un magnífico instrumento, el artista no. El artista sólo ha de ver en el suyo cierta limitación por superar, cierta valla por burlar. No vale al artista complacerse en la riqueza del arado, sino en la hondura del surco.

Allá el gran "divo" con sus piruetas de laringe, y el maestro "arrobador de muchedumbres" con todos sus resortes del aplauso. Ellos conocen la llave dorada de la gloria inmediata, apremiante. El buen maestro electriza a su público con el emocionado juego de los brazos temblorosos y el efervescente desequilibrio de sus nervios. Para él la obra es un potro por domar, una amante por rendir, no un mundo de materia vibrante por vencer. Para Adam Szpak, el artista de la pura sobriedad, la interpretación de una obra es siempre un laborioso edificio por construir. En cada obra aprende una nueva lección de "economía del lucimiento", como él llama, jugueteando, a la delicada precisión de su batuta. Adam Szpak —el maestro de pálido rostro infantil y ademanes de príncipe del arte— podó ágilmente toda hierba retórica de su estilo. Le vemos asomar su fino contorno, entre la orquesta, sobre la tarima desnuda... Junta los pies y recoge sus brazos en actitud de replegar energías. Poco a poco, sin avaricia, pero con cautela, las va gastando. No tiene prisa por revelar su emoción musical, le basta con revelar la obra interpretada. No toma la tarima por pedestal, sino por "atelier". En la ejecución definitiva, el director debe ser ya casi una sombra de sí mismo. Su trabajo más penoso ya pasó... Adam Szpak realiza su labor sin partitura. No nos sorprende. Él mismo se borraría de la orquesta si pudiese dejar allí su espíritu.

Cuando a Adam Szpak se le pregunta por su arte, no nos habla de anhelos, de vehemencias. "Puede un director padecer cuarenta grados de fiebre y producir una obra muy fría" —nos dice sonriendo.

Él habla de cimientos, de masas coloreadas, de planos sonoros... Como buen hijo de su tiempo, sustituyó el frenesí por el equilibrio. Es un infatigable ingeniero del ritmo, además de ser un prodigioso catador de sonidos. Concibe la interpretación como una ideal arquitectura.

Nada —nos dice— puede construirse sin tener bien clara percepción del ritmo peculiar de cada frase. Estos son los cimientos. Sin ellos no podrá alzarse el edificio, bloque a bloque, sonido a sonido. Luego es preciso conocer la calidad de los muros, el color de cada plano, la densidad, el valor relativo de cada instrumento en cada instante. Es nada el claro-obscuro, primitiva y trivial fórmula expresiva; es preciso agrupar los sonidos como se agrupan los colores en el lienzo y las frases en el poema; medir sus grados de robustez, de emotividad; percibir la intensidad de cada choque. Todo instrumento tiene sus cariños, sus predilecciones. Algunas frases, necesitan a veces un instante más para sonar... Por eso, la obra debe ser escuchada, paladeada interiormente. Es preciso saber cómo ha de sonar, y los resortes para hacerla sonar así.

Y, por último, la cúpula; es decir, la expresión. Fijar el contorno puro, diseñar ágilmente el arabesco, huir de toda fruición morosa. Trazar la melodía con el mismo pulso sereno, con la misma vehemencia contenida del autor de la partitura. Ser un "humilde" recreador de la obra, temiendo siempre por su total integridad. Nunca herirla, nunca maltratarla, cifrar en ello toda la gloria. "El gran peligro del intérprete —sigue diciendo Adam Szpak— es maltratar la obra por hacer más saliente la labor propia. Yo admiro fervorosamente a Pablo Casals por ese amor reflejado en sus interpretaciones, por ese miedo a torcer la voluntad del autor."

—Y... ¿además? —preguntamos, después de un silencio.

Adam Szpak, siempre sonriendo, contesta sencillamente.

—Luego... Una estrella en la cúpula.

La voz tímida, dulce, de Adam Szpak se fue animando graciosamente hasta precisar bien su timbre infantil. Vibran las palabras en el aire, ya más calientes al hablar de sus cariños más hondos: del arte incomparable de Nikisch; de Chapin, el genuino músico nacional, de las "mazur" de su patria; de Karlowicz, el malogrado creador de los "Cantos eternos", interpretados en Barcelona; de Lindow, el autor de las lindas "Cajita de música" y "Baba Jaga"; de Schoenberg, el prodigioso miniaturista musical; de la "Quinta Sinfonía", donde Nikisch agotó las maravillas de su arte... Luego reparte sus finas sonrisas entre Erik Satie, el gentil humorista, y ese "delicioso puente" entre Debussy y Stravinsky, Maurice Ravel.

Se habla de Falla, "casi siempre admirable, porque casi siempre es español". Y de Albéniz y de la música popular española, "la más rica, la más bella música popular del mundo. Cuando aquí no había músicos —termina Szpak— todos acudían a ella. Pero Albéniz nos revela la endeblez de todo lo español escrito hasta hoy por extranjeros".

—¿Y el sentimiento? ¿Y la emoción?

—¡Bah! Han abusado un poco de eso con pretexto de Haendel, de Bach, de algunos otros. Yo pienso en otras cosas...

Adam Szpak prefiere una justa armonía entre el corazón y el pensamiento, única fusión capaz de producir la obra nueva. Hubo excesivas embriagueces de lirismo. Era tiempo de volver a las fuentes primitivas de toda pura melodía, como de toda pura armonía: A la serenidad, al equilibrio... Y al estudio. La música exige una labor tan lenta y reflexiva como las demás artes. Debe escoger su gama de sonidos, como la pintura escoge su gama de colores.

Recuerda una frase de Hans von Bulow: "Se debe tener la partitura en la cabeza, no la cabeza en la partitura." Así justifica su desdén por el atril. "Y no se me admire por eso —añade—. Lo hago por pura comodidad. Si algunos críticos lo quieren, colocaré en el atril una partitura cualquiera, vuelta del revés." Y termina, con un mohín de enfado:

—¡Así me dejarán en paz!

Vuelve la charla al tema de la nueva música. Habla Szpak de la tendencia moderna a la preciosa miniatura, hacia los lindos juguetes musicales. No se piensa ya en la obra grande, sino en la obra densa. Ahora el gran arte recoge mucho sus contornos. Un sencillo acoplamiento de sonidos tiene ya tanto valor como el tema más profundo, más nutrido de intenciones. Se ha libertado la música del lenguaje estrecho, turbio de la pasión. Una página sonora bien trazada es admirable como lo es una pizarra repleta de ecuaciones bien ordenadas. Nos basta con la emoción inherente a todo fruto mental bien logrado. La música puede destacar la novedad de un acorde, aparte de todo otro sentido.

La sensibilidad nueva busca bellas sonoridades por sí mismas. La armonía por la armonía. Desdeña los grandes temas. Si fue desterrada la epopeya, y arrinconado el aparatoso cuadro histó-

rico, también es desterrada la gran sinfonía y desdeñados los motivos "colosales". Queremos, sencillamente, colores, ritmos, matices...

Al recordar a Szpak alguna maravillosa "catedral" del sonido, duda un instante y prosigue:

—No siempre lo son, aún las más celebradas. En música no suele darse la "catedral" definitiva. Esa "novena Sinfonía", con su pórtico sublime, con su enorme primera parte... ¡Tiene otras dos de inferioridad tan abrumadora! No, no se da el definitivo conjunto armónico, la gran "catedral". En otras, ni ese pórtico... Esa insoportable "Pastoral"! Yo nunca la quise dirigir.

Cada época agota ciertas calidades. No parece preferir ésta lo sublime. Desdeña lo grandioso, lo grandilocuente. Tantas veces halló sólo hinchazón! Prefiere contornos más ceñidos. Ver el último punto de la ágil parábola trazada por la flecha del arte. Ver bien distinto el blanco. No perder proyectiles en ese vago azul donde vuelan todas las inciertas palomas de la retórica... Azul e infinito son ya muy poco para el arte.

Adam Szpak ante la orquesta, en vez de desatar los nudos de su fina sensibilidad, los va apretando cada vez más alerta. Si hierve dentro de él algún vino generoso de emoción, sabe contener bien las burbujas. Sólo sus manos tiemblan levemente... Podría dar el espectáculo antiguo de un dionisíaco, de un poseído por la fiebre musical. Tan intensamente vibra en el foco de las ondas sonoras. Pero Adam Szpak no quiere darse en espectáculo. Él sube a la tarima a imprimir su dedo en los resortes ya estudiados y previstos. Podría antojársenos un mecánico, si todo en él no le acusase de delicado príncipe del arte.

Alguien ha dicho: "Cuando Pablo Casals interpreta, no existe el violoncello; sólo existe la obra. Tan inmaterial es su arte". También Adam Szpak —ya queda dicho— se borraría alegremente de la tarima, como borra el atril, si pudiese dejar allí su espíritu.

Alfar (núm. 47, Febrero, 1925)

PAISAJE Y MECÁNICA

por César M. Arconada

Estas obras de blanda contextura, propicialmente dispuestas para múltiples modelajes de interpretaciones, que incitan y sugieren, que inquietan y movilizan el fino sistema teórico de la sensibilidad moderna, es necesario alcanzarlas en el vuelo de transitoriedad de las cosas, y realzar su presencia con subrayaciones comentativas que intenten al menos fijar el orden de un contorno, resolviendo así la anarquía plástica del bloque. Hay obras redondas, holgadas y precisas, que pasan por el cauce histórico en favorable deslizamiento, sustentándose sobre la comodidad equilibrista de su estructura. No irritan, no violentan ni contradicen. Desarrollan su marcha pasivamente, sin dialogación apasionada con los espectadores de las orillas. Toda obra clásica es de redonda estructuralidad. Viene de lejos; viene desde la iniciación de su época, formándose y nutriéndose. Cuando se hace esférica se hace clásica. Entonces se distingue clara y concisa, con designios de duración y de inmutación. Perfecta o imperfecta, completa o incompleta, se percibe realizada, esto es, acabada. En este sentido, obra clásica quiere decir obra individual, integral, que no nos turba como la obra romántica ni nos encadena y exalta como la obra moderna. Hay, por el contrario, obras poliédricas, aristadas, deformes, que van incisionando su cauce con la violencia de sus ángulos, que van estriando de sugestiones la superficie de su ruta. Se deslizan con dificultad por la estrechez de un camino indelineado. Necesitan el apoyo; necesitan lo que podríamos llamar diálogo de cooperación entre ellas y los espectadores más diligentemente simpatizantes. Frente a estas obras es inútil

situarse en fina contemplativa serenidad. No es posible; nos reclaman, nos arrastran en seguida, nos entrelazan y aprisionan en una completa orgía de teorizaciones. Una obra moderna, de comienzo de época, y por lo tanto opuesta a la clásica —terminal— no es valiosa en cuanto a realización sino en cuanto a sugestión. Una obra clásica es una obra de condensación, en un estado definitivo y estacional. Una obra moderna, al contrario, es una aportación, una parte, un esbozo direccional que se abre hacia el futuro, persiguiendo a través de la historia la confluencia, la conjunción clásica de todas las dispersas direcciones. Advertimos, en resumen, a los confusos calculadores, que la obra moderna no puede valorarse con arreglo a sus quilates de calidad, sino, más bien, a la densidad de sugestiones que desplaza.

Sin duda alguna, esta obra de Honneger, que gracias a la dádiva del maestro Arbós conocen los auditores madrileños, no alcanza, estrictamente, el valor de perfección que todo espíritu exigente va buscando. En ronda por su círculo de estructura, es posible que fuese superflua una detenida atención, ambicionando el análisis limpio de su orden construccional ni, más amplios, explorando esas arterias de calidad sonora que deben vivificar el cuerpo realizado de la obra. "Pacific 231", es necesario aclararlo, no tiene musicalmente sustentación para un deleite comentativo. Pero, por otra parte, no sería justo dejar pasar en silencio una obra que tiene tan vistoso halo de sugestiones. Si su centro es débil, su cerco es rico. Hacia dentro de ella, probablemente no llegaríamos a ninguna parte; pero hacia afuera en evasión teórica, de seguro llegaremos a una altitud de deleitación estética tan estimable como la puramente analítica. Esta tentación de deleite, de sumersión en oceanidades especulativas, justifica, en sí, el intento de estas subrayaciones a la obra musical de Honneger. Siempre es necesario, además de grato, dibujar sobre nebulosidades; necesario porque estos dibujos teóricos aclaran y solucionan los problemas estéticos que preocupan a las conciencias de todos los verdaderos artistas. La confusión polifónica de interpretaciones nunca es estéril. Las épocas determinan su figuración y su significación gracias a este concierto coral de interpretaciones.

Y además, es grato para todo espíritu que se sienta emplazado en un estado de época inicial, manejar el buril teórico persiguiendo la precisión de los contornos futuros a los cuales ha de llegar

la época a través de sus etapas evolutivas. Por si estas justificaciones fueran todavía poco contundentes, aún hay otra de orden moral y ocasional que apoya este breve intento mío de fijar unos cuantos comentarios musicales. "Pacific 231", lo mismo en la audición que se ha dado en Madrid como en la que el maestro Ansermet ha dado en Buenos Aires, fue apasionadamente aplaudida, hasta el punto de obligarse la repetición. Este hecho se presta a muchas consideraciones que de momento eludimos. Pero seamos justos; es absurdo pensar que esta abundancia de aplausos a una obra algo excepcional se deba simplemente al esnobismo. El impulso tiene orígenes más hondos. Conformes o disconformes en ello, es innegable que hoy existe una mayoría juvenil que en los conciertos se inclina a los extremismos musicales, espontáneamente, fervorosamente, por esa afinidad con la época, que muchos no perciben o no quieren percibir. Pues bien, el entusiasmo de estos muchachos es una imposición simpática, una incitación ineludible a colocar sobre nuestra ara interpretativa el cuerpo de sugestiones que la obra de Honneger nos ha producido.

Después de todo, el debate se origina en la motivación. Comparativamente, no hay una diferencia esencial entre los medios expresivos de "Pastoral d'été" y de "Pacific 231", obras del mismo autor. La discordia de contradicción proviene de que, mientras la primera está motivada por la contemplación de un paisaje, la segunda está inspirada en la contemplación de una locomotora. Musicalmente yo siempre creeré que hay más diferencia entre el sistema tonal clásico y la atonalidad schoenbergniana, por ejemplo, que entre una obra basada en un paisaje y otra obra basada en una locomotora. Y si queremos perseguir una musicalidad pura tendrá que ser, claro está, emergentes en la música misma, buceando y braceando por sus profundidades. Hacer esencial la motivación siempre será un medio evasivo de extramurarse del recinto estrictamente musical. Desechada la posibilidad de continuar la fluyente pureza clásica, es necesaria admitir esta apoyatura, esta iniciación realizadora extramusical. Visto sin animosidad de precedentes, tan inmusical es un paisaje como una locomotora. Pero desde el punto inspirador de un paisaje, por ejemplo, caben dos direcciones: saltar hacia la música, o saltar hacia el paisaje mismo. En el primer caso es necesario accidentalizar el paisaje; abandonarle y olvidarle para estar, en lo posible, libres de él dentro de la

preocupación musical que es donde el músico debe desenvolverse. En el segundo caso, se opera esta inclinación hacia la primacía del paisaje frente al reducto expresivamente musical. La diferencia es ésta: entregar la música al paisaje o entregar el paisaje a la música. Desde el momento que damos trascendentalidad a una motivación —paisaje o locomotora— nos colocamos en un borde de posición extramusical, porque la música ha de desarrollarse, partiendo de ese motivo, de ex-apoyo, en dirección hacia la música misma y no hacia la amplitud del motivo.

Si "L'après-midi d'un Faune", de Debussy, es más musical que la Sinfonía Pastoral, de Beethoven, se debe a esta diferencia entre la dominación del paisaje o la dominación de la música. Es decir, Beethoven en su obra empieza en la música y termina en el paisaje, al contrario de Debussy, que empieza en el paisaje y termina en la música. Puede establecerse que la fundamentalidad del motivo inspirador está en razón inversa a la calidad musical. Una música que intente dibujar un paisaje es, simplemente, una música sometida al paisaje, es decir, con más posibilidades de ser paisaje que música o, acaso, ninguna de las dos cosas. En cambio, cuando el paisaje es una accidentalidad, una zona inspiradora de tránsito, por donde el artista ha de pasar en dirección a la entraña musical, es posible que el resultado final que es la obra, contenga cualidades musicales y no pictóricas. Yo creo que la música va vislumbrando ya la perspectiva de esta ruta insospechadamente fecunda. El siglo xix ha sido un proceso de la música hacia el motivo. Nuestro siglo, al contrario, parece ser un proceso del motivo hacia la música. La evolución hacia el objetivismo que se desenvuelve en el ciclo romántico no tiene otra significación histórica. En lo alto, se perseguía la fundamentalidad del motivo. Pero una vez obtenido con él hasta su plástica realización musical, estaban cerrados por ese punto las posibilidades evasivas y continuadoras. Nuestra época ha curvado la dirección al intentar, partiendo la simplicidad del motivo, llegar a la esencialidad de la música. Naturalmente, el motivo en fin o en principio varía de trascendencia. En fin, se agranda; en principio, se empequeñece; en fin, el artista se enfrenta a él; en principio, se espalda. Este detalle estético de la transitoriedad del motivo inspirador que apunta en nuestra época, está suficientemente justificado. La preponderancia de los elementos puramente musicales sobre la acci-

dentalidad de las motivaciones ha originado una atención intensiva hacia los problemas técnicos. Nunca ha tenido la música una época más renovadora, más analizadora y ambiciosa. Y es que, persiguiendo esa calidad musical, marchando hacia la profundidad de sus medios todos los espíritus trabajadores sondean y exploran las más sutiles problematizaciones técnicas. Puestos a ser netamente musicales, los artistas modernos están exprimiendo de la música todo su contenido de posibilidad, todos sus secretos sonoros. Por este camino de intenciones el tema o motivo de una obra queda marginalizado, queda secundarizado a su misión gestadora de incitar. Sólo así se comprende que en una época, tan ambiciosa de originalidad como la nuestra, los músicos no sientan excesivo apresuramiento por renovar las motivaciones. En música subsisten las viejas formas clásicas. No es fácil que desaparezca. Y es que hoy las formas como los motivos no tienen importancia. Un músico actual puede ser muy moderno haciendo Cuartetos o Nocturnos. Su modernidad dependerá de las circunstancialidades de su trabajo.

Naturalmente, por lo mismo que los motivos no son fundamentales en la música moderna, tampoco deben ser excepcionales. Es irrazonable hacer jerarquías estéticas de motivos, toda vez que el mérito del compositor no está en la elección sino en la realización. No podrá nadie convencerme de que inspirándose en una locomotora no se puede hacer una obra excelente como inspirándose en un paisaje. Así también será absurdo creer que por la sola intervención inspiratriz de una locomotora la obra resultante sería no sólo excelente, sino moderna. Ha de ser trabajada la negación en estas valoraciones de motivos estéticos. La preferencia del paisaje sobre la locomotora proviene de la falta de paralelismo histórico. El paisaje viene de lejos; la locomotora, en cambio, ha hecho todavía poco recorrido por la historia. El arte y el paisaje tienen indudables fraternidades de tradición. Un elemento extraño es, pues, un elemento de discordia. La naturaleza fue en el siglo XIX la motivación más inmediata. Es lógico que así fuese. Un arte que quiere resolver en el motivo, necesariamente tiene que establecer jerarquías de ellos. Para el siglo pasado entre un paisaje y una máquina prefería, claro es, el paisaje, y no porque aquélla fuese un elemento de nueva aportación, sino porque persiguiendo una objetividad el paisaje tenía una potente subyugación humana.

Y es cierto: Entre un arte que finaliza en un paisaje y otro que finaliza en una máquina, no hay duda, el primero será más grandioso, más conmovedor y sentimental. Sólo nuestra época ha podido hacer una nivelación de motivos por el procedimiento indirecto de desvalorarlos a todos. El motivo musical es como el argumento en literatura. En el siglo xix el argumento era la estrella polar de la literatura; hoy, al revés, la estrella polar es la literatura, y el argumento no es sino un simple punto de apoyo para conseguir la polaridad literaria. Un músico como un escritor está facultado para valerse de la apoyatura motival que más le agrade. Su arte empieza un poco después; su arte empieza en el instante de saltar sobre esa apoyatura intentando la obra, intentando una finalidad exclusivamente musical o literaria.

En este sentido, el radio de motivaciones del artista moderno es infinito. Y los viejos temas argumentales que se creían exhaustos, gracias a la revelación de nuestra época reverdecen de nuevo con inéditas posibilidades. Esta revelación no es otra sino ese cambio de direcciones que venimos comentando. Nunca la literatura ha sido más literaria que ahora ni la música tan musical. El arte se había extendido siempre en horizontalidad, persiguiendo objetivaciones, pero nunca se había perseguido a sí mismo, nunca había ensayado una dirección de verticalidad, de profundidad. Hablar del arte puro de nuestra época no es desacertado. Se ha de conseguir la pureza hasta donde sea posible, lo mismo que hasta donde sea posible se ha de ahondar en cada arte. Yo creo que es fácil distinguir en música o en literatura o en pintura la encaminada aspiración hacia esa pureza. Frente a la desatención por los elementos exteriores y humanos hay un deseo de atención y de simpatía por los elementos internos, constructivos de cada arte. A un escritor moderno no le interesarán nada las peripecias de un asunto, pero en cambio sentirá la fruición de la palabra oportuna, de la arbitrariedad literaria, del matiz, de la realización. Igualmente, el músico moderno sentirá la alegría de su arte, la satisfacción de un sonido, de una resonancia, de un detalle de ordenación y de sutilidad. Es evidente; como cada artista se ha reconcentrado más en su arte, éste se ha hecho más orfebreril, más minucioso, más específicamente puro. En el siglo xix la música buscaba la motivación heroica. En realidad la música quería para ella la heroicidad y la ejemplaridad de los héroes. Hoy la música

es concéntrica y circular, sin ambiciones heroicas y externas. Más que un héroe, importa hoy un acorde. Un músico del siglo pasado no podía haber tratado a Don Quijote como Falla lo ha hecho en su "Retablo de Maese Pedro". Una música autónoma del héroe, que no le persigue ni le imita, sólo ha podido conseguirse en nuestra época.

Al fin, venimos a convenir que en el arte moderno no puede haber excepcionalidad de motivos de inspiración. Una locomotora tiene el mismo valor sustentativo que un paisaje. Un valor pequeño, un valor momentáneo y transitorio. Desde él, el artista saltará al círculo de la obra. Pero cabe preguntarse en este punto las relaciones que en la ejecución de ella ha de tener la objetividad inspiradora. Nuestro amigo Salazar hablaba una vez de "ciertas referencias al mundo exterior". Es cierto; en realidad ellas representan la única concesión. Suprimirlas, en una ambición absoluta de pureza, no es posible. No cabe basarse en una locomotora y hacer un trozo sereno y limpio, de pastoral. Es necesario que la idea inspiradora tenga sobre la obra que se va a realizar ciertas imposiciones, ciertas referencias. Pero he aquí lo importante: estas referencias no deben ser de orden imitativo. En "Pacific" suena hasta el silbato del tren. Es un gran error en el que un músico tan valioso como Honneger, no ha debido incurrir. No sólo no tiene musicalmente mérito alguno incitar ruidos correspondientes a lo que produce un tren, sino que ellos colocan al auditor en una situación comparativa y dualista, muy distante de ser musical. La audición resulta, a lo sumo, pintoresca. La atención del auditor está integralmente solicitada por las peripecias imitativas que irá comparando con la realidad, a medida que se vayan produciendo. No basta, pues, utilizar referencias; es necesario condicionarlas a selección, a valoración.

Las referencias de fácil imitación no deben utilizarse. En general son buenas referencias aquellas que admiten depuración. Con un silbido del tren no cabe nada; no cabe sino transcribirle. La distinción de estas referencias es sumamente fácil. Desde luego, deben desecharse las reales, las determinadas y precisas. En la motivación de una locomotora, los silbatos; los ruidos de ruedas, de vapor, etc. En cambio deben admitirse aquellas referencias de orden abstracto, conjuntivo y calificador que carecen de una sonoridad determinada y que son, por lo tanto, imposibles de imitar.

Así, por ejemplo, en la inspiración de una locomotora, pueden tomarse referencias de movilidad, de dinamicidad, de ritmo. Ellas, en la obra resultante, terminarán siendo cualidades, siendo elementos intrínsecos. Tendrán una doble significación, como elementos de obra y como elementos de referencia, es decir, como calidades integrales y como vías transmisoras del flúido humano y externo que se produce en la naturaleza. En todo esto no hay, bien se ve, audacia moderna. El paisaje está sujeto a las mismas condicionalidades. Sucede, sin embargo, que un paisaje es siempre menos determinado, menos preciso que una locomotora. Es menos peligroso, por tanto. En un paisaje no cabe hacer distinción de referencias porque éstas son casi todas de orden abstracto y calificador. Todo artista sabe, al apoyarse inspiradoramente sobre un paisaje, que su obra ha de tener aquellas determinaciones de serenidad o de movilidad, de austeridad o de gozo, de configuración y de particularización propias del paisaje que le sirve de idea temática. Perseguir la dificultad para vencerla es también un mérito. Que un artista se decida por el motivo-locomotora y no por el motivo-paisaje, puede tener, por tanto, este valor moderno de rehuir la facilidad, gozando de la disciplina de la complicación.

Yo no adivino qué convincente razonamiento puede justificar la exclusión de las locomotoras en las motivaciones musicales, planteado el problema sobre este tablero de lógica doctrinal en que le hemos colocado. Y aún fuera de él, es decir, puestos en el plano simplista de la argumentación corriente, tampoco sería fácil la contradicción. Sólo las gentes irrazonables, dogmáticas y gremiales se atreverían a sostener su criterio de excepción para las locomotoras, por mantenerse fieles a la tradición y a la rutina. Porque desligando el tema de esa condicionalidad "a resolver" que nosotros le hemos impuesto; aislándole, adelantándole sobre toda relación determinada de obra; al tema como motivo, como palpitación y sugerencia, no cabe negarle condiciones de creacionalidad artística. La justificación inicial de Honneger es indiscutible; un tren de "300 toneladas lanzado, en plena noche, a 120 kilómetros por hora", es algo patético y dramático, de una poderosa y bella sugestión.

Es lástima que Honneger no haya acertado en su "Pacific" a musicalizar este patetismo del tren que, a plena marcha, va por la oscuridad de la noche enrollándose las longitudes de su carrera.

A musicalizarle haciendo música, naturalmente, y no dibujo Honneger, a pesar de sus propósitos contrarios, ha sido demasiado fiel el motivo. Pensó que con dar al auditor una idea del proceso mecánico de un tren desde que comienza a moverse hasta que se dramatiza de velocidad, era bastante. Y, ciertamente, era bastante pintoresco, pero no bastante musical.

En definitiva, nada de esto importa gran cosa. Debemos aprender a no asustarnos de las motivaciones mecánicas. Ellas no representan ninguna unilateralidad estética. Esa literatura elogiosa de cierta afinidad dinámica no puede servir para desorientar a nadie. Simpaticemos porque las locomotoras lleguen a la música, pero al mismo tiempo desechemos esa idea simple y cerrada de que ellas provienen de un círculo exclusivo de literatura moderna. El arte no puede estar sujeto a clasificación de motivos. Una obra será moderna no porque intervengan en su origen locomotoras, sino porque en su fondo estructural tenga aquellas cualidades nuevas, determinantes y características de nuestra época.

Alfar (núm. 55, Diciembre, 1925-Enero, 1926)

PRESUPUESTO VITAL

por Juan Larrea

No conocí a Darío, pero me doy por
sabido que entre su pecho y el horizonte
apenas cabía el canto de un pájaro.

En lealtad sólo hay un modo de ser, el modo de la pasión. Allí
es donde se cuece el pan, el hueso y la azulejería de la vida.
Guerrero oficio de existencia, —¡oh la inodora paz! a todos, espon-
tánea y felizmente, se nos va día a día entre el humo de la hoguera
y cada nueva noche nos sorprende tenidas de corazón las manos.

Esta energía cósmica e infatigable no perdona batalla alguna.
Dondequiera que exista posibilidad de espasmo allí aparece su
palanca dispuesta a remover entrañas y moléculas. En el hombre
por ella coexisten, con el animal la matemática, la religión, el arte.

Para el individuo, sin embargo, escribir, pintar, son actos
estrictamente voluntarios. El ente mejor dotado puede, en efecto,
someterse a dique. Pero no es menos evidente que un irascible
impulso, no tanto íntimo como nacido más atrás de su espalda, le
encarará tarde o temprano con la obra en blanco. Hacia ella
le empuja la capacidad de una lucha más, la lucha entre el tempe-
ramento y el implacable artístico. Entonces es cuando todo aquel
que no se sienta velludo y poblado de sí mismo, carne de animal
y valor de intemperie, debe dar media vuelta hacia el silencio. Hoy
el arte es un problema de generosidad. Todo menos el simulacro
cobarde. Ya nos sobran poemas y esculturas y músicas para admi-
rar la ligereza cerval a que puede llegar un rico temperamento
que huye arrojando al azar todo lo que pudiera comprometerle.

Queramos, pues, o no.

El que quiera y ame-odie (oh, esta lengua nuestra tan parca en ofrecernos obras dignas de distinguir así) y generosamente se inmole a la atracción y repulsión que entre sí experimentan inteligencia y sensibilidad, con cerebro limpio pienso que hoy día tiene que asirse al espíritu científico para llegar a un imprescindible conocimiento. Aquí empieza la gran aventura. Sin claridad no existe el artista. Artista es el que, sin desmayos ni transigencias, selecciona y desecha, exigiendo más y más de las potencias proveedoras para conseguir su máximo rendimiento. Así como en estos tiempos de ideas facilitadas y a cualquier alcance, sabio sólo puede ser el que conscientemente se deslastre de lo que debe no saber, artista sólo existirá en cuanto consciencia de lo que debe no expresarse. Hoy quizá más que nunca es preciso puntualizarnos a la luz, llamando a cada cosa por su nombre y situándolas en su natural lugar. En tierras de arte las relaciones entre inteligencia y sensibilidad mal planteadas inveteradamente han sido causa del más elevado número de males. El hombre ha comprendido oscuramente que entre sí ambas eran enemigas y ha tomado partido en pro o en contra como si estuvieran fuera de su pecho. Máximo error.

Viendo en la marcha como ambos pies alternan y pensando esta imagen al ralenti y considerablemente agrandada un espectador ligero puede, durante el tiempo que un pie avanza, creer que aquel sólo es el encargado de engendrar el movimiento. La contemplación del ritmo civilizado (?) a través de los tiempos nos viene a convencer de que siempre el hombre se ha dividido en bandos para defender esta falta de perspectiva inteligente. Hoy es una escuela que tropezando con obstáculos de expresión sostiene a ultranza la sola eficacia de la inteligencia; mañana una generación posterior proclama, reaccionando, la cojera contraria, la sola eficacia de la sensibilidad. Posturas desencajadas que lo mismo producen en los grandes macizos seculares que en los diminutos ismos efímeros. Máximo error. Inteligencia y sensibilidad son enemigas, pero no en el tiempo ni en el espacio, sino en cada interior humano, donde únicamente existen. Ese y no otro es su campo de refriega. ¿No es llegada ya la hora de situarse más allá del clasicismo y del romanticismo y de inventar la locomoción racional? Inteligencia y sensibilidad, mutuas se ayudan y entre-

agigantan, a expensas una de otra se disminuyen. Las generaciones se han resistido a admitir este axioma tan elemental humano, y sin embargo ¿no es cierto que el que más conoce es el que más ignora, es decir, el que entrevé y rinde positiva y útil extensión más grande de ignorancia, así como la viceversa? ¿Y no son estas las dos coincidentes mitades del tórax artístico?

No se escamotee, pues, el hombre su propio drama. No lo confunda ni lo difunda. No se consuele buscando aliados. Está solo. Por el contrario golpée sus millares de aristas contra sí mismo y contra todos, colisiónese arcilla y soplo, declárese para siempre invicto. Esta esencia dramática es su esencia, por la que existe; la misma que engendra movimiento, calor y vida; la misma que enemista dos palabras en el cráneo del poeta y obliga a todo el idioma a entrar en ebullición; la misma que la obra terminada levanta en el sujeto recipiente a brazo partido contra todo lo que en él preexiste.

Porque ¿qué otra cosa puede ser una obra artística que un artefacto animado, una máquina de fabricar emoción que, introducida en un complejo humano desencadene la multiforme vibración de lo encendido? Sólo en el polvo de esta batalla encarnarán los pobladores del entresueño, amable y ávido país.

Conocimiento, conocimiento, a nada que se escarbe millares son los problemas que nos solicitan, tantos que una nueva desesperación viene a poseernos, la de carecer de suficientes manos. Hoy por hoy en nuestra lengua española es el puntal que reclama atención más inmediata. ¿Cuántos casos se nos ofrecen en que haya sido abordado de frente? ¿Desde hace cuántos siglos vivimos de algo auténtico que no sea debido a importación? Así está nuestro idioma de rechinante e incurtido, así extraordinaria es la página donde las palabras no huelen a diccionario y sí boca fresca, así nuestra sensibilidad circulante está de paquidermizada y nuestra historia literaria se reduce a una simple suposición de flores a porfía en el vacío. Nuestros jóvenes ¿qué obra comenzada han heredado? ¿A qué manos han venido a sustituir las suyas?

Sin embargo, este problema rebasa nuestros límites geográficos, es un problema internacional de civilización y no sólo restringido a la heredad literaria. Ahí está la política, la sociología... Y afirmo que sólo una decidida maniobra orientada hacia el claro conocimiento científico puede salvar a nuestra época del mismo abismo

que sumió las promesas que consigo traían los alboreares del renacimiento; maniobra de dar la espalda de una vez y para siempre al abusivo espíritu filosófico o metafísico si queréis, tan estéril como la experiencia de siglos y siglos nos enseña. La filosofía sistemática, esa fantasía de la creencia, arte en fin, pero sin más trascendencia vital que la música por ejemplo; bálsamo curalotodo que intenta saciar de un golpe la cobarde inmensidad de nuestra ignorancia, es por esto la gran mermadora del hombre; cierra sus puertas en vez de abrirlas de par en par, le entrega atado de pensamiento y alas a un cotidianismo insípido; no progresa sino que varía con el mismo ritmo de la moda; lógicamente puesto que en el fondo no es sino la indumentaria espiritual encargada durante siglos de su ingerencia en todos los planos de la actividad es el contrafuerte más denso que para su progreso tiene que vencer la humanidad.

Hay que sustituir el sistema apriorístico por la fecunda hipótesis de trabajo y la conformidad muelle con el dinamismo optimista. Y téngase presente que no proclamo la estandartización artística; ya está suficientemente envilecido el arte por nuestros predecesores. Por el contrario reclamo el honroso lugar jerárquico que le corresponde. Al verdadero artista las pequeñas fortunas de sensibilidad no le interesan. Además cree en su tiempo.

Revolucionemos pues, y con pasión, esa hereditaria monarquía filosófica. Vaya a su puesto y reserve sus drogas absolutas para el especulador absolutómano. No se trasplante su norma ni a la realidad, ni a la política, ni al arte. No queremos correr el riesgo de creer en la perfección, noción mortífera y estancadora, y de tender hacia ella en vez de creer en la evolución progresiva. No existe la perfección como no existe la verdad ni la belleza y ésta menos que para nadie para el artista. No existen obras bellas ni eternas, sino humildemente obras que en un tiempo emocionan, unas a un puñado de hombres, otras a otro. Un hombre sólo puede proferir, esto me gusta. Y sintiéndose dichosamente exento y sin miedo ante la vida y la muerte, ni añade ni resta a su goce la opinión colectiva. Hablo del hombre valeroso de sí mismo y de su ignorancia y cuya serenidad inteligente posee la suficiente fuerza para neutralizar el fluído ensortijado que se desprende del rebaño. Él sabe que su complejo personal carece de otro modelo que el que le da el espejo de su potencia. Para él ante una obra del espí

ritu no cuenta más que su emoción, es decir, su imperfección, su movimiento.

No nos mermemos, no nos empequeñezcamos, no vivamos en comunidad, ni nos pongamos en desacuerdo con nosotros mismos. Sólo un furioso individualismo en lo que tiene cada hombre de peculiar podrá hacer una colectividad interesante. Pero esto no nos importa. Somos un fenómeno pasajero; orbitémonos simplemente en un personal camino de ambición que atraviese el todo. Para nosotros sólo nuestro tiempo existe.

Véase que no presento una estética entre las numerosas que cualquier espíritu puede formular dando una pequeña vuelta filosófica alrededor de las cosas. Nuestra literatura no es ni literatura, es pasión y vitavirilidad por los cuatro costados.

En consecuencia Vallejo y yo presentamos aquí diversas obras imperfectas por muy diversos estilos pero coincidentes en más de un punto esencial: en su actualidad, su pasión íntima y su orientación al conocimiento. Aún no son quizá bastante imperfectas, pero confiamos poder dentro de poco mostraros otras que lo sean mucho más.

Favorables París Poema (núm. 1, Julio, 1926)

GRITOS EMOCIONADOS

por César M. Arconada

Hoy el poeta esquiva el oleaje del viento emocional. ¿Pero cómo es posible este quiebro burlador? Ya no existe la torre alta, silenciosa de renunciamientos, mística en elevación y en concentración. La torre abierta a los copos de estrella, espigada de sueños vaporosos; oceánica de inmensidad y de cielo. Hoy el poeta, disfrazado de inquilino normal, traspasa todos los días su puerta y se entrega a la tempestad de la calle —de la vida— como usted, como yo, como nuestro amigo, como nuestro conocido.

Y el poeta parece que navega, remero firme y ágil, sereno sobre la tempestad y el azar; iluminado; milagrosamente avanzador y vencedor. Mientras usted y yo, y nuestro amigo y nuestro conocido, navegantes por las mismas rutas de la vida, somos agitados por el viento y por las olas; y muchas veces hemos sucumbido, y muchas veces hemos amanecido al júbilo de la victoria. Y hubo sol de bonanza unos días. Y hubo oscuridades de borrascas, otros. Pero siempre hemos sido plumas, briznas, aleteos frágiles, acosados de pasión y de emoción, acaso heridos por halagos de mujer traviesa.

¡También el poeta! ¡También el poeta! ¿También? Pero usted y yo, y nuestro amigo y nuestro conocido, que somos hombres llanos y claros, de oficina y de paseo público, sin arte para escribir ni para soñar, vivimos en la calle siempre, equilibrando las aventuras, compensando con una nueva acción la vieja acción desafortunada; abiertos a la palabrería sin fondo, sin hondura, sin soledad; transparentea al primer transeúnte que nos sonríe. Estamos huecos, y por lo mismo estamos ágiles para saltar. Nos duelen las heridas, pero no filosofamos sobre ellas; se curan mientras

andamos, es decir, mientras vivimos. Y vivimos siempre. Nosotros no tenemos hogar, esto es intimidad. De continuo en la calle. De continuo, hacia afuera, tensos y activos, braceando, trabajando, comerciando.

Pero el poeta no. El poeta nos quiere imitar disfrazándose de persona corriente. Tal vez se engaña un poco viviendo a nuestro lado, por la angostura de nuestros paseos y de nuestros gustos. Exigencias forzadas del disfraz. El poeta, aun vestido de persona corriente, no es capaz, como usted, como yo, como nuestro amigo, como nuestro conocido, de seguir un amor callejero, de tomar el brazo de una dama, de llevar al cine a una modistilla, de hacer, en fin, estas pequeñas y golosas fiestas de aventura, que tanto nos entretienen a las personas corrientes.

El poeta —¿no le hemos visto mientras cualquiera de nosotros cortejábamos a una criada de su vecindad?— traspone todas las tardes el umbral de su puerta y sube hacia su cuarto. Y se queda solo. Y se mira hacia adentro. Y sueña. Y por último, llena de enrejados de líneas la ventana blanca de una cuartilla. ¿Pero cómo es posible que el poeta no ponga emoción de la calle en los versos que hace cuando regresa de ella?

Y es que el poeta, de hoy y de antes, aun disfrazado de persona corriente, va de continuo encastillado en su torre. Sin vida, sin calor de muchedumbre, sin embates de corrientes. No es un milagroso; es un esquivador. Finge salir todas las mañanas a gozar el azar de la navegación, pero en realidad se queda recogido en su reducto, pasivo y soñador, buceando por las profundidades del ensueño. Finge hábitos de persona corriente, pero en realidad es un hombre atónico y extraño, raro y pobre, deslindado y deshumanizado. Finge vivir, pero en realidad no hace sino soñar la vida. Finge gozar, pero en realidad no hace sino desear. Usted y yo, nuestro amigo y nuestro conocido, personas planas y simples, compadecemos al poeta.

He aquí la incisión final: Bajo, pero mezquino. Humano, pero no vulgar. Ágil, pero no plano. Insignificante, pero no pequeño. Callejero, pero no juglar. Así, poeta. Y vivir siempre. Y amar siempre. Petrarca dice:

> *Io amai sempre, ed amo forte ancora*
> *E son per amar più di giorno in giorno.*

Mediodía (núm. 7, 1927)

IMÁGENES CREADAS

por José María de Cossío

Estoy seguro de que ninguna vez se ha intentado en nuestra poesía obtener una imagen pura y creada, es decir, sin valor conceptual, ni contenido realista o traslativo, pero es seguro que alguna se ha conseguido.

La fusión de voces ideológicamente inconexas pero cuya mixtura puede tener valor poético, al crear un mundo de imágenes no terrícolas, nunca ha sido aspiración de nuestra poesía. Pero, por otra parte, es preciso reconocer que a veces se ha rozado, si no logrado, tal objetivo y por ello vale la pena examinar el proceso seguido para tal logro.

La preveniencia ha sido siempre metafórica. En resumen provisional, valga la paradoja, puede decirse que han procedido siempre de una comparación a la que se ha suprimido el término comparativo, uniendo dos relaciones distantes de un salto.

Toda una octava de la *Fábula de Pan y Siringa*, por don Plácido de Aguilar, que Tirso de Molina ponderó al incluirla en sus *Cigarrales*, o mejor dicho, en los de *Toledo*, ofrece a pares en cada verso imágenes que para ser totalmente creadas sólo les falta no estar adheridas a obvios recuerdos metafóricos. Es así:

> Barriendo estrellas, flores matizando.
> cerniendo aljófar, luces produciendo.
> prados vistiendo, nubes bosquejando.
> sembrando aromas, rosas descogiendo.
> templando vientos, fuentes aclarando.
> granates en mosquetas envolviendo.
> mostraba el rostro la rosada Aurora.
> jazmín y rosicler hurtando a Flora.

Casi ninguna de las acciones propias de los verbos empleados es, en su directo sentido, congruente con los sujetos en que se emplea. Barrer estrellas, vestir prados, sembrar aromas, envolver granates en mosquetas sobre todo, conceptualmente son despropósitos que un aferrado a la llaneza y severidad clásicas debe mirar con ceño.

Claro que el ser muy evidente el sentido traslaticio, por aclararle otras más obvias metáforas adyacentes, hace que se acepten por normales. Y sin embargo, el poeta que frenéticamente bebía el aliento a Góngora en su fábula de Polifemo, bien debía darse cuenta de que tentaba, no sin osadía, un camino distinto del de la naturaleza, que era el tradicional.

En todos estos casos favorece la comprensión de la metáfora además, el tratarse de una sencilla, aunque disimulada. Sólo el verso

> granates en mosquetas envolviendo.

ofrece una mayor complicación y por ello se aproxima más a la pura imagen creada.

Esto vamos a comprobarlo mejor en otro ejemplo en que la superposición de dos metáforas aproximan aún más el resultado a la imagen creada. Es de un gran soneto de Salvador Jacinto Polo de Medina.

> Vanidad de esmeralda que en el viento
> bate tornasolada argentería.

dice dirigiéndose a un álamo.

Vanidad de esmeralda. He aquí dos metáforas que separadas se aproximarían más o menos a la imagen que hoy busca un creacionista, pero que juntas logran la ilusión perfecta de un hallazgo de escuela. Las dos metáforas serían: ramaje de esmeralda y vanidad de ramas. Al suprimir el término con que aparecería evidente cada una, quedan los dos extremos, vanidad y esmeralda, unidos, formando una expresión literalmente vacía de contenido conceptual, horra de sentido aún metafórico. Los versos siguientes y anteriores la centran en su distinguido lugar metafórico y el valor plenamente poético le adquiere cuando esto nos permite el hallazgo al álamo.

Sin tal referencia tendríamos dos bellas palabras unidas que llegarían a producirnos un brumoso halago de adivinadora sugestión; algo semejante a ciertos extremos simbolistas. No gran cosa, ciertamente. La adherencia a una realidad concreta es lo que hace a la imagen cobrar plenitud. Disimúlese cuanto se quiera la cuerda de la cometa ha de estar siempre en la mano. La imagen pura y creada, aún caso de conseguida, es el globito de hidrógeno que rompe su amarra y se pierde a nuestra vista, si ya no estalla al enrarecérsele un poco la atmósfera.

Una creación pura tiene algo de satánica. Para las más ambiciosas metafísicas, toda cosa creada tiene su arquetipo o idea. Aún Dios creó al hombre a su imagen y semejanza. Y fue una auténtica creación.

Verso y Prosa (Febrero, 1927)

NOSTALGIA DE LA TIERRA

por María Zambrano

¡Nostalgia de la más presente, de la que nunca nos falta! La Tierra está ahí, presente en su permanente cita. Pero la habíamos perdido. Camino adentro de la conciencia —terrible devoradora de realidades—, se había, también, disuelto.

Mas ella, fiel a su destino de firmeza, no podía, como la idea de Dios, como la del Mundo, como otras que se escriben con mayúscula, disolverse. Su desaparición llevaba un signo contrario; era petrificación. Y es que, de pronto, se nos había hecho cosa, cosa sustentadora de todas las cosas. No quedaba otro remedio dentro de un mundo compuesto de "estados de conciencia", dentro de un mundo desrealizado, convertido en sensación, representación o imagen, dentro de un mundo que era trozo de mi conciencia.

Y así el ser que la Tierra era se había quedado simplemente en materia. Ser cosa es todavía conservar un grado del ser, es ser algo concreto, limitado y permanente, ya que no personal. La Tierra dejó también de ser cosa sustentadora de todas las cosas, para ser algo abstracto, lejano; para ser una gran desilusión; algo material.

La materia ha sido paradójicamente el nombre de la desilusión. Paradójicamente, porque sólo pretendía dar el nombre de una realidad, de un modo del ser; más tarde del único modo del ser. Pero en realidad, la materia era el nombre de la desilusión, era el precipitado que dejaba el mundo al ser disuelto por la conciencia. Dioses, mitos, almas y cuerpos, montañas y ríos, todo, todo se había convertido en contenido de conciencia. Mas la conciencia necesitaba del otro polo, de algo extraño y ajeno a ella, de algo

incongruente con ella, para poder sostenerse, para poder seguir en pie devorando el universo; y esto era la materia: nombre de la desilusión producida por encontrar un límite, un tope, al disolvente de la conciencia.

El mundo sensible, el glorioso mundo sensible, ya no existía para nosotros. El grito de Gautier fue, como todos los gritos a la desesperada, una profesión, más que de fe, de última exasperación.

No, el mundo sensible ya no iba a existir ni siquiera para nosotros, mediterráneos. Se había disgregado en fantasma de una parte, y materia por otra. Espectro de sí mismo, vagaba extraño por el mundo interior, por el angustioso mundo interior adonde había ido a parar, prófugo, ajeno, enajenado.

Interiorizado el mundo sensible, hecho espectro, tenía que polarizarse en sensación, es decir: tortura de la inestabilidad, impureza de lo alusivo, peligro del equilibrio, o en razón: quieta, recta y fría razón.

Y ésta fue la encrucijada del arte llamado moderno. Del arte, sí, pero más completamente del arte plástico.

¡Ah!, ¿pero es que existía aún el arte plástico? Quizá se trataba nada menos que del comienzo del fin de la pintura. Lo cierto es que, destruídos los mitos, se había quedado sin posibilidades. Y parecía a los ingenuos prisioneros del instante que una perspectiva ilimitada se ofrecía, al vislumbrar estas dos pendientes de disgregación, estas dos consecuencias de la interiorización del mundo sensible: la pintura de fantasmas, la pintura de espectros, que fue el impresionismo; y la pintura de razón, que fue el cubismo. Polarmente opuestos, partían del mismo desventurado origen; nacieron de la desilusión en que los ojos quedaron cuando se les arrebató el mundo de lo sensible.

Al llegar a este punto había que buscar otra vez las cosas, había que echarse al mundo de nuevo, a ver si se encontraban. "Yo no busco, encuentro", ha dicho Picasso, con la aguda conciencia de que el arte venía siendo angustiosa búsqueda. Había que buscar afanosamente entre las ruinas del mundo muerto, de los mitos perdidos para siempre, había que salir de la cárcel de la conciencia, de la oscura trampa donde el pobre mundo se había dejado coger.

El arte se puso camino. Había que conquistar de nuevo la cosa del mundo, la gravedad de las cosas, que no sólo son espectros

coloreados, que no sólo son número y medida, sino también peso, corporeidad, masa que gravita, cuerpo que dice, llora o canta su misterio. *Gravedad y expresión*, dos caracteres propios del mundo sensible y que juntos vuelven a recomponer la perdida unidad. No más espectros, pero tampoco no más números puestos en pie.

Si la quiebra del impresionismo es la espectralidad, la fantasmagoría —demasiada luz llega a confundir y borrar casi tanto como ninguna—, la quiebra del arte abstracto, cuya técnica todo buen pintor está obligado a saber de memoria, puede ser un formulismo abusivo, la total despersonalización. Un pintor que de modo eficiente fuese total y absolutamente fiel a la cartilla aprendida, llegaría a crear por puro cálculo, a usar de los grotescos recursos creados por una Estética experimental, de una aritmética elemental de la construcción.

Y ya a la conquista del mundo perdido —gravedad, expresión—, surge el expresionismo.

Pero el corte había sido demasiado profundo, demasiado decisivo para de un brinco, asistido de gracia, salvarlo. No, este salto sobre el abismo no era ya posible, tanto más, cuando del otro lado sólo sospechas esperaban, sólo rostros enigmáticos se dejaban entrever.

No era posible aventurarse afuera, pues el afuera, o sea el espacio, se había quedado despoblado, vacío. Espacio geométrico sin misterios, sin secretos donde penetrar, sin sorpresas que esperar y temer. Espacio geométrico, infinito, vacío, *desterrado*.

Se habían perdido las categorías del espacio; grande y pequeño, cerca o lejos, alto, aquí y allá. El espacio no era ningún espacio concreto; por el contrario, huía de toda concreción, de toda sujeción, pretendía ser espacio infinito. Pero el infinito suele ser el nombre de lo que no está ni aquí ni allá, de lo que no está en ninguna parte. Estar en el infinito es estar desterrado.

Nostalgia de la gravedad, de los cuerpos que pesan, nostalgia de la tierra. La gravedad es la raíz de lo que no la tiene y tampoco está hecho para volar, es la fuerza que nos mantiene en contacto con la tierra, pegados a ella, criaturas de su suelo. Es la raíz que, uniéndonos a la tierra, nos permite, elástica y flexible, hasta separarnos momentáneamente, sin sufrir la angustia del destierro.

Un cuerpo que no pesa puede ser un cuerpo glorioso, pero es por contraste, por excepción, junto a los cuerpos que pesan. Así en la *Ascensión,* del Greco.

Mas un recinto, un espacio, dentro del cual los cuerpos han perdido peso, es un mundo diabólico de cuerpos sin raíces, de hombres sin tierra. Espacio inhóspito, inhabitado, deshumanizado.

El arte deshumanizado no es sino el arte desterrado.

Hombre, humano, hace alusión a tierra. El hombre sobre la tierra; fuera de ella deja de serlo para convertirse en ángel o en fantasma.

Ángeles y fantasmas, saltimbanquis que juegan a serlo, acróbatas, arlequines; saltos ilusorios sobre la tierra para volver a caer sobre ella pesadamente, sombríamente —los ángeles caídos sufren el castigo de la elefantiasis.

Pero el ángel caído tiene la esperanza de convertirse en hombre, la esperanza y la tortura. Y así nace el expresionismo. Hay que arribar al mundo de los objetos, de los cuerpos que lloran o cantan su secreto; hay que sorprender de nuevo en la faz luminosa del mundo su eterno secreto.

Pero el expresionismo parte no del objeto, sino de sus raíces en mí; no se sitúa en el objeto ya hecho, terminado, sino más bien en el "fieri", en el objeto haciéndose. Su método es partir de la raíz en mí del objeto, para llegar a él. La realidad es que no llega nunca, se queda en meras relaciones inconexas, en puro grito, sin articular. Llega a disolver la singularidad por excesivo afán de captarla.

Todo lo singular, y ya acabado, está, como tal, separado de nosotros, y al situarse uno ante el objeto en "fieri" se corre el riesgo de no llegar nunca a la cosa acabada, limitada, a su cara que da al mundo.

Camino sin fin, ruta inacabable la del expresionismo. Desde el punto de partida en mí hasta la faz del mundo un proceso infinito se interpone. Último ademán desesperado de un fantasma, de un ángel caído que quiere ser hombre.

Pero el hombre está, vive sobre la tierra. En ciertas épocas se olvida de ello, quiere olvidar esta condición inexorable de su existencia; estar sobre la tierra en tratos con un mundo sensible del que no puede evadirse, tal vez por ventura. Cuando todo ha

fallado, cuando todas aquellas realidades firmes que sostenían su vida, han sido disueltas en su conciencia, se han convertido en "estados de alma", la nostalgia de la tierra le avisa de que aún existe algo que no se niega a sostenerle.

Los Cuatro Vientos (núm. 2, Abril, 1933)

EL HIPERESPACIO DE CUATRO DIMENSIONES

por Francisco Torras Serrataró

Hace dos años asistía como alumno el que escribe a la cátedra de Mecánica racional que el ilustre industrial D. Fernando Tallada explicaba en la Escuela de Ingenieros de Barcelona.

De sus disertaciones que de vez en cuando dedicaba a la cuestión objeto de este artículo, principalmente, me voy a servir para dar una explicación, caricatura mala de las por mí escuchadas, de qué es lo que se entiende por hiperespacio de cuatro dimensiones.

Llamamos universo a la unión indisoluble de espacio y tiempo. Ahora bien: la cuarta dimensión del universo no tiene nada que ver con la cuarta dimensión del espacio, a la que nos vamos a referir.

La primera no es más que el producto de la velocidad de la luz por el tiempo, y esto, multiplicado por un factor numérico constante, producto que tiene las mismas dimensiones de una longitud. No hay, pues, que asustarse si oímos hablar de la curvatura del tiempo; esto no es más que un convencionalismo.

La unión indisoluble de espacio y tiempo es, en cuanto nos referimos a percepciones externas, a los fenómenos físicos.

Las percepciones empíricas internas, o sea las que no se refieren a objeto material alguno (un deseo, una resolución), no ocupan lugar, no están en un sitio, pero sí son un momento del tiempo, están en él. Hay, pues, percepciones reales en el tiempo, pero no en el espacio.

En cambio, la percepción empírica de un objeto en el espacio, por ejemplo, un libro, tiene dos aspectos. Uno es el libro, con su forma, en el espacio, frente a mí. Por otro lado, la percepción del

libro es un momento de mi vida, precedido y seguido de otros, ocupa un puesto en la sucesión del tiempo.

Yo no puedo percibir el libro sin que esté en el espacio, frente a mí, pero yo tampoco puedo percibirlo sin percibirlo, esto es, sin que sea un suceso en la sucesión del tiempo.

No obstante esta unión indisoluble de espacio y tiempo, vamos, por abstracción, a eliminar el tiempo y a estudiar lo que podría ser el espacio geométrico de más de tres dimensiones o hiperespacio.

Antes quiero aclarar un equívoco. Al referirnos a espacio de tres dimensiones, no se entiende por dimensiones el largo, ancho y alto, sino que queremos decir que este espacio es tal, que para determinar la posición de un cuerpo existente en él (la posición relativa, pues no conocemos el reposo absoluto) necesitamos tres coordenadas, sean cartesianas, semipolares, polares, etc., pues ¿cuál es el largo, el ancho y el alto de una esfera?

Vemos claramente que el punto no tiene dimensión alguna; la línea tiene una; el plano, dos; un cuerpo, tres; pues bien, ¿no habrá cuerpos que tengan cuatro, cinco…, n dimensiones?

El matemático inglés Howard Hintan dice haberse representado uno de estos cuerpos de más de tres dimensiones, que llamaremos hipervolumen, por medio de una serie fantástica de combinaciones de cuerpos; de ello dará idea el que se compone de 81 cubos, 27 placas, de 12 cubos más, empleando 100 hombres que designan superficies, 216 nombres para los cubos, 256 para los cuerpos a cuatro dimensiones, pretendiendo haber conseguido con este embrollo la realización de un cuerpo de cuatro dimensiones, que denomina "Tessaracts", es decir, octaedroides, que, según él, dan una idea clara de un cuerpo cuatridimensional.

Sin embargo, por muy complicados que sean estos octaedroides, basta un sistema de tres coordenadas para determinar la posición de los mismos, como cuerpos que existen en espacio tridimensional y hechos a base de otros de tres y menos dimensiones; no parece, pues, que sea ese el camino para comprender lo que pueda ser la cuarta dimensión.

No es esta cuestión de imaginación, imaginación que solamente reproduce o combina en nuestro interior las sensaciones recibidas, sino de entendimiento, de abstracción.

Imaginemos un mundo lineal circular, y en él seres incapaces de conocer nada de lo que sea fuera de esa circunferencia; su espacio para ellos es esa circunferencia y nada más; incapaces de salirse de ella.

Señalemos dos puntos, X e Y, en la circunferencia (dibújese la figura), y en uno de los dos arcos en que así queda dividida consideremos un segmento, x, y, de modo que el sentido de x, y, sea el del mismo que el del arco X, Y; así es que al mover el segmento x, y, dentro de este arco, el sentido de x, y, será el mismo que el de X, Y.

Pues bien, si en el plano de la circunferencia existen seres a dos dimensiones, seres planos, que puedan actuar en él con entera libertad, podrán sacar de la circunferencia el segmento x, y, darle media vuelta, deformarlo convenientemente y volverlo a colocar en el arco X, Y.

Durante esta operación los seres lineales de la circunferencia buscarán inútilmente al segmento x, y, y al final de la misma lo hallarán nuevamente, pero con su sentido invertido. Este hecho sería inconcebible para estos seres lineales.

Sea ahora un espacio plano, con sus seres planos. Supongamos una recta, A, B, y dos triángulos, a, b, c, y a', b', c', simétricos respecto a dicha recta. Los lados a, b, c, (desiguales entre sí) son, respectivamente, iguales a los a', b', c'.

Los seres de dos dimensiones que existen en dicho plano podrán, sometiendo a uno de los triángulos a convenientes deslizamientos en este plano, hacer que uno a uno de los lados de un triángulo coincida con su homólogo, pero jamás conseguirán hacer coincidir los triángulos.

Ahora bien: nosotros, que existimos en un espacio de tres dimensiones, podremos, sin ninguna dificultad, rebatir un triángulo sobre el plano, haciéndolo girar alrededor de uno de sus lados, el a, por ejemplo, y, después de un conveniente deslizamiento, superponerlos. Mientras efectuamos esta operación, para los seres de dicho plano desaparece el triángulo, excepto el lado a, que permanece en él, y al final de la misma se encuentran con un hecho que, como no pueden imaginar, tendrá para ellos carácter milagroso. ¿Qué consecuencias podría tener la existencia de una cuarta dimensión?

Pues del mismo modo que la existencia del espacio de dos dimensiones nos ha permitido la inversión de sentido del segmento x, y, en el mundo lineal, y la existencia del espacio de tres dimensiones ha hecho factible la superposición de dos triángulos simétricos respecto a una recta, la existencia de un hiperespacio de cuatro dimensiones haría realizable que nuestra mano derecha pudiese ser transformada en izquierda, sin que para ello tuviésemos que violentar la materia.

Fijemos nuestra atención nuevamente en el mundo lineal circular y supongamos que los puntos X, Y, son límites infranqueables; el segmento x, y, no podrá salir del arco X, Y, moviéndose sobre la circunferencia, único movimiento que conciben los seres lineales que existan en la misma. Ahora bien, el segmento x, y, podrá, con movimientos realizados en el espacio bidimensional que es el plano de la circunferencia, salir del arco X, Y sin franquear sus límites.

Sobre una superficie tracemos una línea cerrada, y supongámosla infranqueable para los seres y objetos bidimensionales que haya en dicha superficie. Es decir, que con movimientos efectuados en ella no se puede entrar en el recinto creado por dicha línea, ni salir del mismo. Sin embargo, nosotros, que vivimos en un espacio de tres dimensiones en el que se encuentra la superficie y tenemos, además, conciencia de él, sabemos que, con movimientos efectuados fuera de la misma, se puede entrar en el recinto o salir de él sin violentar sus límites.

Pues bien, la existencia de un hiperespacio de cuatro dimensiones daría lugar a un fenómeno análogo en nuestro espacio tridimensional. Podrían los cuerpos entrar y salir de un recinto herméticamente cerrado sin atravesar sus paredes, y mientras durase la operación nuestros sentidos dejarían de percibirlos, del mismo modo que durante la realización de los dos fenómenos análogos en los mundos lineal, circular y superificial hemos visto que los cuerpos objeto de la operación dejaban de ser percibidos por los seres existentes en dichos mundos.

Ahora bien, ¿se ha observado este fenómeno? Yo, desde luego, no, y lo mismo les ocurrirá a mis lectores, a menos que algunos sean espiritistas. Estos afirman que sí, pero, a pesar de que los asombrosos fenómenos que ocurren en las sesiones espiritistas sean creídos por hombres de prestigio científico y de buena fe, no están

rodeados de las condiciones necesarias para incorporarlos a la ciencia.

Consideremos nuevamente un espacio unidimensional, una línea; en él, un punto (espacio adimensional). Este punto limita las dos porciones que podemos considerar en la recta; es, por decirlo así, la frontera. Sea ahora una superficie (espacio de dos dimensiones), y en la misma una línea cerrada o indefinida. Esta línea limita las dos regiones en que fácilmente vemos ha quedado dividida la superficie. Finalmente, en nuestro espacio tridimensional supongamos una superficie. Esta es el límite común de las dos partes en que por ella ha sido dividido el espacio.

Pues bien, nada se opone a que podamos hacernos la siguiente pregunta: ¿No serán los volúmenes los que en el espacio de cuatro dimensiones limiten sus partes, sean el límite común de los hipervolúmenes de cuatro dimensiones?

Uenton, Dunnes, Parolwxki, dejándose arrastrar en sus estudios sobre la cuarta dimensión, por una imaginación oriental, hacen de ellos fantásticas novelas, cuyos personajes, en una, son, entre otros, una muchacha a cuatro dimensiones que sale y entra, como Pedro por su casa, en una habitación herméticamente cerrada. Nos hablan del ciudadano del hiperespacio, nacido del movimiento de un cubo en una dirección, para nosotros desconocida, de sus ciudades habitadas por fantásticos seres, de sus arquitectos, etc., etc.

Alfred Taylor afirma que las apariciones del Antiguo Testamento (y lo mismo podríamos decir de las que son propiedad de otras religiones) provienen de seres a cuatro dimensiones, y según Uenton, el nacer, la vida y la muerte no son más que diferentes fases del paso por nuestro espacio de seres a cuatro dimensiones.

Resumiendo: las observaciones de carácter geométrico, las que hemos expuesto y otras que omito, serán, no hay que dudarlo, muy difícilmente realizables por la Humanidad.

Nada hay que se oponga, ni metafísica, ni naturalmente, a la existencia de la cuarta dimesión. Henry Poincaré dice que no cabe duda que existe.

La esencia puede ser objeto de conocimiento intelectual, pero la existencia ha de serlo de conocimiento sensible. ¿Adónde dirigirnos, pues, para encontrar una luz que nos ilumine sobre la hipotética existencia del hiperespacio de cuatro dimensiones? Posible

es encontrarla en el reflejo local de los fenómenos de carácter mecánico, cuya exposición es dificultosa si quiere hacerse brevemente.

Muchos escépticos se sonreirán, al leer esto, con sonrisa compasiva. No hay para tal.

Si en el universo algo hay portentoso, nada como la inteligencia humana.

Lo mismo se hubiesen sonreído si antes de que Marconi realizase sus primeras experiencias en el canal de Bristol, el año 1906, se les hubiese dicho que el pensamiento humano se iba a transmitir a una distancia de miles de kilómetros, y aun después de realizada la primera experiencia, hubo hombre sabio, catedrático de electricidad, que, preguntado por sus alumnos respecto a la posibilidad de este invento, respondió que no podría pasar de ser una experiencia de laboratorio.

Hoy día ya la inteligencia humana no se conforma con las maravillas hasta ahora conseguidas, y ya estudia el poder captar las ondas que nacieron desde el origen de la Humanidad hasta nuestros días, y existen flotantes en el espacio.

Podríamos, pues, oír la voz del Hijo del Hombre, bastante olvidada y tergiversada hoy día por desgracia.

Nueva sonrisa despectiva de los lectores escépticos.

La historia, hasta ahora, viene dando la razón al bando opuesto.

Brújula (Enero, 1934)

DUPLOENSAYO SOBRE EL DECIR Y EL CALLAR

por H. R. ROMERO FLORES

Estética de la pura voz

Se han encontrado, hasta ahora, en la palabra, tres valores que son los correspondientes a su expresión, su denominación y su significación. La palabra es, pues, expresiva, porque manifiesta y comunica un estado de conciencia; es denominadora por encerrar entre sus letras un concepto; es significativa a causa de ser nota o signo de una idea anterior que en ella se vacía como en un recipiente.

Cierto todo esto. La palabra, igual que la fontana líbica que regaba, refrescaba y anunciaba el oasis, posee, sin duda, la triple cualidad indicada. Pero así como a la fuente de Libia la leyenda no le adjudicó nunca la propiedad de conmover al viajero con su sola fluencia, tampoco se ha notado que la palabra, aparte sus valores de relación, poseía un alto valor en sí misma constituido por su mera pronunciación, por su "flatus vocis".

En el orden de la escritura, sabíamos que en todas las literaturas conocidas el hombre versifica antes de prosar. Actualmente, expertos antropólogos afirman, respecto de la forma oral, que el sujeto primitivo empleó la palabra —amorfa todavía, semiarticulada— antes para cantar que para entenderse con sus semejantes, ya que esta última necesidad la verificaba a la sazón mediante el gesto y el ademán. Tales elementos de juicio nos llevan a inferir que hubo siempre entre los mortales, a propósito del lenguaje, una natural tendencia a complacerse con su sola

articulación antes que a servirse de él como factor en el comercio vital.

La palabra, pues, anteriormente a ser signo, denominación y expresión es recreo y formación estética; cosa esta última que no pueden ostentar la expresión, la denominación y el signo, funciones todas tres que hacen siempre referencia a algo sobre lo que estriban y de lo cual nacen, a diferencia de lo que hemos llamado "flatus vocis" que no tiene nexo ni relación alguna con formas precedentes.

Claro está que como lo selecto no es general patrimonio, este cuarto valor que señalamos, por ser el más exquisito, no corresponde a la totalidad del vocabulario, sino que es privativo de un cierto número de palabras únicamente.

En la formación de las voces articuladas y, sobre todo, en el transcurso y evolución de las ideas, ha habido momento de más intensa sugestión, de emotividad más fina, en los que las palabras nacientes surgían aureoladas de una singular prestancia. La Jonia —madre de nuestra poesía occidental— nos brinda dechados de esto, especialmente al construir los epítetos de sus dioses y héroes. Los poetas del Asia Menor complacíanse en cargar de ricas onomatopeyas los nombres y alusiones de sus personajes olímpicos, logrando muchas veces un vibrante resultado que era algo así como un constante y obligado holocausto de eufonías a lo largo de la canción del rapsoda o de la letra del poema. Roma, país práctico y finalista, consiguió muy contadas veces inyectar esta gracia fónica en su idioma, seguramente porque la interesaba más preocuparse de la significación que de la dicción estricta.

A veces, nos acogemos a un vocablo y nos servimos de él sin preocuparnos demasiado de la precisión de su etimología ni de su pulcritud nominadora, sino adoptándolo ante todo por el agrado que su fonética nos produce. Este vocablo, que en un principio no aparecía muy saturado de la significación con que se empleaba, va llenándose poco a poco de su sentido propio, hasta que al fin queda incorporado al acervo idiomático, perdiendo entonces buena parte de su encanto sonoro conforme va ganando en valor definitorio, en utilitarismo. Generalmente este es el caso de las voces arcaicas resucitadas; pocas son las que se usan en su prístino valor significante al comienzo de la rehabilitación, sino que claramente se observa que el primer orador o escritor que las

vuelve a la circulación lo hace con un criterio meramente eufónico, aunque no menosprecie, claro es, su función expresiva. Una vez aventada la palabra al torbellino de la transacción cotidiana, se va repuliendo y rectificando el sentido con que la hizo nacer el individuo aquel, se va endureciendo y haciéndose científica, hasta que a la postre la toma el filólogo por su cuenta, la atomiza, la ficha y le saca la papeleta, dejándola rígida y sin gracia como una mariposa hendida por un alfiler.

En los albores de nuestra lengua romance es fácil encontrar vocablos cuya valoración estética resalta fuertemente sobre sus cualidades comunicativas, significantes y definitorias. Tiene la palabra "Castiella" en el *Poema del Cid* una pompa propia totalmente emancipada de su representación y encajamiento en la urdimbre del *Poema*. Nótese cómo se acrecienta el prestigio fónico cuando se pronuncia esa hermosa escala que implica el epiteto de "Castiella la gentil". Saben a gloria las voces "aguamorío", "humilldança", "remanescer", etc., que encontramos en prosas y versos medievales. Nos embelesamos con su dicción igual que con una feliz síntesis de musicales notas.

Busca el hombre el placer como la corola de la rosa busca la faz del sol, y ya hemos dicho que en las voces de su lenguaje —con antelación a otro continente cualquiera— cristaliza el deseo constante de su existencia para que la palabra inventada o descubierta posea toda la riqueza del estado de alma que la originó, constituya, una vez formada, algo que sea como el regusto del estado aquel. En todas las ramas de nuestro tronco indoeuropeo observamos un ejemplar cariño constructivo para aquellas verbas que se refieren a cosas espirituales o simplemente recreativas. La proyección del estado de conciencia en la palabra será algo inconsciente o subconsciente, pero de una soberana efectividad. Es muy posible que un delicado y blando sentimiento no tolere ser vertido en el molde de un vocablo en el que imperen las erres o las jotas. Bello tema éste para penetrar en la psicología o pscografía de las formaciones idiomáticas y dialectales, y explicar el carácter de las regiones españolas en función de sus maneras de expresión.

En el lenguaje actual ¿cómo no adjudicar una notoria distinción a las palabras "ironía", "almadía" (castellanas), "boria", "lareira" (galaicas), independientemente —lo repetimos— de toda

significación? No obstante, la civilización y el progreso han producido un buen número de horribles vocablos, detestables por sí mismos y con exclusión de lo que expresan; "aterrizar", "pedagogo", "cuentacorrentista" y "peatón", se encargaran de evitarnos más explicaciones.

Fueron, sobre todo, los anónimos poetas de nuestro Romancero los que intuyeron la belleza de ciertas voces, prefiriendo apoyarse en los consonantes en "ía" con la delectación del amante que se recuesta en el flanco de la novia. Los romances de "La Infantina", "El caballero burlado" y "El conde Alarcos", por ejemplo, es indudable que poseen, además del delicado tejido de su trama, esta armoniosa virtud que consiste en hacernos posponer el asunto a la suavidad imponderable de su gracia constructiva, que es su puro decir.

Comentario y glosa del silencio

Nos hemos acostumbrado a juzgar el silencio en un plano de valoración negativa, y ello es un defecto de opinión que es bueno rectificar. El silencio significa, en la creencia tradicional, ausencia total, quietud absoluta, mudez de todas las cosas. La frase corriente: "silencio de muerte" expresa de manera perfecta el sentido de no-ser y de negación que vulgarmente se atribuye al silencio.

Sin embargo, a la opinión superficial que sólo ve en la oquedad y vacío es justo oponer una más profunda y meditada que, ahondando en la entraña de ese estado excepcional, busque y encuentre en el silencio toda la riqueza de afirmaciones que indudablemente cobija tras de su aparente negatividad.

No ya desde el punto de mira poético, esto es, creador, sino también desde la actitud reflexiva y crítica debe atribuirse al silencio un valor distinto del que gárrulamente se le ha adjudicado. Algo más que negación y ausencia han de significar esos momentos solemnes en que el cosmos parece suspender el chirrido brutal de su engranaje, y el hombre pensante se abisma y trasfigura. Examinémoslos, pues, y seguramente encontraremos en ellos las esencias que los nutren.

Somos los hombres de las ciudades los que estamos en mejores condiciones para comprender el valor positivo del silencio,

así como el hombre de la mina es quien mejor consigue gozar de la radiosidad y alegría de la luz del sol. Tras el ajetreo de la vida cotidiana, el llamado silencio absoluto se nos ofrece como un estado de reposo y quietud no exento de una especial sonoridad. El pastor que en la inmensa soledad del paisaje nocturno hace su lecho en un talud, lejos de los rumores del agua y de las aves, no oye más que su respiro qne es guardián de su propio sueño: pero el sujeto urbano y sensible, en tal situación escucha el silencio tan distintamente como una sinfonía. La estrella que en un instante recorre un casquete de la esfera de cielo, la lenta ascensión de la luna, lo imperceptible, en fin, para el oído del campesino bato va siempre acompañado de un sonido peculiar para el contemplador de silencios. El mismo fluir de la noche tiene, de vez en cuando, voces extrañas que sólo se alojan en el tímpano hiperestesiado que sabe recogerlas.

Los filósofos pitagóricos —los primeros personajes que en nuestro mundo occidental se divirtieron en auscultar sosegadamente las palpitaciones cósmicas —percibieron una "armonía de las esferas" en lo que sus antecesores sólo hallaron *to apeiron, to aoriston,* esto es, el vacío absoluto, la total indeterminación.

Sería estimar incompletamente nuestras afirmaciones el aceptarla solamente como metáfora y producto de la fantasía. A pesar de su halo lírico hay mucho en el fondo de ellas que es plástico y evidente.

Vamos al sentimiento por el intelecto, como vamos a la alegría por el dolor. Se hace necesario un abundante caudal de sensibilidad para que un analfabeto se emocione sinceramente ante un atardecer tras el límite infinito del mar o bajo una sonochada tibia y neblinosa de primavera. El hombre del campo —individuo de receptividad primitiva y, por lo tanto, provechista— tan sólo ve en la nube vesperal que navega en la raya de poniente una promesa de calor que seguirá agostando su pegujal, o un anuncio de ventarrón próximo y peligroso para su alcacel. Para este buen sujeto, el silencio equivale a una completa atonía de la Naturaleza, a una total ausencia del molesto tráfago cotidiano, que le produce, por consiguiente, una completa parálisis espiritual y, por ende, un irresistible deseo de dormir.

Para gozar hondamente del espectáculo de una noche en el campo, por ejemplo, es preciso traer de la ciudad y de los libros

ese sutil pesimismo que, como un irresistible poso, va dejando poco a poco la cultura en el alma del hombre de acusada vida mental. La actividad y el trabajo de la inteligencia, aparte de su fuero esencial, sirven para despertar al cabo de cierto tiempo la dormida emotividad que toda persona de cultivado intelecto arrastra. A la desolada campa de nuestra aldea y a la torre de su iglesuela las queremos desde siempre; pero sólo acertamos a sentirlas con plenitud cuando, una vez alejados de ellas, establecemos las relaciones emocionales a que nos conduce el vehículo de la cultura adquirida a muchas leguas. Aquél, pues, que retorna al sentimiento después de una dilatada excursión por las regiones intelectuales, es el que está en mejores condiciones para entender y gozar la espléndida sinfonía del silencio. El Caminante del Sahara es incapaz de sentirla y disfrutarla, porque su existencia, siempre esclava de lo inmediato, le ha enseñado que el silencio, igual que las arenas que levanta el Simoun, es signo de la muerte. Así como el campesino no encuentra en la nube el aspecto bello, sino la faceta que atañe a su particular interés, el caravanero del desierto únicamente ve en el silencio de la llanura la desolación, la lejanía, la ausencia del oasis y de la vida.

Sigamos nosotros, entre tanto, penetrando en el corazón del silencio, ajenos a cuanto no sea la propia sustantividad de él.

Ya D'Annunzio, con su fina visión de poeta, había atisbado que en la audición de una buena página musical tiene tanta importancia y quizás más — los silencios como las notas. Efectivamente, para aquilatar el valor positivo del silencio nada mejor que escuchar una pieza de música con fervor y recogimiento propicios. El que así escucha observa que de vez en vez, entre las voces, van insertándose vacíos o momentos silenciosos que, además de servir de nexo entre los trozos sonoros, vibran ellos mismos y calofrían el alma más que las notas anteriores y siguientes del complejo musical. En estos momentos de excepcional intensidad, sin tropo ni audacia expresiva se puede declarar que suena el propio silencio.

Wagner, por la índole peculiar de su música y, sobre todo, por la motivación trascendental que la informa, es el artista que con más frecuencia ha logrado que en sus obras actúe el silencio con toda la jerarquía de una octava nota, pudiendo afirmarse que en muchas de sus composiciones se entreverán resaltes de

silencio sobre la superficie fónica, tal que las gemas de una corona revelándose en la tersura del listel. En Debussy hay notables ejemplos también de esto, y nada digamos de nuestro Falla, cuyo dramatismo musical está conseguido muchas veces merced a silencios anhelantes y llenos de inefables calidades.

Percibimos el denso valor, positivo del silencio cuando en la alta cumbre nos sentamos para regenerarnos de las inquietudes de bajo vivir, mientras que nuestras potencias afectivas se diluyen en torno como si les nacieran brazos para estrechar lo circunstante. Lo percibimos también en los momentos que preceden a la palabra del gran orador, y en los instantes solemnes en cuya concavidad va a vaciarse el acaecimiento largamente esperado. En todas estas ocasiones el silencio se llena de su sinfónico valor —soledades sonoras— colmándose de afirmaciones y elocuencia. Y es que en tales casos y en otros semejantes la finura hiperestésica, casi anormal, de todos los sentidos, parece dar origen a un sentido nuevo perceptor de unas realidades que los demás son incapaces de captar. Este extraño sentido, producto de la agudización de los otros, pudiera denominarase el sentido del silencio.

Gozamos, en fin, del silencio y temémoslo algunas veces, precisamente porque en su fecunda entraña hay algo más que la completa oquedad que nada dice, y que la pura nada que nada crea.

Atalaya (Diciembre, 1934)

PART FOUR

SANT SEBASTIÀ

per Salvador Dalí

A F. García Lorca

Ironia

Heràclit, en un fragment recollit per Temisti, ens diu que a la naturalesa li plau d'amagarse. Alberto Savinio creu que aquest amagarse ella mateixa és un fenomen d'auto-pudor. Es tracta —ens consta— d'una raó ètica, car aquest pudor neix de la relació de la naturalesa amb l'home. I ell descobreix en això la raó primera que engendra la ironia.

Enriquet, pescador de Cadaqués, em deia, en el seu llenguatge, aquestes mateixes coses aquell dia que, en mirar un quadro meu que representava la mar, observava: Es igual. Però millor en el quadro, perquè en ell les ones es poden comptar.

També en aquesta preferència podria començar la ironia, si Enriquet pogués passar de la física a la metafísica.

Ironia —ho hem dit— és nuesa; és el gimnasta que s'amaga darrera el dolor de sant Sebastià. I és, també, aquest dolor perquè es pot comptar.

Paciència

Hi ha una paciència en el remar d'Enriquet, que és una sàvia manera d'inacció; però hi ha, també, la paciència que és una manera de passió, la paciència humil en el madurar els quadros de Vermeer de Delft, que és la mateixa manera de paciència que la del madurar els arbres fruiters.

Hi ha una altra manera, encara: una manera entre la inacció i la passió, entre el remar d'Enriquet i el pintar de Van der Meer, que és una manera d'elegància. Em refereixo a la paciència en l'exquisit agonitzar de Sant Sebastià.

Descripció de la Figura de Sant Sebastià

Em vaig adonar que estava a Itàlia per l'enllosat de marbre blanc i negre de l'escalinata. La vaig pujar. Al final hi havia sant Sebastià lligat a un vell tronc de cirerer. Els seus peus reposaven sobre un capitell trencat. Com més observava la seva figura, més curiosa em semblava. No obstant, tenia idea de conèixerla de tota la vida, i l'asèptica llum del matí em revelava els seus més petits detalls, amb tal claredat i puresa, que no era possible la meva torbació.

El cap del sant estava dividit en dues parts: l'una, formada per una matèria semblant a la de les meduses i sostinguda per un finíssim cercle de níquel; l'altra, era ocupada per mig rostre que em recordaba algú de molt conegut; d'aquest cercle partia un suport d'escalola blanquíssima que era com la columna dorsal de la figura. Les fletxes portaven, totes, anotada llur temperatura i una petita inscripció gravada en l'acer que deia: *Invitació al coàgul de sang*. En certes regions del cos, les venes apareixen a la superficie amb llur blau intens de tempesta del Patinir, i descrivien corbes d'una dolorosa voluptuositat damunt el rosa coral de la pell.

En arribar a les espatlles del sant, restaven impressionades, com en una làmina sensible, les direccions de la brisa.

Vents Alisis I Contra-Alisis

En tocar els seus genolls, l'aire escàs es parava. L'auriola del màrtir era com de cristall de roca, i, en el seu *whiskey* endurit, floria una aspra i sagnant estrella de mar.

Damunt la sorra coberta de conxes i mica, instrumens exactes d'una física desconeguda projectaven llurs ombres explicatives, i oferien llurs cristalls i aluminis a la llum desinfectada. Unes lletres dibuixades per Giorgio Morandi indicaven: *Aparells destillats*.

L'aire de la mar

Cada mig minut arribava l'olor de la mar, construït i anatòmic com les peces d'un cranc.

Vaig respirar. Res no era encara misteriós. L'olor de sant Sebastià era un pur pretext per a una estètica de l'objectivitat. Vaig tornar a respirar, i aquesta vegada vaig tancar els ulls, no per misticisme, no per veure millor el meu jo intern —com podriem dir platònicament—, sinó per la sola sensualitat de la fisiologia de les meves parpelles.

Després vaig anar llegint lentament els noms i indicacions estrictes dels aparells; cada anotació era un punt de partida per a tota una sèrie de delectacions intellectuals, i una nova escala de precisions per a inèdites normalitats.

Sense prèvies explicacions intuïa l'us de cada un d'ells i l'alegria de cada una de llurs exactituds suficients.

Heliòmetre per a sords-muts

Un dels aparells portava aquest titol: *Heliòmetre per a sords-muts*. Ja el nom m'indicava la seva relació amb l'astronomia, però, per damunt de tot ho evidenciava la seva constitució. Era un instrument d'alta poesia física format per distàncies i per les relacions d'aquestes distàncies; aquestes relacions eren expressades geomètricament en alguns sectors, i aritmèticament en d'altres: en el centre, un senzill mecanisme indicador servia per mesurar l'agonia del sant; aquest mecanisme era constituït per un petit quadrant de guix graduat, en el centre del qual un coàgul vermell empresonat entre daos cristalls, feia de sensible baròmetre a cada nova ferida.

En la part superior de l'heliòmetre, hi havia el vidre multiplicador de sant Sebastià. Aquest vidre era còncau, convexe i pla alhora. Gravat en la muntura de plati d'aquests nets i exactes cristalls, hom llegia: *Invitacions a l'astronomia;* i més avall, amb lletres que imitaven el relleu: *Santa objectivitat.* En una vareta de cristall numerada, hom podia llegir encara: *Mida de les distàncies aparents entre valors estètics purs;* i al costat, en una proveta finíssima, aquest anunci subtil: *Distàncies aparents i mides*

aritmètiques entre valors sensuals purs. Aquesta proveta estava plena, fins a la meitat, d'aigua de mar.

En l'heliòmetre de sant Sebastiá no hi havia ni música, ni veu i, en certs fragments, era cec. Aquests punts cecs de l'aparell eren els que corresponien a la seva àlgebra sensible, i els destinats a concretar el més insubstancial i miraculós.

Invitacions a L'Astronomia

Vaig acostar el meu ull al vidre multiplicador, producte d'una lenta destillació numèrica i intuitiva alhora.

Cada gota d'aigua, un número. Cada gota de sang, una geometria.

Vaig mirar. En primer lloc la carícia de les meves parpelles damunt la sàvia superficie feta de càlcul. Després, vaig veure una successió de clars espectacles percebuts amb una ordenació tan necessària de mides i de proporcions, que cada detall se m'oferia com un senzill i eurítmic organisme arquitectónic.

Damunt la coberta d'un blanc paquebot, una noia sense pits ensenyava a ballar el *black-bottom* als mariners sadollats de vent sud. En altres trasatlántics, els balladors de *charleston i blues* veien Venus cada matí en el fons de llurs *gin cocktails,* a l'hora de llur pre-aperitiu.

Tot això estava lluny de vaguetat, tot es veia netament, amb claradat de vidre de multiplicar. Quan parava els meus ulls damunt un detall qualsevol, aquest detall s'engrandia com en un *gros plan* cinematogràfic, i assolia la seva màxima categoria plàstica.

Veig la jugadora de *polo* en el far niquelat de l'*Isotta Fraschini.* No faig sinó detenir la meva curiositat en el seu ull, i aquest ocupa el màxim camp visual. Aquest únic ull, súbitament engrandit i com a sol espectable, és tot un fons i tota una superficie d'oceà, en el qual naveguen totes les suggestions poètiques i s'estabilitzen totes les possibilitats plàstiques. Cada pestanya és una nova direcció i una nova quietud; el *rimmel* untuós i dolç forma, en el seu augment microscòpic, precises esferes per entre les quals hom pot veure la Verge de Lourdes o la pintura (1926) de Giorgio de Chirco: *Naturalesa morta evangèlica.*

En llegir les tendres llètres de la galeta

Superior
Petit Beurre
Biscuit

els ulls se m'omplien de llàgrimes.

Una fletxa indicadora i a sota: *Direcció Chirico; vers els límits d'una metafísica.*

La linea finíssima de sang és un mut i ample pla del metropolità. No vull prosseguir fins a la vida del radiant *leococit,* i les ramificacions vermelles es converteixen en petita taca, tot i passant ràpidament per totes les fases de llur decreixement. Hom veu altra vegada l'ull en la seva dimensió primitiva, al fons del mirall còncau del far, com insòlit organisme en el qual ja neden els peixos precisos dels reflexes en el seu aquós medi lacrimal.

Abans de seguir mirant, em vaig detenir encara en les precisions del sant. Sant Sebastià, net de simbolismes, era un fet en la seva única i senzilla presència. Unicament amb tanta d'objectivitat és possible de seguir amb calma un sistema estelar. Vaig continuar la meva visió heliomètrica. M'adonava perfectament que em trobava dins l'òrbita antiartística y astronòmica del *Noticiari Fox.*

Segueixen els spectacles, simples fets motivadors de nous estats lírics.

La noia del bar toca *Dinah* en el seu petit fonògraf, mentre prepara ginebra composta per als automobilistes, inventors de les súbtils barreges de jocs d'atzar i de superstició negra amb les matemàtiques de llurs motors.

En l'autòdrom de portland, la cursa de Bugattis blaus, vista des de l'avió, adquireix un somniós moviment d'hidroidis que es submergeixen en espiral al fons de l'aquarium, amb els paracaigudes desplegats.

El ritme de la Joséphine Baker al *ralenti,* coincideix amb el més pur i lent creixement d'una flor a l'accelerador cinematogràfic.

Brisa de cinema, encara. Guants blancs amb tecles negres de *Tom Mix,* purs com els darrers entrecreuaments amorosos dels peixos, cristalls i astres de *Marcoussis.*

Adolphe Menjou, en un ambient anti-trascendental, ens dòna una nova dimensió de l'*smoking* i de la ingenuïtat (ja únicament delectable dins el cinisme).

Buster Keaton —¡heus aci la Poesia Pura, Paul Valéry!— Avingudes post-maquinístiques, Florida, Corbusier, Los Angeles. Pulcritud i euritmia de l'útil standartitzat, espectacles asèptics anti-artístics, claredats concretes, humils, vives, joioses, reconfortants, per oposar a l'art sublim, deliqüescent, amarg, putrefacte ...

Laboratori, clínica.

La clínica blanca s'arrecera a l'entorn de la pura cromolitografia d'un pulmó.

Dins els cristalls de la vitrina, el bisturí cloroformitzat dorm ajegut com una bella dorment en el bosc impossible d'entrellaçament dels níquels i del *ripolin*.

Les revistes americanes ens ofereixen *Girls, Girls, Girls* per als ulls, i —sota el sol d'Antibes— *Man Ray* obté el clar *retrat* d'una magnòlia, més eficient per a la nostra carn que les creacions tàctils dels futuristes.

Vitrina de sabates en el Gran Hotel.

Maniquís. Maniquís quietes en la fastuositat elèctrica dels aparadors, amb llurs neutres sensualitats mecàniques i articulacions torbadores. Maniquís vives, dolçament beneitones, que caminen amb el ritme alternatiu i contradirecció d'anques-espatlles, i apreten en llurs artèries, les noves fisiologies reinventades dels vestits.

Putrefacció

El costat contrari del vidre de multiplicar de sant Sebastià corresponia a la putrefacció. Tot, a través d'ell, era angoixa, obscuritat i tendresa encara; tendresa, encara, per l'exquisida absència d'esperit i naturalitat.

Precedit per no sé quins versos del Dant, vaig anar veient tot el món dels putrefactes: els artistes transcendentals i ploraners, lleny de tota claredat, conreadors de tots els gèrmens, ignorants de l'exactitud del doble decimetre graduat; les famílies que compren objectes artístics per a damunt del piano; l'empleat d'obres públiques; el vocal associat; el catedràtic de psicologia... No vaig voler seguir. El súbit bigoti d'un oficinista de taquilla

m'enterni. Sentia en el cor tota la seva poesia exquisida, francis-
cana i delicadíssima. Els meus llavis somreien a desgrat de tenir
ganes de plorar. Em vaig ajeure en la sorra. Les ones arribaven
a la platja, amb remors quietes de *Bohémienne endormie, d'Henri
Rousseau.*

L'Amic de les Arts (31 Juliol, 1927)

REFLEXIONS

per Salvador Dalí

Jo vaig aprendre, de petit, una llei per a pintar que ja no oblidaré mais més.

Fou a la classe de pintura dels Germans Francesos. Aquarel là vem uns simples elements geomètrics prèviament delineats amb tira-línies. El professor ens ho digué: Pintar allò bé, i, en general, pintar bé, consistia en *no passar de la línia.*

Aquest professor de pintura era Germà, de Sant Joan Baptista de la Salle i no sabia d'estètica. El sentit comú d'un simple mestre, però, pot ésser més útil per a l'aplicat escolar que el sentit diví de Leonard.

No passar de la línia! Heuvos ací una norma de conducta on pot començar tota una probitat i tota una ètica de la pintura.

Sempre han existit dues menes de pintors: aquells qui passaren de la línia, i aquells qui, pacientment, saberen arribar al seu limit amb respectuositat. Els primers, a causa de llur impaciència, han estat qualificats d'apassionats i genials. Els segons, a causa de llur humil paciència, han estat qualificats de freds, i, únicament, bons artesans.

Si és veritat, però, que el fet de passar de la línia és una forma d'impetuositat que significa sempre un començament d'embriaguesa, de confusió i de debilitat, també és veritat que hi ha una mena de passió que consisteix precisament en la paciència *del no passar de la línia,* i que aquesta passió en l'equilibri, és una passió forta, enemiga de tota embriaguesa.

L'Amic de les Arts (31 Agost 1927)

LA FOTOGRAFIA PURA CREACIO DE L'ESPERIT

per Salvador Dalí

Clara objectivitat del petit aparell fotogràfic. Cristall objectiu. Vidre d'autèntica poesia.

La mà deixa d'intervenir. Súbtils harmonies fisicoquímiques. Placa sensible a les més tendres precisions.

El mecanisme acabat i exacte, evidencia, per la seva estructura econòmica, l'alegria del seu poètic funcionament.

Un lleuger deseiximent, un imperceptible decantament, una sàvia translació en el sentit de l'espai, perquè —sota la pressió de la tèbia punta dels dits i del ressort niquelat— surti de la pura objectivitat cristallina del vidre, l'ocell espiritual dels trentasis grisos i de les quaranta novés maneres d'inspiració.

Quan les mans deixen d'intervenir, l'esperit comença a conèixer l'absència de les tèrboles floracions digitals; la inspiració es deslliga del procès tècnic, que és confiat únicament al càlcul inconscient de la màquina.

La nova manera de creació espiritual que és la fotografia, posa totes les fases de la producció del fet poètic en el seu just pla.

Confiem en les noves maneres de fantasia, nascudes de les senzilles transposicions objectives. Només allò que som capaços de somniar està mancat d'originalitat. El miracle es produeix amb la mateixa necessària exactitud de les operacions bancàries i comercials. L'espiritisme és encara altra cosa...

Acontentem-nos amb l'immediat miracle d'obrir els ulls i ésser destres en l'aprenentatge de ben mirar. Tancar els ulls, és una manera anti-poètica de percebre ressonàncies. Henri Rousseau sabé mirar millor que els impressionistes. Recordem que aquells

miraren solament amb els ulls gairebé tancats, i només copsaren la música de l'objectivitat, que fou l'únic que podé filtrar-se a través de llurs parpelles a mig cloure.

Vermer de Delft fou encara altra cosa. Els seus ulls són, en la història del mirar, el cas de màxima probitat. Amb totes les tentacions, però, de la llum. Van der Meer, nou sant Antoni, conserva intacte l'objecte amb una inspiració tota fotogràfica, producte del seu humil i apassionat sentit del tacte.

Saber mirar és tot un nou sistema d'agrimensura espiritual. Saber mirar és una mena d'inventar. I cap invenció no ha estat tan pura com aquella que ha creat la mirada anestèsica de l'ull netíssim, absent de pestanyes, del Zeiss: destil·lat i atent, impossible a la floració rosada de la conjuntivitis.

L'aparell fotogràfic té possibilitats pràctiques immediates, en nous temes on la pintura ha de romandre en la sola experiència i comprensió. La fotografia llisca amb una contínua fantasia damunt els nous fets, que en el pla pictòric tenen tan sols possibilitats de signe.

El cristall fotogràfic pot acariciar les fredes morbideses dels blancs lavabos; seguir les lentituds ensopides dels aquàriums; analitzar les més súbtils articulacions dels aparells elèctrics amb tota la irreal exactitud de la seva màgia. En pintura, per contra, si es vol pintar una medusa, és absolutament necessari de representar una guitarra o un arlequí que toca el clarinet.

¡Noves possibilitats orgàniques de la fotografia!

Recordem la foto de Man Ray; el retrat del malaguanyat Juan Gris ritmat amb un *banjo*, i pensem en aquesta nova manera orgànica, pur resultat del límpid procès mecànic, introbable per camins que no siguin els de la claríssima creació fotogràfica.

¡Fantasia fotogràfica; més àgil i ràpida en troballes que els tèrbols processos subconscients!

Un senzill canvi d'escala, motiva insòlites semblances, i existents —per bé que insomniades— analogies.

Un clar retrat d'una orquídea, s'uneix líricament amb l'interior fotografiat de la boca d'un tigre, on el sol juga a les mil ombres amb l'arquitectura fisiològica de la larinx.

¡Fotografia, copsadora de la poesia més subtil i incontrolable!

En un gran i límpid ull de vaca, es deforma en el sentit esfèric un blanquíssim i miniat paisatge postmaquinista, precis fins a la

concreció d'un celatge on naveguen diminuts i lluminosos nuvolets.

¡Objectes nous, fotografiats entre l'àgil tipografia dels anuncis comercials!

Tots els aparells, recentment fabricats, frescos com una rosa, ofereixen llurs inèdites temperatures metàlliques a l'aire eteri i primaveral de la fotografia.

¡Fotografia, pura creació de l'esperit!

L'Amic de les Arts (31 Setembre 1927)

TEMES ACTUALS

per Salvador Dalí

Dretes I Esquerres

Josep M. Junoy ha pronunciat, en l'obertura del Saló de Tardor, unes curioses afirmacions a les quals s'ha adherit efusivament, des de "La Veu de Catalunya", el crític d'art i pintor Rafael Benet. Junoy ha dit en parlar de l'estat actual de la plàstica catalana: "El problema fonamental d'orientació no és un problema de dretes ni d'esquerres". I Rafael Benet, parallelament, ha escrit: "Per damunt de tota doctrina, en art existeix un problema d'intensitat."

Creiem que aquestes vaguetats en enfocar la qüestió, son d'un màxim confusionisme. Cal, abans, posar-se d'acord sobre certes idees prèvies, d'una importància primordial.

Cal convenir, en efecte, abans que tot, que perquè la producció d'un artista esdevingui eficaç, aquest ha de desenrotllar la seva activitat dins una tendència de dreta o d'esquerra, pero VIVENT. Aquesta condició de què l'artista ha de moure's en una òrbita no extingida, vivent, o sigui, que tingui possibilitats de prolongació, creixement i renovellament, és l'unic que fa possible una creació vivent, que no sigui el *pastiche* putrefacte d'obres passades, completament closes i ja meravellosament resoltes.

Una vegada d'acord sobre aquesta qüestió essencial, cal, per a major claredat, delimitar camps, unànimement establerts per la Història de L'Art Modern, feta per la gent de màxim prestigi europeu.

L'impressionisme és una tendència pictòrica completament morta. Es a dir, que ha passat, com tota la pintura antiga, a ésser Història. Té les seves grans obres mestres inimitables. Totes les seves etapes, aspiracions, influències i realitzacions, han estat profusament i meravellosament catalogades... El seu cicle vital és clos. I, malgrat la seva proximitat cronològica, la sensibilitat i intel·ligència de l'actual promoció de pintors, està més prop de Breughel, Bosco o el Mantegna que no de qualsevol gran pintor impressionista.

Actualment, en tot Europa, no hi ha un sol conreador d'aquesta tendència inactual, que no sigui una ganyota lamentable i grotesca dels meravellosos Renoir, Monet, Pissarro, Seurat, Cezanne, etc.

Les dretes, doncs, dins les tendències vivents i vives de la pintura, poden ésser representades pel cubisme actual (el de la primera època ha passat igualment a la Història), pel neo-romanticisme, pels *fauves*, per la nova objectivitat, etc., etc. I les esquerres pel recentíssim cubisme poètic de Picasso, fins a les més incontrolables prolongacions del superrealisme i d'altres tendèn-cies latents.

La intensitat i els dons més extraordinaris, seran sempre ine-ficients se s'esmercen en la realització d'una obra closa, pertanyent a una tendència morta que ja ha exhaurit i resolt tots els seus problemes. En canvi, un talent mitjanament dotat, pot ésser eficaç en el conreu d'un art situat en una tendència vivent.

Cal constatar, però, que un gran artista mai no pot deixar d'intuir o comprendre on les possibilitats de creació tenen via-bilitat, i on aquestes han estat exhaurides. El gran artista acostuma sempre a cultivar l'art més vivent i menys inexplorat. La Història de l'art ens ho ensenya abastament.

Fetes aquestes aclaracions, les afirmacions del distingit i selecte escriptor Josep M. Junoy agafen una exacta realitat. Però sense la dita aclaració de les tendències vives i tendències closes, fora pe-rillós d'incloure, per exemple, entre les dretes, la pintura grassa i de pinzellada sucosa, retorn a Martí Alsina i a Fortuny. I, avui, això, més que mai, és un afer delicadíssim.

Es reconfortant l'alt to europeu que ha pres la polèmica de Sebastià Gasch i M. A. Cassanyes, a l'entorn de quina és la ten-dència més representativa de l'actual pintura moderna: millor dit,

de la pintura moderna més vivent, o, encara, amb més possibilitats de vida.

Crec que, a ambdós escriptors, els separa una senzilla qüestió de sensibilitat i intuïció. La divergència prové de que Cassanyes, de les tendències post-impressionistes, estima per damunt de totes l'expressionisme alemany amb totes les seves conseqüències, una de les quals ha estat la nova-objectivitat. I Sebastiá Gasch estima, com jo mateix, el pol oposat, que és el cubisme francès i espanyol, amb totes les seves prolongacions poètiques.

El sistema de l'enunciació de llargues llistes de noms afiliats a les unes i a les altres escoles, em sembla ineficaç: el nombre de persones que es dediquen a la pintura és avui dia tan crescut, que és perfectament fàcil d'aconseguir una nodridíssima representació de qualsevulla tendència, sigui la que sigui.

Crec que allò important i delicat d'aquest cas, és precisament l'incontrolable, allò que està latent es els actuals aires estètics de la plàstica europea, junt amb alguns signes exteriors d'una forta i expresiva eloqüència, dels quals la última exposició de Picasso a les Galeries Rosenberg, per una banda: l'actual producció del nostre Joan Miró, junt també amb la tan eloqüent venda de la *Bohémienne endormie,* d'Henri Rousseau, per l'altra, en són els més legítimament significatius.

Es tracta del començament d'una gran època poètica, d'una intensitat que ni tan sols podem encara preveure. Poesia guanyada a pols, tot i havent adquirit, amb la màxima probitat, la més austera, potser, de la Història de l'Art, els drets més legítims, per a enfortir-nos, encara, amb la seva tota nova manera d'alegria.

L'Amic de les Arts (31 Octubre 1927)

DUES PROSES

per Salvador Dalí

Per a Lluis Montanyà

"La mel és més dolça que la sang"

La Meva Amiga I La Platja

Ara mateix, a la platja, les lletretes impreses del diari s'estan menjant l'ase enrampat, podrit i net com la mica.

Anirem prop d'on es consumeixen les bèsties abatudes i llastimoses, que s'han reventat una veneta en llur vol cruixent i sudorós de petites gotetes de sèrum. Allà trencarem el guix dels cargols, fins a trobar els que tenen dintre diminuts aparells de níquel, dolços com la mel, i tènuement febrosos de la limpidesa de llurs pròpies perfeccions articulars.

Ara que suo per sota el braç, deixaré morir en la seva esponja l'aire subtil que fan tots els aparells de la platja en desprendre l'alegria de les sines voladores, roges i càlides, que gotegen sang.

La meva amiga està ajeguda amb les extremitats tendrament seccionades, plena de mosques i de petites hèlixs d'alumini que acuden al seu nu semi-vegetal untat amb tot el *rimmel* que vaig regular-li el dia que feia els anys. La meva amiga té unes precioses orelles. La meva amiga té tot el cos foradat, transparent com les fulles seques perforades amb un raspall i vistes al contra llum.

Un matí, vaig pintar amb *ripolin* un nen tot just nascut, i vaig deixar-lo assecar en el camp de tennis. Al cap de dos dies el vaig trobar eriçat de formigues que el feien moure amb el ritme

anestesiat i silenciós de les garotes. Tot seguit vaig adonar-me, però, que el nen tot just nascut no era altra cosa que la sina rosa de la meva amiga, menjada frenèticament per l'espessor metàllica i brillant de les agulles del fonògraf. Però, no era tampoc la sina d'ellas eren els trossets del meu paper de fumar, agrupats nerviosament a l'entorn del topaci imantat de l'anell de la meva promesa.

A la meva amiga li plauen les morbideses adormides dels lavabos, i les dolceses dels finíssims talls del bisturí sobre la corbada pupila, dilatada per a l'extracció de la catarata.

La meva amiga s'entrena cada matí amb un *punching ball.*

Guardo, en el meu bloc-notes, una torbadora radiografia de l'esquelet de la meva amiga, més bella i subtil que en les seves millors fotografies, amb les tènues i transparents *toilettes.* Les joies i la montura de plati d'una dent, absents de reflexos, neden entre les glaces de l'aquarium —ennuvolat i mate— de la radiografia, amb una parada fixesa, extingida i astronòmica.

Avui, perquè estem molt contents, anirem a la platja a reventar les fibres més doloroses de les nostres fisiologies, i a esqueixar el pols més dèbil de les nostres membranes, amb la superficie crispada de petits aparells i corals tallants. Contraient els nervis, i apretant les nostres pupilles amb les puntes dels dits, sentirem l'alegria gutural de les venes en trencar-se, i els mil sons de la nostra sang en saltar a pressió per cada nova ferida, amb àgils i vius ritmes més alegres o dolços que no els més dessangnats síncopes dels *Revellers.*

NADAL A BRUSELLES
(conte Antic)

"A dalt de les teulades
bi ba animalets amb
cara de nen."

Un pel al mig de l'ull. Jo deixo el meu mocador perquè, Anna el tregui amb la punta. Un ull ben obert amb un pel atravessat. Després, Anna, portaràs la confitura i més llenya. Encara no són les sis. Un pel en l'ull; en el fons dels ulls hi ha una careta d'animalet que ens mira. Els animalets, les famelles dels animalets, no s'ha de bufar el foc, et pot entrar una brossa a l'ull, etc., etc. Els animalets, el bou i la vaca.

El bosc.

La llebre, la guineu, l'eriçó.

El bou i la vaca, l'estable. El bou i la vaca, més que no altres bèsties, tenen al cap, en el fons del cap, allà on hi ha la mort, una careta de persona que ens mira.

Era una vaca molt gran... no, era un telefonista... no, era un ós que demanava caritat en el barri jueu. La sal i el pebre, el pessebre —les pessetes—. Compten pessetes a dalt del taulell de la taverna. Un geperut compta pessetes a dalt del taulell. Pessetes. Passa pel pont ensucrat l'ós pobre i amb la llengua es treu la neu dels esclops.

Feren entrar l'ós i el ficaren al llit.

L'altre any, a un kilòmetre del poble, els telefonistes apedregaren vuit nens petits. Encara hi ha sang a la paret de l'hospici.

Jeronimus Bosc, amb l'ajuda d'un peix-dimoniet, ha encès un foc verd, amb branques i pels, en el centre d'un llac gelat i s'escalfa les mans.

El cel, cap al tard, s'ha tenyit d'un tèrbol color d'absenta. Segurament tornarà a nevar.

En la torre deshabitada de l'antic Ajuntament hi havia una cambra fosca. En aquesta estança fosca engomaven la boca a aquells que tenien atacs. Anna feia escalfar la tisana en la cuina, que era paret per paret del quarto on engomaven la boca a aquells que tenien atacs. Encara hi havia en el rebost aquell plat amb la ploma bruta d'oli.

...era ja l'endemà. Quan Anna obrí la porta per portar la tisana a l'ós, aquest havia desaparegut i en el llit només hi havia un pel.

L'Amic de les Arts (30 Novembre 1927)

POESIA DE L'UTIL STANDARDITZAT

per SALVADOR DALÍ

> *"...plus forte est la poésie des faits. Des objets qui signifient quelque chose et qui sont disposés avec tact et talent créent un fait poètique."*
>
> LE CORBUSIER-SAUGNIER

Diguérem en altre lloc: saber mirar és tot un nou sistema d'agrimensura espiritual. Le Corbusier, sota el rètol *Des yeux qui ne voient pas,* s'ha esforçat mil vegades, des de la lògica sensible i primària de *L'Esprit Nouveau,* de fer-nos veure la bellesa senzilla i emocionant del miraculós món mecànic industrial, tot just nat, perfecte i pur com una flor. La major part de la gent, però, els artistes sobretot, i els de l'anomenat *gusí artístic* més que ningú, segueixen foragitant de llurs complicadíssims i illògics interiors, la claredat alegre, precisa, dels únics objectes d'indiscutible època d'eurítmia i perfecció.

La subtilitat mecànica i *mate* del telèlon, és amagada sota l'abillament monstruós de *Madame Pompadour.* La tendre alegria dels numerets negres i vermells del comptador elèctric, amb llur tènue palpitar indicat per la rítmica aparició del prim filet sanguini, és dissimulat, també, dins horribles mobles decoratius de fusta tallada, o arreconat en els indrets més apartats de la casa.

Telèfon, lavabo a pedals, blanques neveres brunyides al ripolin, bidet, petit fonògraf... ¡Objectes d'autèntica i puríssima poesia!

Tota aquesta precisió asèptica, anti-artística i jovial, producte destillat d'una miraculosa època mecànica on, per primera vegada en la història de la humanitat, s'aconsegueix la perfecció numèrica dels objectes standard, resolts per la més econòmica i necessària lògica pràctica, és substituïda pel gust artístic amb l'angúnia i confusió d'objectes arbitraris, abunyegats, tristos, mal fets, inservibles, bruts, anti-poètics: pures deixalles macàbriques d'èpoques quasi sempre absurdes, inconfortables, anades a cercar entre les escombraries anti-higièniques, necrològiques, del antiquaris.

¡Oh, meravellós món mecànic industrial! Petits aparells metàllics on s'atarden les més lentes osmosis nocturnes amb la carn, els vegetals, la mar, les constellacions...

Si poesia és entrellaçament amorós d'allò més llunyà i diferent, mai la lluna no s'havia acoblat més líricament amb cap aigua, com amb la niquelada fisiologia mecànica i el sonàmbul girar del disc fonogràfic.

¡Món anti-artístic dels anuncis comercials! Magnífiques invitacions als sentits i a la nàutica dels objectes inconeguts, grisos cautxús de neumàtics, límpids cristalls de para-brises, suaus tons de les corprenedores cigarretes emboquillades de color de llavi, estoig de golf, mermelades a tot color, pastes de te de qualitats encisadores. L'últim útil acabat d'inventar amb 8 fotos fragmentàries explicadores del seu misteri; successió discontínua de tamanys; la llum juga amb la immensa rosca del diminut cargol augmentat fotogràficament. Sabates ocupant pàgina sencera, productes perfectes, eurítmic joc de corbes, canvis de qualitats diverses, superfícies llises, superfícies rasposes, superfícies brunyides, superfícies puntejades; reflexos serens, mòrbids, intellectuals, assenyaladors dels volums explicatius, pures metàfores estructurals de la fisiologia del peu. Meravelloses fotografies de sabates, poètiques com la més emocionant creació de Picasso.

Tipografia dels anuncis comercials: conseqüència estricta de la necessària i lògica visibilitat, àgil unió de la fotografia i la tipografia, ritme tipogràfic, música visual, calligrama inconscient, instint audaciós unit al sentit comú més infantil. ¡Tipografia anti-artística dels anuncis industrials! Alada i plàstica, infínitament joiosa...

L'artístic és una altra cosa... ¡Deplorable anunci en el qual hom ha intervingut artísticament! Manca d'estímul, manca de le-

gibilitat, confusió, ineficàcia visual, simbolisme cursi, irrealitat de l'objecte anunciat, monstruositat plàstica.

¡Compte també amb el fals aspecte de modernitat! —tristes caricatures de l'aparència més superficial de la plàstica cubista—. El cubisme és un producte d'època, i a l'època s'assembla, però no té res a veure amb la seva influència decorativista, anecdòtica i pintoresca, que hagi pogut tenir damunt el esperits superficials i snobs.

Modernitat no vol pas dir teles pintades de Sònia Delaunay, no vol pas dir *Metropolis* de Fritz Lang. Vol dir: jersei de hockey d'anònima manufactura anglesa, vol dir pel·lícula de riure, també anònima, de les reputades *poca solta*.

L'art decoratiu d'avui no és la ceràmica, el moble, el paper pintat cubista. Es la pipa anglesa, el classificador d'acer, i, també, l'aparell d'alumini i goma vermella, al qual, submergit en aigua de mar, li floreix una gelatinosa cabellera, i se li obre amb lentitud un petit sexe de mica laminada.

La copa és de cristall.

El film kodak és embolicat, amb la cura de la més sumptuosa mòmia egípcia, dins l'obscuritat de sensibles i diferents qualitats industrials.

Les diverses matèries adquireixen un nou màxim prestigi, en conèixer per primera vegada l'acabat impecable de la perfecció mecànica. L'objecte polit, acabat de fabricar, tènuement lebrós de les seves pròpies perfeccions articulars, ens ofereix la seva poesia.

¿Es pot ésser tan cec de no veure l'espiritualitat i noblesa de l'objecte bell en si, per la seva única, necessària i harmoniosa estructura, nua de l'artifici ornamental, afalagador dels més salvatges i rudimentaris instints?

¿Per quin camí monstruós pot arribar-se a la decoració profanadora d'una pura copa de cristall, o d'una blanquíssima vaixella?

¡Horrible art decorativa! Objectes decorats, inservibles, refugiats en les risibles vitrines, nius de pols on s'exhibeixen els horrors lamentables, producte d'oficis extingits.

Odiosos esmalts, ferres forjats, cuirs estampats al foc, orfebreria. Intervenció de la mà de l'home. Tristíssims esforços per retrobar procediments i tècniques mortes, nulles de possibilitats, neguitosament desplaçades i absurdes...

L'Amic de les Arts (31 Març 1928)

PER AL "MEETING" DE SITGES

per Salvador Dalí

Senyors:

Unes sabates les portem mentre ens serveixen; quan han servit, quan han esdevingut velles, les arreconem i en comprem unes altres.

A l'art no cal pas exigir-li altra cosa; una volta esdevé vell i deixa de servir per la nostra sensibilitat, cal arreconar-lo. Passa a ésser història.

L'art que avui ens serveix i ens ve a la mida és, ben certament, l'art anomenat d'avantguarda, o sigui, l'art nou. L'art antic de totes les èpoques, sigué, esteu-ne ben segurs, nou en el seu temps i fou, igual que l'art d'avui, confeccionat d'acord amb les mides i, per tant, d'acord amb l'harmonía de la gent que l'havia d'usar.

El Partenon no fou pas construït enrunat. El Partenon fou creat nou i sense patina, igual que els nostres autos.

No portarem pas indefinidament el pes del cadàver del nostre pare, per estimat que ens sigui, damunt les nostres espatlles, resistint totes les fases de la seva descomposició, ans bé, l'enterrarem amb respectuositat i en servarem un gran record.

Ens plauria que fos més general aquest alt sentit respectuós que nosaltres tenim per l'art passat i, en general, per tot ço que constitueix l'arqueologia, que ens obliga a servar devotament tot ço que ens deixaren els avant-passats, arxivant-ho amb precisió i pulcritud abans que la seva putrefacció pugui constituir un obstacle per a la nostra confortabilitat i per a la nostra condició de gent civilitzada.

Ací, però, s'adora i es rendeix culte a la *caca*. ¿Qué es la patina? La patina no és altra cosa que la bruticia que el temps acumula damunt els edificis, els objectes, els mobles, etc., etc...

Ací, però, s'adora la patina. Als nostres artistes els plau tot ço que el temps o la mà de l'antiquari hi hagi deixat, aquest to groguenc caracteristic, tan repulsiu, semblant al que prenen les cantonades dels carrers quan els gossos insistentment hi fan *pipí*.

Els nostres artistes adoren la patina, viuen en mig de la patina, i llurs produccions naixen ja patinades, igual que llur esperit.

Quan una cosa no té patina o es troba que en té poca, la inventen o la imiten, embadurnen els recons de les esculptures de fals verdet, reprodueixen fidelment l'encrostonat i aclivellen els mobles de perdigonades per a donar la idea dels corcs.

Els nostres artistes són uns fervents adoradors de la *caca*.

Es per això que, quan els nostres artistes, adoradors de l'aspecte ruïnós, macàbric i pudent de l'arqueologia, foren consultats respecte a la solució que calia donar al barri gòtic, a cap no se li ocorregué que allò més lògic i civilitzat era precisament el seu enderrocament, puix que el tal barri gòtic constitueix el lloc més infecte, inconfortable i vergonyós de Barcelona.

La conservació del barri gòtic vol dir la perpetuació de la seva constant profanació, vol dir la installació elèctrica i la canyeria esbotzant el finestral antic, vol dir la humitat, la pudor, vol dir l'etern descompondre's d'una sèrie de carrers insans, on la vida de l'home modern esdevé del tot impossible.

Hi ha, afortunadament, la fotografia i el cinema que poden arxivar meravellosament totes les sublimitats arqueològiques amb una realitat molt superior a llur visió directa.

En efecte, la fotografia i el film poden donar-nos amb precisió absoluta i amb una illuminació adequada, la noció exacta d'aquell capitell situat a deu metres d'alçada i en la més absoluta obscuritat.

¿Què pagaria la humanitat per tenir una collecció completa de clixés i un film detallat del Partenon tot just acabat de construir, en compte de les seves miserables despulles?

Fidies hauria preferit el film a les runes. Els artistes indigenes no, perquè ço que adoren precisament, ja havem vist que són les runes, tot ço que faci pudor de passat, tot ço que estigui en ple

estat de descomposició, tot ço que pugui commoure el seu fons insubornable de cursileria sentimental.

Nosaltres desitjariem en el lloc on s'alcen avui els carrers rònecs del nostre barri gòtic, les primeres arquitectures clares i jovials del ciment armat a ple sol i a quatre vents.

Senyors: Quan veiem un noi de pagès que refusa la tradicional barretina i adopta la gorra i el *pull-over,* pressentim nosaltres, amb tot l'optimisme, que aquell noi de pagès està ja més a la vora del dentifric i de la banyera.

La supressió de tot allò regional i tipic ha d'ésser també un dels esforços primordials de tota la joventut conscient de Catalunya.

Color local vol dir endarreriment, vol dir anti-civilització. Els japonesos adopten el trajo europeu i cal alegrar-se'n.

Els artistes, però, adoren tot allò que és típic, tot allò que és local, adoren el pes del càntir d'aigua sobre el cap, que fa caure les dents a les noies, adoren l'aixeta que no sembla una aixeta, sinó un vers del Dant, que està carregada de verdet i collocada al mig d'una ornacina feta de trossos escardats de rajola vella i cagada de mosques.

Nosaltres, lluny de tantes genialitats, aspirem a la limpidesa de les aixetes de niquel i als lavabos de porcellana amb aigua freda i calenta.

¿Caldrà encara que continuï explicant la profanació que representa la sardana ballada amb barret de palla, i com avui aquesta dansa extraordinària és una de les maneres d'immoralitat més irrespectuosa a què es pot lliurar la nostra joventut?

¿O bé, senyors, és que encara pot illusionar-nos en ple segle xx el constituir una curiositat regional?

Proposem a la gent que estimi la civilització:

I. Abolició de la sardana.

II. Combatre, per tant, tot allò que és regional, tipic, local, etcétera.

III. Considerar amb menyspreu tot edifici que ultrapassi els 20 anys.

IV. Propagar la idea que realment vivim una època postmaquinista.

V. Propagar la idea que el ciment armat existeix realment.

VI. Que efectivament, existeix l'electricitat.

VII. Fretura de la higiene dels banys i de canviarse la roba interior.

VIII. De tenir la cara neta, o sigui, sense patina.

IX. Usar els objectes més recents de l'època actual.

X. Considerar als artistes com un obstacle per a la civilització.

Senyors: Per respecte a l'art, per respecte al Partenon, a Rafael, a Homer, a les Piràmides d'Egipte, al Giotto, proclamemnos anti-artistes.

Quan els nostres artistes es banyin diariament, facin esport, visquin fora de la patina, llavors serà qüestió d'inquietar-nos novament per l'art.

L'Amic de les Arts (31 Maig 1928)

NOUS LIMITS DE LA PINTURA

per SALVADOR DALÍ

I

Amb Rafael Benet es corre ben bé aquell risc tan usual de pronunciar aproximadament les mateixes paraules que ell amb la impossibilitat absoluta d'entendre's.

Rafael Benet, escriví fa poc, tot alludint les extravagàncies de la nova pintura: "S'arribaran a posar els ocells en els aquàriums". Amb els quals mots Rafael Benet demostrà bé la seva timidesa; no fa pas gaire escrivia André Breton en el catàleg d'una exposició d'Arp, (l'inventor dels bigotis sense fi), que mai els ocells no havien cantat millor que al fons dels aquàriums.

No es tracta, però, malgrat de la coincidència, de posar ocells en un aquàrium. La qüestió és que hi cantin i que hi cantin millor.

Si per Rafael Benet tot això encara són coses absurdes i sense lògica, per a nosaltres fa temps que han deixat d'ésser-ho, o bé ho són d'una manera tota diferent, per a esdevenir les més clares i usuals. La pintura, l'art d'avui que, com veurem, s'apropa a un gran art directe, igual que les millors realitzacions de l'art popular, despassen el sentit comú.

Per a nosaltres, el lloc d'un nas, lluny d'ésser necessàriament en un rostre, ens sembla més adequat trobar-lo en una barana de canapè; cap inconvenient, tampoc, que el mateix nas s'aguanti dalt d'un petit fum. No en va Yves Tanguy ha llençat els seus delicats *messages*.

Podem ben assegurar a Rafael Benet, que les figures decapitades viuen llur vida orgànica i perfecta, reposen a l'ombra de les

més sagnants vegetacions *sense embrutar-se de sang,* i encara s'ajeuen nues sobre les més tallans i eriçades superfícies dels marbres especialíssims, sense perill de mort.

¿Haurem de recordar, encara, a Rafael Benet, que la *vida* de les criatures que poblen la superfície de teles i el món de la poesia, obeeixen i tenen condicions de vida ben diferents de les criatures que poblen la superfície de la terra? ¿Que la fisiologia plàstica i poètica, no és pas la fisiologia dels éssers vivents? ¿Que la vida plàstica o poètica d'una pintura o d'una poesia obeeix a d'altres lleis que les de la circulació de la sang? ¿Que un monstre ja no ho és en el moment que unes certes relacions han estat establertes entre les ratlles i els colors que el formen? ¿Que una figura decapitada, en el món plàstic o de la poesia, no és pas una figura sense cap?

Després d'això podríem afegir que una figura sense cap és més apta per a entrecreuar-se amb els ases podrits, i que les flors són intensament poètiques precisament perquè s'assemblen als ases podrits.

Heu-vos ací coses ocioses de dir, de tan evidents que són, des del dia (aquest dia és ben pròpiament el del superrealisme) que s'inicià l'autonomia poètica de les coses i de les paraules, que deixen d'ésser (com qualifica André Breton) *paroles mendiantes.*

Per a nosaltres un ull ja no deu res al rostre, ni a la condició estàtica, ni al concepte fix, ni ha de demanar res a la idea d'ésser contingut; ben al contrari, havem après fa dies que els ulls, igual que els gotims de raïm, són propensos a les més folles velocitats i estan dotats per a llençar-se als més contradictoris encalçaments.

Que en Rafael Benet ignori tot això, és ben de comprendre, puix que aquestes coses han anat esdevenint possibles des del dia que en refusar els pintors el testimoni de llurs sentits i en reconèixer l'error fonamental de Paul Cézanne i l'origen sensorial de les seves intencions (refer Poussin *d'après nature,* o sigui esdevenir clàssic per mitjà de la sensació), arribaren, després d'un període en el qual aquesta sols atenyé una més o menys total cerebralització, a retrobar la més pura i alta de les abstraccions.

A conseqüència d'aquells moments, Gino Severini escrivia: "Jo crec poder afirmar avui, que el camí a seguir és precisament el camí oposat al de Cézanne".

No s'esdevé clàssic per la sensació, ans per l'esperit; l'obra d'art no deu pas començar per l'anàlisi de l'efecte sinó per l'anàlisi de la causa.

Per lluny que estem avui de "l'estètica del compàs i del número" de Severini, caldrà, però, que anotem la seva passió per tot ço que fos el retorn a la creació espiritual, a l'abstracció, a l'eliminació dels darrers elements sensorials persistents, encara, al començament del cubisme; per tot ço que fos el regne de la categoria, en el sentit més orsià del mot, sobre la materia, en comptes d'ésser aquesta la dominadora de la categoria.

Avui que el transcurs dels anys, diu Severini, ens permet de jutjar serenament l'època dels humanistes, podem veure com aquests, lluny d'ésser francament i absolutament dòrics, baixaren massa a la vora de l'home i d'aquesta manera s'"acostaren massa als jònics. La idea de relligar l'individu a l'univers, que dintre la pintura comença amb Giotto, era ella mateixa una idea meravellosa però probablement miraren massa l'individu i poc l'univers. Aixi es com esdevingueren, ells també, massa humans.

En comptes d'exaltar Homer, Virgili, Ciceró, etc., hauria estat millor, segons Severini, seguir de la vora Orfeu, Pitàgoras, Aristòtil i Plató. I així, en comptes d'arribar a una mena de novo-paganisme, el conjunt del moviment hauria assolit, potser, el nivell dels ordres de Pitàgoras.

Si volem seguir en pintura el procès naturalista parallel en idees generals, constatarem que el principi especificament humà de la divisibilitat infinita jònica, porta fatalment a l'art anomenat de percepció, antídot de l'art abstracte anomenat de concepció. Veurem que l'art de percepció, d'arrel sensorial i de finalitat sensual, neix sota la llum de Venècia, i es torna molt més concretament definit a Holanda i a Espanya, per adquirir finalment la seva màxima expressió i exhaurir i exprémer les seves darreres conseqüències i possibilitats en l'impressionisme francès.

En aquest moment la pintura resta reduïda a un pur valor musical. L'art de percepció que té el seu punt dolç i emocionant en la pintura de Vermeer de Delft, que en la historia del ben mirar representa, per mi, el cas de la màxima, humilíssima i dramàtica probitat, arriba en l'impressionisme, com diu molt exactament Sebastià Gasch, al moment del seu major desprestigi.

Allò absolut ha estat devorat totalment per allò accidental; la realitat ha estat reduïda a inestable aparença d'allò més fugitiu i confús dels seus aspectes; de l'objectivitat hom en copsarà, només, les més lleus ressonàncies deformades, encara, pel més subjectiu dels sentimentalismes.

¿Caldrà anotar, encara, que les catedrals de Rouen, de Monet, són una manera musical (música que es confon amb el perfum) d'expressar una sèrie d'estats d'ànima?

Sé de memoria totes les objeccions que Rafael Benet pot aportar a favor de l'impressionisme i en general de l'art de percepció; segurament les mateixes, si fa no fa, que hom sosté i fa servir a l'Acadèmia de Belles Arts, de Madrid, on he tingut l'avinentesa durant llarg temps de comprovar la significativa paradoxa que sigui precisament en l'Acadèmia on es defensa avui aquest art de percepció tan car a Rafael Benet, en contra de l'art abstracte, espiritualista i anti-naturalista que nosaltres defensem.

Obeint al retard de consuetud, establert entre els creadors i els repetidors ineptes refugiats en l'oficiositat de les Acadèmies, de les fòrmules que els tals creadors abandonaren ja per inservibles, és ben natural, doncs, que el moment en el qual l'Acadèmia arriba amb èmfasi a eixaplugar sota el seu prestigi l'art anomenat de percepció, nosaltres n'estiguem ja tan lluny que cap dels veritables problemes que aquest art plantejà en el seu dia no ens interessen el més minim.

L'art de percepció ens ofereix la màxima polifonia formal i colorística que mai s'hagués pogut sospitar, pels camins de l'abstracció; aquest sol fet enriqueix poderosament els recursos de què es pot valdre un artista.

En el tros más insignificant de la natura xopa de llum... etc., etc., i segueix la bella i enfadosa cançó.

No volem insistir més sobre aquestes anacròniques qüestions: ben fàcil ens fòra, però, ens plau més de dir com Ozenfant i amb la seva gràcia tan lògica.

Molt bé, però hi ha el piano.

"El piano és una admirable disciplina; el constant control del mitjà sobre l'obra ha fet la música homogènea; sense el control d'un mitjà limitat l'obra no fa més que traduir-se *au petit bonheur,*

entre els dos silencis dels sorolls perceptibles, d'un costat, i de l'altra l'existència de la infinitat de sons diferents possibles, tal com són infinits els colors i les formes i com hi ha paraules en una quantitat enorme."

"¿Què és piano? Una tria de sons necessaris i suficients. En efecte; ¿el piano no pot tocar Bach, Puccini, Beethoven, Satie? Mitjà esquemàtic, certament, però poder d'un sistema."

"Ens farà riure, plorar o ballar; sortosos els músics que els Pleyels han dotat d'aquest admirable mitjà tan acabat, tan perfectament econòmic i generós. ¡Quin progrés sobre la gama xinesa!"

"¡Pobres pintors! Els químics pensen només en multiplicar els tons! Pobres literats, servits pels fabricants de diccionaris, preocupats, sobretot, de multiplicar les paraules sense matar-ne mai cap!"

"Penseu en un piano que donés 73.000 sons diferents; els pintors estan en això."

Seria, però, un no acabar mai, tornar a parlar del lineal o el pintoresc, de l'element táctil o de l'element visual; tornarien a sortir tot els arguments en pro i en contra de sempre. ¿Haig de dir, però, encara, que ni tan sols no es tracta d'això?

La fulla clapada de sol, alludida per Lleonard, ja no ens sembla ni més ni menys confusa que absent de les esmentades clapes, simplement perquè ha deixat d'existir com a tal per a esdevenir una suposició. Endevino el descoratjament del lector, però no anem, com algú podria pensar, d'unes a altres més confuses i intricades maneres de jugar amb les paraules i amb el pensament fins a atènyer llocs inaccessibles i laberíntics. Res d'això i ben al contrari. Per aquests camins trobarem cabalment, l'essència de l'art més senzill, més fresc, més directe, menys enrevessat: l'art popular.

Diu Cristian Zervos, parlant de Picasso, que l'ànima dels pobles, quan crea realment, abstreu tot ço que ella vol expressar.

Ja sabem que l'art popular és un moviment de l'ànima que no significa res segons la raó pràctica, però que crea suposicions innombrables. Afegirem que aquestes suposicions varien i s'enriqueixen cada vegada que un nou limit és guanyat en la mida o en el desequilibri allibeadors dintre de l'abstracció.

Diem, encara, que mai aquestes suposicions no estan absents de la realitat; ben al revés, aquesta adquireix el més objectiu

patetisme poètic que sols ha pogut ésser possible en el moment en què s'ha trobat una nova i adequada manera d'expressió.

Ben lluny del càlcul preconcebut i de l'elaboració mecànica del resultat severinià, avui els artistes es confien, sinó a l'atzar, al probabilisme. La troballa, direm emprant l'expressió de Maurice Raynal, que ens sembla més adequada que la de *crear*, obtinguda sens dubte sota l'influència de Bergson, de tals suposicions, depèn cada dia més d'un probabilisme allunyat per complet del sentit comú i, on la veritat i l'absurd juguen un paper de primer pla.

Maurice Raynal escriu encara... "Si existeix en art un *Angel de la Veritat*, serà va de negar que al seu costat camina sovint el geni de l'absurd. L'absurd, se'm diu, és ço que no té sentit comú. ¡Quin elogi més bell! però no cal pas dir-ho. Per contra proclamen ben alt: *¿Què hi ha més desesperadament comú que el sentit comú?* Si l'absurd ha estat pres, en efecte, per contrari del sentit comú, és que l'afirmació de la vida individual ha estat sempre en oposició amb l'afirmació de la vida social. Sembla, sense cap dubte, difícil de separar la primera de la segona; i és perquè aquesta, sàviament aconduïda, ha estat absorbida per aquella. Però si en politica la precaució era, potser, raonable, l' art, que no pot ésser comparat de cap manera a la conducta dels afers, no ha de considerar-la, i la seva generalització en aquest domini ens amostra tota la seva pobresa i tota la seva inutilitat."

"Es sempre perillós de definir; també els diccionaris s'aventuraren denominant absurd *allò que no té sentit comú*. L'absurd fóra, donc, quelcom de semblant a una suma de nocions individuals que, refusades en bloc pel sentit comú, aquest no ha cregut mai haver-les de controlar. Certs psicòlegs, han descobert la seva acció, però només per decorar-la, com sempre, de noms daurats i sotmetre-la, gairebé sempre, a la consciència comunal."

Altrament, si aquest darrer expedient té per ell la seva facilitat i les seves bones intencions, no està pas absolutament relacionat amb l'experiència. I puix que la veritat, per la filosofia, no és tal veritat sinó perquè està admesa generalment, l'absurd pot ésser considerat com una espécie de fons de veritats d'ordre totalment personal."

Un nou límit creat per el cubisme era l'estática, l'altre la limitació de l'absurd, o sigui la timidesa o contenció en l'ús d'aquell fons de veritats personals de què parla Raynal.

En els moments més austers i científics del cubisme podríem trobar ja senyals clars de l'anul·lació dels nous límits que aquests, tot i rompent per la seva banda amb els de la pintura antiga, havia creat. Hi haurà un moment crític per a la pintura moderna en el qual els pintors pronunciaran insistentment la paraula lirisme; serà vers Picasso i vers Chirico principalment on s'anirà a cercar amb veritable ànsia el nou significat torbador d'aquesta paraula, però, abans d'això, caldrà comptar la geometria esterilitzada, la freda delineació de les asèptiques marqueteries i volums insípids de Giorgio Morandi, amb les seves natures mortes d'on s'ha extret l'aire i d'una fixesa inoblidable de recordar. Aquella sang freda de Giorgio Morandi no volia pas dir una absoluta harmonia, un absolut repòs; aquella sang freda de Giorgio Morandi era la mateixa que portava a Max Ernst a trobar un llenguatge nou fet dels signes més usuals i conformistes, tècnica de fred dibuix de diccionari o de llibre de lliçó de coses, associació, però, i relació de les coses, tot creant esgarrifosos conjunts insòlits i obsessionadors. Max Ernst en aquells temps s'entrenava ja a les més doloroses experiències; les mutilacions eren, però, encara, una manera més inexacta que els fenòmens de l'habitació. Hom hi podrà preveure tot l'horror epidèrmic amb què sempre fóra capaç de mostrar-nos una absoluta desesperança.

Era reconfortant, però, l'espectacle de la seva ànima que ens revelava tot ço que en nosaltres romania encara abscondit i sempre quelcom haviem guanyat en el moment que, descobert un nou horror, esdevenia impossible de seguir amagant-lo.

Giorgio de Chirico, per la seva banda, ens descobria amb una calma terrible, suposicions figuratives nascudes de l'acoblament dispar de múltiples objectes d'aparença inofensiva. Si les característiques expressives i formals de Chirico podien fer que Franz Roth l'inclogués en la nova objectivitat, nosaltres remarquem la distribució al·lucinant de les seves relacions volumístiques i de les seves perspectives ensangonades com un nou símptoma.

Tota aquesta calma, tota aquesta quietud, tot aquest estatisme de Giorgio Morandi, Max Ernst i Giorgio de Chirico eren un estatisme i una quietud dramàtics, perquè estaven amenaçats a cada moment.

Tota aquella anestèsia geomètrica, tenia l'emoció de deixar el futurisme i intuir vaguíssimament el superrealisme.

Més tard, Man Ray ens allunyarà de l'organisme, que podríem dir purista, i les coses s'entrellaçaren amb un *amor diferent* al del ritme i al de l'arquitectura.

Una esponja ja no serà un moviment per a esdevenir un personatge: aquest moment serà el punt de partida vers l'aconseguiment dels recentíssims nous límits de la pintura.

II

Un senzill examen formal de la producció plàstica superrealista més recent, i àdhuc de l'actual cubisme poètic, ens conduirà a la formació d'una taula de signes i suposicions prou eloqüents per a deduir-ne que uns tot justs recents límits nous han aparegut en el món de la pintura actual. Aquests nous límits caldrà ben bé anarlos a cercar en el pol oposat de ço que condensà el purisme d'Ozenfant i Jeanneret, darrera conseqüència de la plàstica cubista.

Aquest canvi d'estat d'esperit que això suposa és una prova més del continuat entrenament gimnàstic indispensable per a seguir l'evolució de l' art del nos-
D tre temps.
I Abans que tot cal anotar la
N desaparició quasi total de l'es-
A tabilitat geomètrica pressenti-
M da ja per els lirismes més dra-
I màticament estàtics, contin-
C guts pacientment delineats.
A En l'anullació de l'esperit *octogonal* va implícita l'aparició d'un desequilibri, d'una dinàmica. Aquesta dinàmica, però, no tindrà res a veure amb la per excellència illusió sensorial del moviment cinematogràfic, darrer refugi de l'impressionisme que intentaren els futuristes italians. El dinamisme en qüestió és fet de tal manera que per als nostres sentits resta com específicament plàstic i estàtic mentre
D que psicològicament obra com
I una velocitat.
N La velocitat, element dinà-
A mic, que amb Kandinsky te-
M nia un valor musical; que en

I la història de l'expressionis-
C me alemany assoleix un va-
A lor expressiu; que en el futurisme adquireix en valor òptic i
que ens els problemes essencials que planteja l'art barroc acaba
en el decorativisme, en la pintura recent, aquest dinamisme sem-
bla adquirir un valor complexíssim meitat decorativa, meitat su-
perrealitat, meitat plàstica, meitat expressió de Això és
potser el menys inexplorat, encara que sembla, però,
D allò que ens té més absoluta-
I ment segurs de la seva exac-
N tíssima realitat. ¡¡I encara
A aquesta paraula!!
M si Ives Tanguy ateny un
I nou èxtasi ascensional en el
C qual una expuració rabiosa
A esgarrapa amb tota la debilitat d'una ànima excepcional deli-
cada, Picasso ens boxarà amb el més pur i salvatge sentit de la
fuga. Els frisos de cornisa i de paper pintat dels plafons han em-
près en les seves darreres pintures una direcció nova, ràpida i
voluntariosa. Les corbes dels seus perfils, del seus tor-
D sos poètics (monstres de totes
I peces) arriscaran les més au-
N dacioses formes de la mort i
A de la voluntat.
M D'aquesta fúria de Picasso
I naixeran de seguida com de
C cada un dels seus nous estats
A d'esperit, deixebles entusiastes i aplicats.

De la Serna inaugurarà, entre Picasso i els darrers Braque,
un canvi en el diafragma; usarà el de la màxima lluminositat; Kiria-
to Ghyka arribarà fins al desenfoc i farà reviure amb joventut la
primera emoció dels *fauves*. Ultra un curiós sentit dinàmic envers
la profunditat, els seus plans lluminosos a primer terme el collo-
caran dins una curiosa tradició naturalista.

De la Serna, al contrari, es manté en franc acord amb les di-
mensions de la tela i aprofita les solucions que aquesta li dóna
en el sentit de la superfície. De la Serna ateny una poesia decora-
tiva molt simptomàtica, no absenta de realitat, però mancada en
absolut de tota filtració superrealista.

Caldrà reconèixer una autonomia ben pròpia i, a més, altres intencions que les de la pura barreja de cubisme i *fauvisme* en la pintura del granadí i del grec, però indubtablement Picasso havia volgut dir, havia dit, altres coses. Picasso, lluny d'insistir en un arabesc, havia ja forçat una

L linia recta per mitjà de la se-
L va absència, més que per la
E meditació d'un càlcul per la
U seva generació. Preocupat
G més de la seva invisibilitat
E que de la seva visualitat, pro-
R cedi a la seva anullació abans
E de generar-la.
S Deixem de banda Picasso.
A Ens caldrà entendre'ns millor amb Arp que ens dona amb naturalitat quasi tènue un resultat vastíssim de realitzacions. Si amb Masson la pintura encara es lliura a maneres físiques d'eludir el pes, els seus draps ens retenen per altres causes que les de la inexistència. Fora de tota convicció dolorosa, a la qual Max Ernst encara

aspira, els re- O
lleus d'Arp, com diu Bre- N
ton, participen de la pesantor I
i de la lleugeresa d'una au- R
reneta. I
 Si hom pot basar una estabi- S
litat entre les serradures que M
surten d'una gàbia per en- E
ganxar-se a la pell freda i a la pell calenta i encara aquestes serradures són un vestigi de pell freda i de pell calenta, ¿per què a

S Max Ernst podríem retrèure-
U li l'haver fet possible la rela-
P ció i amistat de les paraules
E (l'amor a la terra i el llavi ve-
R getal) una vegada posats d'a-
R cord sobre el seu variadíssim
E i ocasional significat?
A Els esguerros de cera exhibits
L a les barraques són la realitat

I igual que un fum, que un
S nas. Les minuteres són més
M veritat des del moment
E que deixen d'estar subjectes a llur insólita funció, en el moment
 que pertanyen a un ritme diferent del de la circumferència,
N i adquireixen l'ennuegament
A una mica foll que els pro-
T l'articulació am les molles
U de pa. N
R ¿En el cas de no volguer A
A concebir tota importància T
a aquesta nova desesperació i U
alegria ¿què se'ns ofereix amb R
el nom de natura? ¿Es que al- A
menys el creat fins avui sense aquesta nosa ha estat més lleu i més
dens alhora, més real i poéticament físic que una figuració de
nu de Joan Miró? Així, doncs, és ben bé esfereïdor que per aquest
sentit de la inspiració la
A realitat física recobri una apa-
N rença normal en quant a la
O seva manca d'aplicació con-
T formista, que una lògica con-
A vinguda ha dotat d'atribu-
C cions insuperablement anti-
I reals, controlades només N
O per l'hàbit, i d'origin mi- A
nuciosament simbòlic i es- T
tereotipat. U
A Si En Miró retroba la na- R
U tura per inspiració, aques- A
T ta no és menys sensible en les
O seves obres que en les de Max
M Ernst. A més, en el moment
A en què la inspiració i encara
T el més pur subconscient han
I actuat per la revelació de les
C nostres veritats individuals,
A un món orgànic ple d'atribucions significatives han envaït
 les figuracions dels pintors. En

S aquests moments els fets més
I emotius i torbadors, adormits
G en el més pregon de les nos-
N tres més intimes horrors i ale-
I gries adquireixen el màxim
F gust de la llum. Amb el cu-
I bisme la intelligència havia
C servit no per a fer visible A
A l'esperit, sino per sensualit- R
C zar-lo i rediur-lo a un sig- P
I nificat de xifra, de signe, que
O per l'abstracció matemàtica
N podia commoure'ns estètica-
S ment amb una mida i un ritme d'acord amb l'arquitectura,
però mai d'acord amb les més violentes fretures de caréncia de
cohesió.

Si finalment ha estat possible d'arribar a creure en la necessitat
L de posar-se d'acord, tot sim-
E plement i no sense ironia del que poden significar les paraules,
cadira, coll de camisa,
C bobina, etc., etc., lluny de llur
A temperatura tonal de la
D mateixa manera que es féu
A un dia necessari entre els cu-
V bistes d'entendre's definitiva-
R ment respecte petit tamany,
E gros tamany, cosa ratllada, cosa puntejada, etc., aparats avui
del tot de les possibilitats
E dissecadores dels objectes i de
X llur valor purament liric i
Q pintoresc, havent assolit mil
U punyents atribucions signifi-
I catives ¿per què eludir aquest
S valor de significat tan emotiu i no més assequible en els estats
d'esperit particularment distrets o furiosos? En tot cas en nom
d'un afany d'absolut i una vegada assabentats, però realment assa-
bentats podrà ésser subtil eludir aquest significat com una prova
més de lleugeresa.
L En el moment en què les co-

E ses s'han isolat del convingut i han pogut usar lliurement de
 les seves qualitats es-
C pecífiques i individualísimes,
A havem advertit, i no sempre
D per processos de pur automa-
A tisme, en el final d'una vida
V curtíssima que es fon sovint
R amb els cercles rojos de dintre
E la nit dels nostres ulls, les seves expiracions amagades, les
 seves maneres particulars
E d'ésser absents i presents fora
X de la corporeïtat, en el com-
Q plexíssim i torbador procés
U de l'instant que aquestes co-
I ses indotades de visualitat co-
S mencen a caminar o creuen convenient modificar el curs de la
 projecció de la seva sombra.

 Ben apartas ja de ço que el nou limit de l'actual dinàmica ens
imposa formalment, i d'aquest sentit orgànic i fisiològic que acaba
de suplantar les més ineludibles vertebracions arquitectòniques,
la paraula rea-
E litat, solsmesa a un valor
N convencional en el cubisme, torna a collocar-se en primer pla,
ben lluny, però, del bou
R podrit de Rembrandt i ben a
E la vora, no obstant, de la més
A inútil consumpció de les epi-
L dermis.
I Hom és propens en la cere-
T bralització de les idees refe-
A rents a la superrealitat, a tendir
T vers les inclinacions més sobtades i que portin, d'acord amb un
voluntariós romanticisme, tanta si és vers l'exterior com si es en
profunditas, a les regions on per a orientar-se, orfes de tota indi-
cació magnètica, hàgim de valernos forçosament dels processos
E més exacerbadament parado-
N xals. Però potser la guia era segura abans d'emprendre cap de-
 clinació. Un just mitjà, que

R no vol dir de cap manera un
E pacte ans, simplement, una
A capa diferent d'estratificació
L pot donar-nos una noció con-
I fortable lluny de tota genia-
T litat personal, de ço que pu-
A gui ésser aquest conjunt po-
T lifacètic de inacostumades i inèdites dimensions.

Diu Breton: "Tot allò que jo estim, tot allò que jo pens i sent, m'inclina a una filosofia particular de la immanència,
E no de la que es desprèn que la superrealitat estaria continguda
N dintre la realitat mateixa i no li seria ni superior ni exterior. I re-
 cíprocament, ja que el continent seria també contingut. Es trac-
R taria quasi d'un vas comunicant entre el continent i el contingut.
E Es a dir, refuso amb totes les meves forces les temptatives que
A dintre l'ordre de la pintura, com de l'escriptura, podrien tenir
L estretament la conseqüència de substreure el pensament de la
I vida, com també de collocar la vida sota la tutela del pensament.
T Allò que un amaga no val més ni menys que allò que un troba; i
A allò que un s'amarga, és allò que permetem als altres de trobar.
T Una ruptura durament constatada i soferta, una sola ruptura
vigila a la vegada el nostre començament i la nostra fi."

¡Natura! ¿Caldrà reclamar-se d'aquell foll d'Heràclit?
N Els joves d'avui saben quelcom d'aquesta paraula P
A i saben alegrar-se'n. L'arruga lleu, fina òrbita O
T de pel de pestanya, que clivella, que fa madura E
U la sina petita de les verges dels flamencs; S
R l'arruga, direcció necessàriament dolorosa, I
A necessàriament renyida al ritme en contra A
la sina tendint a la sonoritat, a la perfecció numérica, geomètrica
del pur teorema esfèric, orfe dels mils riuets venals de sang
vermella com pintura vermella d'una sina pintada per Rafael.

Avui tots sabem dels accidents més lleus on la
P natura ens parla i pot fer-nos un mal més viu, però la conjun-
O tivitis i les fibres musculars s'entrecroen delicadament
E amb les musculatures de guix, les potes del gall sofreixen
S horriblement per a sortir de la gorja de la bèstia prèviament
I podrida i seca, i el cel que apareix clar darrera el forat
A que deixen els ulls buids de les colomes ens recorden constant-

ment la nostra absoluta manca de cohesió química (aquella manca de cohesió química) de la qual Max Ernst ens parla des d'un poema.

L'Amic de les Arts (29 Febrer, 30 Abril, 1928)

REALIDAD Y SOBRERREALIDAD

por Salvador Dalí

Recientemente, escribiendo sobre Joan Miró, decía cómo sus últimas pinturas llegaban a unos resultados que podrían servirnos para la apreciación aproximativa de la realidad misma. Esto podría decirse de todos los pintores vivos de hoy: Picasso, Arp, Max Ernst, Ives Tanguy, etc., pero era necesario distinguir a Miró como ejemplo de mayor pureza y, además, porque en él este nuevo sentido de la dispersión, a que alude Tenade hasta en las realizaciones más ajenas al sobrerrealismo (la era poética de Léger) adquiere una física plasmación del más agudo patetismo, patetismo hijo del de las absolutas concreciones del Miró de antaño, con "La sierra", y más tarde, dentro de la nueva objetividad, con "La Masía".

Esta apreciación de la realidad a que nos conduce el automatismo, con la definitiva extirpación de residuos naturalistas, corrobora el pensamiento de André Breton, cuando éste dice que la sobrerrealidad estaría contenida en la realidad, y viceversa. Efectivamente; en un momento, particularmente distraído y, por lo tanto, lejos de toda intervención imaginativa, que supone siempre acción contraria al estado genuinamente pasivo a que me refiero, el espectáculo de un carro con su vela, enganchado a un animal inmóvil y del mismo color que éste, puede ofrecérsenos *súbitamente* como el más turbador, concreto y detallado de los conjuntos mágicos en el momento de considerar al animal, las ruedas, las guarniciones y las maderas del carro como una sola pieza inerte, y en cambio la vela, con sus guitas, como el trozo

viva y palpitante, ya que, en realidad, es lo único que está moviéndose delante de nuestros ojos.

Se trata, pues, de un instante rapidísimo en que ha sido captada la realidad de dicho conjunto en un momento en que éste, gracias a una súbita inversión, se nos ha ofrecido y ha sido considerado lejos de la imagen estereotipada antirreal que nuestra inteligencia ha ido forjándose artificialmente, dotándolo de atribuciones cognoscitivas, falsas, nulas por razón poética, y que sólo por la ausencia de nuestro control inteligente son posibles de eludir.

Nada más favorable a las osmosis que se establecen entre la realidad y la sobrerrealidad que la fotografía, y el nuevo vocabulario que ésta impone nos ofrece sincrónicamente una lección de máximo rigor y de máxima libertad. El dato fotográfico está siendo, tanto fotogénicamente como por las infinitas asociaciones figurativas a que puede someter nuestro espíritu, una constante revisión del mundo exterior, cada vez más objeto de duda, y al mismo tiempo con más inusitadas posibilidades de carencia de cohesión.

No cesaremos de oponer el dato objetivo a la híbrida poesía aproximativa, infectada de un subjetivismo estético, insípido, mezclado a un impresionismo intelectual, en el que toda chispa de realidad es ahogada por una autoironía elegante.

Necesariamente, las soluciones poéticas por combinación dentro de la inteligencia resultan inservibles para los deseos actuales y para todo, respecto de la inteligencia misma —la imagen—, acertijo, la falsa y absurda influencia deportiva, cinemática, mecanística, o sea arqueología (época), con que se distingue aún la poesía y la literatura, llamadas vaguísimamente de vanguardia, las cuales, lejos de librarse por estos nuevos y maravillosos medios de expresión, sufren de ellos la más absurda y grotesca de las influencias, resultan totalmente ileíbles.

En cambio, amamos la emoción viva de las transcripciones estrictamente objectivas de un mach de boxeo o de un paisaje polar expuestos económica y antiartísticamente. De nada ganaría la poesía y para nada podrían interesarnos las combinaciones subjectivas que con ello pudieran fabricar un Cocteau, un Giraudoux, Gómez de la Serna, etc., etc.

En este vértice de mil ramales de nuestro espíritu, en que nos es inadmisible toda actividad que no tienda al conocimiento de la realidad (viendo estas dos palabras en una constante surimpresión), y que por fin la palabra bello y feo ha dejado de tener entre nosotros todo sentido, apreciamos límpidamente nuestras preferencias nacidas de la capacidad amorosa de los más crueles e inadvertidos enlaces patéticos por su frondosa esterilidad, o imposibilidades de enlace de uniones advertidas precisamente e igualmente patéticas por su mórbida fecundidad inútil, árida igualmente, dolorosa o alegre, respectivamente.

Ya que realmente todo arte, en el momento de perfeccionarse externamente, como dice Miró, decae espiritualmente, y en este caso, todos los períodos esplendorosos del arte se nos ofrecen como hórridas decadencias, constataremos cómo precisamente en estos períodos podríamos llamar científicos, la realidad que sólo puede ser captada por vía del espíritu, desaparece dejando en su lugar los procesos intelectuales engendradores de los sistemas estéticos, antagónicos a toda apreciación de la realidad, y, por tanto, incapaces de poder emocionarnos poéticamente con intensidad, ya que no concebimos el lirismo fuera de los datos que nuestro conocimiento pueda percibir de la realidad, y estos datos son precisamente los que nos pueden proporcionar el automatismo y el sondaje en la irracionalidad y en el subconsciente.

Lejos de toda estética y en nuestra tentativa evasión, a la que Max Ernst desde tanto tiempo viene esforzándose, podemos establecer relaciones cognoscitivas normales, lejos de nuestra experiencia habitual. Realmente, para nosotros no existe ninguna relación entre una colmena y una pareja de danzadores, o bien como quiere André Breton, no existe entre estas dos cosas ninguna diferencia esencial. Efectivamente, entre el jinete y las riendas sólo cabe en realidad poéticamente una relación análoga a la que existe o pudiera existir entre Saturno y la diminuta larva encerrada dentro de su crisálida.

La simple y tan llana admisión de "un jinete montado en su caballo" (el jinete corría veloz montado en su caballo) y las suposiciones que esto implica (ideas inherentes de velocidad, de posición horizontal del caballo y vertical del jinete, etc., etc.), nos parece a nuestro espíritu como algo enormemente irreal y confusionario en el momento en que juzgamos dicho conjunto desde

nuestros instintos. En este momento, esta simple admisión con-
formista nos produce una idea de audacia injustificada. Ya que
para nosotros sería cuestión de dilucidar mil previas y urgentí-
simas cuestiones que nos obsesionen, ante todo sería cuestión de
preguntarse si realmente el jinete monta el caballo o si lo único
suelto y montable del conjunto es el cielo que se recorta entre
las patas, si las riendas no son, efectivamente, la prolongación
en una distinta calidad de los mismísimos dedos de la mano, si en
realidad los pelitos del brazo del jinete tienen más capacidad
vertiginosa que el mismísimo caballo, y si éste, lejos de ser apto
para el movimiento, está precisamente sujeto al terreno por espe-
sas raíces parecidas a cabelleras que le nacen inmediatamente de
las pezuñas y que llegan dolorosamente hasta unas capas profun-
das del terreno cuya sustancia húmeda está relacionada, por una
palpitación sincrónica, con las mareas de unos lagos de baba de
ciertos planetas peludos que hay.

Persiguiendo en nuestras ansias de generalidad y en el estado
en que las cosas, evadiéndose de la absurda ordenación a que
nuestra inteligencia las ha violentado, transmutando su valor real
por otro estrictamente convencional, advertimos como liberadas
éstas de las mil extrañas atribuciones a que estaban sometidas,
recobran su consubstancial y peculiar manera de ser cambiando
lo más profundo de su significación y modificando el curso de la
proyección de sus sombras.

Lo que nos habíamos ocultado desear y lo que ignorábamos
habernos ocultado, toma el máximo gusto de la luz. Lo más lejos
de soñar romper es roto con la más absoluta enseñanza de muti-
lación, y lo más blando endurece como los minerales.

Lo más alejado de posibilidades amorosas se enlaza en un
entrecruzamiento de perfecto amor. Lo imposible de ser confun-
dido es distraídamente intercambiado, y todo esto con la natu-
ralidad con que las cosas en realidad se unen, se repelen, se
relacionan, se aquietan o son ausentes.

En esta generalidad en que nos parece vislumbrar el espíritu
de la realidad misma, una serie de conocimientos exactos, cognos-
citivos en absoluto por nuestro instinto y totalmente al margen
de los estados de cultura, vienen a formar nuestro vocabulario.

Lejos de cualquier estado de cultura a que es imprescindible
referirse para la comprensión de todo cuanto sea un producto de

nociones prestablecidas por la inteligencia, nuestros signos están formados de las más primarias necesidades, deseos constantes y excitaciones casi biológicas del instinto.

Desde el actual estado de espíritu a que me refiero, un poema de Paul Valéry, por ejemplo (tan diáfano desde un estado especial de la inteligencia), deja de tener todo significado, es inexistente también para un niño, para un salvaje. Fuera de un estado de cultura especial con relación al que ha sido engendrado, cada palabra de este poema aparece como un jeroglífico indescifrable, ya que ni una de ellas deja de ser usada en combinación a una serie de nociones inteligentes de cultura, de moral, de circunstancias, de vodevill, o sea que no tienen ningún significado absoluto, general, real.

Pero dejando al margen las restricciones comprensivas o receptivas (tan en desacuerdo con la receptividad de la elementalidad choffeur-keserliniano), ¿es que el lirismo que puede producir Valéry a un reducidísimo excepcional sector de gentes, desde un culto estado inteligente, es más intenso que el lirismo del lenguaje absoluto de Arp, Miró, etc. (hoy la poesía está en manos de los pintores) perfectamente comprensible al niño ya que se dirige y está formado de lo más elemental y puro del instinto?

Las actuales tentativas de evasión han conducido a una revisión cruel y jovial de los tópicos engendrados por esteticismos de todas formas y maneras.

En esta apreciación imprevista de la realidad a que nos conduce la sobrerrealidad, nos horrorizamos de lo que nos desmayó de placer; lo que el poeta había cubierto con los velos fantásticos de su cursilería, con todo el hediondo perfume de su gusto selecto y exquisito, nos horripila: la máscara negra, igual que la bellísima mujer; entre mil horrores, anotaremos sus dientes, y poéticos no precisamente, por bellas semejanzas con más bellas cosas más exquisitas o más horripilantes, según el sueño con que se quiera cubrir o descarnar, el de unos piñones, asemejándose estos no a la larva de un gusano, sino a... o el de unos dientes precisamente consistentes, aptos para devorar los vegetales y los pájaros y estas crueles y horribles bestias o... según, precisamente, etcétera, etc.

Este brazo delgadísimo, del que pende una mano enorme y mórbida, no es más horripilante que la rosa, ni ésta pende de un tallo menos frágil. Monstruosidad apolínea, perfecta vida de la

morfología degenerada, pura como la imposibilidad vital de la fisiología normal, según, etcétera...

Al reducir brutalmente nuestros campos de preferencias, ganamos en intensidad lo que perdemos en vastos e insípidos panoramas, productos híbridos de una perfección superficial totalmente despreciable. Las épocas más admiradas nos parecen de valor nulo.

Nos quedamos con los productos de creación humana que por su intensidad espiritual nos sirven para la captación viva de la poesía; todo el arte directo, producido bajo una intensa presión de lo desconocido y de los instintos, y todo el antiarte, producido por necesidades igualmente imperiosas e igualmente alejadas de todo sistema estético.

Amamos las producciones mágicas del Papúa, hechas bajo el horror del miedo. Un Parak de Nueva Guinea nos emociona con más eficacia que largas salas de museo; nos estremece el contraste con la luz de las viejas civilizaciones americanas, y mientras se hunden tantos productos indirectos y ambiguos, nace ante nosotros todo el arte precolombiano —aun la fotografía, Wermeer, los holandeses, el Bosco, el mundo antiartístico—, desde la revista americana al film de procesos de fecundación microscópica.

Picasso y los pintores y artistas aún vivos de la nueva inteligencia. [sic]

La Gaceta Literaria (15 Octubre, 1928)

NOMINALISMO SUPRA-REALISTA

por José Bergamín

"L'existence est-ailleur." A. Breton.
—*Manifeste du surréalisme.*

Louis Aragon, supra-realista, que acaba de pasar ante nosotros meteóricamente y de frac —sin darnos tiempo para decidir cuál de estos fenómenos atmosféricos: el suprarealismo o el frac, era el más significativo, en su caso— deja tras sí, como una interrogación, su afirmación misma, síntesis de su propaganda: la simulación del pensamiento es el pensamiento.

El experimento supra-realista —o intra-realista— no se refiere únicamente a una exploración del fenómeno estético —o psíquico— de anticipación o profecía, sino a la confrontación de los existentes —presentes y pasados— a su comprobación experimental supra-realista.

Toda profecía se cumple, artísticamente, sólo con enunciarse. El pensamiento nace de su enunciación (en el principio era el verbo) —viejo modo. El pensamiento se hace por su simulación, como la fe tomando agua bendita— nuevo modo. Pero un pensamiento que se ha hecho no es el hecho del pensamiento ("engendrado, no hecho"). El pensamiento coincide con su simulación, como el pie coincide con la cuerda floja: en lo indispensable para sostener al equilibrista.

No hay peor tonto que el que no quiere romper un plato; ni peor listo que el que trata de componerlo cuando lo ha roto.

Si me apoyo sobre la punta de la nariz una larga caña y en su elevado extremo coloco mi representación de cualquier sistema planetario, es evidente que no lo hago por comodidad.

El milagro estaba determinado fantásticamente por la libertad de no hacerlo; y su sorpresa mágica —superstición o superchería —es la ilusión o alusión a la libertad, para no eludirla, como el determinante anárquico suprasensible, suprareal y sobrenatural exclusivo.

El pie que sostiene sobre la cuerda un equilibrio peligroso, tiene la libertad de no dejar caer al que lo ejecuta: y la de saltar —cada vez más alto—, volviendo a posarse en el mismo sitio para adquirir, con exactitud, el sucesivo impulso determinante.

Lo único que no se puede falsificar es la gracia.

La evidencia maravillosa, por serlo —coherencia esencial y divina— participa su duración, sin compartirla; aunque se cuadricule exactamente el papel con el intento arbitrario y figurativo de enjaularla. O, lo que es lo mismo, que las telas de araña no sirven para cazar ángeles, sino para manchar la nitidez de sus alas con la baba sucia de los hilos tramposos.

Dante fue sorprendido pintando un ángel.

Todo edenismo artificial —o simulado— a que puede reducirse, en definitiva, cualquier vicio, es siempre la revelación de su pericia originaria. No solo para ir al reino de los cielos hay que ser como los niños; también para ir a los infiernos hace falta una cierta —o incierta— puerilidad.

Al margen silencioso de mi recogimiento —en la intimidad ilógica— surge, sin razón, la imagen pura —choque o chispazo— libre —imaginativo. Un cortocircuito fantástico que funde los plomos de la memoria —débil resistencia intelectiva—. Existe —la iluminación momentánea— porque se formula, visualmente o no, a compás de su dicción misma.

(Si no la transcribo, recuerdo, vagamente, la forma de una ramificación irreal —de árbol genealógico o de abstracta figura plástica de los pulmones—; y en la opacidad, sucesivamente aclaratoria, una sensación acentuadamente blanca de melancolía: *los esquimales comen gusanos de seda y se pasean, anochecido, por las cornisas de los edificios*).

El arte es el contraveneno de la sinceridad, cuando la sinceridad es conciencia de lo sorprendente, o estupefaciente: un veneno.

Evadirse —del arte y la moral— no basta. Y mucho menos, sinceramente. La sinceridad del envenenamiento no se simula —ni se disimula— se contrae.

De esta contracción —o contra-acción— estupefaciente del suprarrealismo no se sigue, necesariamente, su propagación —ni su propaganda— sino su existencia, y por consiguiente, su irresponsabilidad.

El declive —la muerte o el sueño—, pendiente suave hasta la consecuencia de su absurdo, inclina el espíritu a rechazar todo compromiso absoluto del pensamiento.

Pero lo que importa es el pensamiento, poéticamente puro; no la enumeración de los procedimientos empleados para obtenerlo; ni su imitación o falsificación imposible.

Alfar (Mayo, 1925)

DEL CUBISMO AL SUPERREALISMO

por Sebastià Gasch

El cubismo, en sus comienzos, fue, sobre todo, una reacción contra el impresionismo. Y, a pesar de las divagaciones literarias que acompañaron su eclosión, una reacción exclusivamente técnica. Reacción formal contra el colorismo a ultranza del impresionismo.

En tiempo del impresionismo, en efecto, el color-luz, considerado como elemento esencial, llegó a ser la única preocupación del artista. La naturaleza fue reducida a una sinfonía coloreada, a una ligera orquestación de tonos, a un inconsiste, frágil y transparente tejido de colores. La forma, a la cual el color fue siempre subordinado, fue olvidada. La forma fue menospreciada, arrinconada, casi expulsada. Es contra ese estado de cosas que —después de Cézanne, después de Seurat, después de los balbuceos fauves— el cubismo se elevó. El impresionismo había convertido la realidad en una relación de tonos. El cubismo la convertiría en una relación de formas.

Los primeros cubistas, en efecto, que, como los impresionistas, no conocieron otro punto de partida que la realidad, se entregaron apasionadamente al análisis de esa realidad, no con el afán de extraer de ella los fugaces efectos luminosos, sino con el deseo de precisar su forma sólida y consistente. Partiendo todavía del hecho natural, los artistas de aquel tiempo se dieron incondicionalmente al análisis inflexible de la naturaleza con el solo objeto de constatar sus volúmenes, de ponerlos en evidencia, de acentuarlos, de reducirlos —después del "todo es esferas y cilindros", de Paul Cézanne— a formas geométricas primarias, de conjugarlos armónicamente.

En las primeras tentativas de aquellos pintores, la naturaleza no fue nunca violentada, la naturaleza fue siempre respetada. (Picasso, 1908: "Bols et flacons". 1909: "La brioche". 1909: "Serie de paisajes de Horta de Ebro".) Llegó un momento, sin embargo (Picasso, 1909: "Cabeza de mujer" y "Arlequín"), en que ese análisis de la forma, llevado a las últimas consecuencias; ese deseo de descomponer los volúmenes, de estudiar sus partes constitutivas, de reducirlos a prismas y cilindros, conos y esferas, de situarlos ordenadamente en el espacio, no pudieron desarrollarse libremente y de manera absoluta, sujetándose totalmente a la realidad. El cuadro y la realidad fueron declarados irreconciliables. La realidad llegó a ser un estorbo. Y los pintores se dispusieron a supeditarla a su afán de construcción, a subordinarla a su morfología exacerbada (Picasso, 1910: "Retrato de M. Henry Kahnweiler).

Para lograr su propósito, los cubistas no retrocedieron delante de nada; pasaron francamente por encima de todos los obstáculos, acumulados por el deseo de imitar los espectáculos naturales; usaron de las máximas libertades enfrente de la naturaleza. La realidad óptica fue inmolada a la concepción formal. La concepción triunfa de la visión; la plástica domina la representación. Esos dos postulados fueron fijados en la puerta de todos los talleres. Y nacieron muchas obras, en las que el equilibrio formal fue la preocupación dominante, y al cual: figuración, representación, verosimilitud visual, fueron subordinados. La realidad del cuadro —armonía de formas— fue antepuesta a la realidad óptica.

Aquella etapa contribuyó decisivamente al hallazgo de las leyes fundamentales de toda obra pintada, las leyes de composición y de construcción, que gobernaron el cuadro en todos los grandes momentos de la Historia del Arte, y que el impresionismo había menospreciado, hasta prescindir de ellas en absoluto, hasta hacerlas desaparecer.

Sin embargo, no crean nuestros lectores que el estudio de la forma fue la única preocupación de la primera época del cubismo. Muchas otras intenciones animaron a aquellos artistas, ávidos de absoluto. Citemos, entre los más importantes, la *síntesis óptica* y la *proyección geometral.*

Se ha dado el nombre de síntesis óptica a la figuración total de los objetos o representación simultánea de los diferentes as-

pectos de las cosas; esto es, el mismo objeto visto de frente, de espaldas y de perfil. Este procedimiento, que tiende a definir las cosas de manera absoluta, no se destaca ciertamente por su novedad: los egipcios ya introducían un ojo visto de cara en una cabeza vista de perfil. Los cubistas no han hecho más que llevar este procedimiento a las últimas consecuencias.

La proyección geometral consiste en fijar sobre la tela los objetos, no como los vemos, sino como son en realidad. Esto es, prescindiendo de la perspectiva, pintar un plato redondo, porque es redondo, aunque lo veamos ovalado; pintar dos líneas paralelas, aunque las veamos convergir hacia un punto determinado; pintar una mesa cuadrada, aunque la veamos de otra manera, etc., etc. No se trata tampoco de un nuevo sistema. Los primitivos emplearon idéntico procedimiento.

Todas esas preocupaciones, sin embargo —secundarias, completamente confusas y excesivamente especulativas—, no eran, en el fondo, más que consecuencias directas del análisis de las formas, del estudio de los cuerpos y del deseo de expresarlos totalmente. Consecuencias directas de la instauración de un arte táctil, en detrimento, de un arte visual.

Podemos, pues, afirmar, como notábamos al principiar estas notas, que la característica principal de la primera época del cubismo fue, casi exclusivamente, el análisis de la forma, el estudio de los volúmenes. Así lo han reconocido la mayoría de comentaristas de arte moderno.

II. Caída en la abstracción

Aunque, durante la época inicial del cubismo que hemos comentado, la realidad fue a menudo deformada, hasta desfigurarla completamente, la ruptura absoluta con el hecho natural no llegó nunca, durante aquella etapa, a realizarse de manera definitiva. Las alusiones naturales, más o menos disimuladas, más o menos disfrazadas, se hallaron siempre presentes en las telas de los primeros cubistas.

Llegó un momento, pero, en que los pintores, jamás saciados, cada día más sedientos de absoluto, empezaron a hacerse las siguientes reflexiones:

Toda vez que nuestras investigaciones nos han conducido a constatar el hecho de que las relaciones de formas y colores son el primer elemento de toda obra pintada; toda vez que todos los cuadros del pasado no son, en el fondo, más que relaciones plásticas, una abstracción recubierta de realidad, una osamenta revestida de carne; toda vez que esta cubierta sensual exterior de las obras del pasado no hizo más que disimular, disfrazar y desnaturalizar el hecho pictórico integral, convirtiéndolo a menudo en impulso; toda vez que hemos llegado a la conclusión de que la realidad es un puro pretexto para lograr la realidad pictórica, hecha de formas y colores armonizados, un puro trampolín para saltar en el cuadro que, en el fondo, no es más que un equilibrio de abstracciones; toda vez, pues, que la pintura, como todas las artes, no es, en el fondo, más que arquitectura —madre de todas las manifestaciones plásticas—, y que la arquitectura no representa ni imita nada, sino que vive únicamente gracias a la elocuencia de las proporciones y de las relaciones de formas: ¿por qué no hacer como ella? ¿Por qué no suprimir el pretexto natural? ¿Por qué no hacer un arte no representativo? ¿Por qué no mostrar puramente el hecho pictórico de manera integral, desposeído de estorbos? ¿Por qué no crear una obra que haga un uso estricto de los elementos pictóricos puros por excelencia: las formas y los colores abstractos huérfanos de representación? Por qué no hacer Pintura Pura? Y, consecuencia lógica de estos razonamientos, las obras completamente abstractas no se hicieron esperar.

Un crítico francés ha dicho que la creación de las formas no puede hacer más que seguir el lento estudio de las formas naturales. Después del largo análisis de la realidad, que contribuyó poderosamente a la posesión absoluta de la forma, un arte a la síntesis iba a nacer.

He aquí las palabras que escribió Theo van Doesburg en su libro *Classique - Baroque - Moderne*, el cual, junto con el *Neo-Plasticisme*, de P. Mondrian —tomos editados en 1920 por Léonce Rosenberg, el máximo "marchand" del cubismo—, fijan las bases de la estética del grupo holandés "De Stijl", defensor de un arte completamente abstracto: "No podemos sorprendernos de que el artista llegue a expresar la esencia de la belleza pictórica simplemente, por una relación estética y armoniosa de planos, de colores y de líneas".

Cojamos ahora un tratado cualquiera de técnica ornamental. El de Racinet, por ejemplo. "La primera manera (invención de los motivos), que no pide prestado nada a las artes imitativas —dice el autor de *L'ornement polychrome*—, figura a un grado cualquiera en todos los estilos y en todas las épocas. Las combinaciones lineales y geométricas, que son su objeto primitivo, obedecen a las facultades de orden que posee todo hombre; productos directos de la imaginación pura, crean lo que no existía.

El lector más profano, el lector menos experto, se dará cuenta de que ninguna diferencia separa ambas concepciones. La famosa Pintura Pura, tan alabada, no es, en el fondo, más que la simple decoración geométrica, un sencillo complemento de la arquitectura, la ornamentación geométrica, de la cual la Historia del Arte ofrece numerosos ejemplos: realizaciones de los primitivos pobladores de la Oceanía y del África Central, cerámica micénica, decoraciones de los Coranes, manuscritos de los árabes, con sus variaciones infinitas de la Estrella de Salomón, mosaicos bizantinos, etcétera, etc.

Para evitar ese peligro ornamental, y para preservarse de la caída en el planismo de la decoración mural de dos dimensiones, los cubistas quisieron inventar una tercera dimensión sin invadir los dominios de la perspectiva y sin abandonar nunca los terrenos esencialmente pictóricos. Y así establecieron la vecindad de varias superficies de dimensiones y coloraciones diferentes, las cuales se combinan entre ellas y acaban por dar la sensación de profundidad, una "profundidad cualitativa", como ha sido llamada.

Albert Gleizes, mejor que nadie, ha definido ese intento: "Es observando y comprendiendo las relaciones de los colores entre ellos —escribe el autor de los "Jugadores de rugby" en su libro *Du cubisme et des moyens de le comprendre*— como el pintor podrá combinarlos de tal manera, que las porciones de superficie recubiertas por ellos tomarán distancia, según las leyes de dicha superficie. Así recreará, permaneciendo fiel a esta superficie, un espacio que no aspirará a la ilusión del espacio natural. Reconstruir a los planos de profundidad no por adaptación ocular, sino por un equivalente complementario de la superficie. Estos planos de profundidad serán cualitativos, no cuantitativos".

Es preciso reconocer, sin embargo, que, con profundidad cualitativa o sin ella, la pintura totalmente abstracta es, no Pintura

Pura, como han pretendido algunos rígidos teorizadores, sino simplemente Decoración Pura.

Algunos espíritus despiertos y vigilantes no tenían que tardar en darse cuenta de ello.

III. *El retorno al asunto*

a) *El Neoclasicismo.*—Amédie Ozenfant y Ch. E. Jeanneret, con su libro *Après le cubisme,* fueron los primeros en dar el grito de alarma.

Talladas las leyes pictóricas, que muchos años de abyección habían enterrado hasta hacerlas desaparecer, era preciso convertirlas, de cosa árida y seca, en cosa viva. Era preciso humanizar la abstracción. Era preciso revestir las formas abstractas con una capa de realidad, disimularlas, endulzarlas, disfrazarlas, como hicieron los antiguos y los del Renacimiento. Era preciso edificar sobre el andamiaje hallado de nuevo, cubrir la osamenta de carne. Era preciso convertir la esfera en manzana, el cilindro en árbol, el azul en cielo, el verde en prado: todo ello, ordenado según los números, equilibrado según los cánones, armonizado según las leyes de proporciones. Y el sistema nació automáticamente. Y, de complicación en complicación llegamos, después de *L'esprit nouveau* al libro de Gino Severini, *Du cubisme au classicisme:* la sistematización más despiadada que se ha intentado del hecho artístico. Y, como ilustraciones de este libro, las obras del citado Severini, de Ozenfant, de Jeanneret, de Metzinger, de Herbin, de Bossière, de Lhote, de Robert y de tantos otros pintores. Fue el imperio del sistema: "Le bain turc" de Ingles, decorando los talleres. La razón erigida en dictadora. El instinto arrinconado. Y, muy pronto, nuevamente la reacción.

b) *El neorromanticismo.*—El neoclasicismo había realizado el retorno al asunto de manera intelectual. Unos cuantos iban a intentar el retorno al asunto de manera instintiva.

Unos cuantos —cansados ya de todas las obras ricas únicamente de perfección formal y huérfanas de vida y de emoción, que nos legó el neoclasicismo— empezaron a afirmar que el artista ha de poner, por encima de todas las preocupaciones técnicas, la traducción de la emoción que le producen los espectáculos na-

turales. Y se exigió que esta emoción fuese plasmada de la manera más intensa posible, de manera áspera y patética, trágica, bárbara y punzante; se exigió un arte de paroxismo. Las obras de Vlaminck y de Rouault, de Utrillo y de Modigliani, fueron alabadas insistentemente y presentadas como las perfectas ilustraciones de aquellas teorías. Y el neorromanticismo nació inmediatamente.

Charensol, uno de los que más fogosamente ha defendido esta tendencia, ha definido así el movimiento: "Un asunto que no sea ya un simple pretexto para pintar, una forma y un color adecuados al espíritu de este asunto".

En efecto, para los nuevos románticos el asunto ya no es un medio para edificar una sólida arquitectura plástica, un pretexto para especulaciones pictóricas: lo interesante es la acción de este asunto sobre el artista, el estado emotivo en que pone a su alma, la emoción lírica que le produce. Todos los elementos del cuadro deben concurrir, pues, decisivamente, a intensificar la exteriorización de esta emoción. El color, por ejemplo, no vivirá únicamente, como en los neoclásicos, por una relación armoniosa, de esencia puramente decorativa. El color tendrá una expresión propia, dramática, un fondo trágico, que contribuirá a hacer más intenso el caractericismo patético del espectáculo natural que se ha querido evocar. Pues, como hemos dicho, este sentimiento trágico de la naturaleza, esta unanimidad en escoger asuntos más o menos dramáticos, más o menos catastróficos, constituyen el común denominador de todos los neorrománticos. ¡Retorno al drama! —no se ha cansado de lanzar a los cuatro vientos el citado Charensol.

IV. El superrealismo

El superrealismo puede ser considerado, como un arranque desesperado, como una convulsión delirante, como un chillido frenético del nuevo romanticismo que acabamos de describir. No precisamente del neorromanticismo propiamente dicho, sino del estado de espíritu romántico que caracteriza la época pictórica presente.

Para definirlo, es forzoso acudir a la definición de Breton, el máximo pontífice de esta manera de expresión, que lo explica como sigue en su *Manifeste du surréalisme*, lanzado como una bomba en pleno mundo artístico francés en 1924: "Automatismo psíquico puro por medio del cual nos proponemos expresar, verbalmente o por escrito, o de cualquier otra manera, el funcionamiento real del pensamiento. Dictado del pensamiento, en ausencia de todo control ejercido por la razón, independiente de toda preocupación estética o moral".

Fieles a estos principios, los pintores superrealistas, esclavos de sus instintos, libertados de toda traba de la razón, han producido obras "sin preocupaciones estéticas", huérfanas de calidades plásticas: por lo tanto, completamente insuficientes. Además, fieles aún a estos principios, algunos superrealistas han producido obras "sin preocupaciones morales": más claramente: obras absolutamente inmorales, en la que —Freud no ha atravesado en vano la estética superrealista— los símbolos oníricos y las imágenes sexuales abundan. No es este el momento de exteriorizar nuestra absoluta disconformidad con las obras de arte inmorales.

Limitémonos a consignar que las pinturas superrealistas son hijas absolutas de la imaginación, sin el control de la inteligencia. Entregados a sus instintos, esclavos de su inspiración, los superrealistas intentan plasmar las imágenes aparecidas en estados inconscientes, en aquellos momentos de sueño despierto en que la imaginación, desligada de toda traba de la razón, flota libremente al azar y ve las maravillosas representaciones que engendra la fantasía. "El maravilloso es siempre bello: cualquier maravilloso es bello: no hay sino el maravilloso que sea bello" —dice también André Breton.

Algunos superrealistas explotan las imágenes nacidas en los momentos que preceden inmediatamente al acto de dormirse, y permanecen atentos a las sugestiones de la imaginación, que se manifiestan en lo que el poeta superrealista catalán J. V. Foix ha llamado "los andenes subterráneos del presueño".

Otros quieren explicar las imágenes representadas en sus cuadros como visiones aparecidas en épocas en que el hombre los ha torturado, o bien en épocas de enfermedad, de desórdenes físicos. Apollinaire decía que los mejores cuadros de Giorgio de Chirico

fueron realizados durante una enfermedad del estómago que padeció el famoso pintor italiano.

Otros, aun comparan sus telas con los dibujos de los salvajes, de los niños, de los locos, que producen instintivamente, sin ningún control ni preocupación.

En fin, resumamos: el superrealismo, en el fondo absolutamente pueril, no es más que la imaginación llevada a las últimas consecuencias. Buscadores incansables en el mundo de lo desconocido, los superrealistas desean alcanzar la "superrealidad", es decir, la realidad sublimada, superada y quintaesenciada por la fantasía y la imaginación. Esta doctrina no brilla ciertamente por su novedad. Sus mismos promotores no se alaban de haber inventado nada nuevo. Según Breton, Dante, Shakespeare, Chateaubriand, Hugo, Poe, Baudelaire, todos los artistas de imaginación, en fin, fueron ya más o menos, superrealistas.

Acabamos de describir una época que empieza con Pablo Picasso y acaba con Joan Miró. Nuestros lectores habrán comprobado claramente que se trata absolutamente de una época de transición, una época preparatoria, una época de primitivos atareados en recrear un arte que, de caída conoció la caducidad y se encaminaba a la decrepitud o —lo que es peor— al envilecimiento, o a la desaparición.

En el corto espacio de veinte años el arte ha pasado rápidamente de un extremo a otro, de uno a otro polo. En el breve lapso de dos décadas el arte ha ido rápidamente del realismo a la abstracción, de la pura inteligencia a la pura sensibilidad. Todos los manjares han sido probados, todas las bebidas han sido catadas. Una especie de cansancio, de escepticismo, un comienzo de desesperación parece invadir el mundo artístico. Nos decían hace poco que uno de los caudillos del arte moderno afirmaba frecuentemente estos últimos tiempos que todas las posibilidades artísticas habían sido agotadas, que todos los resortes pictóricos habían sido tocados, que la época del arte estaba cerrada. No compartimos ese pesimismo. Esperamos ávidamente la obra genial que aproveche las conquistas técnicas del cubismo, que las enriquezca con la poesía del superrealismo, que fusione, finalmente, la abstracción y la realidad, que una, finalmente, la

inteligencia y la sensibilidad. Esperamos ávidamente al nuevo Picasso que canalice las aguas desordenadas del río inquieto de la pintura de ahora, que conduzca, finalmente, a buen puerto el buque pictórico que flota a la deriva sobre el mar agitado de la plástica actual.

La Gaceta Literaria (15 Octubre, 1927)

HACIA UN SUPERREALISMO MUSICAL

por César M. Arconada

Explicaciones y derivaciones

André Breton ha lanzado desde el más alto palomar del París bullicioso, una bandada de gritos literarios sin la acometividad ni la excitación subversiva de su *Les Pas Perdus*. Quizás por ello mismo, por la actitud moderada y la intención expositora, su nueva emisión de gritos ha alcanzado una receptibilidad más sensible y más amplia. Realmente no sabe uno, en este problema táctico de la estética, si el enemigo se ha acostumbrado a tener frente a él una vanguardia o, al contrario, es la vanguardia la que se ha adaptado a la situación defensiva del enemigo. En síntesis, cabe aclarar si aquel revoltoso espíritu "dadá" ha sido absorbido por el espíritu tradicional, o sigue una evolución, independiente y segura, marcando etapas, que es una manera de marcar existencia. Resta saber si —con perdón del Sr. Pérez de Ayala— Homero no es nadie o sigue siendo el poeta eterno, aunque con sujeción a las más recientes normas valorativas, vamos hacia un sentido de la admisión equilibrado y tolerante: quitaremos a Homero su eternidad de dios, pero le dejaremos su cualidad de poeta.

Todos los días no se descubren mundos nuevos para tener el placer de destruirlos. Negarlo todo es cerrar en absoluto el camino de las negaciones. La generación futura desconocerá el placer de sentirse omnipotente, el placer de destruir, fantásticamente, todos los ejércitos de todas las cosas y de todos los mundos. Un artista de mañana no podrá negar a Homero con la satisfacción

inédita de la novedad. Todo está ya negado; hacia esta dirección no quedan ya posibilidades vírgenes y ocultas. La única salida posible del cauce de la estética está en la afirmación. Pero caben dos actitudes: o afirmarlo de nuevo o afirmarlo con sentido nuevo. Evidentemente nadie que haya pasado por el hemisferio borrascoso de las disoluciones —1900-1920— con la mirada atenta a la acción del fenómeno generador, puede volver, sin menoscabo de su crédito, a reintegrar sus actividades mentales a la labor normal de las pasadas tradiciones. Utilicemos el símbolo. Podremos volver a afirmar a Homero, pero ¿cómo no hemos de sentirnos ya un poco desprendidos de Homero?

El superrealismo es ante todo una estética afirmativa. Ya no cabe extraviarse, como hace unos años, por entre las ruinas de los clasicismos, ensayando sobre las cabezas de los mitos el filo de una mordacidad irritante. La hora de los regocijos ha pasado. Cada vez se siente más el anhelo de continuar —no de retornar— la labor de las buenas jornadas. ¿Interrumpidas? Cuando practicamos un deporte no interrumpimos nuestra vida; lo que interrumpimos es nuestra seriedad. No hay, pues, en la cronología histórica del arte de estos últimos tiempos, lapsos fallidos, estados o momentos estériles. Todo ha sido fecundo, desde las proclamas de Marinetti a las realizaciones de Picasso. Pero pedimos más, pero pedimos nuevas y vigorosas realizaciones. No podemos sustraernos al encanto levantisco de las proclamas, pero las proclamas no satisfacen nada más que nuestra exaltación, pero no nuestra reflexión. Bien que las estéticas proclamatorias anuncien cómo y por dónde debe conducirse la actividad artística; pero que no haya escamoteo de consecuciones, que la obra venga como consecuencia de la estética —o peor, la estética como consecuencia de la obra— pero nunca una estética sin obra: Teorema sin demostración.

André Breton ha direccionado rectamente el problema. Su manifiesto no es esencialmente expositivo como, más recientemente, el de "Purismo", de M. Ozenfant y Jeanneret, [1] encaminado hacia nuevas realizaciones plásticas. "Le manifeste du surrealisme" es auténticamente constructivo, quizás demasiado rigurosamente, demasiado preceptivamente constructivo. *"Le constructivisme est*

[1] L'Esprit Nouveau, núm. 27.

ne d'un besoin de création qui s'est fait sentir après le période de destruction révolutionnaire". [2] Toda la doctrina de Breton es una invitación a hacer, a ejecutar. Carece de idealidades programáticas. Reconozcamos su fealdad de significación: más que una estética es un método.

Pero no un método de concepción exclusivamente, sino de ejecución también. A primer desbozo el método parece que tiene una eficacia completa: sirve para inventar poemas, para escribir novelas, para pronunciar discursos y hasta para hacerse ver en la calle de una bella mujer. Con cierto temor a la sencillez de las facilidades, uno se pregunta si en posesión del secreto superrealista —"pensamiento mecánico"— no podremos todos hacer maravillosos poemas y maravillosos "flirts" poemáticos de aventuras callejeras, con señoras desconocidas.

Breton exige para ello una disciplina subcientífica. Las articulaciones de su método no tienen movilidad alguna fuera de la vagorosidad atmosférica de un estado subconsciente. Él ha recogido de Freud esta atmósfera misteriosamente procreadora y la ha adaptado a su método, queriendo dar así al arte, como ha dicho Jean Casus [3] *"une allure exclusive et agressive que l'enrahissement du rationalisme"*, es decir, aquella sobreexcitación creativa, aquella tensión fluídica que había perdido.

Pero ahora mismo estas aclaraciones nos han derivado el comentario hacia el problema esencial de la psicología de la creación poética. El problema, antes que Freud viniera a inquietarle, estaba de lleno dentro de una organización racionalista. Precisamente las estéticas de vanguardia se esforzaron en destruir el prestigio divinal de la creación, proclamando el mecanismo de la función cerebral. Breton mismo, haciendo objeciones a la definición de la imagen, que Pierre Reverdy hizo en "Nord-Sud", pretende, no desprestigiar el armazón vibrante de la imagen, sino, más bien, darle una espontaneidad centelleante por medio de sus procedimientos superrealistas.

Freud, con el deseo de sustentar el vasto edificio de su tesis sobre testimonios recogidos en todos los campos de actividad,

[2] Serge Romoff. — L'Art Vivant, núm. 1.
[3] La Nouvelle Revue Française, núm. 136.

hace una gavilla de opiniones ajenas —del doctor Otto Rank— sobre la relación organitiva del sueño y la poesía. [4] "Reciente-mente —dice— ha acentuado Artur Bonus la importancia del sueño para la comprensión de la técnica artística y ha visto en el sueño, el medio más favorable para hacerse cargo de la verda-dera esencia de la creación artística". [5] Como rotundidad más expresiva para la demostración de esta tesis, los freudianos re-curren, en último término, a la cita de los románticos, desde Heine a Biron. No era preciso abordar a ribera tan peligrosa: los román-ticos soñaban también despiertos. El círculo queda bien cerrado con el broche de Kant: "El sueño es un arte poético involuntario".

Pero la actividad mental superrealista no se produce en un estado de inconsciencia, sino de subconciencia: "...*en un lieu aussi favorable que possible à la concentration de votre esprit sur lui-même. Placez-vous dans l'état le plus passif, ou receptif que vous pourrez. Faites abstraction de votre génie, de vos talents et de ceux de tous les autres. Ecrivez vite, sans sujet préconçu, assez vite pour ne pas retenir et ne pas être tenté de vous relire*". [6] Entonces, en medio de esta oscuridad mental, se revela el pen-samiento subterráneo y abismático. El más pequeño grano de luz de la razón sirve para descomponer los ácidos y obstruir el juego fluyente de la mágica creación superrealista. Las fuerzas magné-ticas motorizan la creación.

Volviendo sobre el trazado de la significación estética, el su-perrealismo podrá ser, en cierto punto, una realización contra-posicional. Algún día quizás pese demasiado el lastre del barro-quismo actual. Entonces se ensayarán miradas retrospectivas, como en música se ha teorizado la vuelta a Mozart. Las teorías de André Breton apuntan también iniciaciones de retorno; retorno, en primer plano, al prestigio de idealidad, de espontaneidad de la creación; después, retorno a la simplicidad, a la austeridad y par-quedad decorativa. Se quiere la reacción contra el mecanismo reflexivo; se quiere un poco de misterio y de oscuridad para el troquelamiento de la producción artística. Por otra parte, al entre-garse el pensamiento a una fluidez libre y rápida, es como una

[4] La interpretación de los sueños. Página 239. Traducción española.
[5] Ídem. Página 263.
[6] André Breton. — Manifeste du surréalisme. Páginas 47 y 48.

pretensión a que esa espontaneidad funcional contraforme, en lo posible, la contorsión estilística moderna, quizás demasiado recargada de movimientos formales.

Paul Souday, [7] queriendo dar al superrealismo una definición terminante, dice que él es al realismo lo que el superhombre es o será al hombre. Breton, sin embargo, va más que hacia una superación a una condenación del realismo. Idealismo y realismo. No despreciemos esta vuelta a la actividad especulativa de conceptos mohosos. Musicalmente estos conceptos no están, ni mucho menos, agotados de aclaración; podemos muy bien sobre ellos construir caprichosas divagaciones. Sobre el sustentáculo de Shelling —la música como arte real— y sobre el de Hegel —la música como arte pasional— intentaremos el ensayo constructivo de un anhelo superrealista.

El pensamiento musical

Leonel Dauriac grafica una bella expresión definidora: *"Le son musical est, pour la conscience qui l'en registre, une sorte d'atome"*. [8] Por consiguiente, las válvulas complejas de nuestro aparato mental funcionan rodeadas de ese mundo atómico de los sonidos, que la disciplina de la gama hace musicales. Con el microscopio de una sensibilidad trabajada o natural podemos adentrarnos en esa vida de constelaciones imperceptibles. En esquema metafórico, el músico no es sino el artista que juega con los átomos de los sonidos, como el poeta juega con los átomos de las palabras. Todo se reduce a una labor de coordinación. Pero coordinar no es construir, en el sentido del arte, esto es, creando algo bello. El error de Helmholtz, en su teoría fisiológica de la música, está precisamente, en querer justificar la estética por medio de explicaciones científicas. El sonido podrá tener un valor como función, pero tiene también otro valor de flexión, es decir, de adaptación al mandato de nuestra voluntad. Combinar sonidos no es, inevitablemente, un acto de creación artística. Para que la obra de arte se produzca es necesario que el músico dé a los sonidos lo que

[7] Folletón bibliográfico de "Le Temps".
[8] "L'Esprit Musical". Pág. 85.

los sonidos no tienen: espíritu. Después de todo, los sonidos, como las palabras y como los colores, no pasan de su significación de medios, de materiales, aunque el extremismo de Helmholtz quiera dar al sonido musical, diferentemente de la palabra o del color, un valor de fin.

En esa atmósfera vital de los sonidos libres, en la cual se desenvuelve el músico, el pensamiento germina, como dice Ferrier, [9] mediante la *"reéxcitation associée des modifications cellulaires"*, a quien no tenemos inconveniente en creer. Al llegar al mundo plástico de las formas, el pensamiento musical ya es una combinación de miembros sonoros. Entonces podemos aceptarle o modificarle, abandonarle o trabajarle. Los renacentistas de la estética moderna, frente a un libertinaje problemático han abogado por una dictadura mental. Hoy se exige al artista las más largas prácticas disciplinarias; se quiere imponer la labor trabajosa, minuciosa y selecta. Con ella, evidentemente, se ha cortado el paso a los audaces, pero se ha perjudicado a los espontáneos. Con qué simpático sesgo Breton vuelve a hacer la apología de las libertades perdidas. En este orden, su palabra es una ramificación de la greña cubista. Frente al selectismo, frente al orden, frente al trabajo y a la lógica, él quiere que el arte continúe siendo una locura. Su frase tiene una libertadora contundencia: "Sólo lo maravilloso es bello".

La estética musical, en estas especulaciones del pensamiento, comete el error de dar a éste una clasificación histórica. "La facultad de pensar con los sones, ignorada de los músicos primitivos, ha salido de una larga cultura del sentido artístico". [10] Por esta dirección de razonamiento se llega a confusiones peligrosas, se llega sobre todo a creer que sólo en determinadas épocas los compositores han poseído la facultad de pensar en música. La sonata op. 78, de Beethoven, de envolvente idealización, no puede ponerse frente a algunos "divertissement", de Rameau, de ligera descripción, como obra característica de pensamiento musical. Los primitivos podrían pensar a su modo, quizás con las limitaciones de la cultura y de los medios, pero el pensamiento musical, en su

9 "Les fonctions du cerveau". Pág. 431.
10 Jules Combarieu. "Les Rapports de la Musique". Pág. 138.

puro fluir, es tan innato en Beethoven como en los compositores romancescos del siglo xi.

Wasilewski —historiador de Beethoven— ha dicho, refiriéndose a la música de laúd del siglo xvi, que en ella se reconoce "un claro pensamiento de combinación". Naturalmente estos músicos primitivos desconocían la amplitud de la elevación, como los pintores primitivos desconocían la amplitud de las perspectivas; pero se ve cómo su pensamiento llega hasta donde puede llegar: hasta la combinación —hasta la ordenación en pintura—. Wölflin señala muy concretamente esta cualidad de los artistas primitivos, esta cualidad de la ordenación simétrica, que no es otra cosa sino el alcance abarcativo del pensamiento.

En puro problema de concepción, el pensamiento musical ha tenido siempre la misma ebullición creadora. La cultura, la época, el medio —briosidades exteriores— lo que han hecho es impulsarle direcciones, elevarle a más o menos grados de altitud —sublimidad o colocarle preseas y ornamentos decorativos.

Así, en unas épocas, el pensamiento aparece con una expresión superficial —descriptivo—; en otras, con expresión real —imitativo—; en otras, con un sentido ideal —abstracto—; en otras, con una amplitud tumultuosa —barroco—. Pero en la topografía del hontanar, el pensamiento mana, en una época como en otra, espontánea y sencillamente como toda función de la naturaleza.

Jael Marie recomienda [11] a los que quieran aprender a pensar en música la obra de Schumann, lo cual es reconocer en este autor cualidades de pensamiento excepcionales, no sólo como camino de sugerencia, sino como valores de pensamientos innatos a Schumann. La fogosidad tormentosa, la afectación, la complicación de los románticos, no creo que sean los medios más justos de didactismo mental.

Sin embargo, es fácil acertar, intuitivamente casi, en qué época el pensamiento musical ha tenido una completa desliación de afinidades exteriores, es decir, ha conservado la pura musicalidad nativa a través de su trayección histórica. En toda la biografía musical no hay músicos tan netamente músicos como Haydn y Mozart, ni en el contenido de la historia hay época más

[11] "La Musique et la Psychophisiologie". Pág. 102.

sencilla, más espontáneamente musical que la clásica. Admitiendo, desde luego, un desarrollo externo del pensamiento musical, tendremos que conceder a la época clásica un pensamiento más vigoroso, más poderoso. Este vigor clásico dio integridad a la música; hizo que la música pudiera ser música sin necesidad de la hermandad de auxilio de otras artes. Perdido este impulso equilibrador, la música fue otra vez secuestrada y supeditada a poderes extraños: lo ideal, lo sentimental, lo metafísico...

Haydn y Mozart son, pues, superrealistas en el pensamiento. Fijemos la definición auténtica. *"Dictée de la pensée, en l'absence de tout controle exercé par la raison, en dehors de toute preocupation esthétique ou morale".* [12] En los demás músicos se ve cómo el pensamiento ha sido gobernado, influenciado por las sombras aditivas de preocupaciones exteriores; Haendel, por la mística; Bach, por la moral; Beethoven, por el ideal; Wagner, por la estética; Schumann, por el sentimiento; Grieg, por la naturaleza; Chopin, por el corazón... Sólo en Mozart y en Haydn el pensamiento funciona liberado y despreocupado de finalidades objetivas. Diríase que el pensamiento de estos dos clásicos es ámbito, no cauce; atmósfera, no viento. No dirección —propósito— sino impregnación —expansión.

Todo el arte moderno necesita de la virtud superrealista. Es necesario hacer una poda de preocupaciones para que el pensamiento fluya con más libertades. ¿Hacia la sencillez, por aquí? Nunca hacia la estúpida sencillez tradicional. Nunca hacia Rafael. Nada de retornos, por supuesto. Que el arte siga siendo locura, desarticulación y deshumanización. Pero estamos trabajándole demasiado; estamos a punto de hacerle humano. Corremos el peligro de tener que retornar mañana, a pesar de todo el horror a los retornos, a nuestra legítima tradición: a Apollinaire.

El sentimiento musical

Toda definición circunspecta y moral de la música ha de hacerse sobre la base expresiva de los sentimientos. Todo el tropel de definiciones tiene este denominador común. Los griegos fueron

[12] André Breton. "Manifeste du Subrreéalisme". Pág. 42.

los primeros en extraer de ella la idea dramática. Aristóteles ya la define como lengua del sentimiento, y la considera capaz de representar las pasiones. (Spencer sube un peldaño más. "Es —dice— una idealización del lenguaje natural de las pasiones"). Homero la considera como presente de las musas. Estrabon, como obra divina. Pero ninguna definición tan metafórica como la de un escritor hebreo: "Leche que alimenta al alma". La filosofía cumplía su misión adivinadora; la música, en cambio, hasta llegar a la tierra de promisión, tuvo que caminar por las vicisitudes de muchos siglos. Pero, al fin, Wéber dice: "La música tiene un lenguaje de un sentido misterioso que invita a la piedad y habla directamente al sentimiento". Ya, entonces, la música estaba con Dios.

En los clásicos el pensamiento musical tenía vitalidad de impulsión; era pensamiento al nacer y al morir, hecho fin. Pero en Beethoven ya el pensamiento para ascender necesitaba alas. Estas alas de auxilio fue buscándolas Beethoven a través de los estadios de sus tres estilos. Todo su proceso musical es una iniciación de vuelos más o menos elevados. Al fin llega a la "Novena sinfonía", es decir, a la perfección del vuelo, al límite del vuelo. El espacio musical fue entonces descubierto; quedaba expedito a los exploradores espaciales. Pero la exploración no podía ir más lejos. Bruckner es un perdido en esa inmensidad recién descubierta. En esta situación, la actividad musical dedicóse, no a descubrir mundos, sino a perfeccionar alas.

Estas alas del sentimiento musical, o son angélicas e iluminadas como en Bruckner, [13] o son pesadas y oscuras como en Brahms. Ambos hacen incursiones espaciales sin arribar a ningún puerto, es decir, a ninguna finalidad concreta; pero en el armazón histórico, su integración no es superflua: escalonan la tradición alemana y, a través del enramado de su yedra sonora, se ve el vestíbulo atmosférico del romanticismo.

[13] Adolfo Salazar. "En el centenario de Anton Bruckner. Folletón de 'El Sol' ". 18 Septiembre 1924. Ad. Salazar contornea en este artículo, con gran expresividad, el volumen significativo de esa época musical postbeethoviana, tan dentro del contenido alemán, tan circulante aún alrededor de la sombra del maestro.

Y he aquí cómo, cuando llega la época romántica, las alas ganan el prestigio que pierde el vuelo. La misma proporción de modificación hay entre los clásicos y Beethoven, con relación al pensamiento que entre Beethoven y los románticos con relación al sentimiento. En Beethoven el vuelo —sentimiento— es puro —como en los clásicos el pensamiento—; es sencillez, es el vuelo por el vuelo. En los románticos se pierde esta pureza del sentimiento como antes se había perdido en Beethoven la pureza del pensamiento de los clásicos. Y en la evolución hacia nuevas adquisiciones, Beethoven se hace abstracto y los románticos pasionales.

Para los románticos ya el espacio tiene sus cuadraturas y sus claridades. Cuando vuelan por él van, con rumbo seguro, hacia un puesto determinado. Viven en las cosas. Por el espacio no hacen sino pasar; al contrario de los abstraccionistas que vivían en el espacio y por las cosas pasaban de camino. Con los románticos la música comienza a ser humana, en contrasignificación a divina, que era el nimbo característico de la tendencia anterior. Comienzan las materializaciones; la densa atmósfera musical se clarifica y deja ver, por entre sus cortinajes, el jardín. Y en el jardín las estatuas simbólicas: el amor, el corazón, la pasión, la mujer, el ímpetu, el arrebato...

La música entra en plena orgía del sentimiento. Pero el sentimiento se hace también barroco con "Tristán". Más tarde Debussy se encierra en su laboratorio químico y comienza su paciente labor de extracción. Llega el perfume, llega la música poética, depurada y evanescente. Vallemos el cielo; más adelante está la selva fértil del trópico de lo moderno, y nos perderíamos, quizás, por las infinitas veredas de las sugerencias. Para un esquema del sentimiento musical, bastan estos trazos teóricos, abarcativos y descuidados, con engarces de mirada un poco trashistórica.

Intentábamos subrayar:

I. * Que el sentimiento musical es un adherente tumefacto del pensamiento musical que ha seguido su normal evolución hasta apoderarse del vivo tronco tradicional que era el pensamiento. (El pensamiento no en la creación —el sentimiento, naturalmente, no podía haber invadido este campo de funciones— sino en el desarrollo, es decir, a flor de superficie). Es cierto que los filósofos y los historiadores ungieron de este porvenir a la música apoyados en su carácter vago y misterioso. Pero es que, además, les faltaba

una esquina para cuadrar las artes: palabra: pensamiento; pintura: expresión; escultura: representación; música: sentimiento. Hoy el arte ha vuelto la espalda a los significados tradicionales, y de este "puzzle" moderno de dislocaciones han salido nuevas estructuras estéticas, quieran o no verlas los partidarios de la perduración de Homero.

2. * Que el pensamiento musical ha conservado íntegramente la musicalidad sólo en la época clásica, cuya robustez y equilibrio está fuera de toda duda y de toda tendencia. No queremos con ello incitar nuevamente a la bebida del retorno. Insistimos para que resalte con firmeza el valor del pensamiento musical libre de toda mixtificación y de toda obturación.

Modernamente, Mauclair ha querido que la música se derive hacia el sentimiento religioso. *"Elle sera l'himne des sentiments généraux, l'art démocratique, le rituel, la messe publique et dominicale des émotions de la foule".* [14] Esta finalidad social —que, más recientemente, se ha intentado en Rusia— no puede prosperar en resultados por el hecho mismo de la finalidad. Estamos luchando por el arte sin objeto, por el arte puro, llevando a extremismos los escrúpulos. No sería consecuencia que, cuando en otras artes se cuida con austeridad de que nadie propase los límites de la atribución, fuéramos a mezclar la sociología con la música.

El problema no es de suma, sino de resta. Es necesario un reactivo cáustico que elimine a la música del entrelazado espinoso del sentimiento musical. Hay que desbrozar de enredaderas sentimentales el árbol robusto del pensamiento musical. Es necesaria esta poda, esta eliminación.

Desde luego, esta obra quirúrgica es necesaria dentro y fuera de un propósito superrealista. Dentro de él, naturalmente, es indispensable, tanto más cuando en arte una preocupación sentimental es siempre inadmisible.

Realismo

En música no se puede combatir la realidad para justificar una subrealidad. Esto está bien en literatura, con Dostoyewsky, como

[14] "Essais sur la émotion musicale". Tomo I. Pág. 219.

hace Breton. Esto está bien en pintura con Velázquez. Esto está bien en escultura. Pero en música varían los términos, porque el dato realidad es casi siempre hipotético y sólo ha jugado algunas veces un valor teórico en marginaciones estéticas, más como dato de divagación que de resolución. Creamos a Schopenhauer, "La música no sólo está por encima de la realidad, sino fuera de ella".

En música, sin embargo, el realismo también tiene su pequeña tradición. En el siglo xv, Clement Jannequin y Nicolas Gombert ya imitaban con instrumento el canto del ruiseñor y el ruido de las batallas. Después Rameau, más ingenioso, quiso imitar con la música, los fuegos de artificio. Más tarde Mehul, Boieldieu y otros hicieron igualmente imitaciones graciosas, pero sin importancia alguna, más como "divertissement" que como vocación. La música de programa que trajo Berlioz no tiene, puede decirse, un antecedente directo en la de estos músicos de la Edad Media, ni un precedente en músicos posteriores. Un estético alemán, Hugo Riemann, dice de ella: *"La musique écrite dans cette intention exprimera toujours plus qu'elle ne doit, sans realizer pleinement, d'autre part, le but qu'elle se propose".* [15]

Fácilmente se comprende que no perseguimos ahora esta pequeña realidad de la música descriptiva. Nos conviene más borrarla del encerado de este ensayo. Queríamos hacer ver que en música no ha existido nunca, como en literatura y en pintura, la opresión continua de una realidad fundamental y constituyente, de esa realidad normativa de la cual, relacionándola con el arte, dice Jean Pérés "que por sí sola es bella en un sentido absoluto". [16]

Pero equivalentemente, el sentimiento musical ha sido para la música lo que la realidad ha sido para la pintura y la literatura: el principio de articulación, el punto inicial de toda partida, la justificación, la finalidad. El mundo del sentimiento como el de la realidad es amplio y pudo caber en él el contenido frutal de muchos siglos de realizaciones. Ya pletóricos de ellas vino la necesidad expansiva de renovarlas, no sólo por vías juiciosas de la técnica, sino por las de la estética; no sólo por medios de superación, sino de legislación. El estatuto de los nuevos principios

[15] "Les elements de l'estétique musical". Pág. 272 de la traducción francesa.
[16] "L'Art et le Réel". Pág. 105.

de arte tenía que ir, por naturalidad, hacia una condenación del vicio más constante y perjudicial: del vicio de realidad. Así se está creando una pintura y una literatura contraformal, sin desdeñar los elementos reales, antes bien afirmándoles, pero sin que de ningún modo el orden lógico de lo real intervenga mandatariamente en la construcción.

Para establecer en la música una parecida fundamentalidad, es necesario salirse del radio circunvalatorio del sentimiento musical, lo mismo que la pintura y la literatura han tenido necesidad de salirse del circuito de la realidad para librarse de la monotonía de la ruta marcada y señalar, en otras direcciones, la audacia de nuevos intentos. Una pintura sin conexiones con la realidad sería una pintura abstracta, lo mismo que una música sin contacto con el sentimiento —con el "sentimiento del pensamiento"— sería una música realista.

Que estos dos términos, idealismo y realismo, tan redondos de hinchazón tradicionalista, queden para siempre eliminados de todo propósito moderno. Cuando juguemos con ellos hemos de darles, si queremos hacer una limpia manipulación, un contenido significal distinto. Que el idealismo no nos lleve a Beethoven ni el realismo a Velázquez, porque entonces no saldremos de las paralelas del lugar común y del concepto académico. Pero tampoco pretendamos nunca quedarnos en el término medio que es el punto del equilibrio ecléctico y de la estúpida ambigüedad. Bien que pongamos el pie en uno de los tres términos; pero no para quedarse en él, sino para desde él dar ese salto decisivo hacia el término inédito de la personalidad, desde donde el artista debe crear su arte, es decir, inventarle.

Al final del libro "Le coq et l'Arlequin", en un apéndice de justificaciones Jean Cocteau, hablando de la partitura de "Parade", de Satie, dice: "...como el pintor moderno se inspira en objetos reales para metamorfosearlos en pintura pura, sin perder por tanto de vista el poder de sus volúmenes, de sus materias, de sus colores y de sus sombras, pues sólo la realidad bien encubierta posee la virtud de conmover". Esta realidad, intencionadamente encubierta, qué distinta es a esa realidad "bella y absoluta", de la cita de Jean Pérès. Ambas no solamente están diferenciadas por la hilación del orden constructivo, sino que, mientras la una pertenece al mundo de la percepción, de la conciencia, de las formas objetivas

y palpables, la otra realidad es materia del mundo de la perso-
nalidad, de la subconsciencia, de las formas subjetivas y creadas.
Frente a "Parade", como ejemplo de una realidad superior, pode-
mos poner "Intermezzo", la nueva ópera de Straus, de un realismo
doméstico y minucioso.

Musicalmente el problema quedaría incompleto haciendo una
substracción de idealidad del producto del sentimiento musical, o
al contrario, añadiendo al producto realista un sumando de
idealidad. En general, la primera operación es común a todos los
músicos modernos que, sujetados a un barroquismo técnico, han
sentido más o menos imperiosamente la necesidad de que la mú-
sica hiciera un descenso en la altitud idealista. Al contrario, el
intento de suma idealista sobre una realidad la ha efectuado re-
cientemente Honegger con su "Pacific, 231", en cuya obra el autor
pretende lirizar el ritmo mecánico de una locomotora. "Sin caer
nunca en la rutina pintoresca, este himno estrictamente musical
mantiene perpetuamente su paralelismo con las sensaciones visua-
les", dice de ella André George. [17]

La resolución de este problema estético no se consigue por los
medios cómodos de una adición o de una substracción. Se obtiene,
más bien, por vías de una evasión. Un superrealismo no puede
conseguirse en virtud de estas amalgamas de idealismos y realis-
mos. Hay que perseguirlo más puramente, colocándose en posi-
ciones marginales. Un músico moderno que quisiera cultivar el
encanto de la novedad, intentaría con posibilidades de logro, esa
dislocación de la realidad, esa espontaneidad imaginista, ese avance
hacia lo maravilloso que es el superrealismo literario de André
Breton.

Superrealismo

La estética musical no suele proferir nunca blasfemias subver-
sivas. No estamos acostumbrados, dentro de ella, como en litera-
tura o en pintura, a que la Obra nazca de la estética. En música,
cuando más, primero es la Obra, después la estética. Pero la
estética debe ser un caos preambular y la Obra una realización,

[17] "La Revue Musicale". Junio, 1924.

una ordenación de las fuerzas fluídicas de ese caos. De lo contrario, la estética será un nimbo diluido de la Obra, un incidente de ella. Linealmente: *esto* que nos proponemos hacer —en virtud de principios, de razonamientos, de normas, de teorías— es estética; *aquello* que realizamos es Obra. Basta de manifiestos —se decía hace unos años— queremos que se predique con obras; sin tener en cuenta que los manifiestos —estética— eran ya parte de la Obra, adivinaciones, avance de la obra futura.

El último intento estético-musical fue el del llamado "grupo de los seis". Se ha dicho muchas veces que éste fue un intento fracasado. Es posible. Pero este fracaso, que admitimos sin gran dificultad de objeciones, no está bien consignado en el cargo de la estética. Las derrotas de los ejércitos más son debidas a la indisciplina que al fracaso de la táctica. El defecto de los grupos ha consistido siempre en la falta de homogeneidad compenetrativa. Les reunía la amistad, no la afinidad. De los "seis" cada uno ha seguido, rota la vinculación, un camino distinto: quien ha ido a Roma, quien ha buscado su camino de Damasco. Sólo uno quedó fiel a su camino de París: Satie. Pero, insistamos, la estética del grupo no ha fracasado; prueba de ello es que Satie ha quedado como símbolo de ella, y cuando se erige un altar es que hay una religión que le necesita.

Cocteau fabricó para este grupo una pequeña caja de inyecciones de estética musical. Algunas de ellas son de muy punzante intención. "*Assez de nuages, de vagues, d'aquariums, d'ondines et de parfums; il nous faut une musique sur la terre, une musique de tous les jours*". [18] Esta reacción contra el preparado debussysta colocaba a la música en la extremidad polar de los significados. No cabía un planeamiento más directo hacia las cosas, hacia la simplicidad y cotidianidad de las cosas. Por fin la música había hecho el definitivo descenso, desde el cielo a la tierra, desde la divinidad a la humanidad, curvándose y flexionándose en las incidencias del camino. La última incidencia era la niebla debussysta. Y Cocteau quiso esfumarla, quiso que el paisaje musical mostrara sus contornos, con aquella linealidad dibujista que los pintores de vanguardia ponían en los retratos circunstanciales.

[18] "Le Coq et l'Arlequin". Pág. 31.

Cocteau, indudablemente, proponía una música nueva. Basta de nubes, de acuarios, de ondinas, de guirnaldas, de góndolas; basta de todo aquello que ya hemos tenido; hagamos ahora esto, hagamos ahora "una música de todos los días". Siempre nos ha parecido admirable este propósito de hacer que la música bajase hasta el nivel realista de "todos los días". Pero Cocteau quería tapiar todos los caminos de expansión para que la música quedase sujeta a ese laberinto de la cotidiana vulgaridad, perdiéndose en la ironía de la incidencia y en la estrechez de la anécdota.

Tamizada la música en ese realismo de "todos los días", sería de más abiertas posibilidades dar la franquicia para continuar hacia un superrealismo, no sólo creador —por vías del pensamiento musical— sino constructor, realizador. La música, de vuelta del cielo, de la naturaleza, del sentimiento, sólo le queda la virginidad de un contenido: recoger, musicalmente, claro está, la vibración acelerada, la desbordante sonoridad, el ritmo quebrado y loco de la época moderna. La música debe, en este sentido, ir hacia la Ciudad utilizando ese ligero y nuevo vehículo del superrealismo. Acaso en otras ocasiones hagamos una excursión teórica hacia estas confinaciones de las posibilidades futuras, que dejamos embrumadas. Hoy nos sedujo partir de lejos para llegar a este cercano superrealismo. Queda inédita otra incitación: partir del superrealismo para llegar al radio de la estética divagatoria.

Alfar (Febrero, 1925)

PART FIVE

LA MÚSICA MODERNA EN ESPAÑA

por César M. Arconada

La velocidad —agrimensura moderna— de nuestro vehículo musical no ha registrado aún en su cuenta-kilómetros las distancias vírgenes y desconocidas que separan, aisladamente, las últimas estribaciones funestas del xix de las nuevas montañas: surgidas después de la conmoción estética del xx, y cuya orografía comenzó a hacer, tan prometedoramente exacta y valiosa, Ortega y Gasset, lamentando que el estudio no haya proseguido, tanto para goce nuestro como para espanto de los representantes de la ecuanimidad, que ya comenzaban a inquietarse.

Esta parsimonia del avance a través del área divisoria de dos siglos no tiene, quizá, justificación, pero sí explicación. Ningún arte tan arraigado en los terrenos de la transcendencia como la música. Y esta adherencia, tan firme y tan sólida, no es originaria sino que es obra del posclasicismo, no ya germánico sino universal. Hacer una preparación de cultivo en este terreno tan compacto y apelmazado necesariamente había de constituir un historial de esfuerzos, no terminados aún porque la obra por hacer no es reducida y pequeña, sino que tiene una horizontalidad dilatada.

Y por hacer estaba, en España, hasta hace poco, todo, que era mucho, por cierto. Nuestro vehículo musical aún no había comenzado la carrera. Estaba en una actitud expectativa, transitoria y provisional, esperando que surgiera el conductor atrevido que le pusiera en movimiento, iniciando la marcha, incluso metiendo el acelerador. Falla fue, por fin, el primer choffer de ese vehículo. Falla, que tenía sus raíces inspiradoras en Andalucía y su fronda orquestal en Francia. Falla, por esto mismo, sabía bien el camino

a recorrer o la distancia a vencer, pero su labor ha sido una labor demasiado aislada, personal y particular que no ha dado el rendimiento apetecido, no ya en cuanto a calidad, sino más bien, en cuanto a ejemplaridad. En lo futuro la personalidad de M. de Falla dentro de la historia de la música moderna en España ha de agrandarse, de seguro, hasta adquirir esa ejemplaridad que ahora le falta. Como en otro orden Debussy, Falla ha de ser considerado en España como el precursor —más bien como el iniciador— de nuestra música moderna. Pero mientras se hace histórica esa perspectiva, Falla prensará nuestros gustos más recientes con la idea que tenemos, probablemente, equivocada, de que él es, un poco, el Zuloaga de la música.

Sin embargo, reconozcamos que, si con esta gobernación direccional, el vehículo no iba directo, al menos iba ya enrollando parte de la distancia que separaba las fronteras estéticas del siglo pasado y las del presente. El transcendentalismo que, después de todo, era el mal mayor, el mal envolvente y fundamental, entraba en posibilidades de esterilizarse. Esta libertación de la música de lo fisiológico; esta reintegración de la música a la música nunca lo celebraremos bastante en nuestras cardinales satisfacciones. Bien que no fue una conquista musical exclusivamente, sino una conquista general, que afectaba a todo el arte, ya entonces tan encorvado y paralítico, tan Lázaro necesitado de una resurrección. Pero, particularmente, la música era más difícil de libertar de la tutela romántica porque estaba más encadenada a ella, más encarcelada y sujeta, tanto, que el romanticismo parecía una consecuencia de aquella música, y no aquella música una consecuencia del romanticismo, es decir, que hasta tal punto había llegado la adaptación que el efecto se confundía con la causa y la definición con la explicación. Demostrativamente, basta comparar la situación actual de las otras artes en relación a la música; aquéllas se han desplazado tanto del romanticismo que entre ellas y él existe hoy un océano. En cambio, el desplazamiento de la música ha sido tan pequeño que sólo hay, haciendo la división, entre ella y el romanticismo, la distancia de un cauce de río. La otra orilla que en las otras artes está incalculablemente lejana, en música está visible, inmediata, con fuerza activa de combate, frente a nosotros y contra nosotros.

En España fue Albéniz el primero en desviar a la música del sentimiento dirigiéndola hacia el color. Fue, en efecto, un místico

pictórico, Albéniz, pero su pintura no es atrevida y valiente; es aún sólida, firme, construida; no llega a Regoyos; se queda en Fortuny. Falla es ya el colorista por excelencia que no juega con el color, sino que se somete previamente a él. Falla no pinta impresiones pasajeras y superficiales; su música quiere ser etnográfica; los materiales primos y originarios son materiales subterráneos extraídos de la entraña peninsular meridional, y pulidos después, trabajados, con una perfecta, con una acabada maestría. En otra época y en otro país más próspero en realizaciones, Falla hubiera constituido, como los rusos, un grupo de los cinco, porque, después de todo, mucho de lo que Falla ha hecho en España es quizá algo de lo que no alcanzaron a hacer los nacionalistas rusos. Estos hubieran terminado —y no les faltó mucho— por donde Falla comenzó: por la depuración de los elementos etnográficos utilizables.

Si Falla ha llevado nuestra música hacia el color, Oscar Esplá la ha llevado hacia la literatura. Esplá es otro de nuestros primeros músicos que tuvieron la visión clara de la dirección por donde debían orientar su música. Sin una labor ni muy intensa ni muy conocida, Esplá tiene en nuestra galería musical un lugar preferente y cualitativo. Lo mismo que en Falla, hay que admirar en él ese valor de afirmación y de persistencia en la música moderna, en una época estéril, poco propicia y abonada a sus orientaciones. Sin embargo, ellos dos, Falla y Esplá, independientemente y solos, han vencido a la indiferencia, al desdén y a la hostilidad que les envolvía, manteniendo íntegro su credo moderno. Aunque en ellos no hubiera más méritos —y bien convencidos estamos de que sí los hay— bastaría esta actitud heroica para justificar la admiración que hacia ellos tenemos todos los que estamos interesados en que la música moderna adquiera en España la vitalidad orgánica de que hoy carece.

No queremos decir que la música de Esplá sea literaria, porque la calificación, además de no ser exacta, no tendría nada de elogiosa. Sin embargo —y esto es distinto— está muy cerca de la literatura; lo cerca que está siempre de la literatura todo el arte mediterráneo. Es, pues, la música de Esplá, más concretamente, música mediterránea. No nombremos a Nietzsche, empero, Nietzsche cuando dijo que había que mediterraneizar la música quiso decir que había que desgermanizarla, y no le faltaba razón. Si

Falla ha encontrado sus elementos musicales profundamente, Esplá los ha encontrado caudalosamente. El uno ha ahondado y el otro ha abarcado; la medida de aquél ha sido vertical, mientras que, la de éste, ha sido horizontal. Los dos, en la convergencia, forman el vértice histórico de nuestro desarrollo musical.

El vehículo está apunto de salvar la distancia. Sin precisar demasiado, en cualquier momento próximo, nuestra música moderna ha de alcanzar el límite de la latitud europea. Ya no hay, como antes, uno o dos músicos que, aislados, hacen una labor ignorada y silenciosa. En la actualidad existe ante todo una atmósfera caldeada y cordial, formada animosamente por todos los espíritus jóvenes avezados a la comprensión de las modernas inquietudes del arte. En este trópico creado ya será fácil que no tardando mucho surja la vegetación musical exuberante que necesitamos para hermanar nuestra flora con las naciones de vegetación más extraordinaria.

Las manifestaciones registradas más últimamente aseguran la efectividad de este optimismo. Nuestros músicos laboran, dentro de esa vegetación, con nuevos criterios y orientaciones recientes. Por un lado, Ernesto Halffter, cada vez más seguro y más firme de su labor futura, nos sorprende con nuevas demostraciones de su talento poligonal. Adolfo Salazar y Juan José Mantecón, simultaneando la labor crítica con la producción musical, de vez en cuando nos ofrecen alguna obra suya, excelentes, por cierto, demostrativa de que su criterio estético no es sólo criterio de exposición sino de ejecución también. Además, está cercana la constitución en Madrid de una sociedad íntima para audiciones de música moderna. Y en Sevilla, Falla ha formado una pequeña orquesta que dirigirá él, el maestro Torres y Halffter, para interpretar exclusivamente música de cámara moderna.

Todo esto hace esperar que cada día la música moderna en España vaya adquiriendo un mayor grado de intensidad productiva. Un grado de intensidad suficiente para que el vehículo imaginal no se estatifique en cualquier remanso de la marcha y pierda el acorde con el ritmo de las novedades recientes.

Alfar (Agosto, 1924)

MÚSICA Y CINEMA

por César M. Arconada

Si la música es un diagrama de sonidos incrustados en el silencio, el cine es un diagrama de luces incrustadas en la sombra. El fondo de ambos artes —silencio y sombra— tiene esto de común: su blanda materia, su poética substancia, su atmósfera diluída y desmedida. Al fin, el silencio —trasportado en imagen— no es sino una sombra entre el sonido, y la sombra, a su vez, no es sino un silencio entre la luz.

El cineasta aprovecha las sombras como el músico los silencios, y como el incrustador los intervalos de la propia madera donde incrusta. Es decir, la sombra y el silencio son, no solamente fondos —débiles, pasivos— sino, al mismo tiempo, valores, realidades, actividades. Así, en música, el silencio tiene valor de sonido, y en el cine, la sombra tiene —también— valor de luz.

La bifurcación —elementos del cinema, elementos de la música— comienza aquí, en este ángulo: la sombra es servicial a la materia. Al contrario, el silencio es servicial al espíritu. La diferencia es muy grande —contacto de los dos extremos—: el cine es materia. La música es esencia.

Cada época tiene —con el arte— relaciones amorosas distintas. El ochocientos está esposado con la música. El setecientos, con la arquitectura. El seiscientos, con la pintura. El novecientos, con el cinema. (¿Y la literatura?: Edad Media. El juglar, correo poético. Arte necesario. Después, la literatura ha ido, cada vez más, injustificándose. Hasta hoy, que está completamente injustificada. Hasta hoy, que la literatura no existe sino como proximidad del cinema.)

La primogenitura de la música en el siglo pasado tiene explicación: era el vehículo de los anhelos. La gente acude al arte, aparentemente para distraerse, pero en el fondo, acude para justificarse. Tenemos tantas cosas truncadas, tantas direcciones sin enlace, tantos vagos anhelos flotando a nuestro alrededor, que necesitamos buscarles una salida, una resolución, una justificación. Por esto, la música —ayer— y el cine —hoy— dan, en su estado de espectáculo —multitud. Absorciones— sensación religiosa, primitiva, mítica.

La exégesis de Mauclair, la música como religión —"religión de la música"— la estamos viendo prolongada —y razonada—. Ahora estamos percibiendo cómo, también el cine —igual que antes la música tiene —en espectáculo— su grandeza religiosa y, en función individual, su satisfacción de espíritu. El romanticismo fue un serio enemigo de las religiones, por lo que él mismo tenía de religión. A su vez, toda religión es un romanticismo. Sin duda alguna, el romanticismo del cinema —indiscutible— proviene de ahí: de lo que el cinema tiene de religiosidad.

Sólo en estas condiciones —religiosas— se puede producir un gran arte. (León Moussinac, un poco más tímido, dice que algún día el cinema vencerá a la literatura y se colocará en primer lugar. Yo sigo en mi obstinación de que la literatura no existe como gran arte. De que la literatura —hoy— no es nada. Ni, además, puede ser nada, lo cual quiere decir que huelgan todas las prédicas y todas las lágrimas. La única literatura que existe —la nueva— está al servicio del cine, de los deportes, de la vida —de la vitalidad—. Humilde cronista de la época. Poca cosa —nada, si se quiere—, pero es lo único posible.

Pretender una gran literatura es absurdo. Hoy sólo es posible, por el lado religioso —espiritual, un gran cinema—. Por el lado religioso —industrial—, una gran arquitectura.)

En el siglo pasado, la música justificaba mejor que ningún otro arte, el sentido espiritual de la vida. Lo mismo que hoy el cinema justifica el sentido material de la vida. La gente veía en la música el cordón de oro de sus sueños. En un siglo de hiperestesia, de frenesí, de irrealizadas ambiciones, la música era la concreta escala de la evasión. Lo maravilloso del arte es que, siendo él mismo trasunto de la realidad, es evasivo de la realidad. (Todo arte, por el hecho de ser arte, es romanticismo.)

El cinema representa hoy en nuestra vida ese ventanal de evasión, de transfiguración, de irrealización. Acaso más determinadamente que la música. (Porque la música irrealizaba al auditor descomponiéndole, mientras que el cinema irrealiza al espectador, multiplicándole. La música le envuelve, le inutiliza. El cine, en cambio, le proyecta, le vigoriza.) La pantalla es, en nuestra época, la única claraboya milagrosa para la evasión. Y, además —muy consecuentemente con la época—, no hay por ello, como en la música, peligro de perderse en la altura, de ir demasiado lejos. La pantalla es una claraboya de ficción: pared iluminada. Si todavía hubiese algún loco —respingos del siglo pasado— que quisiese salir por ella, se rompería la cabeza contra el cemento. En la música no pasaba esto. En vuelo sobre ella se podía viajar hasta el infinito.

La música —esencia— era la exaltación del espíritu. El cinema —materia— es la exaltación de la vida. En efecto, nunca como el cine, la vida —múltiple— ha encontrado parecida exaltación —exhibición—. La novela realista resulta —comparada con el cinema— tan pobre, como resultaba la literatura comparada con la música. Gracias al cinema, la vida se ha potenciado, se ha multiplicado en prismas, se ha recreado. Podíamos decir —mejor— que la vida, en el cinema, se ha encantado, palabra mágica, muy en consecuencia con los mitos.

Así la música —mucho más que la poesía— es la negación de las cosas. La esencia de las cosas. Es necesario matarlas: estrujarlas, disecarlas, alambicarlas. Y lo que resulte —perfume— de esta maceración, de esta negación, eso es la música. El cinema, al contrario, es, no sólo las cosas, sino todos las cosas —infinitas cosas— exaltadas, potenciadas por las bulliciosas imágenes. Todo, en música, es inmersión o aerostación —extremos equivalentes—. Fondo o altura. (Porque el hombre del siglo pasado era un descontento de la realidad. A cada instante necesitaba evadirse de ella, y subir —o descender— a las regiones de la fantasía. La música era, para él, el mejor conductor de anhelos. Las mejores alas. "La virtud de las alas —Platón— consiste en llevar lo que es pesado hacia las regiones superiores").

El cinema es la afirmación de las cosas. Flotación. Superficie. La música es un arte vertical. De ascensión, de vaga estructuración. El cinema es un arte horizontal. De asiento, de volumen,

de estructuración concreta. (Por eso mismo, yo no comprendo que algunos cineastas traten de realizar un film puro o absoluto. Esto significaría querer alcanzar un film de esencias —música—. El mismo Vuillermoz me parece que habla en alguna parte de films posibles, que se correspondan con la música de cámara. Y entre las numerosas tentativas —que hoy queremos deliberadamente eludir —de proximidad— sincrónica —entre la música y el cinema, creo que hasta hoy un film de Andrés Obey realizado sobre una obra de Debussy).

El cine es un arte de realidades, de concreciones. Innegablemente plástico, sensual y vital. El cinema es un realismo quintaesenciado. Podíamos decir que es un realismo poético. (Por esto, yo suelo decir siempre que el cinema es el gran folletín de nuestra época. Naturalmente: folletín internacional, de extraordinarias proporciones sociales. Los públicos —las damas en primer término. Las damas: que también fueron las mujeres lectoras de folletines— aman a los intérpretes de las películas con la religiosa atracción del mito, pero al mismo tiempo, se transparenta en la superficie la ridícula —y burda— mecánica psicológica de la atracción del héroe —absurdo— del folletín. En el cinema —otro siglo— estas morbosidades son más claras, más limpias. El folletín del cine no es nunca negro, sórdido, como el de las novelas. Es folletín frívolo, alegre, aséptico. El cinema tiene siempre jocundidad, transparencia, alegría, nitidez. No hay que olvidar que el cine es eso: recortes de vida sobre la luz).

Todos reconocemos que la música y el cinema fraternizan por una cualidad común: el movimiento. Sin movimiento —signo de la época— no puede hacerse —hoy— arte. La literatura, la pintura, el teatro, están luchando —con cuánto esfuerzo— para conseguirlo. La literatura ha logrado ya lo único posible: ritmo. No es, precisamente, igual, pero esto supone un gran avance de acomodación al espíritu moderno. (Pero la lucha de la pintura —y la escultura— por obtener movimiento es angustiosa, por lo mismo que es negativa. La pintura siempre es naturaleza muerta —muerta, hoy, que todo pretende ser naturaleza viva. Arte vivaz—. A mí me parece que la pintura es el arte más alejado de la época y más alejado del cine).

En la música el movimiento es una disciplina. Al contrario, en el cinema es una fluencia. En la música, el movimiento está siem-

pre encauzado, ordenado, sujeto a los ángulos del ritmo. Movimiento de sonidos —solo— no es música. Movimiento de imágenes —solo— sí es cinema. En el cinema, el ritmo es una hipérbole. En música, es una evidencia, es la música misma. Los cineastas hablan con frecuencia del ritmo de un film. (Pero no es lo mismo equilibrio, ponderación, medida, que ritmo).

Y en los dos artes esta columna —mágica— del movimiento desfila ante la atención —reposo— del auditor o del espectador. Desfila por los oídos o por la vista. Desfila: se sucede. Esto es el secreto: Desfilar. En la música, el auditor sigue el movimiento, le persigue, le acompaña. Si va hacia la altura —inefable—, el auditor va a la altura. Si va hacia el abismo —obscuro—, el auditor va también al abismo.

Sólo el cinema es —propiamente— desfile. El hombre moderno —cansado de un propio movimiento— se acomoda en la butaca y le gusta ver pasar las cosas. Verlas sucederse, desfilar.

Nunca, como ahora, el mundo y la vida y todo es una larga cinta, bullente de imágenes, que desfila —ejército de cosas— ante nuestros ojos, acomodados en el margen de la butaca. La música toca para dar más emoción al desfile. Desde las aceras, todos agitamos pañuelos de entusiasmos.

La Gaceta Literaria (1 Octubre, 1928)

DE ARTE

por Juan de la Encina

Con motivo de la apertura y de la clausura de la Exposición, publicó en *La Voz,* de Madrid, el crítico del periódico, Juan de la Encina, los dos artículos que a continuación reproducimos:

I

Que yo sepa, al menos, nunca en Madrid se ha dirigido un grupo de artistas al público en un tono tan digno, tan discreto, tan claro, tan preciso y tan impregnado en doctrina estética como el que emplean en estos momentos los "ibéricos". Se advierte inmediatamente la seriedad del propósito y la plena conciencia y responsabilidad de la obra a realizar. Los Artistas Ibéricos no vienen a escandalizar ni escarnecer al adversario o disidente. Se limitan simplemente a exponer su programa, sus propósitos, a realizar su obra del mejor modo posible. Esto es todo. En España, donde el energúmeno indígena salta a las primeras de cambio, es ya mucho. Pero veamos el programa.

En primer lugar, declaran los Artistas Ibéricos sus propósitos más inmediatos. "Procuraremos —dicen— divulgar no ya tal o cual tendencia, preferentemente aquellas que estén de ordinario menos atendidas y que sean indispensables para el cabal entendimiento de algún sector de arte viviente." De modo que no estamos en presencia de una secta o capilla artística más o menos moderna, en la que sólo son admitidos aquellos que comulguen incondicionalmente con un cierto credo definido de antemano.

Se reúnen en esta Sociedad, pues, artistas de distinta procedencia y de distinto modo de pensar y realizar. Al primer golpe de vista se advierte esta complejidad en la Exposición inaugurada ayer.

Ahora bien; la Sociedad de Artistas Ibéricos tiene, con todo, sus límites bien definidos. De no ser así, sería una Sociedad artística más, de esas que abundan tanto en todas partes. ¿Cuáles son, pues, estos límites? Indirectamente los fijan cuando explican al cronista de *La Voz* las normas generales que han seguido en la organización de su primera Exposición. "Había que reunir —declaran— 500 obras que se hallarán no solo reunidas, sino también enlazadas por el engarce común de un criterio estético lo más amplio posible, desde luego —amplio hasta el borde mismo de la concesión—; pero sin caer, sin embargo, en claudicaciones ni en contradictorias componendas." Y añaden luego, precisando más: "Cada sala de esta Exposición viene a ser como el eslabón de una cadena que comienza en los obscuros orígenes naturales del instinto estético y acaba donde empiezan las usuales exposiciones de conjunto".

Aquí tocamos el punto más original del propósito de los organizadores. Aparecen armados de métodos y criterios nuevos en lo tocante a la organización de exposiciones artísticas. Nos hallamos en los antípodas de las exposiciones nacionales, ya en plena senectud y cayendo a pedazos. El Estado debiera suprimirlas por costosas, innecesarias y perjudiciales a la cultura estética nacional. Obsérvese que los artistas ibéricos ven el arte no como algo quieto, inmutable, permanente y fijo, que determinó sus formas y sus normas hace ya unos cuantos siglos, sino con energía que constantemente fluye y se transforma, como algo que lleva dentro de sí la ley de la perpetua variación. Por eso atienden con especial cuidado a las formas que consideran más actuales y que acaso lleven consigo los gérmenes de lo por venir —si es que ya no han producido obras que puedan parecer de carácter duradero—. Y por eso también toman una actitud en cierto modo científica al considerar el fenómeno artístico; y así se les ve afanarse en reunir obras que sean en lo posible productos puros del instinto junto a otras nacidas principalmente de las elaboraciones de la cultura. En un extremo de la escala —verbigracia— presentan una magnífica colección de estampas populares y en

otro las pinturas de Echevarría, realizadas con extraordinario saber de colorista. La cita en paralelo pudiera prolongarse.

Véase cómo razonan esta actitud. "Ni el arte ni nada en este mundo —dicen— puede despreciar la ley; pero ni la ley es la receta ni es siempre la sabiduría del docto la que encuentra la ley, sino que a veces la encuentra —en arte especialmente— la limpia mirada, la directa intuición del inocente. De ahí que tan frecuentemente nos sorprenda la maestría insospechada del arte rupestre, del arte primitivo, del arte popular..." De acuerdo, de acuerdo. Así, pues, dividen su Exposición en tres a modo de regiones estéticas: la del instinto, la del equilibrio del instinto y la cultura y la del predominio de la cultura sobre el instinto. Claro está que no es fácil, y probablemente ni siquiera hacedero del todo, el determinar prácticamente los límites de esas tres zonas; pero como norma y método de organización y clasificación pueden dar en una exposición artística resultados excelentes. No es, pues, el azar o el capricho, como acontece con harta frecuencia, lo que agrupa las obras de la Exposición de Artistas Ibéricos, sino un método estricto, hijo legítimo de los conceptos hoy dominantes en la crítica y la historia del arte. Por lo visto, los Artistas Ibéricos se han enterado de un modo exacto lo que significa y representa hoy la crítica en el arte, ya que se la ve a ésta actuar de un modo viviente en su declaración de propósitos y en su actuación práctica. Ella los guía en el modo de concebir su misión.

II

En primer lugar, hay que convenir —sea cual fuere el valor y calidad de las obras expuestas —que los ibéricos han sabido despertar en torno suyo encendidísimas discusiones. Este es un hecho para muy tenido en cuenta. La Exposición de los Ibéricos se ha discutido ardientemente; no ha pasado en silencio, sin pena ni gloria, ni ha podido ser bloqueada y menos hundida por aquellos que creen tener en su mano, por transferencia divina, el don de regir los movimientos artísticos de Madrid.

Quiere esto significar, sin duda, que frente a ese poder ha surgido otro que reclama sus derechos, y al que ya no es del todo fácil reducir. Así, pues, en Madrid hay en este momento,

no ya este o el otro artista que trabaja aislada y solitariamente por instaurar y sostener modos artísticos más o menos nuevos y vigentes, sino también un organismo o corporación artística que intenta recoger, canalizar y reforzar la labor particular de cada uno de esos esforzados artistas que se hallan perdidos en la grande y desconcertada balumba del arte actual español.

La Sociedad de Artistas Ibéricos sale fortalecida de su primera prueba y ha contraído grave compromiso para el porvenir. Su primera Exposición ha sido un mero ensayo, una especie de rapidísimo recuento de fuerzas, un a modo de tanteo leve y discreto en el terreno movedizo de las posibilidades. Tiene ante sí, pues, un gran campo abierto, y hay obligación y derecho a exigirle, luego de la prueba dada, que se muestre en lo futuro a la altura de su misión renovadora. Se le ha abierto, con ocasión de su primera aparición en la plaza pública, un crédito moral considerable, y es de esperar que el próximo año hará ampliamente honor a su firma. Teniendo en cuenta que ha organizado en un mes su primer Salón, ahora que tiene por delante un año y mayores posibilidades económicas, no será mucho pensar que en su próxima Exposición nos dará un cuadro relativamente completo de la orientación de las artes en la hora que vivimos.

Otro hecho que debe señalarse subrayándolo es el del tono que ha tenido la serie de conferencias dadas en el Salón de los Artistas Ibéricos. Quien las haya seguido atentamente no necesitará esforzarse mucho para ver en ellas un síntoma más, y de los significativos, del hondo cambio que está sufriendo el ambiente artístico madrileño. Tales conferencias marcan el tono de libertad espiritual y el gusto doctrinario que priva en la flamante Sociedad. Un crítico y pintor polaco muy conocedor de los movimientos artísticos modernos y bien informado de los rumbos actuales de la estética, el Sr. Paszkiewicz, criticó agudamente el sentido abstracto del cubismo y su imposibilidad práctica; Manuel Abril, por el contrario, lo defendió con limpia dialéctica, haciendo patentes una vez más sus cualidades de expositor y comentarista de cuestiones estéticas; Gabriel G. Maroto defendió con ardor el impresionismo, como creador de un grupo de obras egregias y como ejemplo moral a seguir; y, finalmente, un arquitecto y pintor, Roberto F. Balbuena, criticó en una excelente y bien documentada conferencia los movimientos actuales del arte,

marcando acaso entre todos los conferenciantes la actitud más *neotradicionalista;* pero no como suele a veces ser uso entre españoles, con desplantes y dicterios, sino con razones bien trabajadas, hijas de una doctrina general estética vigente. Con el Sr. Balbuena puede estarse o no de acuerdo —por mi parte lo estoy, si no en todos, en algunos puntos de su conferencia, que debiera publicarse, como las de los otros conferenciantes—; pero, en todo caso, se podría discutir gustosamente con tan culto artista, pues sus puntos de vista invitan al uso y ejercicio de la mente y no de las extremidades.

Se ha criticado el uso y abuso que se está haciendo actualmente de las teorías estéticas. Se dice que abundan las teorías y van faltando las obras maestras. En España, desde luego, esto no es del todo exacto. No es éste el momento de ver si las obras van faltando; pero sí puede asegurarse que los españoles en ningún momento hemos padecido de exceso de teorías. A veces padecemos de teorías pedestres, es cierto —de ellas usan y abusan con lamentable frecuencia los artistas que se creen menos teóricos—; pero el hecho de que, no bien empezamos a teorizar, esto es, a discurrir un poco sobre materia estética, se empiece ya a protestar de que teorizamos demasiado, es señal bien clara de que no padecemos de sobra de teoría, sino de una cierta fobia casi atávica —la fobia general al ejercicio de la inteligencia pura— hacia el normal desarrollo de la facultad teorizante. Bien venidas sean, pues, las teorías y las discusiones en torno de las mismas, pues a más de poner en movimiento nuestras mentes, contribuirán un poco al enriquecimiento y renovación de nuestro sentido estético. La verdad es que en los últimos doce años ha entrado en España mucha copia de ideas estéticas, principalmente de origen germánico, y las conferencias del Salón de Artistas Ibéricos han marcado en cierto modo algunos puntos interesantes de su curva de nivel.

Ya que hablo de conferencias, quiero señalar, siquiera sea de paso, el atropellamiento con que se han organizado las dadas recientemente en el Museo de Arte Moderno. Se ha esperado a última hora para organizarlas y aunque, en general —según me informan—, el tono de esas conferencias ha sido discreto —en algunos casos excelentes—, se podría tomar a desdén el modo precipitado como han sido dispuestas. Bien está que el Estado

gaste sus dineros en esta forma; pero es mi opinión —y al expresarla no me mueve la más ligera intención de molestar a nadie— que debe hacerlo de una manera más eficaz y cuidada. La Junta del Patronato y la Dirección de dicho Museo —en los últimos años han ganado grandemente en celo por su misión— están obligadas a mirar menos a la ligera y a no improvisar en esa materia de enseñanza pública.

Alfar (Julio, 1925)

LA CRÍTICA DE ARTE

(Sus fundamentos y su alcance)

por Manuel Abril

¿Puede existir la crítica de arte? Siempre, y más en estos días de polémica: nunca de dialéctica, dicen unos que no y otros que sí; pero ni unos ni otros suelen cumplir con su deber: con el deber de decir: "Mis opiniones son éstas y están fundadas en estas razonas o en estos motivos".

Todos cuantos estamos en contacto más o menos directo con el público, tenemos la obligación de dar cuenta del estado de nuestro pensamiento. Podremos estar equivocados; podremos, nos equivoquemos o no nos equivoquemos, no convencer al auditorio. Ni lo uno ni lo otro es cuenta nuestra. El acertar o el convencer no está en nuestra mano; pero el pensar con honradez sí está en nuestra mano: nuestro deber ha de ser ese, por lo tanto; perseguir con el pensamiento las respuestas que nos incumben y decirlo: "Esto perseguí y esto alcancé".

Voy, por mi parte, a dar hoy, en lo que se refiere a la Crítica de arte —o más propiamente, a la Crítica de arte plástico— no ya una explicación razonada, sino más bien el programa, el plan de la cuestión, el índice de razones que sirve de sostén a mi opinión en este asunto.

Sé que con eso no basta; que debemos agotar cada cuestión lo más posible y exponer nuestras posiciones teóricas con todo el pormenor y la detención necesarias. Así me lo propongo. Esta

conferencia [1] de hoy no es más que un trozo de programa de un cursillo que, ya completo y ordenado en la actualidad, daré cuando las circunstancias lo permitan.

Para contestar a los problemas fundamentales que suscita la cuestión, de si es posible o no la crítica de arte, habrá que contestar principalmente a tres preguntas:

1.ª ¿En qué consiste que una obra de arte sea de arte? ¿Qué es el arte?

2.ª ¿Cómo puede darse el caso de que no se vea o se vea mal el arte de una obra, en general, y más especialmente de una obra pictórica, si el arte —por ser fenómeno de sensibilidad y no de ciencia— no requiere conocimientos especiales? ¿En qué consiste lo de ser "entendido" en arte?

3.ª ¿Cómo y hasta qué punto puede una persona extraña, ponernos, por medio de su palabra, en condiciones de que se nos aparezca el valor de una obra de arte que nosotros no vemos o vemos torpemente?

En estas tres preguntas queda comprendida la demarcación que nosotros queremos hoy topografiar esquemáticamente.

Primer punto: ¿Qué es el arte? O bien: ¿En qué consiste la emoción estética? O bien: ¿Entre las posibles actividades del hombre hay alguna que se diferencie específicamente de las demás, y pueda, por lo tanto, recibir el nombre de "estética"?

Sólo cuatro actividades diferentes pueden distinguirse en el hombre: la Estética, la Práctica, la Ética y la Mística o Religión. El hombre sólo puede: o contemplar un espectáculo concreto, sin

[1] Esta conferencia fue leída por su autor en la Casa del Libro (Editorial Calpe), de Madrid, el 25 de mayo de 1925. Llevaba por título *La crítica de arte: sus fundamentos y su alcance.* El estudio de este tema no tendría que ver directamente con la Exposición de Artistas Ibéricos si no ocurriera como ocurre que, al tratar de la crítica de arte, se trata, en rigor, de dos o tres problemas que necesita plantear y contestarse todo espectador, todo crítico y todo divulgador de arte, si quiere que su actividad en este asunto se desenvuelva con arreglo a orden, no a caprichoso azar incoherente, y ofrecer, además, a quien ello le interese —aparte de su contenido de mera investigación de pensamiento— una explicación de por qué la Sociedad de Artistas Ibéricos ha procedido como ha procedido al organizar la Exposición, primera de su vida social, y por qué la Sociedad concibió su Manifiesto en la forma en que lo hizo. A tales fundamentos tales consecuencias en la acción. Por eso hemos creído oportuno incluir la conferencia siguiente en este sitio.

más propósito ni alcance que el deleite de la contemplación —y esa es la actividad del arte—; o utilizar en provecho propio aquello que de cada espectáculo puede servirle de satisfacción personal —y esto es la práctica—; o intervenir en las vicisitudes de la vida para encauzarlas con arreglo a la ley del provecho general o bien humano —y esa es la actividad moral—; o, por último, atemperar todas sus obras a la ley —supuesta o revelada— de lo Absoluto, de la divinidad y entregarse a la actitud espiritual que corresponde —y esa es la actividad que llamamos religiosa, que podríamos llamar también, aunque con ciertas reservas, mística; y que también podríamos llamar "erótica" si esta palabra no fuera tan expuesta a lamentables confusiones.

Estética, Práctica, Ética y Religión. O sea: Belleza o Arte, Ciencia o Utilidad, Bien o Moral, Amor o Creencia.

Por ejemplo:

Cuatro distintos hombres, Pedro, Juan, Francisco y Pablo, contemplan a un semejante suyo: el hombre Alfa.

¿Quién es el hombre? ¿Cuál su carácter? ¿Cuáles sus intenciones? Nada de esto necesita saber Pedro. Pedro se atiene a lo que ve del hombre Alfa: su cuerpo, su configuración. Pedro no ve en el hombre Alfa ni siquiera un cuerpo de hombre, ni aun de ser: ve simplemente un cuerpo, una arquitectura. "¡Admirable!" — exclama; y para que su admiración se produzca le ha bastado considerar al hombre como pudiera considerar un edificio, una pirámide, un obelisco —o, si quiere, un árbol o una maquinaria—. Es admirable porque sus magnitudes varias están proporcionadas entre sí; porque la expresión de sus músculos y de toda su configuración logran una deleitable y equilibrada sensación de fuerza y gracia. Pedro ejercita la actividad estética; primera de las cuatro antes citadas.

Juan, en cambio, no podría decir si el hombre Alfa está o no proporcionado; no sabe siquiera lo que es eso, y si lo sabe, lo desdeña. Si alguna idea le ha suscitado acaso el buen tipo del hombre Alfa, ha sido solamente la de que tal vez con ese aspecto hiciera aquel hombre buen papel de mayordomo en un palacio. Cuando Juan se encuentra con un hombre, sólo tiene un pensamiento: ¿De qué me podrá servir a mí este hombre? ¿Qué provecho me podrá reportar? Juan se apercibe en consecuencia a saber si el hombre Alfa podrá entrar a su servicio por el precio más

módico posible. Juan pone en juego la segunda actividad que hemos citado: la utilitaria.

El tercero, Francisco, entra ahora en acción. Francisco es un abogado de fortuna, de prestigio, de brillante carrera. Un día se le presenta el hombre Alfa: es un oficial acusado por la opinión y por los Tribunales de alta traición; viene a solicitar la defensa de Francisco. Defender al hombre Alfa en aquella situación equivale a concitar en contra de quien tal haga, jueces, amigos, protectores, masa popular. Francisco, sin embargo, una vez estudiada la cuestión, queda convencido de que el hombre Alfa es inocente y acepta y mantiene y hasta propaga la defensa, hasta que pierde en la contienda prestigio, carrera, fortuna y hasta patria, pues se ve obligado a huir, dado que le acusan de traidor sus compatriotas y le motejan por donde va con apelativos infamantes. Francisco en este caso — caso que, dicho sea de paso, es histórico; y se refiere por cierto (ya que de pintura se trata, lo diré) a un hombre que al verse abandonado y derrotado buscó refugio en el arte y es hoy pintor de fama: el pintor uruguayo Figari —Francisco—, digo, ejercita en este caso la actividad moral. Todo lo supedita a la Justicia, a la ley moral de la equidad y del derecho, por encima de todos los bienes y provechos particulares.

Viene el caso de Pablo, por último. Acaso Pablo, luego de haberlo sacrificado todo por la defensa del hombre Alfa, recibe de éste como pago ingratitud, traición, besos de Judas. Pablo, sin embargo, no lo persigue, ni le acusa, ni lo juzga: "Es Dios — exclama. Añade, como Cristo, "Perdónalo, Señor" y no contento con perdonar, ama: tal vez si el hombre Alfa tropieza y cae —como tropieza y cae, en el verso de Heine aquel hijo que ha sacado a su madre el corazón y corre, precipitadamente a venderlo— tal vez el corazón de Pablo grite —como en el verso el de la madre—: "¿Te has hecho daño, hijo mío?" En semejante conducta la ley moral de Justicia queda notoriamente sobrepasada; los conceptos de generosidad, de perdón y de amor rebasan toda posible norma de justicia y ley concreta: es necesario que se apoyen en la realidad o en el supuesto de una ley máxima absoluta, en la creencia de un principio superior a toda medida de valoración exclusivamente humana y por tanto restringida. La actividad de Pablo en este caso obedece a normas religiosas.

Fuera de estas cuatro actividades humanas, no hallaremos en el hombre ninguna otra actividad de ningún género. Podrán éstas entrar en relación y formar acciones complejas o mixtas, pero no habrá acción humana que no se encuentre incursa en una cualquiera de esas cuatro divisiones o en un compuesto de ellas.

Ahora bien, si nos fijamos en lo que diferencia cada una de estas actividades de las otras tres restantes, veremos que la actividad primera —la estética— reside en considerar el valor de los objetos con relación a sí mismos; el de la segunda —la práctica—, en considerarlos en relación con el provecho personal de cada individuo; la tercera —la ética—, en considerarlos con relación al provecho, a la armonía general o ley humana, y la cuarta —la religión—, en considerarlos con relación a una ley suprema y absoluta.

Nótese, en efecto, cómo en la actividad primera y sólo en ella, el espectador se acerca al espectáculo desprovisto por completo de todo propósito previo y de toda inciativa propia. El espectador se acerca al espectáculo en busca de una emoción, pero no propone nada por su parte, ni condiciona nada. Pueden presentarle un drama o una farsa; una inspiración devota o un espectáculo decadente y morboso. En esta situación se encuentra con el hombre Alfa. Tampoco le pide que sea bello, ni que sea deforme; fuerte o fino; majestuoso o ridículo. El espectador deje que el espectáculo proponga y que proponga precisamente una emoción que ha de realizar el espectáculo por sus propias condiciones perceptibles; es decir, que aquellos rasgos de su constitución aparencial serán los que se encarguen de remover nuestra sensibilidad y suscitar en nosotros movimientos emocionales que puedan hallar entre sí acomodo o armonía. Pedro contempla al hombre Alfa y cada sugerencia de ritmo, de fuerza, de magnitud, se añade a las demás sugerencias producidas simultánea o sucesivamente según va Pedro recorriendo con la vista el cuerpo del modelo. ¿Se trata de un Apolo? Bien. Pedro encontrará que las emociones que en él producen las líneas del cuerpo contemplado armonizan en un tono que conviene con la clase de emoción que solemos llamar apolínea. ¿Se trata de un enano monstruoso? Bien. La armonía será de un orden que podremos llamar... "gótico". Pedro admirará de todos modos porque, pese a la aparente

oposición de los motivos, el fenómeno será el mismo en uno y otro caso: en ambos el modelo habrá promovido un tropel de excitaciones emotivas capaces de acomodarse entre sí en vez de repelerse.

En cambio en las demás actividades no tiene valor ninguno lo que el hombre Alfa pueda ver en sí, por sí; en esas otras actividades adquiere valor el hombre Alfa en tanto cuanto sirve para acomodarse a un fin que proponen los demás: o el individuo, en el caso práctico; o la ley general, en el caso religioso. Sólo en el caso estético, el individuo, el caso individual, el espectáculo, propone por sí mismo, con plena libertad, y sólo se obliga a cumplir lo que promete; ése es el único fin que ha de lograr, pero es un fin que nadie le aporta ni le impone y que no depende de nadie: él lo plantea y con sus propias facultades lo realiza.

El arte es, pues, la significación intrínseca de un signo; o sea su expresión; o sea su forma.

Imposible así confundir el fin estético con cualquiera de las otras actividades. Aplíquese esta posición, esta manera de ver y de escindir las actividades del hombre, a un caso auténtico, en donde el hombre pueda reaccionar no frente a casos de la naturaleza como en el ejemplo anterior, sino ante un signo creado por el hombre: el rótulo, por ejemplo, que escrito encima de la puerta de un edificio, indica al transeúnte lo que el edifiicio significa. Dice el rótulo: Hospital Católico de Caridad. El hombre que lea, guiado por un interés práctico, por el de pedir albergue en él, sentirá satisfacción al leer el rótulo, pero sólo porque éste le indica que ha encontrado lo que su interés personal deseaba. El hombre moral verá en el rótulo un motivo de emoción filantrópica: Allí se mitigan los dolores de la humanidad doliente. El hombre religioso sentirá también emoción al leer el rótulo, pero más bien porque éste le indica que allí, a la vez que se ofrece abrigo al cuerpo, se trata de salvar, para otra vida eterna, las almas de los hombres. No pueden ser más diferentes las emociones respectivas de estos tres hombres ante el mismo rótulo; pero las tres coinciden en un punto: en que la emoción que produce el rótulo no reside en el rótulo mismo, sino en otra cosa a que el rótulo alude, pero que no está en él. En cuanto cada uno de ellos se da cuenta de lo que el rótulo dice, no piensa más en él. En cambio el hombre artista, que se para ante el rótulo y exclama:

"Que bien está ese rótulo": el hombre que se recrea en la belleza o calidad tipográfica de las letras, en sus dimensiones y en su color; en la robustez de sus trazos o en la elegancia de su ritmo, ese hombre se está olvidando justamente de todo lo que se acordaban los otros tres y está en cambio atendiendo justamente a lo que los otros tres desatendían. Este hombre está entregado al rótulo: todo el interés de su emoción comienza y acaba en el rótulo. El letrero, signo que en los otros tres casos significaba fines ajenos a él y estaba diciendo a las gentes: "No deteneos en mí, yo estoy aquí de mero intermediario; pasad y atended al edificio y a la significación del edificio que yo estoy señalando"; en el caso del hombre artista, dice, por el contrario: "Detente en mí: mis otras significaciones son ajenas a mí, caen fuera de mí: no las hagas caso, por lo tanto, si quieres descubrir mi otro fin, el mío, el intrínseco, lo que yo significo por mí mismo, por mi forma, por mi ser, y no por el oficio que, por añadidura, desempeño. Eso, es el oficio, y eso no es lo propiamente mío, exclusivamente mío, puesto que otro letrero sin garbo y sin armonía podría, sin embargo, decir también, a los otros hombres, que aquí se ofrece abrigo y humanitarismo y pan del alma. Lo que me hace a mí, pues, ser lo que soy, está en mi forma; el fin mío, el intrínseco es ése; y eso es el arte: contémplame, pues, si buscas arte, porque la única manera de sentir el arte es ésa: la de contemplar, o sea la de abandonarse al fin que cada cosa pueda ofrecer por sí, por el sólo y mero hecho de ser como es".

Esto es el arte: captación de fin intrínseco.

Hacer ver con claridad en cada caso concreto o esto, o lo que cada cual crea que en vez de esto se acerca más a la verdad; he aquí ya una primera misión de mera incumbencia de la crítica.

La historia de las artes está llena de casos en los que tan pronto se valora una obra desde un punto de vista pertinente como desde otro, por completo ajeno a la estética. El asunto viene impuesto al cuadro, a la estatua, por circunstancias en la mayoría de los casos, ajenas al propósito creador puro del arte. La emoción del cuadro como asunto, suele en consecuencia ser una, y otra muy distinta la emoción del cuadro como tal creación de arte. A veces son dos, tres, cuatro, los motivos de emoción existentes en una obra; y resulta que cada espectador está viendo

en la obra un motivo distinto y valorando como esencial de ella, lo que el espectador vecino ni siquiera tiene en cuenta.

La primera misión de la crítica, sería, pues, la de cernir, o cribar, la de poner en claro en cada caso cuál es el verdadero centro de gravedad espiritual de cada obra.

¿Por qué es inmortal "El triunfo del Santo Sacramento", de Rafael —pongo por caso?— ¿Porque triunfa el Santo Sacramento? Jamás. Porque Rafael ha conseguido en esa obra el concertante más opulento y al mismo tiempo más ponderado que pueda ofrecer nunca obra alguna. Es un poema de cadencias que esparcidas en la base del medio punto van enlazándose y, llenas de reposo, de nobleza y de majestad, logran unirse todas ellas, serenamente acordes, y rematar en dos últimas notas: la Custodia, primero; la mano, en alto, luego. Si en ese cuadro triunfara el triángulo masónico y no la Forma consagrada, el valor de la obra, desde el punto de vista estético, sería completamente el mismo, aunque fuera lamentable la circunstancia de que obra de tal categoría estuviese consagrada a la exaltación de un signo pueril y hasta sacrílego. Esta consideración podría molestar a un creyente en su creencia, pero no en su estético. Variar éste por semejante consideración sería tan improcedente como si hoy un crítico de arte ateo restará valor a dicha obra sólo porque en ella ensalza un símbolo católico.

Los límites de cada demarcación son evidentes. No siempre lo son, sin embargo, y no siempre, ni con mucho, se tienen en cuenta.

Muy al contrario: hay infinidad de temas en constante litigio y en completa vigencia de confusión, pura y simplemente porque no tratan de delimitar las demarcaciones respectivas, aquellos que debieran, por su profesión, hacerlo.

Los problemas de si el arte es moral o no; de si el arte ha de ser o no representativo; el problema de la corrección y el desdibujo; el problema del arte de tesis y el del llamado arte literario; el del arte y el sentimiento; las relaciones entre el arte y la "vida"; entre el arte y la sociología o la historia; así como la zona fecunda que trata de precisar la jurisdicción que corresponde a cada clase de arte por razón de sus medios expresivos; todas estas cuestiones generales pero de interés fundamental para todo ulterior ejercicio del criterio, caen de lleno dentro del ejercicio

de la crítica, y dependen todas ellas de la contestación que se da a la pregunta, "¿Qué es el arte?" El no resolverlas o, por lo menos, no aclararlas, contribuye a que las gentes de buena fe no se entiendan en la apreciación de tantas y tantas obras de arte.

En la generalidad de los casos no se entienden, en efecto, los interlocutores porque cada cual, aunque parezca lo contrario, está hablando de algo que no tiene que ver con lo que está diciendo el otro. No es que estén o dejen de estar conformes; es que no se han colocado en el plano previo que necesitan aceptar las personas para ver, luego, si se entienden. Mientras Polonio asegure que cruza por el cielo una nube y Hamlet asegure que se trata de un elefante, no habría posibilidad de saber si Polonio y Hamlet están o no de acuerdo acerca de las nubes. Así en arte.

Intervenir en todo esto; hacer notar en cada caso el error de punto de vista que está dificultando la visión y haciendo improcedentes los ataques, todo eso incumbe a la crítica, y puede la crítica conseguirlo con sólo tomar de antemano una posición definida ante la pregunta. ¿Qué es el arte? ¿En qué se diferencia la actividad estética de las demás actividades? y aplicar las consecuencias de tal definición a cada caso particular que en la práctica se vaya presentando.

Pero con esto no tenemos recorrido más que la mitad del camino.

Lo dicho valdrá, si acaso, para aclarar cuestiones teóricas de orden general y para saber si la emoción de una obra pertenece a motivos estéticos o a otra clase de motivos, pero no servirá para hacernos saber si una obra en concreto es buena o mala.

Eso tiene siempre que decirlo la sensibilidad; el arte de una obra o se ve o no se ve y ésta es la dificultad o el nudo de la dificultad en el problema. ¿Qué puede conseguir una segunda persona que, erigiéndose en crítico o exégeta, pretenda convencer al prójimo de que hay millares de bellezas donde él no ve ninguna? En las cuestiones conceptuales cabe convencer y explicar; porque las palabras son conceptos y se convence o se explica por conceptos: pero la sensibilidad no capta objetos conceptuales —generales— sino que capta objetos individuales, concretos. Todas las explicaciones o argumentaciones que se den a un ciego acerca de la hermosura de la luz serán infructuosas, mientras él, por sí mismo, no vea la luz. En cambio, si la ve, todas las

explicaciones sobrarán porque con ver la luz le bastará para que la hermosura de ella se le imponga.

¿Qué eficacia le puede, según eso, quedar a la crítica? ¿No parece desprenderse de lo dicho que la crítica es inútil: que es imposible en unos casos y superflua en otros?

Sí; pero con todo. Si la única manera de hacer ver la luz a un ciego fuera la de explicarle la luz o convencerle a fuerza de argumentos de que la luz tiene hermosura, el empeño sería estéril e insensato. Pero ¿quién nos dice que no quede otro recurso: el de curar al ciego su ceguera? ¿Quién nos asegura que no podemos operar las cataratas espirituales del hombre que no ve determinadas obras de arte y conseguir de esa manera que vea lo que antes no veía, no ya en la obra motivo del litigio, sino además en todas las demás del mismo género que puedan írsele presentando en lo futuro?

Todo depende, pues, de que sepamos qué es eso de "ver" un cuadro, de ver la belleza o el arte de un cuadro, que sepamos de qué vista se trata, para averiguar qué causas pueden obscurecer esa visión y de qué modo podrá ser restaurada.

Indiquemos nosotros, brevemente, el esquema de la contestación.

Observemos para ello algunos casos de percepción artística y veamos lo que en ellos ocurre.

Cuando se dice de una columna que está proporcionada; de una persona que está bien formada; de unos colores que "van bien" o no "van bien", estamos, sin duda, viendo, en el más óptico sentido del vocablo; pero no estamos viendo solamente. Si viéramos nada más nos limitaríamos a constatar la presencia ante nosotros de una columna, de una persona, de unos colores; pero desde el momento en que pasamos a decir además, que la columna o la persona reúnen determinadas condiciones aceptables, y es lo que hacemos puesto que decimos de la persona y la columna que están *bien* proporcionadas, *bien* formadas, y decimos de los colores que no solamente están allí y están juntos sino que están de una determinada manera que hace *bien,* entonces ya no estamos sólo viendo sino que estamos juzgando. Vemos, juzgamos después lo que vemos y asentimos, asentimiento que implica una sentencia, la de que aquello "está bien". Pero lo que está *bien* lo está porque cumple con alguna ley; el ser juez

y el enjuiciar presupone forzosamente la existencia de unas leyes y el sentenciar no es otra cosa que el decir: "lo sentenciado cumple o no cumple con las leyes que le competen".

Ahora bien, nosotros cuando pronunciamos esa clase de fallos, no procedemos discursivamente, no sometemos el caso a un verdadero juicio razonado y consciente de pros y de contras; procedemos por impresión, por sensibilidad. La sensibilidad asiente y no sabe por qué; acierta, sin embargo, o puede acertar por lo menos, qué es lo importante para el caso. Puede acertar, sí. Los hombres de estudio y reflexión, los del razonamiento y el cálculo, estudian por la vía discursiva y analítica los casos de columnas y de personas que a juicio de la sensibilidad estaban bien, y concluyen que, en efecto, hay un canon, o varios cánones, para las columnas y para las personas; o sea, que aquellas veces en que la sensibilidad dice de un cuerpo que está bien proporcionado, hay, en efecto, una relación entre determinadas magnitudes del cuerpo y la magnitud total, que esa relación puede reducirse a números y que esa relación es constante o varia con sujeción a constantes: que hay, por lo tanto, unas leyes.

Tenemos en consecuencia que la razón puede conocer y determinar unas leyes exactas y auténticas; y llegar a ellas por el cálculo; pero que la sensibilidad puede también llegar a ellas, sin más que abandonarse a la impresión y al asentimiento que automáticamente se produce en determinados casos.

No quiere decir esto que la impresión acierte siempre y basta haber sentido una buena impresión para que el fallo sea bueno y valedero; no quiere decir eso porque el hombre de mal gusto experimenta ante el mal arte una aquiescencia de la sensibilidad tan automática y rotunda como el hombre de buen gusto ante el buen arte. Quiere decir que hay personas que pueden llegar a determinada depuración de sus facultades, y estas personas cuando fallan por sensibilidad, por impresión, dejándose llevar tan solo de su gusto, coinciden siempre o casi siempre en sus fallos con unas conclusiones que la razón puede comprobar por su parte. O sea, en dos palabras, que existe, que es en un hecho la *razón del gusto:* que se puede por el gusto llegar a conclusiones razonables.

Hacemos mal, según esto, en creer, como generalmente se cree, que no existen en el hombre más que dos facultades para

llegar a la captación de las cosas: una, la sensibilidad y otra la razón o el conocimiento; la sensibilidad, que capta lo individual, y la razón que capta generalidades. Entre la una y la otra existe una tercera facultad intermedia, que participa de una y de otra, con las ventajas de una y de otra y sin los inconvenientes de ambas: una especie de sensibilidad selectiva, que no se limita como la sensibilidad a secas a la función indiferente de constatar la presencia de individualidades, sino que acepta unas y rechaza otras, ateniéndose, o mejor dicho, rigiéndose, por leyes y razones, aunque sean razones y leyes que ni puede formular ni conoce.

Esta facultad que ve, pero que ve una ley determinada, ¿no puede ser precisamente la intuición? Intuir ¿no significa ver —palabra que equipara la intuición con la sensibilidad? Y la intuición al mismo tiempo, ¿no tiene cierta fama de ser una vía de conocimiento un poco infusa, un poco, también, taumatúrgica? ¿No procederá esta fama de lo taumatúrgico de que acierta y coincide con la reflexión procediendo, sin embargo, irreflexivamente, fenómeno que a primera vista parece un poco mágico?

Sea esta facultad la intuición, sea la que quiera, lo cierto es que, gracias a ella, comienza a vislumbrarse una posibilidad de enlace y reciprocidad de influencias entre la sensibilidad y el concepto. La intuición es un puente de enlace por el cual se comunican, en vivo, la sensibilidad y la ley sin tener que recurrir a los esquemas artificiosos de la abstracción raciocinante.

Pero veamos más concretamente de qué modo podrá la crítica aprovechar esa circunstancia favorable.

Las leyes que la sensibilidad capta, son siempre una leyes de relación, de acomodación. Cuando la sensibilidad dice que una columna está bien, que unos colores van bien, que una música está bien, dice, en el fondo, que las diversas dimensiones de la columna están en buena relación: o de otro modo más preciso que sirven para reunirse en el espíritu del contemplador y producir en él una resultante de acomodo, de armonía, capaz sólo por eso de arrancar a la sensibilidad de dicho espectador un sentimiento placentero. Lo mismo cuando se trata de colores; lo mismo cuando se trata de sonidos. En todo caso de intuición, lo que se capta es la acomodación de las partes componentes de un signo con un fin, fin que en el caso del arte —ya se ha dicho— recae sobre el mismo signo.

Ahora bien, ese fin, no es otra cosa que una idea, y una idea no es otra cosa que una tendencia, que una predisposición del espíritu; una especie de actitud que nosotros adoptamos previamente para recibir las impresiones y elaborarlas en uno o en otro sentido.

La idea no es un concepto; el concepto es el nombre, la etiqueta conceptual que nosotros, para entendernos, aplicamos a una fuerza, a una orientación del espíritu. No sin motivo dice el vulgo que tiene "malas ideas" aquel que tiene malas intenciones. La idea es una intención, es una tensión del espíritu producida por una expectación determinada o sea por la espera de un fin determinado. Cuando vamos a un local donde estaba anunciada una exposición de cuadros y nos encontramos al llegar con que la exposición anunciada se suspendió sin que nosotros lo supiéramos, y ha sido sustituida por una exposición de automóviles, nos sentimos contrariados, incluso en el caso de que los automóviles nos interesen tanto como los cuadros; ¿y por qué? porque nosotros íbamos con la idea de gozar arte, de ver cuadros y no de elegir coche. Íbamos preparados de antemano a una determinada elaboración espiritual y no a otra. Por eso se le llama —y con razón— a la impresión que sentimos "contrariedad", porque, en efecto, la realidad que encontramos puede incluso ser tanto o más interesante que la otra que esperábamos, pero es contraria a la polarización que llevábamos en todo nuestro ser cuando a la exposición nos dirigíamos.

Si alguien nos hubiera advertido con anticipación el cambio acontecido, es posible que hubiéramos determinado dirigirnos a la exposición de todos modos, pero ya no hubiéramos experimentado contrariedad al encontrar los automóviles, y esto simplemente porque ya llevábamos un fin, una idea apta para armonizar con los datos o elementos que la realidad iba a ofrecernos.

Pues bien, aquí tenemos un caso claro y corrientísimo en el cual la advertencia verbal de una persona, ha bastado para que nuestras impresiones posteriores cambien y podamos presenciar un espectáculo propiamente predispuestos, cosa que no hubiera ocurrido si no hubiera llegado oportunamente la citada advertencia verbal.

Pues no es otro el recurso de la crítica: las advertencias verbales del crítico pueden modificar nuestra actitud y lograr que,

una vez modificada, se nos aparezca con claridad y sin contrariedad lo que antes no veíamos o veíamos con disgusto.

De este modo la palabra llega a la idea, y modifica ésta; la actitud que corresponde a cada idea queda por ello y concomitantemente también modificada; al cambiar la actitud, cambia el punto de vista, la intuición puede operar con arreglo a esta nueva amplitud de perspectiva que de ello resulta, y tenemos así que, gracias a ese posible eslabonamiento psicológico, la palabra de un hombre puede, al intervenir entre el cuadro y el espectador del cuadro facilitar a éste la visión, el juicio de la obra; no porque el intermediario imponga al espectador ningún criterio, sino porque le aclara la perspectiva, la condición previa necesaria para que vea cada cual con sus ojos lo que, a pesar de tener ojos, no veía anteriormente.

Nótese que no se trata en estos casos de que el crítico imponga a nadie su modo de sentir y de pensar; sino que se trata solamente de que el espectador vaya a las cosas sin prevención y sin una idea que le polariza todo el ser de manera poco propicia.

En el ejemplo referido hace un momento, el que avisa el cambio acontecido en la exposición de cuadros, no trata de convencer al otro de que vaya o no vaya a ver los automóviles, ni se mete a decirle si hace bien o mal en tener estas o las otras preferencias; tampoco le describe los automóviles expuestos: el ir o no ir a la exposición y el preferir unos automóviles a otros queda siempre y en absoluto de cuenta de cada espectador; intervenir en este sentido sería atentar contra el libre albedrío del prójimo; pero en cambio intervenir con la advertencia que hemos dicho, no; eso no sólo no coarta el libre albedrío de nadie, ni sugestiona el criterio de nadie, sino que trata precisamente de quitar toda posible idea que ofusque, toda posible sugestión previa que pueda impedir la visión clara.

Hay quien no consigue convencerse de que el Guadarrama es hermoso porque se obstina en creer que el Guadarrama es el Cerro de los Ángeles, y no mira donde debe; en semejante caso, la intervención oportuna y eficaz, no será la de quien se dedique a cantar al individuo en cuestión las excelencias de la sierra, sino de quien le haga variar de posición, advirtiéndole que no mira lo que necesita mirar para encontrar lo que quiere.

Si luego el tal sigue opinando que el Guadarrama no tiene belleza, allá él; o tendrá razón él o la tendrán los otros: ese margen de error no puede nunca suprimirse entre los hombres. Pero sí pueden suprimirse las divergencias por falta de ideas previas, imprescindibles y rudimentarias.

Para ello hacen falta dos imprescindibles condiciones: obras que ver y comentaristas ideológicos que señalen por dónde se debe mirar para ver lo que tiene que verse necesariamente, antes de juzgar y decidir.

Eso lo puede hacer la crítica.

Aquí, una alusión. Eugenio D'Ors, en *Mi salón de Otoño*, contesta a determinadas objeciones del polaco Paszkiewicz. Éste acusaba a D'Ors de ser en sus apreciaciones críticas "demasiado racionalista": de "no atender suficientemente a las particularidades individuales de cada ejemplar". Eugenio D'Ors contesta diciendo que las referencias de un escritor relativas a obras artísticas, no pueden nunca atenerse a las particularidades individuales, porque "un individuo es, en realidad, una suma inagotable de notas, y nadie puede trasladarlas hasta el fin": que por lo tanto, "cualquier referidor de un objeto individual dado —de una obra de arte, por ejemplo— deberá detener su enumeración en un punto convencional cualquiera, sin aspirar a la tarea imposible de agotar en la descripción los elementos todos de cada individualidad.

Con este motivo enumera el autor las clases de crítica posibles — que son, a su juicio, cinco, y concluye que, de ellas, sólo una puede ser plenamente admitida por el crítico: la crítica por "explicación", entendiéndose que "explicar una cosa no significa, no puede significar sino incluirla en su género ideal próximo, dejando de lado, precisamente, las particularidades individuales; no significa sino ver en la cosa el símbolo o la revelación de una ley".

D'Ors fija su opinión añadiendo este párrafo: "Explicar —sigue diciendo el autor— una colección de obras de arte no es, no puede ser sino racionalizar la estructura de su conjunto".

Si esto fuera cierto y no hubiese, efectivamente, más crítica de arte que esa de explicar por esquemas, llegaríamos a la conclusión de que la crítica de arte es imposible, pues eso y nada, es todo uno, por lo menos en lo que se refiere a la actividad del

gusto, del arte y de la estética. Nadie podrá, por medio de un esquema, dar idea de una obra artística; nadie podrá tampoco hacerla sentir; la apreciación y el saboreo de una obra artística son resultado de una función directa de la sensibilidad en tanto en cuanto la sensibilidad entra en colaboración con otra función sintetizadora, constructiva del espíritu. Esta función es la intuitiva a que venimos refiriéndonos, y no la raciocinante, que abstrae y esquematiza.

Diferenciar estas dos funciones y precisar el alcance de cada una es de capital importancia en este asunto. De que exista o no exista esa facultad intuitiva depende el que pueda o no pueda existir la crítica de arte.

Eugenio D'Ors comprende que, en efecto, de la existencia de esa facultad sería decisiva en el problema, pues advierte que, en efecto, "quedaría otro procedimiento y otro camino si existiera una facultad que, según dicen algunos existe, y que es justamente la que estamos nosotros defendiendo."

Ahora bien; Eugenio D'Ors no cree en esa facultad, y hace bien en no creer en ella siempre que la entienda tal y como él la entiende. Pero, ¿debe ser entendida así? Eso es justamente lo que nosotros no creemos. Si creyéramos que ese otro camino, que es el que nosotros llamamos intuición, pertenece, como D'Ors asegura, "a la vía mística llamada del éxtasis y de la posesión extática" y creyéramos que era un camino "no asequible a la generalidad de los mortales", entonces coincidiríamos con él y encontraríamos justo que el autor evitara el entrar por esos caminos que él llama "andurriales". Pero nosotros, al creer en esa facultad estamos, como se puede haber visto por lo dicho, aludiendo a una de las funciones más elementales y primordiales del funcionamiento psíquico del hombre.

Eugenio D'Ors niega esa función y asegura que no hay más que un camino "asequible a la generalidad de los mortales" para llegar al "conocimiento de objetos singulares preciosos —¿por qué "preciosos"? Y ¿por qué semejante reticencia irónica?— por ejemplo, Dios, un árbol, etc… Y es el camino de la razón, es decir, de la abstracción y del esquema". Pero es que en el arte, y aun en la crítica de arte, no se persigue el "conocimiento", propiamente dicho, del objeto o, por lo menos, si se persigue un conocimiento, no es, ni por asomo, el raciocinante y abstracto

del conocimiento por esquemas. Cuando contemplamos y saboreamos la elegancia, la gravedad, etc. —la expresión estética— de un objeto singular; un árbol, por ejemplo —no Dios; dejemos a Dios porque Dios no puede ser captado en su singularidad por la vía sensible, mientras que el árbol, sí, por lo cual mezclar a Dios y al árbol en este caso, supone capciosidad sofística tamaña—; cuando contemplamos, digo, la emoción expresiva de un árbol, por ejemplo, no se si debemos decir, en rigor, que estoy conociendo el árbol, pero aun suponiendo que así sea, es un conocimiento completamente distinto del que pone en práctica el botánico, v. gr., cuando adquiere el conocimiento científico del árbol. Mi admiración y mi conocimiento estético ante el árbol proceden de la captación de éste en lo que tiene de singular, de suyo propio exclusivamente, como tal ejemplar único e insustituible. El conocimiento científico del botánico se apoya, por el contrario, en todo lo que tiene el árbol de común con otros muchos, los suficientes para formar una especie. El botánico procede, pues, por esquemas, y sólo ve y retiene del árbol lo que pertenece al esquema; el gozador del deleite estético procede, por el contrario, reteniendo solamente rasgos propios, singulares, inalienables del objeto. Forzoso es, pues, que a procederes opuestos, se les dé nombres distintos, y no se aplique a la función que ve lo individual y en ello se apoya, el mismo nombre y el mismo origen psíquico, que a la función que sólo de lo general se preocupa.

Cierto que las particularidades de cada objeto singular no pasen a ser estéticas, mientras no cumplen una serie de condiciones formales, que son las manifestaciones de la ley, y por lo tanto, comunes a todas las obras de arte; cierto que esas condiciones son como el sistema vertebral de las obras estéticas y que puede por lo tanto reducirse a esquema, pues es un sistema general; pero eso no significa nada para el caso; pues la eficiencia artística de un vertebrado, no está en ser vertebrado solamente, aunque ésta sea una condición indispensable para su realización, sino en ser vertebrado de una manera singular, propia, inalienable. El individuo cumple una ley general, pero la ley general no es lo que le hace individuo estético o antiestético, sino las particularidades individuales de cumplir la ley general.

La existencia innegable de esa ley general impone una condición general también; y es la condición, consignada ya, de

mirar desde un punto de vista determinado, con una actitud determinada ante la obra; pero el factor decisivo ha de estar en el resultado particular, singular, de lo que se mira en esas condiciones.

Para nada de esto hace aventurarse por las vías de la mística ni de los arrobamientos extáticos. Ni siquiera es necesario aventurarse por las vías —¡éstas sí que no asequibles a la generalidad de las personas!— de la abstracción y del esquema y de los conocimientos especiales.

Al contrario; cuanto más inocente sea la persona; cuanto más puro y pristino su funcionamiento, o sea cuanto más indemne conserve el sistema funcional no sólo asequible sino concedido a todas las personas por el hecho de nacer, y menos se haya contaminado la persona con el pecado original confusionario, que es el árbol de la "ciencia", o sea el de la abstracción raciocinante; cuanto más limpio se encuentre el hombre de esquemas —postizos provisionales que se apropian al menor descuido misiones esenciales que no les pertenecen—; cuanto menos científico y abstracto sea el hombre, mejor funcionará su espíritu —no su razón, su espíritu— y mejor podrá practicar la función estética por excelencia: la intuición.

Las conclusiones de todo ello en lo que se refiere a la crítica y a sus fundamentos, o sea a la relación entre el exégeto de una obra de arte con relación a la obra misma y con relación al espectador, pueden quedar, pues, luego de todo lo dicho, reunidas concretamente de este modo:

La obra de arte se capta por visión directa.

Esta visión no necesita de instrucción a conocimientos científicos especiales.

Necesita, en cambio, y solamente: a) sensibilidad expedita, y b) actitud o punto de vista adecuado para mirar lo necesario y no lo improcedente.

Para conseguir la agilidad expedita de la sensibilidad, no hay más que ver, ejercitarse en ver, mucho y vario.

Para conseguir que al mirar se vea, no hace falta más que colocar el ánimo del espectador en la actitud adecuada a fin de que el espectador de una obra de arte mire y busque en la dirección que deba y no en dirección improcedente y, por lo tanto, estéril.

Esta actitud adecuada procede y depende de la idea o ideas que acerca del arte y de cada tendencia tenga cada espectador.

La idea no es un concepto, es una actitud, o sea una polarización de todo el ser respecto de un fin activo; pero este fin puede ser expresado conceptualmente y sometido, por lo tanto, a explanación teórica.

La idea, pues, ofrece al crítico la posibilidad de ejercer su influencia, pues siendo la idea una especie de diedro, que comunica por una de sus vertientes con el concepto, y por la otra con la actitud sensible, las explicaciones verbales del crítico —aunque conceptuales, generales, por ser concepto la palabra— pueden, al influir en lo conceptual de la idea y modificar ésta, repercutir en la otra vertiente y determinar, por intermedio de la idea, el cambio de actitud —no de opinión, de actitud— necesario para que el espectador mire en la dirección pertinente, y mire con la sensibilidad libre de ciertas ideas que, inmiscuidas indebidamente, le pueden oscurecer o desviar la visión recta.

Este es el único medio por el cual puede el crítico —o sea el hombre que ve y que se da cuenta de por qué ve— influir en los demás espectadores, entendiendo por "influir", ayudar a que el espectador se coloque en condiciones de ver libre y totalmente, sea cual sea el juicio que de esa visión resulte luego.

Se comprende, pues, que, teniendo yo semejante convicción, haya de creer que, para mejorar el ambiente actual de mi país en lo que respecta al arte, sea en consecuencia, necesario: primero, enseñar, exhibir el mayor número de obras posible de todas las tendencias existentes; y, segundo, propagar las ideologías necesarias a fin de que las tales obras se admitan o rechacen en virtud del proceso de juicio pertinente, pero no por falta de visión y de inteligencia adecuadas.

Esta opinión mía, fundamento de mi actitud, es también el fundamento y norma expresados en el Manifiesto que la S. A. I. dio a la publicidad en cuanto quedó constituido el rumbo y los fundamentos de su constitución.

Véase por qué yo cedo el texto presente para el número que ha de dedicar ALFAR a la S. A. I.; porque en él están expuestos, con la claridad que he podido lograr, el proceso y la clave teórica de los iniciales propósitos de ella.

Alfar (Julio, 1925)

ITINERARIO IDEAL DEL NUEVO ARTE PLÁSTICO

por Manuel Abril

Tratamos de encontrar coherencia ideal a las varias metamorfosis del ideal de la pintura desde el impresionismo hasta la fecha.

Sabido es que en el siglo xviii había aparecido la palabra Estética al frente de un libro, y que por este hecho —más verbal que otra cosa— y por las aportaciones filosóficas, principalmente de Kant, que pronto llegaron, queda ya como propósito inaplazable del pensamiento la misión de encontrar al fenómeno artístico una base propia y exclusiva: la misión de fundar la Estética sobre principios independientes del bien y la verdad.

Sabemos también que las pesquisas teóricas de este orden, continuaron, como era natural, durante algunos años, confinadas en el campo filosófico, sin trascender apenas al gran público.

La opinión, en general, y en particular los artistas, se mantenían todavía en ese estado de letargo inquieto que precede a la manifestación de una mira nueva, que pugna ya por romper la corteza de la conciencia, sin que haya podido, sin embargo, ser proyectada todavía frente a uno.

Pero llega un momento en que pasa esta pregunta de manos de los filósofos al dominio de la opinión, y nos encontramos, en consecuencia, con que desde entonces los pintores se preocupan como nunca, no ya sólo de pintar, sino de preguntarse lo que deben pintar, qué cosa es la pintura como arte, y qué cosa es el arte.

Antes se habría podido clasificar el arte, hablando, por ejemplo, de la Escuela de Madrid o de la Escuela Veneciana, ateniéndose a coincidencias geográficas e históricas, más que a

verdaderos parentescos de orientación estética. Ahora, en cambio, se iba a hablar de "impresionismo", de "fauvismo", de "cubismo", palabras que hacen todas alusión a las circunstancias mismas del arte de la obra.

Partamos del impresionismo y prescindamos del momento primero, en que andan ya revueltos, ya opuestos, romanticismo y neoclasicismo preparatorio —período dramático de interés excepcional, pero no imprescindible ahora—, y veamos cómo fue el pensamiento acercándose a la verdad entre reflexiones por un lado y experiencias por el otro.

1

El impresionismo nació, en gran parte, como oposición al neoclasicismo. Esto es corriente. La sensibilidad de los jóvenes protestaba contra la artificialidad de unos cuadros pintados a la luz convencional del taller y en actitudes que trataban de asemejarse a las actitudes de las estatuas clásicas, en boga poco antes. Protestaban porque aquello, en luz y en actitudes, era falso, entendiéndose por "falso" carencia de vida, y entendiéndose por "vida" la natural y ciudadana que encuentra el hombre en sus andanzas por la urbe y el campo. Claudio Bernard... Zola... Positivismo... Ciencia experimental... Novela naturalista... Eran éstos los zapatos nuevos de que se ufanaba la mozalbetería pictórica de entonces. El hecho, lo experimentado, pasó a ser en el arte, como en la ciencia, el dios tutelar. "Yo no pinto ángeles —dijo una vez Renoir—, porque no los he visto nunca." El impresionismo hablaba por su boca. El secreto de acierto estaba para ellos en pintar los espectáculos que vemos, porque ellos son los que nos impresionan en nuestras andanzas por la vida. Así nació el impresionismo conforme ya sabemos: plantándose Monet frente a la Catedral de Rouen, y pintando lo que veía; es, a saber, la Catedral, medio envuelta por la luz, y siendo la luz de un color a una hora; de otro, a otra. Impresión llamó a sus cuadros, y nació de ahí la norma de la escuela impresionista: colocarse frente al natural y reproducirlo fielmente; llevar al lienzo la impresión que en el artista —en la retina del artista— había producido lo que de la realidad estaba más delante de los

ojos; es, a saber: el color de la luz al caer sobre las cosas. "Atenerse a la realidad"; esa era la fórmula, pero atenerse a ella para transmitir la impresión que en el artista produjera.

Pronto se vió, empero, la ingenuidad de esta fórmula. Sería, sí, facilísimo y claro "atenerse a la realidad" y copiar la realidad tal y como impresionara, en cuanto el copista fuera una máquina fotográfica, impasible, mero intermediario mecánico, cuya intervención se limitara a la operación de transmitir al lienzo esa realidad que se suponía evidente y una, delante de los ojos. En este caso, sí, sería todo fácil: el artista se reduciría a ser una especie de cámara fotográfica en color, y sus productos pictóricos, mera recordación fotográfica del natural, aunque más perfecta que la obtenida por cualquier procedimiento fotográfico de los conocidos hasta el día. Pero desde el momento en que debía entrar en juego la impresión del artista, se echaba de ver que el artista, ser humano, estaba lejos de tener, para impresionarse, el imperturbable automatismo de la placa fotográfica. El hombre sensible no se impresiona como la gelatina sensible de una placa: ésta se impresiona siempre igual, con arreglo a leyes fisicoquímicas imperturbables y uniformes; el hombre, en cambio, se impresiona con arreglo a leyes psíquicas, o, más bien, espirituales: con tantas variantes como seres y complicando la impresión con un grano de iniciativa inalienable y en absoluto distinto de la impresión que esa misma "realidad" pueda producir en el mismo instante en otro prójimo.

Nadie, por eso, pintando la misma escena, pintaba un cuadro igual: es que cada cual se impresionaba con arreglo a su sistema sensitivo de impresionarse. Y a nadie se le ocurría protestar de que la impresión de un mismo espectáculo de la realidad fuera diferente en cada autor. Muy al contrario: en esa aportación personal estaba, precisamente, el elemento que daba o no valor al cuadro. Es decir, que el arte de la obra era mayor o menor, según que el artista *se impresionaba con más o menos arte*. Lo decisivo estaba, pues, no en impresionarse solo, sino en impresionarse con arte. Era, entonces, el arte lo que avaloraba la impresión, y no a la inversa.

Atenerse a la realidad no bastaba según eso, pues la realidad producía obras malas cuando impresionaban al artista malo, y buenas, cuando al bueno; había que atenerse a la manera de

recibir y de retener o de reproducir la impresión al laboratorio psíquico, o espiritual, donde la impresión adquiría o no la calidad de elaboración decisiva.

Aparecieron aquí ya los dos últimos términos que iban a estarse disputando el derecho a contener el secreto del arte: de un lado, el espíritu, dominio de la elaboración; del otro, la realidad, material de la elaboración.

"Impresionarse ante el natural", dijeron los impresionistas. Y sus herederos habían de decirse: "Está bien; aceptado; pero en esa fórmula hay dos términos: la 'impresión' por un lado, y por el otro el 'natural'. ¿De cuál de los dos depende el arte de la obra?".

2

Los fauves —los "fulvos", los "feroces"—, sucesores del impresionismo, se dijeron: "la impresión es lo decisivo. En la naturaleza de la impresión está el secreto".

El espíritu del artista, por impasible que se crea frente al motivo, selecciona, retiene lo que le hace más impresión, y rechaza automáticamente lo demás, entendiendo que lo eficaz depende del efecto, de la resultante final. El artista debe, entonces, adelantándose conscientemente a esa operación sintetizadora, simplificadora, prescindir en el cuadro de lo que no sea estrictamente necesario para la resultante decisiva. Así, ahorrando al espectador toda superfluidad, dando en la obra tan sólo lo asimilable del motivo, se conseguirá mejor la intensificación del efecto. Por eso escogieron como lema: El máximum de efecto con el mínimum de medios. Sintetismo. Resultante. La coloración, sintetizada, esquemáticamente, en el cuadro, para economizar superfluidades y reconcentrar, en el punto preferible, toda la intensidad de la impresión.

3

Ahora bien; la pregunta que a continuación se imponía era esta: "¿Qué elementos del natural son los que más impresionan, y deben por lo tanto ser seleccionados para producir la mayor intensidad impresionante?".

A esto contestó alguien, sucesor ya de los fauvistas: "La corporeidad... la forma. El color y la luz son elementos fugitivos, postizos, transitorios; la corporeidad, en cambio, es estable, permanente, estructural". Volvían, como puede verse, a la realidad, al natural —realidad y natural tenían todavía para ellos sentido idéntico—, como origen indiscutible de impresiones.

Y como la realidad que nos impresiona está siempre en el espacio, y está constituida toda ella por magnitudes espaciales, por volúmenes, de ahí que fuera considerado el volumen como la "realidad" por excelencia, como lo más real del natural; la verdad esencial para la obra.

Volumen por un lado, y por el otro simplificación sintética: aquí estaba la ideología cezannista como consecuencia forzosa de sus antecedentes históricos. Esas sentencias de Cezanne, tan divulgadas, de "hay que reducir todas las formas de la naturaleza al cilindro, al cubo y a la esfera", hay que trabajar en profundidad, y tantas otras —que, dicho sea de paso, no tienen nada apenas que ver con el cubismo, aunque otra cosa se diga y se figuren los que se fían de que "cubismo" alude a "cubo"—, no eran sino la natural derivación de las reflexiones que habían ido formulando y discutiendo anteriormente los artistas de la época.

Si lo que impresionaba más intensamente era la forma, y había que simplificar lo que impresiona, quitándole accidentes, forzoso era desembocar en la geometrización de los cuerpos, porque la simplificación de las formas corpóreas lleva a reducir todas las formas naturales al cilindro, a la esfera, al cubo, a las formas típicas de la geometría del espacio.

De ahí también que, como consecuencia de esto, se comenzará a hablar de Ingres como representante de la tendencia que comenzó a llamarse "constructiva" — por ser Ingres afecto al contorno y al claroscuro, al sombreado del volumen, en vez de propender, como Delacroix, a las fogosidades de la mancha colorística deshecha y vibradora.

4

¿Cómo era posible, sin embargo, que bastara reducir las formas de la naturaleza a formas de la geometría del espacio para que la obra resultara artística? Todo lo existente puede facilísimamente ser reducido a cilindros, esferas, conos y poliedros. Con hacer esto, pues, ya estaría el arte conseguido. Y, sin embargo, no había tal. Unos, hacían obras buenas, geometrizaran o no; otros, en cambio, no hacían obras buenas, ni geometrizando ni sin geometrizar. No podía, pues, estar el secreto en la geometrización.

Y ¿cómo había de estarlo? ¿Cómo era posible que la emoción artística del alma ante un árbol fuera a consistir simplemente en que llegase el pintor y, al representarnos el árbol en el lienzo, redujera el tronco a un cilindro y la copa a una esfera? ¿No se daba con esto la razón a ese público ingenuo y pueril que sólo se admira ante los cuadros cuando las figuras parecen de bulto? Las palabras de Cezanne podían contener una verdad, pero no el fundamento del arte, y menos tomadas al pie de la letra.

Tuvieron los postcezannistas que repetirse ahora respecto de la corporeidad del natural, lo mismo que se habían repetido los post-impresionistas respecto del luminismo del natural.

Unos y otros se habían atenido a la impresión del natural; los impresionistas, tomando del natural el luminismo; los cezannistas, el volumen; y no habían caído en la cuenta (repitamos lo ya dicho) de que no era en la "impresión del natural" "el natural", sino "la impresión", lo decisivo. Cuando un espíritu era artista, producía elaboraciones artísticas, ya con volúmenes difusos. Había que volver, pues, de nuevo a escudriñar más atentamente la realidad interna, psíquica, espiritual de la elaboración para ver si allí, por fin, descubrían el secreto.

5

Y al mirar más atentamente la realidad interior, se vio que las impresiones que dejan en nuestro espíritu tales o cuales espectáculos del mundo no se componen nunca de una sola visión, de

un trozo de natural íntegro y compuesto por el mismo orden con que se nos presenta en el natural. En efecto, nadie tiene una impresión de Madrid desde un punto de vista determinado, tal y como se ve Madrid, por ejemplo, desde la Casa de Campo o desde los altos del Hipódromo, en tal día de tal mes y a una hora determinada de la tarde, sino que nuestra impresión de Madrid está formada por las superposiciones y síntesis de infinidad de visiones desde múltiples lugares a múltiples horas y en múltiples momentos. La impresión de nuestra madre, no está formada por una imagen en la cual aparezca la madre sentada, de perfil, con las manos en posición determinada y en el fondo de una habitación determinada: nuestra impresión se funda en la expresión o recuerdo de la boca de la madre al reír, de las manos de la madre al moverse y al cruzarse, al acariciar y al reposar sobre el enfaldo; en la visión de la madre al andar, en una posición característica de la madre al dormir, o al leer, o al rezar, etc., etc. Sería inacabable la enumeración de imágenes que conviven en el recuerdo y en la impresión de nuestro espíritu cuando invocamos la imagen de nuestra madre. Ninguna de esas imágenes presenta íntegra su figura; no le hace falta a nuestra impresión semejante integridad; en cambio sí le hace falta esa multiplicidad de imágenes que en el natural no se han dado nunca simultáneamente.

Por eso el cubismo de la primera época implanta dos fundamentales principios: uno, "el pintor no tiene que permanecer quieto ante el modelo, sino que puede girar en torno suyo, para proporcionarse diferentes visiones de él desde diferentes puntos de vista, como en la experiencia ocurre siempre"; otro, "el pintor puede llevar al lienzo esas visiones sucesivas o parte de ellas, lo que juzgue esencial para sugerir y aludir a lo importante, no a lo demás". El pintor no copiaba el mundo de fuera, el del espacio, sino el otro, el interno, el mundo no dimensional en donde residen las imágenes, realidad verdadera de nuestras emociones. Y como este mundo no está constituido por objetos del mundo exterior, tal y como en el mundo exterior se dan, sino que está compuesto por retazos, por detalles de esos objetos, pero modificados y ordenados de otro modo, los cuadros que reproducían ese mundo no podían presentar imágenes coincidentes con

la figura natural del mundo externo; todo aparecía como roto y a pedazos; revuelto, comparado con el orden físico; pero no sin orden, comparado con el universo de la psique, formado igual que aquellos cuadros: con pedazos de la realidad y simultaneando momentos sucesivos.

6

Tampoco, sin embargo, quedaba resuelto el poblema con solo copiar, imitar o reproducir en el lienzo la impresión que en nuestro mundo interno había dejado la contemplación del natural.

Los pintores observaron que el efecto de un cuadro variaba cuando variaban los tamaños y la distribución de las masas y las líneas en él contenidas. La emoción era buena o mala, era de una clase o de otra, según fuera tal masa o tal otra más o menos grande, más o menos fuerte de color, según estuviera más a la derecha o a la izquierda con relación a los elementos del cuadro y hasta con relación al marco: a la dimensión y configuración del perímetro del lienzo.

Cuando estos elementos del cuadro se daban en determinadas condiciones, la obra de arte se lograba, aunque las cualidades del asunto fueran importantes; en cambio, cuando no, la obra se malogra, sin que pudieran remediar el fracaso los atractivos ideológicos, morales, biológicos o físicos del tema "natural" que apareciese en el lienzo. Es más; podría incluso no haber tema, y el resultado ser el mismo.

Con todo esto se iba afianzando cada vez más la creencia de que el fenómeno del arte no se realizaba por el mayor o menor parecido o participación de la obra con otros elementos ajenos a ella, sino por sí misma.

La observación de los museos y la observación de lo que en ellos ocurría, con obras ya mencionadas, por generaciones y siglos, venía en corroboración de tales conclusiones. En las paredes de los museos, un cuadro que representaba, pongamos por caso de trascendencia, la muerte del Redentor, alternaba, en igual rango, con otro en donde solamente había unas verduras o un buey desollado. Luego el asunto y su ideología o su moral no eran esenciales para la valuación de las obras como arte. En los museos aparecían igualmente cuadros sin asunto, pero

con representación de espectáculos naturales seductores: tal, por ejemplo, un jardín bello, un hermoso desnudo femenino; y estos lienzos, con todo y ser tan gratos por lo representado, no lograban por ello valer más artísticamente que otros cuadros en donde aparecía cualquier otra representación monstruosa y aun repulsiva. Luego no era lo grato de la representación lo que decidía a influir en el arte de una obra. Existían igualmente en los museos cuadros en los cuales lo representado, lejos de atenerse al natural, lo falseaban, modificaban y ultrajaban, sin que influyera semejante inverosimilitud en la validez de la obra como arte. Luego había, por todo esto, razones y motivos para sospechar que en el fenómeno de arte no entraba para nada el valor reproductor, representativo de la obra, y sí, por mucho, en cambio, la relación entre la obra, como tal producción original, creadora, independiente, y la sensibilidad del que la gusta.

Plantear así el fenómeno del arte, equivalía a plantear, por vez primera, la posibilidad de la invención artística, la existencia de la fantasía como facultad viable y sólida: el derecho a considerar la obra de arte como algo *original,* como *creación* propiamente dicha. Una obra de arte no podrá ser *original,* mientras no esté en ella misma el origen de su eficacia como arte. Para que haya *creación* y *origen* de emoción en una obra, es preciso que lo importante, lo esencial, lo decisivo en ella, se dé solamente en ella y no en otra parte. Si el cuadro que nos presenta un árbol es emocionante, porque lo es el árbol verdadero que allí se reproduce, la emoción originaria, entonces, no es del cuadro, es del árbol: el arte habrá quedado, en ese caso, reducido a un mero expediente de recordación, de evocación, no de creación propiamente dicha.

Los artistas fueron de este modo dejando a un lado el natural —como elemento auxiliar y secundario, si acaso, pero no esencial—, y llegaron a la conclusión de que las *formas* estéticas se *forman* con plena independencia de las formas naturales; que las formas estéticas, por ende, necesitan atender a las leyes de la sensibilidad, pero no a las leyes del mundo físico, ni a las leyes de las formaciones prácticas, formaciones completamente distintas entre sí, con formas independientes y propias todas ellas, y por completo independientemente todas ellas.

En el arte, así entendido, el espíritu del artista propone, por el intermedio del cuadro, *una síntesis de elementos de fantasía,* una *forma inédita;* o, más preciso, una serie de excitantes de la sensibilidad, capaces de suscitar en el espíritu una haz sintético, armónico, de direcciones emotivas ideales.

Cuando el espíritu de ese contemplador da su aquiescencia al contemplar esa obra, sin asunto, ni agrado, ni representación, o, mejor dicho, cuando la obra arranca al espectador automáticamente la aquiescencia, por el sólo hecho de presentarse ante su vista, y, consecuentemente, ante su espíritu, la obra de arte está lograda. Y esa aquiescencia puede producirse y se produce en casos en que el cuadro cumple con determinadas leyes intrínsecas de agrupación, que en sí mismas comienzan y en sí acaban, y que no tienen relación alguna ni con la verdad ni con el bien.

No es otro el fundamento del cubismo en su manera última, o sea, cuando el cubismo encuentra su verdadero centro estético.

Se alargaría este artículo más de lo posible si desarrolláramos aquí los fundamentos teóricos, sistemáticos, que, en el dominio de la especulación, corroboran las consecuencias doctrinarias que el arte nuevo fue encontrando, un poco a la buena de Dios y medio empíricamente.

Podremos, sin embargo, hacer constar, como en índice, que para fundamentar las conclusiones antedichas, bastará aclarar, y en su día aclararemos:

1.º Cómo la emoción proviene de las formas.

2.º Cómo las *formas* son *formaciones,* unificaciones, y cómo estas unificaciones son espirituales —dado que el espíritu aporta el elemento unificador, formador—.

3.º Cómo hay cuatro diferentes clases o categorías de formas —la estética, la práctica, la moral y la absoluta—, correspondientes a otras cuatro clases de emociones específicamente distintas e independientes: la de lo bello, la de la verdad, la del bien y la del amor o de la religiosidad.

4.º Cómo la emoción y la forma estética se caracterizan por formarse en función de sí mismas, con arreglo a un fin intrínseco, y no como las demás en función de fines, que no residen en la forma misma.

5.º Cómo, por lo tanto, lo que vulgarmente se entiende por forma —la estructura material, geométrica de los cuerpos— es una de las varias formas posibles —la forma física—, independiente, por lo tanto, de la forma estética.

6.º Cómo las formas de las realidades son formas físicas, formadas con arreglo a un fin, a una función que no tiene para nada que ser estética, aunque puede darse el caso de que además —y coincidentemente, pero no necesariamente— sea estética.

7.º Cómo, por lo tanto, en una forma física, real, puede darse o no la forma bella, y viceversa; cómo una forma bella puede ser igual, puede ser parecida o puede ser diferente a cualquier forma real.

8.º Cómo, en resumen, la forma estética no tiene que parecerse a nada, ni atender a más leyes y condiciones que las propias, las de sus propios elementos en función del efecto que produzca en cualquier espíritu apto; y

9.º Cómo, de hecho, el artista hace arte siempre que se atiene a estos principios, pues incluso en aquellos casos en que se atiene, al parecer, a la realidad experimental, externa del mundo, no hace tal, sino que *reforma* la realidad —y *reformar* quiere decir "dar nueva forma", sustituir la forma real por otra forma que, en el caso del arte, depende sólo de la idea, de la iniciativa creadora del artista.

Las conclusiones expuestas han suscitado varias objeciones dedicadas a probar que el fenómeno artístico no puede producirse con la autonomía irrepresentativa formulada anteriormente. Las objeciones principales son tres:

Primera objeción. El arte necesita ser representativo.

Réplica. Ni en la música, ni en la arquitectura ha necesitado nunca el arte ser representativo. Por el contrario; siempre se ha considerado monstruoso y repelente que una columna imite un árbol o la fachada de una casa un rostro humano y que la orquesta reproduzca los ruidos de una escena real.

Segunda objeción. El arte, una vez desprovisto de lo representativo, se queda reducido a un mero cosquilleo sensorial, más o menos grato, pero exclusivamente decorativista, superficial, epidérmico.

Réplica. Las notas de un Bach, las piedras de un Partenón, los rojos de un Breughel o el ámbar encendido de un Rembrandt repercuten por sí mismos en lo más solemne del alma; no puede honradamente decirse que semejante emoción constituye nuevamente un espasmo deleitoso.

Tercera objeción (señalada por el Sr. Paszkiewicz en esta misma Revista). El hombre propende a escribir significaciones representativas en las representaciones puramente geométricas; un círculo pasa por ello a ser ojo, o sol, o moneda, etc.; por lo tanto, pretender que el hombre se atenga a lo lineal, sin pasar por la representación, contradice el funcionamiento normal del hombre, funcionamiento integrador, vitalmente integrador en todo caso.

Réplica. Esto es verdad, a veces, pero no siempre, ni con mucho. El niño y el burgués indiferente pueden propender, cuando contemplan nubes, a figurarse que cada nube es un caballo, una cabeza, una montaña; pero el artista que se entrega a la contemplación del cielo anubarrado, no cae en semejante entretenimiento pueril, y para no caer en él no necesita poner cuidado en ello ni contrariar con imposiciones vigilantes su espontaneidad natural. Lo mismo ocurre en muchos otros casos. El hombre ve de una manera o ve de otra, y funciona su espontaneidad de una manera o de otra, según las ideas y prejuicios que determinan su actitud espiritual en el momento de la contemplación; por lo tanto, para evitar ciertas propensiones —*debidas al hábito más que a las leyes centrales del hombre*— bastará con que desaparezcan los prejuicios obstaculizadores de una determinada actitud propicia y para que, una vez en esa actitud, un hábito sustituya al otro. Yo por mí puedo decir que mi sensibilidad frente a los cuadros cubistas no se encuentra sometida a tales propensiones representativas. (Antes al contrario, siendo que puede abandonarme como nunca al juego estético con impagable sensación de libertad y de precisión a un tiempo mismo.)

Cuarta objeción (también recogida en esta Revista por Paszkiewicz). La representación ofrece una riqueza de variantes que perderá el artista si prescinde de la representación. El óvalo de una cabeza encuentra una variante al tener que entrar en combinación con la curva de la oreja; la representación, pues, le ha ofrecido al artista esa peripecia de la forma tan llena de imprevista y deleitosa variedad.

Réplica. Eso no ocurre siempre, ni con mucho; la conformación de los cuerpos físicos, que son los cuerpos a que tiene que atenerse el arte representativo, no ha sido regida por leyes estéticas, sino por leyes prácticas, en unos casos; biológicas, en otros. Puede, por lo tanto, darse con gran frecuencia el caso de que la variante fisiológica, por ejemplo, de un cuerpo natural, no sólo no ayude a la totalidad de la forma estética, sino que la contradiga.

Habrá, en efecto, casos en los que las formas naturales ofrezcan en determinados detalles peripecias afortunadas; pero nada impide que en esas ocasiones los aproveche el artista; en cambio, en los casos en que ocurre lo contrario, podrá prescindir del natural, cosa que no podría hacer en ningún caso, si la imitación del natural fuera imprescindible.

El arte nuevo no dice que no pueda o deba utilizarse la representación en la medida necesaria; dice solamente que esa medida es mucho menor de lo que se pretende, y que es el artista el llamado a dosificarla sin sujetarse para ello a más leyes que las de la fantasía y las del arte creador, leyes que no imponen sujeción de ningún género a las formas naturales.

Eso es, precisamente, lo que hace el cubismo: emplea la representación como alusión; la alusión, como metáfora; la metáfora, como clave o tonalidad, para fijar la atención y la emoción en el sentido que al artista le conviene, y, fuera de esto, construye la arquitectura de su cuadro en plena libertad. (Nuestro Juan Gris ha formulado esa norma con gran clarividencia.)

Quinta objeción. El "orden", como base del arte, tal como lo defienden el cubismo y todos los puristas, o sea, la relación matemática, numérica, como fundamento de toda obra estética, convierte el arte en abstracción y hace de la emoción artística un frío juego intelectual, no sensitivo.

Réplica. Todo músico estudia lo que pudiera llamarse la matemática del arte, y no por eso la obra musical, construida con las reglas de esa matemática, resulta una ecuación, ni necesita ser disfrazada con ayuda del cálculo, sino que es apreciada por la sensibilidad, como si allí no hubiera intervenido el menor elemento reflexivo.

(Si ahora hubiera tiempo, sería éste el momento de hablar de la intuición, tal y como nosotros la entendemos, y veríamos cómo

esta facultad, elemental, espontánea e imprescindible en el fun-
cionamiento normal de los hombres, es una facultad que por pro-
ceder por sensibilidad, pero coincidir con la razón, sin necesidad
de procesos reflexivos inmediatos, sino por impresión y automáti-
camente, hace de ella, de la intuición, la facultad estética por
excelencia, y hace posible, por lo tanto, gracias a la existencia
de esa facultad, el fenómeno artístico, es decir, un fenómeno que,
basándose y apoyándose en la sensibilidad, se compone, sin em-
bargo, por igual, de razón y de corazón, de gusto y de orden.
Mientras no nos pongamos de acuerdo acerca del alcance y la
naturaleza de esta facultad, será imposible precisar ninguna cues-
tión estética.)

Por el momento bastará pensar en lo que ocurre cuando ex-
clamamos ante un edificio bien proporcionado, o ante una bella
música: ¡Qué hermoso!

El arquitecto y el músico podrán decirnos hasta qué punto
ha intervenido el cálculo numérico en la confección de esa her-
mosura, pero nosotros, para reconocerla, no habremos necesitado
estar en el secreto de la matemática ni hacer cálculo alguno.

Esa emoción, pues, no es intelectual, o bien lo intelectual es
también emocional, y no frígido ni abstracto, como suponen
los que confunden lo conceptual, lo abstracto y general, con lo
intuido; es a saber: con la captación de lo universal en lo concreto.

Tan ungido de íntima y solemne emoción nos parece el arte
así entendido, el arte que se fundamenta en las leyes de armonía
—leyes numéricas siempre, si bien no sólo numéricas—, que lejos
de parecernos frío nos parece religioso.

Y son tan compatibles las orientaciones religiosas —y más
concretamente: católicas— con las orientaciones antedichas del
arte moderno, que las palabras más corroboradoras de lo dicho
pueden encontrarse —¡quien fuera a pensarlo!—, precisamente,
en religiosos, y en religiosos de siglos bien diversos: del xvi, del
xvii, del xviii y del xx.

Véase la prueba:

Dice el arte nuevo: "El arte tiene fundamentos independien-
tes, intrínsecos, propios." Y dice el Padre Fr. Juan de Santo To-
más: "Las reglas del arte son preceptos que se toman del arte
mismo... El arte es formalmente infalible... Los efectos del arte

son ordenables en sí mismos... La forma del arte es la regulación y conformación con la idea del artífice".

Dice el arte nuevo: "El arte no necesita acomodarse a la verdad". Y dice el mismo Padre: "El arte no versa sobre la verdad necesaria e infalible".

Dice el arte nuevo: "Nada de imitar el natural". Y dice el P. Estala: "... Se pretende hallar ilusión en la Pintura (grosera imitación de las cosas de este mundo), pero la tal ilusión es un parto monstruoso de la más profunda ignorancia de los principios; un absurdo del que no se halla rastro en la antigüedad, y un manantial profundo de errores".

Dice el arte nuevo: "Tampoco necesita el arte atenerse a la moral". Y dice el mismo Fr. Juan de Santo Tomás, antes citado: "La regla del arte difiere de la regla moral... El artífice es digno de represión si peca por ignorancia de su arte, pero no si peca a ciencia y conciencia de que lo hace. Si se somete a ella (a la moral), será en razón de prudencia, no de arte". A lo que añaden, hablando de lo mismo, los Padres carmelitas de Salamanca: "La bondad moral se juzga por la proporción de los actos al fin último de la humana vida. Pero la bondad artificial, la del artífice, se toma, precisamente, del fin particular a que tiende el artífice como tal, o sea, únicamente, que lo artificiado se conforma a la idea e intención del artífice. Y el que consigue este fin e intención, aunque se aparte del fin último, se llama buen artífice; el que no lo consigue, aunque se conforme en su intención con el fin último, peca contra el arte".

Dice el arte nuevo: "No por ser el arte independiente y regirse por sí mismo y por impulso de plena libertad y pura iniciativa creadora, deja de tener leyes y reglas". Y dice el P. Feijóo: "Encuéntrase alguna vez un edificio que en esta o en aquella parte suya desdice las reglas establecidas por los arquitectos. ¿En qué consiste esto? ¿En que ignoraba sus preceptos el artífice que lo ideó? Nada menos. Antes bien; en que sabía más y era de más alta idea que los artífices ordinarios. Todo lo hizo según regla, pero según una regla superior que existe en su mente, distinta de aquellas comunes que la escuela enseña. Proporción, y grande; simetría, y ajustadísima, hay en las partes de esa obra; pero no es aquella simetría que regularmente se estudia sino otra más elevada donde arribó por su valentía la suprema idea del artífice".

Dice, por último, el arte nuevo: "Por ser el arte intuición, y ser la intuición la emoción de la armonía, de la ley, el arte es precisión, incluso matemática; pero no conceptual, no racional, no abstracta, sino emocional y emocionada hasta el más profundo extremo: hasta la religiosidad".

Y dice a este respecto Verkade, pintor holandés contemporáneo, amigo de Maurice Denis, discípulo de Gauguin, etc., convertido al catolicismo, que un Padre cartujo, pintor también, que había hecho pacientes estudios de estética, el P. Desiderio, al explicar el neofito sus teorías, le contó cómo él mismo había adquirido sus principios, y le dijo entre otras cosas:

"Lamentaba yo que el arte moderno se hubiese entregado por completo al naturalismo. Las obras de los bizantinos, lo mismo que las de Giotto, me han enseñado que la geometría, el dividir y el medir eran factores esenciales en el arte.

La armonía de las dimensiones me llevó al dominio de la música; de pronto comprendí que la música reposa, en cuanto melodía y armonía, sober relaciones numéricas. Lo mismo ha de ocurrirle a las artes plásticas, imprescindiblemente. Lo que sorprende ante todo en los templos y estatuas antiguos, egipcios, sobre todo, son las relaciones numéricas elementales, ya aritméticas (2: 3; 3: 4; 4: 5), ya geométricas ($\sqrt{1:}$ 2; $\sqrt{2:}$ 3; $\sqrt{3:}$ 4). Este es el secreto de su belleza.

Pero me parece que nuestros pintores modernos no quieren ocuparse de eso; es que el número es algo divino y nuestra época no tiene la religiosidad de los pueblos primitivos. Naturalmente, que todo depende de cómo se utilizan estos instrumentos; la sutileza del dibujo depende del respeto con que se manejan. Me basta trazar un círculo con un compás para ver si el que lo traza tiene o no sentimiento.

Ahora —y concluyo—, ¿quiere decirse con esto que se abandone todo un tesoro de sugestiones vitales que pueden ser producidas por la plástica, y que tal vez no sean estéticamente puras, si bien elevan, no obstante, el alma de los hombres? ¿No tendrán siempre más fácil acogida en los humanos aquellas emociones que no sean quizás de arte solo y puro estrictamente, y sean integradoramente humanas? Sin duda.

No se podrá incluso aspirar a que determinadas alusiones de orden humano vayan insinuadas en los cuadros, al mismo tiempo que se respetan las reglas de la plástica? No hay inconveniente. Debe haber arte representativo, y hasta también arte ideológico. Creo que con ello ganará el arte mismo en difusión y ganarán los sentimientos humanos. No ganará el arte puro, no, pero esto no es grave; el arte puro es para pocos y para una parte del alma humana. Las otras facultades anímicas necesitan igualmente actividad y ennoblecimiento. Atiéndaselas en buen hora.

No pocos artistas actuales, hijos también del arte nuevo, procuran, en efecto, atenderlas. Combínese, pues, como se pueda, si se quiere, la representación y la ideología emocional con la plástica pura; no hay motivos fundamentales que se opongan a ello; pero no se pretenda afirmar que las leyes estéticas y que la psicología humana se oponen a las realizaciones no representativas. No hay tal. Y de reconocer que no hay tal, de reconocerles a la estética y al esteticismo su valor propio puro y creacional, creo que se derivan consecuencias importantes para el arte puro y para cualquier ensayo de conciliación de las artes. Sólo entonces, después de haber delimitado bien las demarcaciones respectivas de cada actividad, se hará posible un arte compuesto, un arte de integridad vital, humano, sí, pero no confusionario. Delimitar demarcaciones primero; dar a cada uno lo suyo, después, y por lo tanto, después de dar al arte lo que le pertenece, integrar en la vida total lo que parezca.

Quisiera haber contribuido con estas palabras a esa higiénica aclaración de demarcaciones y perímetros.

Revista de Occidente (XIV, Diciembre, 1926)

KINESCOPO: EL ELOGIO DE LO PASAJERO

por Mauricio Bacarisse

En uno de esos descansos de quince minutos llenos de temblores de timbres y de arabescos de tabaco inglés, mi amigo el ensayista y yo permanecemos con la boca abierta y los ojos entornados, de cara a las luminosas queseras de los cenitales. Repantigado en el diván, envuelto en la caparazón de su abrigo que nunca se quita, no me deja ver más que sus gafas y sus manos. Acciona con ágiles y elegantes movimientos digitales —más bien de hombre que quiere hacer figuras chinescas con las manos que de bailarina rusa— y poniendo la siniestra delante de sus cristales redondos, alternativamente, intenta persuadirme, reforzando sus sutiles argumentos con el lenguaje de sus dedos que están capacitados para vencer el obstáculo de lo absurdo (sordera espiritual) que exista alzado en el alma de su interlocutor:

—He visto que concibe usted la historia del cinematógrafo según un desplazamiento de la imaginación del protagonista, más o menos visionario, hacia la imaginación del propio autor de películas. La película cómica o la que interpreta y camina a la sombra de una obra famosa fueron la expresión primera de que un arte nuevo se manifestaba en aquel poderoso medio auxiliar. Dejemos lo cómico aparte para tratarlo separadamente, y recordemos que el cinematógrafo empieza como ensayo de láminas animadas y variables de un libro histórico, de un poema famoso o de una fascinadora novela de caballería. Hago observar a usted, de pasada, que la ilustración complementaria tiene una importancia sin igual y que tiene, asimismo, sus límites en el género

de la obra ilustrada. Una de las primeras películas que yo vi reproducía los más conocidos episodios de la vida de Guillermo Tell.

Gustavo Doré ya había hecho, y con meritorio éxito, las ilustraciones de los libros. Faltaba, pues, la ilustración para la pantalla. Si Gustavo Doré tenía una imaginación poderosa y un alma llena de la prosopopeya de los grandes poemas, el cinematógrafo poseía la *kinesis* y el tiempo, es decir, la posibilidad de desarrollar y prolongar el momento alegórico y sintético del grabado. Ahora bien, los paisajes de la imaginación tienen un prestigio muy distinto a los que la tramoya pueda levantar. La labor de reconstitución emigraba de la literatura y se dirigía hacia un arte nuevo donde podía encontrar cobijo grato y suntuoso.

—¿Y no cree usted que en esas torpes, ingenuas y rudimentarias reconstituciones legendarias o históricas, se inicia y enciende el primer fulgor de la imaginación de un director artístico? ¿No cree usted que en las más rigurosas imitaciones de un período histórico no existan ya en germen los procedimientos, los trucos y los efectos que después, y cada día más, parecen definir insistentes las características del arte cinematográfico?

—No vaya usted tan deprisa, querido cronista, ni persiga la piedra filosofal de la estética de este espectáculo con tanta impaciencia. Me permito aconsejarle un poco de calma. Me considero muy dichoso al ver que concebimos el problema aproximadamente en la misma extensión; en la triple esfera del mundo del fantasma —protagonista, del creador o autor del poema luminoso, y del espectador—. Para nosotros el cinematógrafo no es tal cinematógrafo. Cinematógrafo pudo ser para los que ansiaban ver en movimento algún suceso histórico que excitaba su curiosidad. La impresión o reproducción de movimiento (*kinema, kinematos,* marcha, y *grafo,* grabar) podía formar un vocablo expresivo de la bobalicona extrañeza que producía la adición de continuar en el tiempo los trasuntos y copias de los objetos en el espacio. *Cinematógrafo,* es el vagido primero: tiene la torpeza de las cosas positivas. Hoy es una denominación demasiado larga, incómoda de pronunciar e insuficiente de significado. *Cine,* es canalla e intolerable, aunque más genérico y alude con vaguedad a una oscilación, a una inquietud. *Kinesis* que no sólo al desasosiego físico, sino al espiritual puede aplicarse, me parece más adecua-

do, si se tiene en cuenta las inquietudes y emociones del autor, del protagonista y del espectador. Creo que no debe usted llamarse cronista de cinematógrafo, que es cosa vieja que recuerda a los sórdidos barracones de lona de los solares eternamente calvos que los arquitectos y maestros de obras dejaban en barbecho para una eternidad; debe usted titularse: el cronista del *kinescopo*.

—No me parece mal y acepto la palabreja con muchísimo gusto.

—Bien; habíamos quedado en que, en la copia cinemática, se animaba el grabado y, con el prestigio del troquel histórico, se revestía una realidad fingida que transformaba el crimen indeleble en instante aterrador y la alegoría abrumadora en danzarín y alado movimiento. Era restituir a la realidad, los misteriosos signos que atormentaban las imaginaciones sedientas. Estas se fueron curando de sus torturantes preocupaciones, y el hecho de más resonancia y del cual queríamos ver un remedo más o menos aproximado, tomó el valor de una vulgar cabalgata desprovista de todo encanto.

El fracaso del cinematógrafo como ilustrador de poemas mostró el tesoro que encerraba tanto en las interpretaciones cómicas como en las dramáticas: la velocidad. La velocidad dio a lo trágico y a lo ridículo el valor que da un exponente y elevó sus potencias hasta los límites de lo imposible. Me he propuesto esta noche no decir una palabra acerca del problema de los cómicos. Mucho tengo que meditar en él, pues creo haber atisbado curiosas y definitivas relaciones. En cuanto a lo dramático, la intensidad se compensa con la rapidez, y los efectos no tienen ese regodeo de crueldad inquisitorial en que se complacen en poner al espectador sensible en el teatro. Lo más horrible sucede en un abrir y cerrar de ojos: una puñalada es siempre algo vago, impreciso, no en su resultado, sino en la actitud, ademán o movimiento. En la vida, es así también. En el teatro, por el contrario, el actor estudia todos los movimientos previos, que vienen a ser así como el prefacio al acto brutal, y después, en el impulso decisivo, toma una postura escultórica para asestar el golpe a la víctima, y como toda actitud escultórica debe conservarse, porque lo apolíneo siempre aspira a la inmortalidad, los pobres corazones del patio de butacas sufren un martirio excesivo y usurario

—usurario, sabe usted— y las respiraciones se atropellan anhelosas y entrecortadas.

—Veo que es usted el más aguerrido y temible paladín de este arte.

—Mi buen amigo, si hubiera un operador que pudiera graduar la marcha de la cinta, es decir, el ritmo de un drama, sincrónicamente con la velocidad media de imaginación de cada uno de los espectadores, podría ofrecer el espectáculo ideal, la reproducción del mundo de la fantasía que todos llevamos dentro. No crea usted, que si el *kinescopo* (ya le podemos llamar así) emociona menos dolorosamente que el teatro, no es porque no tenga el calor y cordialidad de vida de aquel, sino porque todo es más pasajero y dura menos aún que en la realidad, y así nos priva del dolor de padecer los trances angustiosos y en su inverosimilitud veloz nos priva de conocer el dolor y de sumirnos en la lógica y en el ritmo lento, que es otra forma de caer en el dolor.

España (Núm. 296, 1921)

SUPLEMENTO KINESCÓPICO

Después de la lucha cruenta y terrible de la elección, los candidatos contrincantes se encuentran frente a frente ante un Tribunal de actas formado por magistrados del Tribunal Supremo. Y en tal ocasión, es de ver como cada cual, impugnador o defensor, utiliza y se vale de argumentos que no desdeñaría Pericles, "aquel que vencido en la palestra aún tenía en tierra razones para demostrar a todos que no lo estaba". Sin embargo, el período enconado y jadeante de la pelea ha transcurrido para dar acceso a las persuasiones de la habilidad. Alguna acritud se lanza como dardo postrero al "digno contrincante" que parece no oírla y estar ocupado exclusivamente en atusarse el bigote o en saborear una pastilla de clorato, pero no es frecuente el informante se aleje de los límites de la benevolencia demostrando cuán magnánimo ha sido para con su adversario, y cómo de todas las asechanzas que ha querido ponerle ha hecho caso omiso y apenas si quiere enumerarlas, y si cita alguna, es para que sepa el Alto tribunal de parte de quien estaba la universal razón y la particular opinión del distrito. Mas a pesar de la aparente tranquilidad de los candidatos informantes ante el Supremo, nadie puede dudar que caso es el de pronóstico más grave. Desde la proclamación por el artículo 29 que proporciona el acta candorosa, virginal, unánime y paradisiaca hasta los fragores de la más espantosa lucha, existe una diferencia que debe tener en consideración todo aquel ciudadano que se sienta deseoso de representar algo en Cortes. Pero a veces y casi siempre es así; los distritos en que más trabajo ha costado conseguir una mayoría, más o menos nutrida, someten al fallo del Tribunal de actas una elección dudosa o indecisa. Y al triunfante y al derrotado, o a los dos triunfantes,

o a los dos derrotados después del azaroso combate del drama de la elección, les queda el horrible trance, no de pasar por otro drama, pues suficientes alientos han cobrado para ello, ya que el arrojo es algo en que la velocidad adquirida no es de despreciar, sino de actuar como personajes de tragedia antigua y lucir, no el brío del pancracio, mas sí la sojuzgadora energía de un elegante, conciso y maravilloso relato. Como los personajes de la tragedia, los candidatos han de suscitar una emoción que pueda serles favorable, extendiendo algo así como el lienzo retórico en que se dibujen con más precisión y evidencia los episodios que más convenientes sean a la demostración de las más correctas y legítimas conductas. En cuanto a tropos y comparaciones, el señor Montes Jovellar, maurista, para rebatir un aserto de su contrincante, el señor Espejo, habla de un espíritu que "fuera como el Espíritu Santo que dejará caer sus llamas en forma de papeletas electorales sobre las urnas; esta audacia de parangón queda anulada porque es empleada en una *reductio ad absurdum.*

Si en lugar de una figura retórica pretendiera cualquier informante dar una representación de tal o cual suceso de los más importantes, la dificultad aumentaría. Hemos visto a los menos elocuentes esforzarse en dar a sus narraciones un notorio vigor plástico para que resaltara y fuera de intuición posible algún detalle en que la injusticia o anormalidad (ésta es la palabra suave por excelencia para calificar el atropello electoral) resultará patente y visible. Yo he visto a muchos candidatos que acosados por el apremiante plazo de un cuarto de hora que se les concede, parecían pensar: —Aquello era para ser visto. ¡Si tuviera yo unas fotografías! ¡Si fuera posible informar con un aparato de proyecciones!

Creo que fue el señor Romero, electo por Fraga y defensor de su proclamación, quien dijo, el primer día, que era lástima que no existiera una sanción penal para aquellos que sin fundamento impugnaban un acta y con ello hacían perder tiempo al Tribunal. Como medida me parece un poco rigurosa ya que es posible rebatir con un buen relato una abrumadora relación con cifras. Si Pericles probaba, aún tocando en la arena sus miembros, que no estaba vencido, creo que le es permitido a cualquier informante hacer un relato vivo y agitado de los acontecimientos del día de la elección, algo así como su película electoral, y conste

que no es en desdoro de las andanzas de nadie si así califico la narración de sucesos pintorescos, sino metafóricamente y amparándome en el precedente del fuego del Paracleto y las papeletas electorales en una *reductio ad absurdum*.

¡Ay!, si pudiera sacarse una película del instante supremo de un pucherazo, del reparto clandestino de duros, tagarninas y pantalones de pana! Todo está demasiado encomendado a la oratoria, a la retórica. Cuando se formulan acusaciones graves, siempre son vagas. Si se denuncian abominables coacciones, faltan actas de referencia y de presencia, y siempre queda pretexto al defensor para urdir un alegato convirtiendo la argumentación de su adversario en un arma de dos filos que hiera más hondamente a quien la ha esgrimido que a aquel contra quien se esgrime. ¿De qué medios dispondría el más sagaz abogado para anular cuanto pueda traer de comprometedor una cinta cinematográfica? La parte pintoresca que hoy se esfuerzan en poner de relieve cada uno de los informantes, y sólo imperfectamente puede ser desenvuelta a causa de apremio de tiempo y de la pasión que atropella las imágenes y traba la lengua, habría de tener una reproducción, fiel, continua e íntegra que no pudieran rebatir los letrados más duchos en hacer ver lo blanco negro. Y entonces los notarios se limitarían a dar fe de la autenticidad de la película electoral, de que se había hecho en el propio lugar de la elección y no en la Patagonia o los Estados Unidos, porque claro es que se corría el riesgo de que cuando se obtuviera una cinta animada, graciosa, convincente de puro real y significativa, se la prestaran unos candidatos a otros, y con una sola película se salvara de ataques toda una mayoría, empleando un recurso de empresa de cine.

España (Núm. 298, 1921)

EL CINEMA Y LA NOVÍSIMA LITERATURA: SUS CONEXIONES

por Guillermo de Torre

Afirmaciones liminares

El Cinema adquiere de día en día una nueva categoría estética. Al abrir el diafragma de sus inéditas posibilidades artísticas, amplía el radio de su interés peculiar y de sus conexiones sugeridoras. He ahí por qué suscita imperiosamente la atracción de los jóvenes espíritus críticos que sondean intactas perspectivas novidimensionales. El Cinema, queriendo encontrarse a sí mismo y revelar sus características más genuinas de Arte auroral, propende actualmente a su autonomía, depuración y singularidad. Por ello, comienza a manumitirse, desprendiéndose de sus estigmas paternos —influencias teatrales y literarias—, y superando sus normas generatrices. Sólo así llegará a descubrir su fondo autóctono, sus recursos genuinos y sus originalísimos medios de expresión. En definitiva: ¡el Cinema realizará su estilo, y merecerá la categoría íntegra de Arte Nuevo, con nuestra devoción colaboradora! Porque el Cinema aspira a devenir —hay ejemplos en varios *films* perfectos— el Arte sintético, muscular, íntegro, dinámico y netamente expresivo de nuestra época acelerada y vorticista.

La aclimatación del Cinema en nuestras latitudes implica el desarrollo de una nueva sensibilidad estética, más ágil y vibrante, en el público. Y el inclinarse de sus preferencias hacia la exaltación de los mentales y musculares episodios cinemáticos, no supone su

detención en lo folletinesco, sino que favorece su evolución comprensiva, liberándole de solemnes supersticiones respetuosas hacia gastadas fórmulas anacrónicas.

El foco luminoso del Cinema rasga perspectivas insospechadas ante los artistas, acelerando y lubrificando el engranaje de su espíritu creador. Forja un nuevo módulo de teatro accional, que por su calidad plástica y su intensidad accional, suple el ornato verbal. Y sugiere audaces estructuraciones y espejamientos de la vida multiédrica y la imaginación desbordante. Pero estas directrices aún no se hallan visibles en todas las producciones cinematográficas. Ni han sido captadas por todos los directores escénicos, actores y argumentistas. Mas, afortunadamente, ya existen valiosas excepciones, comprobables en algunos *films* de altura, y en la posición mental que adoptan algunos sagaces críticos de este Arte —el séptimo, según Ricciotto Canudo—. La irradiación y trascendencia evolucionaria del Cinema es inminente. Con Louis Delluc —uno de los teorizantes y "metteurs en scène" *pionneers* de la nueva dirección cinemática, autor de *Cinema & Cie.* y *Photogénie*— podemos afirmar que "desde el teatro griego no habíamos tenido un medio de expresión tan fuerte como el cinematógrafo".

Mas no accedo ahora a dejarme impulsar por el entusiasmo apologético en el panorama crítico. Cada una de las fases estéticas, problemas técnicos, diferenciaciones nacionales y conexiones literarias que ofrece actualmente el Cinema, serán afrontadas en la sección de "Cinegrafia" que abre COSMÓPOLIS. Cooperaremos así a la dignificación de este Nuevo Arte, tan falseado y aun desdeñado por todos los que carecen de sentido estético coetáneo y perpetúan su estrabismo otorgando sus preferencias a espectáculos anacrónicos. Mas, no obstante, el Cinema goza cada día de más fervorosos y autorizados escoliastas. y si entre nuestros literatos sólo ha merecido dilectas glosas, por parte de jóvenes espíritus como Gómez Carrillo, Alfonso Reyes, Mauricio Bacarisse, Tomás Borrás y algún otro, en Francia, Alemania e Italia cuenta con una pléyade de turiferarios y cronistas: Delluc, Diamant-Berger, Galtier-Boissiére, Allard, Wahl, Moussinac, B. Tokine, Ivan Goll, Carlo Mierendorff, Marzio, Malpasutti...

Por el momento, solamente me interesa desarrollar, en una zona limítrofe, un interesante aspecto del Cinema expuesto por Jean

Epstein en su interesante obra crítica: *La poésie d'aujourd'hui: Un nouvel état d'intelligence* — cuyas teorías más profundamente originales he analizado últimamente.

Del poema al "film"

¡El Cinema proyecta sus angulares rayos luminosos, y su vital ritmo acelerador sobre nuestras letras de vanguardia! Elemento afín y generador, a veces, de la poesía novísima —que, bajo diversos rótulos e idearios, presenta gran identidad de caracteres— es el Cinema, cuyo influjo gravita en nuestra moderna atmósfera estética. Y encuentra repercusión en la estructura y matices de los nuevos módulos líricos. Porque —disipando un probable equívoco— no aludimos en esta glosa, al seguir la trayectoria de Epstein, a la colaboración cine literaria, ni al punto común en que ambas técnicas funden sus elementos para la producción de un *film*. Precisamente, l o s p a r t i d a r i o s m á s i l u m i n a d o s d e q u e e l C i n e m a l o g r e s u d i m e n s i ó n d e A r t e N o v í s i m o , r e p u d i a m o s e l a s c e n d i e n t e m i x t i f i c a d o r q u e s o b r e é l h a n v e n i d o e j e r - c i e n d o l o s e s t e r i l i z a d o s p r o c e d i m i e n t o s d e l T e a t r o y d e l a L i t e r a t u r a . Y sostenemos que: a m e d i d a q u e m á s s e a l e j e e l C i n e m a d e l o s p r o c e d i m i e n t o s t e a t r a l e s —lentitud, prolijidad, convencionalismos escénicos— y d e l o s s u b l i t e r a r i o s —sistema folletinesco, efectismos dramáticos, tópicos sentimentales— s e i r á d e f i n i e n d o a c e n t u a d a m e n t e s u v e r d a d e r o c a r á c t e r , y l l e g a r á a c u l m i n a r e l d o m i n i o d e s u t é n i c a , a l u t i l i z a r p r e f e r e n t e - m e n t e s u s g e n u i n o s m e d i o s e x p r e s i v o s .

La influencia y relación que actualmente nos interesa entre el Cinema y la novísima literatura se refiere a su conexión recíproca. Al circuito de enlace, a la ósmosis exógena que fluye entre el *film* accional y sintético, y el poema cinemático, merced a sus rasgos comunes más esenciales: esquemático por sus líneas envolventes, fotogénico por la irradiación de su verbo estelar y acelerado en su vibración multiplanista. H a y u n a i r r e f r a g a b l e s i m i - l i t u d e n t r e a l g u n o s *f i l m s* n o r t e a m e r i c a n o s

que a su proyección rápida simulan segmentar y superponer sus cuadros espaciales, y el poema novimorfo que por la multiplicidad de sus imágenes —único nexo del tema— produce una sensación simultaneísta en la fusión y actualización de planos espaciales y temporales.

De ahí que ratificando esta conexión, así como el Cinema debe desentenderse de toda literatura pasada —especialmente de las artificiosidades teatrales— que ha desviado sus principios, adulterando sus encantos y caracteres peculiares, debe aproximarse a la nueva literatura. Ambos Artes, Cinema y Poesía, superponen hoy sus estéticas, y se transmiten mutuamente valiosas fecundaciones. Ningún escoliasta cinegráfico había aún iluminado este aspecto. Ha sido inicialmente Jean Epstein, quien en un capítulo de su *Poesía de hoy* aborda tales teorías, comenzando por exponerla.

Estética de aproximación

Se revela, según nuestro guía Epstein, por la sucesión de detalles fragmentados, que reemplazan el desarrollo argumental en literatura, y por el empleo del "primer plano", debido a Griffith, en el Cinema. "Empaquetados de negro, hundidos en los alvéolos de las butacas, nuestras sensibilidades convergen hacia la fuente de emoción: el *film*". Y nuestro foco visual, al ser adelantadas, por efecto del "grossissement", hasta el primer plano las figuras, objetos o paisajes que se mueven en la pantalla, traspasa los cuerpos. Suprime la distancia. Establece la intimidad. Y la onda cordial que se produce nos viene, no del sonoro ritmo vocal, como en el teatro, sino del gesto mudo y la persuasión fotogénica, doblemente expresiva. "Entre el espectáculo y el espectador, ninguna trampa. No se mira la vida, se la penetra. Esta penetración permite todas las intimidades. Es el milagro de la presencia real. La vida manifiesta. Abierta como una jugosa granada. Teatro de la piel. Ningún temblor se me escapa". Este párrafo plástico de Epstein describe el gozo visual del espectador al contemplar

escenas que, por efecto del "grossissement", cobran un relieve y una vibración insuperable. Un gesto, un paisaje, la sugestión hilozoística de un objeto inmóvil o un mueble —según ha señalado sutilmente Tomás Borrás, en una certera interpretación del "detalle cinematográfico"— adquieren sobre la pantalla un aspecto nuevo, que rebasa su monotonía cotidiana. Los efectos de aproximación alcanzarán el ápice de su intensidad un día no muy lejano, en que sea realizado el relieve y el colorido del *film*.

Sintetismo y sugestión

Ambos efectos dependen en el *film* de la eliminación de lazos intermedios, escenas inútiles o entorpecedoras, y de la agudización expresiva del gesto, que reemplaza los letreros intercalados, o mediante la fuerza sugeridora del ambiente enmarcado por el diafragma. D e l m i s m o m o d o q u e e n l a n u e v a p o e s í a , e n e l *f i l m* p e r f e c t o s e p r o p e n d e a l a t e n s i ó n d e l c o n j u n t o a r m ó n i c o , s u p r i m i e n d o l o s c o n v e n c i o n a l i s m o s " r a l e n t i s s e u r s " , p a r a d e p u r a r l a e m o c i ó n e x p e c t a n t e , y l a b e l l e z a f o t o g é n i c a . Queda así reducido el *film* a su esencialidad más interesante, logrando, en el ritmo sintético, acelerar la intensidad de su rápido desarrollo. Y confían el efecto más expresivo, al poder de sugestión mental que irradian los rostros mutables, o el desfile de episodios hábilmente enlazados. Así dice Epstein: "No se marca, se indica. En la pantalla la cualidad esencial de un gesto es no terminarse. La cara del actor no es tan expresiva como la de un mimo: prefiere sugerir". Por ello, esta potencialidad sugeridora, que en la nueva lírica se confía a la imagen múltiple o a la metáfora dinámica, desdoblando en una perspectiva multiplicadora la sensación o el concepto, en el *film* se condensa en el lenguaje intuitivo del gesto, que precede gráficamente a la acción.

Simultaneísmo y fusión de planos. Rapidez del "film",
neoestilismo y aceleración mental

¡El Cinema es el auténtico escenario de la vida moderna! Toda
representación vital contemporánea, todo trasunto de hechos ac-
cionales ha de ser proyectado, para su más amplia exaltación
espectacular, sobre el plano dinámico del *film,* y no confiarse a la
limitación estática del teatro o del libro. ¡La tensión cinemato-
gráfica se halla regulada por el latido de la velocidad! Como
efecto de la rapidez aceleratriz, nuestra mente percibe ilusoria-
mente, en el cinema, una fusión de planos que entrecruzan y
segmentan las escenas desfilantes. Así dice Epstein: "La sucesión
rápida y angular tiende hacia el círculo perfecto del simultaneísmo
imposible. La utopía fisiológica de ver todo junto, se reemplaza
por la aproximación: ver rápidamente"

La vibración de los encrespados panoramas modernos y el suce-
derse de los rápidos contrastes que tejen la atmósfera de nuestra
vida, suscita y favorece la velocidad del pensamiento y la sucesión
célere de las imágenes en el torbellino sensorial. ¡ Y el influ-
jo de esta celeridad mental se manifiesta
literariamente en la estructura esquemática
y afranjada del neoestilismo! Estilo original de
nuestro "profundo hoy día", no mecanizado por una sintaxis cor-
tada "que revela escaso huelgo pectoral" —como pretendía, en
una glosa reciente, Unamuno—, sino elástico, fluido y voluminoso.
Que delata una enérgica y atlántica contextura verbal musculosa.
Un lineamiento recortado en segmentos ondulantes. Y junto a la
precisión gráfica, posee un ritmo ágil, elástico y vibrátil. (Modelo,
en definitiva, jubilosa y totalmente antípoda al estilo académico
y paleolítico, de largos períodos laxos y de una ampulosidad pul-
monar...)

Este novísimo estilo refleja sincera y plásticamente los latidos
vitales contemporáneos, y el fluido sinusoidal del espíritu motriz,
hasta en sus diversificaciones subconscientes... La línea ondulante
y curva del neoestilismo es el diagrama de la inestabilidad rela-
tivista, confirmada por las teorías de Albert Einstein. Hay más de
una analogía técnica y visual entre el estilismo novimorfo y la
estructura del arquetípico *film* norteamericano. Pues, como señala

Jean Epstein, "esta velocidad de pensamiento que el Cinema registra y mide, y que explica parcialmente la estética de sugestión y de sucesión, se encuentra en la novísima literatura. En algunos segundos el lector ha de forzar la puerta de diez metáforas". Y agrega, sospechando el artritismo mental de muchos lectores: "Todo el mundo no puede seguirlas: las gentes de pensamiento lento se hallan tan rezagadas en literatura como en cinematografía". Son las "gentes", en gran parte "profesionales", cuyos engranajes mentales rechinan mohosamente, obturando su espíritu a la lubrificación aceleradora del Cinema.

Acción conjunta de la nueva literatura y el Cinema contra
el realismo, sentimentalismo y simbolismo

"En el Cinema —ha escrito Blaise Cendrars— percibimos que lo real no tiene ningún sentido. Que todo es ritmo, palabra, vida. Fijad el objetivo sobre una mano, un ojo, una oreja, y el drama se perfila, se engrandece sobre un fondo de misterio inesperado. Ante el acelerador la vida de las flores es shakesperiana. Todo el clasicismo se revela en el desarrollo de un biceps ante el aminorador. Sobre la pantalla el menor esfuerzo deviene doloroso, musical, agrandándose mil veces Adquiere un relieve que jamás había tenido". El *film* nos descubre inicialmente esa nueva y lírica región de la hiperrealidad noviespacial, por como transmuta, enmascara y da una inédita proyección visual a figuras móviles y objetos de la vida cotidiana.

Uno de los motivos suscitadores de nuestra cinematofilia, es la selección de elementos e instantes de la realidad que tan sabiamente se acoplan en el conjunto argumental de los *films* rápidos y perfectos: El Cinema recorta, ensambla y armoniza los diversos pasajes de la realidad con una precisión admirable, dejando reducida la vida a su escueta esencialidad dinámica, suprimiendo intervalos vacíos y enlazando los episodios con broches que ajustan la tensión expectante.

Epstein denomina "estética de la sensualidad" a la salutífera ausencia de sentimentalismo que debe imperar en el Cinema, y que resalta ya en varios sectores de la nueva lírica. En el Cinema, como subraya Epstein, no es explicable, no puede existir la sentimentalidad — que aun nacida de un afectivo impulso energético siempre tiene una derivación deprimente. ¡Pues el *film* es al modo de una inyección vivificante en los nervios del espectador! El *film* irradia una cantidad de vida en transformación por el ímpetu accional, de su ejemplo dinámico y la tensión eléctrica de sus personajes y temas desbordantes! Esta plenitud, fluidez y energetismo, excluye, por consiguiente, las intrusiones del sentimentalismo tópico, y su fondo, la tristeza delicuescente. ¡Todo ha de ser impulso vital, ritmo dionysíaco y energetismo jubiloso en el plano moderno del *film!* Pero he aquí que algunas películas americanas incurren aún en este delito de sentimentalismo —bien que éste no sea de la influencia pesimista que el latino, y sí solamente el reflejo de una modalidad ingenuista que caracteriza el alma simultáneamente aniñada y gigantesca, de Yanquilandia—, más recargado en las italianas y francesas. No obstante, en el conjunto impresional, acaba siempre sobreponiéndose, frente a concesiones enervantes, la fuerza estimulante y motriz de la velocidad, en el desarrollo que acelera nuestro ritmo cardiaco ante la expectación de lo imprevisto, y anestesia las fibras sentimentales.

"*Sin simbolismo:* Que los pájaros no sean palomas o cuervos, sino simplemente pájaros" —apunta irónicamente Epstein—. La ausencia del simbolismo, de alegóricas complicaciones literarias y ejemplos moralistas o tendenciosos se percibe gratamente en los *films* que aspiran a ser puramente cinemáticos. Del mismo modo, en la nueva poesía propendemos ante todo a la reintegración lírica, separándola de los géneros narrativo y descriptivo, y dotando al poema de una corporeidad propia y vida peculiar. Cendrars —que de teorizante ha ascendido, ahora en Roma, a cineactor— en un párrafo sintético, y, tras una fulgente descripción de las maravillosas concreciones que nos ofrece la pantalla, dice: "Y esto no es ya un simbolismo abstracto y complicado, como el de la literatura precedente. Forma parte de un organismo viviente

que nosotros sorprendemos, y que no había sido visto jamás. Evidencia. ¡Vida de la profundidad sensibilizada!"

Las metáforas visuales

El valor visual —sistema tipográfico de blancos y espacios— que las nuevas normas estéticas conceden al poema, por encima del valor auditivo, que antes poseía, en la era de las sonoras orquestaciones retóricas, hoy abolidas, se manifiesta paralelamente en el Cinema, donde la concatenación argumental debe hallarse subordinada a la armonía estética de los planos fotográficos.

En los *films* debe alcanzarse la fotogenia, el acuerdo fusional —según Delluc— del Cinema y de la fotografía, esto es, del máximo interés argumental con la calidad fotográfica más perfecta. T o d o s l o s e l e m e n t o s p r o d u c t o r e s d e l *f i l m* d e b e n c o n v e r g e r , h o y d í a , h a c i a l a m a - x i m a a r m o n í a f o t o g é n i c a , p r o d u c t o r a d e l a s m e t á f o r a s v i s u a l e s . Porque el Cinema —dice Epstein— "crea un régimen de consciencia particular de un solo sentido: la vista". Y lo mismo que el poema moderno "es una cabalgata de imágenes que se encabritan", en algunos *films* las imágenes se precipitan enlazadas en rápidas proyecciones, que, por su multiplicidad y celeridad, dan como precipitado óptico bellas metáforas visuales. Y a medida que aumente la celeridad expresiva del *film*, adquirirán más relieve las metáforas y los acordes fotogénicos. Y deduce Epstein: "Antes de cinco años se escribirán poemas cinematográficos: 150 metros y 100 imágenes enhebradas sobre un hilo que seguirá la inteligencia".

La realización de estas previdencias rasgará nuestras pupilas hasta el asombro para la visión fotogénica integral, y aumentará nuestras sacudidas jubilosas en el espasmo transfusional de la velocidad cinematográfica.

Cosmópolis (núm. 33, 1921)

UN CINEMATÓGRAFO LUMINISTA

por Adolfo Salazar

Depurando de sus valores expresivos, netamente accidentales y dependientes, a cualquiera de los espectáculos de que se compone el repertorio habitual de los Bailes Rusos, queda como único esqueleto el doble esquema *color y ritmo*. A esa plazoleta desembocan todas las avenidas del arte ruso, musicales, pictóricas y teatrales, por lo menos en sus manifestaciones más salientes de cuyas hechuras llega alguna noticia a este extremo occidental de la Europa geográfica tanto como artística. Lo poco que se sabe acerca de la fase más actual de la poesía y la literatura teatral rusa, parece autorizar la conjetura de que ese esquema *ritmo y color* es también sustancial en ellas.

Sobre esa trama sintética, los factores del "ballet" ruso aplican una significación expresiva, esto es, un argumento, y el "ballet" queda hecho. Que para estos artistas tales condiciones intrínsecas tienen mayor importancia que otras más espirituales, es cosa que ha notado todo el mundo; pero es lógico que así ocurra cuando está en aquéllas el núcleo dinámico de su arte. Y sin embargo, los rusos se han esforzado en mostrar una igual preferencia para el elemento *expresivo*, cuya obra perfecta está en *Petruchka*, como por el "ballet" puramente rítmico y de color, del que hay ejemplos fáciles de recordar. Y si es verdad que por este último camino se llega al extremo vicioso del ballet puro, inexpresivo, de ópera, recuérdese con qué exquisito buen gusto los rusos supieron detenerse en el encantador abanico de plumas de *Las Sílfides*, al paso que su propia energía eurítmica les impidió pecar por el extremo

contrario, lo cual hubiese sido caer en la *pantomima pura,* o sea, netamente ya, en lo cinematográfico.

Fue contemplando la espléndida realización plástica dada por Nijinsky al *Preludio al Après-midi d'un faune* de Debussy (no hablo ahora de su interpretación musical), de magnífica belleza y de una fuerza de emoción novísima en el desarrollo *en un solo plano* de esa exquisita sinfonía de movimientos angulosos, sobresaltados, bruscamente detenidos a veces, para continuar en seguida en una admirable sucesión de ritmos quebrados, deliciosamente unidos entre sí por un ligamento misterioso —el secreto del misterio está en su condición musical—, cuando se me ocurrían las consideraciones que ahora me permito brindar al lector como consecuencia, pues, de ese arte y en todo lo cual la euritmia de los volúmenes coloreados es el elemento principal.

Ahora bien: si separamos todos esos elementos de sus realidades corporales y los elevamos a un grado de abstracción, dejándolos reducidos puramente a su esencia lumínica, rítmica y de volumen, podremos llegar a constituir con tales elementos una especie de sinfonía plástica, compuesta por la sucesión eurítmica de volúmenes coloreados que se suceden en virtud de una lógica propia, impuesta por su forma individual y sus propios valores lumínicos, en planos perfectamente definidos; sinfonía luminosa que lo mismo puede darse en un escenario que en una pantalla. Un arte cinematográfico posible podría nacer de aquí como sugestión de este aspecto especial del ballet; esto es, un puro "ballet" de formas y colores dentro de un ritmo.

Pero, ¿por qué esto de "posible"?, se dirá. ¿No es acaso un arte ya el del cinematógrafo?

Sin discutir ahora lo que entiendan por tal las personas que en ello se ocupan y a las que la existencia de una técnica especial con sus correspondientes resultados dé la sensación de un "arte" en lo que el arte tiene de artificio, lo que sí está al alcance de todo el mundo es el comprobar cómo el enemigo peor con quien tiene que luchar el cinematógrafo actual para poder desprenderse de la fuerte dosis de banalidad que le aqueja, es, precisamente, su ambición de suplantar al hecho real, su presencia de que ha de ser la más fiel reproducción de la vida. Si el realismo es un peligro serio para todo arte, en un cinematógrafo donde la realidad plástica sea el único ingrediente, el peligro alcanzará su grado máxi-

mo; todos los esfuerzos de los factores de películas, ya sean en un sentido simplemente fotográfico, ya en lo bufo —cómico o gimnástico—, ya en su deseo de representar lo extraordinario y lo casi imposible físico, no tienen otra razón fundamental. En general, su problema material es análogo al de la fotografía, que mientras se limitó a guardar en la placa la visión de un momento y un lugar, fue insignificante, pero que supo elevarse a un rango calificadamente artístico cuando, para conseguir otras intenciones, fue necesaria la iniciativa personal y la manipulación inteligente. Es un principio general de la estética el de que el resultado artístico resulte tanto más inferior cuanto más lejos se halle del motor humano. De ahí que todo intermedio mecánico aleje la posibilidad artística; pero es también cierto que la elaboración personal puede dejarse sentir poderosamente en esos medios mecánicos, realzando así, progresivamente su prestigio.

El factor *luz,* señalado como ambición suprema del *ballet ruso,* tiene su dominio más absoluto en el cinematógrafo. El factor *ritmo* puede tenerlo evidentemente. Como primera consecuencia, se deriva que para intentar una acción rítmica en el cinematógrafo, es necesario un radical apartamiento de todo realismo. Ni aún una pantomima, ni un "ballet" cinematográfico como piensa Bakshy —el autor de un libro valiosísimo sobre la evolución del teatro ruso—, resultarían artísticos, porque no serían sino una reproducción más. Madame Adolf Bolm —la gran danzarina rusa que recordarán todos los madrileños por la fuerza pasional que dio a todos sus *rôles* (el negro de *Petruchka* y de *Scherazada,* el arquero de *Cleopatra* y de *El Príncipe Igor*)— me indicó, no hace mucho tiempo, que su marido intentó impresionar uno de esos ballets cinematográficos para su repertorio del *Ballet intime,* que con gran resultado práctico dio en Nueva York, pero la tentativa resultó impracticable por no poderse conciliar las necesidades de espacio para el baile con la de los términos requeridos para la fotografía, cosa que, sin embargo, no parezca que hubiese ocurrido en un baile del género *planista* como el más arriba aludido de Nijinsky.

El agente que sería necesario emplear rítmicamente, sería simplemente el agente directo: *la luz;* esto es, naturalmente, la luz y la sombra en oposición. El juego de sus diferentes intensidades proporciona la dinámica de ese arte, mientras que la mayor o

menor rapidez de sus alternativas es su elemento agógico. Hay, pues, una utilización del ritmo perfectamente completa en los elementos fundamentales de éste. Manejar artísticamente la luz, organizar sus dos elementos primeros, la luz y la sombra; he aquí los cimientos de este nuevo arte, posible de un cinematógrafo que por tal razón habría de llamarse "lumínico", y en el cual la preferencia dada a su elemento específico, no sería sino la correspondencia natural con las que se observan modernamente en todo arte: la del puro sonido, en música, la del color en pintura, las masas en ella y en la escultura, etc., etc., por no hablar del puro valor silábico en poesía.

Antes de pasar al capítulo *luz coloreada,* convendría esbozar cómo podrían organizarse esos elementos: una manera habría de ser la de la simple coincidencia con un ritmo elemental; otra consistiría en la disposición que se diese a los diferentes planos iluminados, y el cinematógrafo estereoscópico a la de los volúmenes. El caso más sencillo se daría simplemente con el contraste *blanco y negro,* pero piénsese qué enorme cantidad de ritmos combinados, de oposiciones de luz y color se obtendrían cuando se consiguiese *individualizar* en la pantalla y *en sus tres dimensiones* un volumen iluminado, coloreado, mejor dicho, esto es: *individualizar el color en una forma.* Ahora bien, el citado "ballet" de Nijinski sobre el *Après-midi d'un faune* de Debussy, es casi ya ese resultado, puesto que apenas es otra cosa sino una sinfonía de masas coloreadas, moviéndose dentro de un ritmo, que desgraciadamente no tiene nada que ver con los grandes ritmos (períodos) que componen la música; no quiero sino entreabrir la puerta de este paraíso para que se vislumbre la enorme perpectiva que a la nueva sinfonía lumínica podría ofrecer una real interpretación de las sinfonías sonoras, primero en una fase simplista, como mera traducción rítmica, después como verdadero "doble" de la acción musical, más tarde como interpretación, *transposición,* del color musical y del total sistema eurítmico...

La creciente progresión de ese arte y su evolución cada vez más compleja se sospechan observando tan sólo que el principio *luz y sombra* es análogo al de *sonido y silencio* en el que se basa la música. Las mil circunstancias que convierten a este principio acústico en *Música* son homólogas a las que constituirían en aquel arte el *color organizado;* esto es, una especie de *música de colores*

de la que todo un género de pintores y de músicos han tenido la intuición y que no es muy remota de la que movía a Alejandro Scriabin, quien quería acoplar un *armonio luminoso* a sus poemas *sinfónicos*. Pero por lo que de su *Prometeo* y de su incompleto *Poema del Misterio* se deriva, Scriabin había pensado sólo en superficies planas coloreadas, que se sucederían rápidamente en la pantalla. Scriabin estaba todavía en la linterna mágica. Organizar simultáneamente la música y el color, no ya éste por planos, sino por volúmenes dotados de movimiento *individual:* he aquí el nuevo concepto. Scriabin partía, además, de un error grave: el de *sumar* la proyección luminosa en su fase más elemental, con una música terriblemente compleja y que es hoy uno de los puntos extremos de nuestro mapa musical, mientras que lo únicamente posible para comenzar sería el partir simultáneamente de una combinación lumínico-sonora lo más sencilla posible y dejar después que se fuese complicando poco a poco la cosa según ella misma lo fuese requiriendo. Como en la parte acústica tenemos ya un conocimiento seguro de su modo de evolucionar, este proceso podría guiarnos útilmente para los primeros intentos de ese arte doble.

Refiriéndose solamente a la cuestión cinematográfica, observé haber coincidido con Bakshy en algunos puntos, si bien muy ligeramente; pensando en ello, encontré que tal vez esto era un síntoma favorable que acredita que tal género de imaginaciones no son absolutamente quiméricas, pero que reducir todo el problema a *desrealizar* el cinematógrafo actual con o sin las superficies rugosas de proyección ideadas por ese escritor ruso, los contrastes de iluminación que propone y sus argumentos pantomímicos no tendría más trascendencia que la de tomar el tren en Madrid para dejarlo en Pozuelo.

Lo que sí puede hacerse en cambio es ampliar las deducciones del notable escritor: primera, prescindir de la pantalla plana y lisa o rugosa y proceder a hacerla cóncava y refractora de tal modo que abarcase techo, frente y lados del espectador y que fuese capaz de reflejar en el espacio, por medio de objetivos especiales, otros dispositivos los volúmenes iluminados, organizados como se ha dicho, personalizados e independientes, solidarios eurítmicamente con el movimiento musical, engendrado en simultaneidad con el movimiento lumínico...: algo en resumen como si el espectador se encontrase sumergido en una danza de volúmenes

coloreados, dotados cada uno de una verdadera personalidad, que se prolongaría hasta el infinito por la multiplicidad de términos visuales, propios del cinematógrafo, sus posibilidades de perspectiva, en fin... ¿Pero a dónde iríamos a parar?...

Realmente merecería la pena de empezar a desmenuzar la cosa y examinar lo que en ella hubiese de posible para comenzar a pasar de la fantasía a la práctica.

Cosmópolis (Núm. 41, 1922)

DESDE LA RIBERA OSCURA

(Sobre una estética del cine)

por FERNANDO VELA

El propio Spengler, en su *Decadencia de Occidente,* habla de las tumbas de los faraones, de las catedrales góticas, de lord Balfour, pero no del cine. Ha derruido nuestra muralla de la China, y vemos la China, la India, las culturas exóticas. Ha roto el hechizo de la cultura clásica, pero prosigue en los temas clásicos consagrados: la geometría, la escultura, la música, la tragedia, la arquitectura. Alguna alusión fugitiva a la novela, una a los deportes, ninguna al cine, al baile ruso. Sin embargo, si hay síntomas de enfermedad o salud en Occidente, deben de ser éstos y no otros. Spengler podría hablar en una academia, pero no en un café.

Una aireación de la cultura se produce cuando se descubren otras culturas; es como abrir un hueco en la pared de la casa sobre el jardín del vecino. Pero hay otro sistema de ventilación: introducir un nuevo tema entre las meditaciones de la cultura, y esto es como ampliar la casa y meter dentro el jardín. De las dos obras de reforma, sin duda la última exige subversión más honda del edificio, mayor audacia en el arquitecto. Por eso ha sido fácil encontrar en China una pintura, pero es difícil descubrir en el cine un auténtico arte de especie nueva, incatalogable. Por eso se ha incluido apresuradamente el bolchevismo eslavo entre los fenómenos políticos; pero todavía se ignora en qué categoría confinar la actividad deportiva del mundo.

Un hecho nuevo ingresa al punto en la ciencia física, porque, en realidad, ya se produce dentro de ella, en el recinto de un

laboratorio; el físico es como el delineante, que varía, complica o completa en un detalle un esquema ya trazado. Inventado el átomo, el electrón venía inminente; era una etapa más allá en el mismo camino lógico; bastó perfeccionar, según su mismo principio, la máquina de triturar intelectualmente materia. Pero en las ciencias cuyos temas nuevos nacen espontáneamente en el caos de la vida, el teórico opera como el dibujante que ha de trazar por vez primera un esquema simple y lineal de un objeto natural poco conocido y todavía mal aislado, entretejido con su contorno. La dificultad de esta transposición aumenta cuando este contorno es también el nuestro inmediato.

Un ejemplo es el cine. "Ante las puertas de vuestras doctas academias —dice Bela Balazs [1] a los estéticos e historiadores de arte— está desde hace años un nuevo arte pidiendo entrada. El arte del cine reclama voz y voto, un representante entre vosotros; quiere ser digno objeto de vuestras meditaciones y que le dediquéis un capítulo en esos grandes sistemas de estética en que se habla hasta de la curva de las patas de las sillas y del arte del peinado y, sin embargo, ni siquiera se menta al cine." Los poetas no andan remisos en admitir el cine en la buena compañía de las artes. Juan Cocteau ha dicho: *Cinéma, dixième muse*. Pero es que los poetas están habituados a descubrir las cosas más insospechadas —verdaderas realidades, sin embargo— en el inmediato contorno y a transponerlas en seguida a otro tono. Los estéticos son menos generosos que los poetas, como esos criados de aristócrata más encopetados que el propio patrón, y los poetas se pasan con frecuencia y dilapidan. Es preferible. La sospecha de que estamos ya en otra época muy cerca de sus lindes nos impone aquel criterio del personaje de novela que a cada paso repetía: "¡Hurra por las cosas nuevas!".

Los historiadores rebuscan el origen del arte en las costumbres primitivas, como quien revuelve con un palo una apagada hoguera de salvajes. No se les ha ocurrido mirar a su alrededor por si acaso algún arte está naciendo. Aquellas primeras películas en que unos negros bailan, unos bañistas se salpican, y vuelan y desaparecen

[1] En su libro *Der sichtbare Mensch oder die Kultur des Films* ("El hombre visible o la cultura del cine"), del cual este ensayo es, en parte, comentario y complemento, y en parte, rectificación.

fantásticamente unos muebles. Valen tanto como unas pinturas rupestres. Son las pinturas rupestres del cine.

El cine podría servir a esta investigación. Pero el estético, dispuesto a encontrar el rudimento originario de todas las artes en un pirograbado polinesio, nunca admitirá que un nuevo arte germina allí donde su mujer y sus hijas van jueves y domingos entre la merienda y la cena. Primero, porque el salvaje nos parece fecundo y el burgués estéril. Después, porque tanto hemos santificado el arte, que sólo creemos dignos de su nacimiento lugares de penumbra, santificados a su vez por algún mito o misterio, como esa proximidad a la matriz de la vida que hace suponer impulsiones oscuras, casi divinas, del espíritu todavía inconsciente de la humanidad.

Tal vez el caso del cine fuera decisivo para la ciencia estética. Decisivo y trastornador, porque quizá la primera conclusión estableciera que un arte puede nacer también de un afán simple e intrascendental de gozar, de divertirse. Pero precisamente porque se juzga una diversión corriente y actual, se excluye desde luego y por principio al cine del círculo de las solemnes *beautyes* oficiales que representa el estético.

En este error incurrimos todos. Al entrar en una Exposición de pintura nos percatamos de que hemos dejado nuestro mundo para entrar en otro distinto; esta sensación nos certifica de que allí está recluso el "arte", consagrado como tal desde hace muchos siglos. Pero en el cine no sentimos diferencia ninguna de temple; está a nuestra misma temperatura, a nuestro tono y compás, todo él joven y vivo, y se nos adapta y nos envuelve como una camiseta de *sport*. Ante la pintura siempre percibimos la diferencia de edades: ella es mucho más vieja. El cine tiene los mismos años que nosotros los primeros futbolistas. Probablemente, hace siglos que los hombres no han sentido esta sensación de exacta contemporaneidad —de compañerismo juvenil— con un arte. Tal vez por eso nos sea posible ahora comprender algo del arte.

La mayor objeción contra el cine está en su progenie. Es hijo del capitalismo y de la máquina; por tanto, concluyen los estéticos, es un prosaico producto industrial; sin embargo, el cine es el primer rayo de luna que el hombre ha visto poblado de fantasmas. De igual manera que para los bolchevistas rusos el hijo de patrono sigue siendo, aun desaparecido el capitalismo,

tan patrono como su padre, por la misma razón que el hijo de negro es también negro, el cine arrastra consigo ese estigma original e indeleble. Pero en su principio todas las artes ostentaron un acusado carácter social, y el arte primitivo un cariz mágico. El arte del cine también tenía que ser primero una creación social, naturalmente, de la sociedad de nuestro tiempo —industrial y capitalista— y no de la época gótica. Es absurdo pensar que el resultado de una gigantesca aportación de toda clase de fuerzas puede coincidir con el arte que el poeta refina en la soledad.

De ahí deriva el caos del cine, esa mezcla de realismo y fantasía, de barbarie y ternura... De éste, como de otros enigmas semejantes, me reveló una vez la clave la catedral gótica que navega, anclada, con su único mástil, sobre los tejados de mi ciudad. Fue cuando entre la hojarasca de un capitel descubrí, dejada allí como una deyección en un rincón por el obrero tallista, la figura de un hombrecillo lujurioso (y luego, por todas partes —hasta en las peanas de los santos—, imágenes de íncubos, súcubos, micos, una fauna monstruosa sobre la cual se eleva la catedral con todas sus idealidades, con su única torre, huso alrededor del cual mi adolescencia devanaba *sus ensueños*. Desde entonces, la catedral gótica se me aparece como la representación más cabal de un alma humana, con su parte cavernaria y animal y su ápice místico.

El poeta individual es monótono. Pero un pueblo aporta en tropel todas sus tendencias e impulsaciones, altas y bajas, groseras y refinadas, lo mismo al templo gótico que al cine capitalista. Para uno y otro arte, la primera calificación valorativa es la de *enorme*.

"La invención de la imprenta —dice Bela Balazs— es causa de que con el tiempo el rostro del hombre se haya hecho ilegible; dos hombres pueden comunicarse tan fácilmente por medio del papel, que han descuidado todas las demás formas de comunicación." Esta expresión, inexacta en su sentido literal, es aceptada si se hace de la imprenta el símbolo de la cultura intelectualista. No es preciso que la palabra está escrita para que ya sea una forma de contacto indirecto con las cosas y los seres. Si un objeto está próximo, le tocamos; si algo más lejos, le señalamos

con el dedo; pero mentarle con la palabra es igual que apuntar mediante un mapa y un cálculo balístico.

Sin necesidad de imprenta, las lenguas llevan en sí una tendencia natural a la abstracción; a mayor antigüedad del idioma, mayor abundancia de formas abstractas. El salvaje dispone de más palabras que un herbolario para denominar las plantas, pero carece de vocablos para conceptos como planta, árbol, vegetal. Esta gradual abstracción de las lenguas cultas revela en el hombre civilizado un alejamiento de la realidad inmediata, una visión *grosso modo*, porque las semejanzas de las cosas son siempre masas mucho mayores que sus diferencias. En realidad, es una pérdida de vista.

Vemos mal por abuso de la abstracción y del concepto, pero también por las necesidades de la acción. La acción nos propone un blanco tras otro; pero apuntar es ver el blanco y no ver todo lo demás. Después, el roce persistente de las manos utilitarias soba, desgasta las cosas y nos las deja sin facciones.

Las razas jóvenes e incultas poseen un vocabulario de gestos más extensos que el nuestro y con otras significaciones. Tal vez ésta es la razón de que descuellen en el cine los norteamericanos, que son bastante jóvenes para gesticular expresivamente y bastante civilizados para que sus gestos sean sinónimos de los nuestros. La palabra va reduciendo la expresividad del gesto. Como se vale de conceptos más o menos generales, sólo puede expresar por aproximación el estado interior; el residuo queda confiado a un ademán supletorio. A veces el sentimiento es repentino, pero la palabra es lenta; a veces es una fusión de sentimientos simultáneos, pero la palabra es sucesiva. En cambio, en el lenguaje visible y orgánico de los gestos y ademanes el sentimiento se presenta por sí mismo como la belleza en el rostro bello y vive corporalmente ante nosotros. Pero al hombre moderno sólo le queda el muñón de los gestos, que agita siempre del mismo modo como un manco de junto al hombro.

El cine es el reaprendizaje, la reeducación de este inválido. "El hombre vuelve a hacerse visible", dice la fórmula fundamental que encuentra Bela Balazs; "el cine desentierra al hombre sepulto bajo conceptos y palabras para sacarlo de nuevo a una inmediata visibilidad".

El cine nos enseña a ver, y con su gran lupa y su reflector nos lleva los ojos como de la mano y nos obliga a palpar ocularmente el contorno de las cosas, a fijarnos en los mil movimientos de una mano que abre una puerta, nos sitúa a la vez en distintos puntos de vista, a la derecha, a la izquierda, cerca, lejos, arriba, abajo. A veces enseña su lección con insistencia, con impertinencia, dando con el puntero en la pantalla.

El cine nos estaciona largo rato ante un objeto, un rostro, una mano que escribe. Esta parada en el tubo de metropolitano que es el cine no nos impacienta. El cine está haciendo la microscopia de los movimientos puestos sobre su portaobjetos, está haciendo con sus rayos X la espectroscopia intratómica de gestos y cosas; mil rayas espectrales parecen bailar en la pantalla. Así como en el interior de los cuerpos está la región prolija y vibrante de los átomos, más allá del mundo borroso de la abstracción intelectual y la práctica utilitaria abre el cine el más rico, intenso y claro de la visualidad pura. Allí, el gesto, del cual corrientemente sólo percibo, como de un disparo, el principio y el fin, se me descubre complejo mundo de vibraciones espirituales. Entro en mi despacho preocupado de una carta guardada; cuando empuño la llave, ya veo abierto el cajón; la trayectoria de la mano se me ha tornado invisible, se me ha perdido, y con ella una parte de mi propia vida; pero el cine me la restituye íntegra y, además, analizada. Otras veces no son movimientos: son objetos inmóviles; entonces, la visión de la pantalla semeja una "naturaleza muerta" de pintor.

Cuando los estéticos dicen despectivamente que el cine copia la realidad, quieren significar por "realidad" la vulgar y diaria. Pero hay muchas "realidades" en el mundo real; aquella de que se vale el cine no es la tosca e incompleta, de retícula gruesa, que permite ver una atención apresurada hasta fines prácticos, sino otra realidad más interior, a la cual se penetra por los trechos de invisibilidad de la nuestra cotidiana. El ingreso en ella nos proporciona sorpresas inesperadas. Más de uno ha exclamado en el cine: "¡Me parece que veo las cosas por primera vez!". Se siente el placer de la súbita evidencia; se siente el placer del descubrimiento. Se me entenderá mejor si hablo del goce de descubrir encantos secretos.

"Nada interesa tanto al hombre como el hombre mismo", escribió Goethe. El cine —decíamos— enseña a ver; humanicemos esta frase con algunos pronombres personales: "nos enseña a vernos". Nuestro conocimiento de los demás hombres se hace por vía intuitiva y por vía racional. Pero la proporción de la mezcla no siempre es igual. En nuestra época super-intelectualizada no damos por conocida a una persona hasta que la hemos tratado, es decir, hasta que su personalidad no se ha desarrollado ante nosotros en una serie de palabras y actos sucesivos; necesitamos un verdadero proceso con hecho de autos, declaraciones y testimonios. En otras, por el contrario, el hombre poseía una fina sensibilidad para percibir de golpe en la visión la totalidad de una persona. El animal muestra perfecto este instinto; el salvaje se le acerca. A nostros todavía nos queda el apéndice caudal: la persona se nos oculta bajo una niebla de palabras, conceptos y actos empíricos: pero alguna vez esta niebla se descorre de improviso, y entonces podemos sacar una de esas preciadas instantáneas psicológicas que recatamos como un desnudo sorprendido a través de una cerradura,

Esta ceguera tiene su fenómeno correlativo: la torpeza de nuestra expresión corporal. Diríase que nuestro cuerpo se ha hecho opaco o que la luz interior se ha alejado y sólo se deja ver por las partes más tenues y transparentes, como los ojos. El cine nos enseña a vernos; nos enseña también a dejarnos ver, a traslucir, a impregnar de espíritu el cuerpo y ponerlo en la epidermis, como hacen las doncellas con su rubor.

Este carácter de cultura visual no es privativo del cine. Por el contrario, es el rasgo de familia, la pinta del naipe de la época, del palo de triunfo. Desde un cierto día, por todas partes ha empezado a hablarse de "fisiognomía" y "conocimiento fisiognómico". [2] En unos casos trátase realmente del conocimiento del alma por la intuición de la estructura corporal; de un modo más o menos consciente, nunca le ha faltado al hombre, pero ahora la ciencia intenta llevarle a matemática precisión. [3] Los casos

[2] Un sistema de este "conocimiento fisiognómico" ha sido esbozado por primera vez en las conferencias de José Ortega y Gasset: *Temas de antropología filosófica* (Madrid, abril de 1925).

[3] Véase, por ejemplo, Kretschmer: *Genio y figura*, en el número II (agosto, 1923) de esta REVISTA.

más significativos, sin embargo, son aquellos en que se extiende
por analogía el concepto, porque revelan que el método intuitivo
ha penetrado hasta en lo que parecía dominio exclusivo de la
racionalidad. El cine es el arte que corresponde a esa ciencia.
Sin conocimiento fisiognómico no sería posible el arte del
cine; asimismo, la perfección del cine y del conocimiento fisiog-
nómico se implican mutuamente. Son dos corredores del mismo
equipo que, cuando uno se atrasa, el otro le entrena hasta que
vuelve a emparejar. Por esto el cine cada vez admite menos la
caracterización aproximada del teatro; día por día se hace más
exacto y riguroso y exige la más perfecta correlación entre el
espíritu y el cuerpo, entre el tipo físico y el carácter psíquico,
entre el gesto y el estado pasajero del alma. Es muy probable
que alguna vez sirva el cine para el análisis de los movimientos
del ánimo —y su precisa diferenciación y catalogación—, como
ha servido para descomponer el vuelo de los pájaros. El público
de cine conoce a su manera más sentimientos que un psicólogo;
sobre todo, esos sentimientos polifónicos (como pena-alegría,
deseo-repulsión, placer- dolor) y otros muchos, simples y com-
puestos, para los cuales todavía faltan palabras.

Una filosofía había separado el alma del cuerpo; otra intenta
reunirlos de nuevo. Pero como esos novios que ya se han poseído
cuando los padres preparan la presentación, su boda se ha con-
sumado hace tiempo en el cine, el deporte y la danza, esas tres
invenciones de una juventud alegre para quien el cuerpo existe,
precisamente porque ha sido espiritualizado y hecho transpa-
rente. No es la primera vez que una cosa adquiere y fortifica
su realidad gracias a su unión con aquella que la niega. Sin
esta nueva adolescencia del cuerpo humano no serían posibles
Douglas Fairbanks ni las películas de Douglas Fairbanks, actor,
deportista y danzarín en la vida y en el cine. [4]

No haya temor a un próximo salvajismo. La cultura camina
algo hegelianamente por análisis y síntesis sucesivas. Dos cosas
se dan originariamente juntas; con el tiempo, el intelecto logra
trazar entre ambas una ranura, luego las separa, aleja y acaba
oponiéndolas como antitéticas. Pero al fin se realiza la síntesis

[4] Todos los movimientos de la juventud actual significan el redescu-
brimiento del cuerpo humano" —dice el sociólogo Honigsheim.

consciente, más sabrosa, en que cada elemento goza y se empapa del otro como la estofa en el baño de púrpura.

...siempre el cine nos arrastra demasiado lejos. Es una cinta sin fin, una acera *roulante*. Volvamos a los elementos primarios: la fotografía instantánea, la pantalla, el proyector. [5]

La fotografía instantánea secciona la corriente flúida y suave de la vida. La placa es como el cristal que detiene un vuelo; la sorpresa se revela en el rostro de susto, en el gesto interrumpido, en la postura inestable. La instánea sucesiva del cine es el micrótomo del continuo visual, es una guillotina de repetición que decapita al reo conforme va andando, una y otra vez, a cada décima de segundo; pero, como en las historias terroríficas, el decapitado indemne sigue su marcha con el gesto de la más extraña expresión, hasta que el navajazo siguiente le muda la horrible mueca. A cada instantánea surte la sangre del cuello de la vida, con la misma efusiva abundancia en la primera ejecución que en la última. Después, sobre el lienzo, van superponiéndose las lonchas cortadas, y otra vez queda recompuesta la corriente. Pero ahora ya es una síntesis de los momentos más nerviosos, un movimiento mondado, un movimiento sin puntos muertos, una descarga de pistola Star en una calle de Barcelona.

¿Qué raro azar explica el concurso milagroso de tantas circunstancias favorables? Este disparo de luz necesita una pantalla donde estrellarse: es una condición puramente física. Sin embargo, el lienzo vive, responde; no es la cuartilla del poeta, la tela del pintor. El fenómeno es conocido de los empresarios que han querido sustituir el lienzo por pantallas opacas de plata. Nuestra sociedad metalizada tiene la superstición de los metales preciosos, y ya los médicos recetan a los nuevos ricos oro coloidal cuando caen con pulmonía. La mejor pantalla de cine es la sábana humilde, la sábana de los sueños, la sábana de los fantasmas de pueblo y de los miedos infantiles. Ninguna otra materia da mejor rendimiento fantasmagoral.

El lienzo subraya, reduplica la gesticulación. En cierto modo la caricatura. Toda sombra sobre una sábana es una sombra chinesca. La figura pierde la carne inútil, y entonces la expresión

[5] Balazs, en su libro, los olvida por completo.

centrifugada se sale al perfil, agresivamente, como un ejército a cubrir las fronteras. Si el perfil se mueve, los salientes se aguzan y por ellos se escapa el fluido y saltan las chispas de la expresión siguiendo la ley eléctrica de las puntas.

No es necesario que las figuras proyectadas sean siluetas; en cuanto hay una sombra, queda agravada; en cuanto hay un perfil, queda acusado dos puntos más de la cuenta justa. La película en colores fracasa y fracasará siempre porque restituye a estos seres inverosímiles de luz y sombra el color y la carne que perdieron merced a un refinado secuestro en la cámara oscura; el arte exige por cada elemento de realidad conservado la extirpación de otro. Pero también fracasa porque el color suprime esta insinuación de sombra chinesca que es uno de los ingredientes más simples del encanto del cine.

Mientras la película pasa, el lienzo, barrido por mil líneas, compone a las cosas en movimiento un fondo vibrante, rayado, futurista, una atmósfera dinámica, algo así como la diafanidad de una hélice de avión en pleno vuelo.

Tampoco el proyector y su rayo luminoso parecen otra cosa que una necesidad óptica. Un estético piensa así; un marino de guerra, no. A veces, en los puertos, a altas horas de la noche, se ve un haz de luz errante por el cielo. Un oficial de guardia sobre la cubierta de un acorazado se entretiene haciendo girar un proyector; ilumina una torre, la ese de un camino lejano, una aldea en un pliegue de la montaña; después, cansado ya de las realidades terrestres, dispara la claridad hacia las estrellas. No podemos negar a este oficial, que desde su barco lanza cables de luz a las cosas náufragas en las tinieblas, aficiones sobresalientes de poeta. ¡Qué descubrimientos patéticos en la soledad, el silencio, la noche con estos gemelos de campo! El proyector del cine conserva íntegro este carácter poético. Diríase que no proyecta escenas, sino que pasea su haz luminoso por la noche del mundo y nos descubre, aquí una ciudad extraña, allí el transiberiano que llega, o un baile en una Embajada, o el rincón de un cuarto, o una escena de crimen que la distancia hace silenciosa.

Los mismos instrumentos físicos del cine —antes de intervenir los actores, el autor, un argumento— contienen un poder elemental de poetización. Todo el arte del cine es mecánico, hasta que el flujo de imágenes sale por el cañón del aparato; también

la estatua exige cincel, martillo y andamio. Pero desde aquel punto, el cine es el único arte inmaterial: trabaja con pura luz y pura sombra. Aún podríamos añadir como elementos primarios el silencio, la oscuridad del cine. Cuando sobre la almohada observo mi ensueño incipiente, veo coagularse la luz interior sobre la misma pupila del ojo, en tanto el resto del espacio visual permanece oscuro. El cine imita la distribución de luces del teatro del sueño. El sueño, como el cine, es un teatro de bastidores de sombra.

Observa Balazs en el capítulo principal, "Esbozo de una dramaturgia del cine", que en el teatro diferenciamos la obra de su representación. El público verifica la justeza de los actores por las palabras que oye, de igual manera que el melómano sigue el concierto en la partitura abierta sobre sus rodillas. Por el contrario, para el espectador no hay en el cine, además de la representación, tras ella o bajo ella algo como un texto, una partitura, una obra independiente. En el cine, obra y representación son una misma cosa. Pero hablar de ambas, ya es separarlas, aun cuando sea para volver a reunirlas en seguida; por eso afirmo, más extremoso que Balazs: en el cine solamente hay *representación*. Todavía este término no significa sin equívoco nuestra idea, porque representar es hacer de símbolo o delegado de otra cosa que no se presenta por sí misma. Más exacta es esta otra fórmula: en el cine, todo es *presentación*.

Si el público de teatro confronta el tipo y el gesto del autor con las palabras del texto, no es menos cierto que en caso de desacuerdo compensa el defecto, mientras no rebasa cierta medida, con el sentido de las palabras. Estas se concentran sobre el cómico y forman su verdadera envoltura. El teatro permite cierto margen de inexactitud presentativa. Basta que la caracterización externa del actor se aproxime al tipo, casi siempre convencional, del personaje. Tampoco los gestos de teatro necesitan un ajuste perfecto con las palabras; son éstas las que acaparan la importancia, y, en realidad, gesto y ademán, sin existencia independiente, se limitan a acompañar y subrayar.

Pero en el cine no hay manera de rectificar las diferencias. El personaje es lo que *parece;* es exactamente igual a su apariencia: "En el teatro, el director de escena encuentra completa-

mente hechos y terminados en el texto del drama los caracteres y las figuras, y sólo ha de buscar un representante"; pero el director cinematográfico "no busca un representante, sino el carácter mismo, y él es quien con su elección crea la figura". En efecto, preferimos en el cine las figuras auténticas, no escogidas entre los actores para ser figuras, sino escogidas entre las figuras para ser actores, tal vez de una sola película. Actor que no sea él mismo el personaje que representa, es denunciado por el cine como estafador. [6] El cine descubre todas las mixtificaciones y falsedades [7] con sus lentes de aumento y su cruda luz de laboratorio o quirófano. El cine es el mejor *fisonomista;* ante la pantalla no sabemos qué nos pone delante, si un espíritu, si un rostro. Se ocurre la pregunta de Goethe: "¿Qué es lo exterior en el hombre?". Diríase que la laminación sufrida por los seres cinematográficos ha acercado tanto su interior a su exterior, que ha hecho de ambos una sola cosa.

Esta transparencia corporal culmina en la operación cinematográfica que ya he llamado *microscopia del gesto.* A veces, en medio de una escena, la acción se interrumpe y la pantalla nos presenta exclusivamente la faz del protagonista. El campo de visión se ha reducido y el rostro aparece, aislado de su anterior contorno, ampliado de tamaño. Con este simple cambio de enfoque, el cine remeda los movimientos psíquicos de la atención, que, en efecto, significan concentración en un punto, angostura diafragmática, acercamiento al objeto y como una más intensa iluminación. A través de la lupa del cine distinguimos en el rostro de la actriz todos los accidentes de la piel, la fina malla de sus células. Sin embargo, no nos quedamos en la mera percepción visual de este paisaje dérmico, sino que cada pliegue del rostro nos parece tan elocuente como un rostro entero; cada parcela de esta carne móvil, empapada de espíritu; cada célula, célula de la expresión total, y el grano de esta retícula, como el del grabado,

[6] En el teatro, las variaciones de un mismo personaje cortado a la medida de un actor han producido muchas obras malas y muy pocas buenas; en el cine, las películas donde un actor realiza su único y verdadero papel son las mejores; por ejemplo, las de Charlot.

[7] "El cine no soporta la máscara como el teatro" —Balazs.

que con la interposición de su materia presta cuerpo a la belleza del dibujo.

Por una conocida ilusión óptica, el movimiento parece acelerarse a medida que el móvil se aproxima. Si el cine trascribiera la realidad, los gestos de este rostro inmediato se desarrollarían en la pantalla con mayor rapidez que la escena de donde ha sido extraído. Pero el director de escena ha recomendado a la actriz la suma lentitud y al operador el mayor número de disparos por segundo. El ademán, el gesto deja entonces de ser una acción para fluir como una silenciosa melodía. Es el aria moderna, la romanza de los *divos* y *estrellas* del cine. La película suspende el cuento y, por un enfoque distinto, la narración se convierte en poesía, la épica en lírica.[8] Esa melodía del rostro cambia, fluctúa a cada nota, como un nácar que pasa por iris distintos, y descubre la compleja interioridad del gesto —del cual en la vida corriente apenas si distinguimos los trazos más rudos—, la riqueza de su contenido, la evolución orgánica del sentimiento.

En el cine todo está *presentado*, y todo está en la superficie. Esta es la posibilidad inmensa y la angosta limitación del cine; su cuenca minera, estrecha y profunda. Porque hay estados interiores capaces de patentizarse, sin residuo, en el campo; pero hay otros que sólo en la palabra encuentran vehículo para alquilar. El mismo vocablo *estado* "estoy alegre", "estoy triste", se aplica con mayor propiedad a los primeros. Parécenos, en efecto, que en ellos interviene a un tiempo toda nuestra persona, mientras que en los demás sólo por partes y en veces; parécenos sentir en ellos una peculiar temperatura casi física que nos los hace íntimos. La ciencia psicológica confirma estas aprensiones; en el cerebro no existen centros especiales —y periféricos— para tales estados, y a ellos colabora en tal proporción el cuerpo, que estas alteraciones fisiológicas son, para algunos psicólogos, la causa, no la consecuencia. En esos estados —las emociones— se consuma la plena y total unión del alma y el cuerpo, en que éste se diafaniza como la cuerda visitada por la música. Ellos son los más adecuados al cine. El actor de cine, ante un triángulo, es incapaz de

[8] Para Balazs, "el film pertenece, no a la épica, sino a la lírica". Líneas después afirma que "la lírica especial del cine es propiamente una épica de las sensaciones".

expresar su definición, pero sí que el triángulo es sentido, por ejemplo, como un objeto siniestro, de significación espantable. Charlot *siente* las puertas cerradas como un perro. El personaje de cine, además de ver las cosas, ha de *sentirlas*. Por eso nos parece infantil y primitivo (a veces neurótico, alcohólico, convulso), porque vive todavía en el estado emocional, anterior a la especialización del intelecto. Así, por ejemplo, el habla visible del buen actor de cine no es la modulación de los labios impuesta por la fonética de la palabra ya hecha, sino la expresiva gesticulación bucal previa a la palabra, de la cual ésta nació posteriormente por enfriamiento y condensación.

Pero que todo está *presentado* quiere decir también que todo está en el presente. El cine apenas pide nada a la memoria. La imagen poética, por ejemplo, se realiza en la cabeza del lector mediante una recordación. El arte del cine no permite tan dulces remembranzas. Es un poco bárbaro. Nos boxea en nuestras butacas, nos aprisiona y martiriza, porque toda sensación de presente, es decir, de un tiempo insustituíble por otro, es angustiosa. Y justo porque el cine condensa los instantes y empuja al presente para que pase y deje en seguida de serlo, más ruda impresión de presente causa cada uno de ellos. Son instantes en silueta.

Si hubiese de poner al cine un lema de escuela artística, yo escogería éste, por alguna utilizado: "más real que lo real". Los elementos de realidad que conserva están más acusados que en nuestro mundo ordinario. Tal vez este relieve cortante sea preciso para imprimirlos a golpe, de suerte que, a la par de percibidos, quede certificada su autenticidad.

Entonces, ¿cómo el cine puede ser un arte, es decir, un modo de desrealización? Una de esas coincidencias milagrosas que sólo ocurren en el arte —un cuadro es una coincidencia milagrosa de objetos y colores bellos— ha juntado en el cine dos poderes igualmente formidables de realización y desrealización. Aquélla es únicamente medio para ésta. En una película reciente, el tapiz volador del cuento árabe pasea una pareja feliz sobre las calles de Bagdad, pobladas de una multitud boquiabierta. El efecto fallaría si todos los elementos del cuadro, sin exceptuar el tapiz, no fuesen percibidos, en fotografía, como auténticos. *En el cine, la irrealidad se presenta con los mismos caracteres de la realidad; la desrealización es conseguida por igual procedimiento que la*

realización. Por eso queda plenamente efectuada. El tapiz volador de la película es un legítimo tapiz mágico.

Cuando los estéticos tropiezan con la rigurosa exactitud del cine, renuncian a seguir, como si se les hubiera opuesto un muro infranqueable. Sólo es un cristal. Contra él se rompe la cabeza el ciego. [9]

La butaca del cine es nuestro Clavileño de madera. Cuando, sumidos en la oscuridad, como Don Quijote con los ojos vendados, el operador tienta la clavija, al punto nos vemos transportados en la noche tan cerca del cuerpo claroscuro de la luna, que casi la pudiéramos asir con la mano.

"La fotografía no puede dar lugar a un arte", dice el estético. Precisamente, la fotografía hace capaz al cine de todas las fantasmagorías e inverosimilitudes, sin que las cosas pierdan nunca, a través de todas sus vicisitudes, su potencia objetiva; todos hemos visto en el cine la metamorfosis de un objeto, su evasión del mundo visible, la duplicación de un personaje, etcétera. Estas son las más sencillas. En un suplemento de la *Prager Presse* (26 de abril de 1925) encuentro dos fotografías enigmáticas bajo estas palabras, poco explícitas: "Por el empleo del Cine-Cubor, invención del ingeniero Cernovicky, se pueden realizar multitud de ilusiones ópticas que hasta ahora no se habían logrado, tales como escenas en un mundo invertido, en la cuarta dimensión, movimiento de la *realidad,* etcétera". Pero el cine ni siquiera ha menester tales ingenios y complicaciones.

En el interior de todo cuento funciona un mecanismo de desrealización que trasluce como dibujado en línea de puntos. Es un objeto que confiere a su dueño poderes extraordinarios: las botas de siete leguas, el sombrero de Fortunato. Es el mismo protagonista: Pulgarcito, los enanos, los gigantes. Es el mundo al revés. En definitiva, todos estos recursos mágicos de los cuentos no son otra cosa que puntos de vista insólitos desde los cuales se recogen visiones extrañas y por así decir antinaturales del mundo.

[9] Léase, por ejemplo, el artículo de Conrado Lange: *Beweguns photographie und Kunst* (*Zeitschrift für Aesthetik;* tomo XV, p. 88). Bela Balazs no entra en este problema estético; verdad es que se limita a una dramaturgia del cine.

Fortunato hacía girar su sombrero de picos y se tornaba invisible. Desde su escondrijo inencontrable presenciaba el desarrollo de escenas que acontecían como si él estuviera ausente. ¿Qué visión más inusitada que aquella de donde no estamos? En su *Ensayo de una dramaturgia* dedica Balazs un capítulo a la cinematografía de animales. "Hay cosas en el cine cuyo particular encanto consiste en que muestran la naturaleza en estado original, aún no influída por el hombre. El placer de ver animales en el cine está en que no representan sino que viven ante nuestros ojos... Este *acecho* significa una relación personal, una actitud muy peculiar frente a la naturaleza que tiene el colorido de una rara aventura. Pues ver la naturaleza desde muy cerca sin que ella nos vea es muy poco natural... En casos tales parécenos haber sorprendido un profundo misterio, una vida recóndita... Pertenece al más hondo anhelo metafísico del hombre de ver cómo son las cosas cuando no estamos entre ellas". El telecine es el punto de vista invisible, el verdadero sombrero de Fortunato.

Bien claro es el mecanismo de las botas de cien leguas, la perspectiva visual del gigante que brinca de monte en monte. Y ¿cuál es el punto de vista de ese cinematográfico "mundo al revés" en que los nadadores saltan secos del agua y el tiempo retrocede hacia su origen? La física relativista da la respuesta, hasta hace poco imposible.

Con mayor frecuencia, el cine se sitúa en el punto de vista de Pulgarcito, de los enanos, del niño. En el centro de una escena, la pantalla nos acerca de pronto el rincón de un cuarto, un metro cuadrado de suelo, los bajos misteriosos de una mesa... "Los niños —piensa Balazs razonando la intervención de actores infantiles en el cine— conocen los secretos de las habitaciones mejor que los adultos, porque todavía pueden gatear por debajo de los muebles. Los niños ven el mundo en aumento. Los adultos, en cambio, empujados hacia lejanos fines, pasan por alto las intimidades de las emociones *angulares*. Sólo el niño que juega se detiene en los detalles. Por esta razón, el niño está más en su casa en la atmósfera de la película, que sobre el tablado escénico". Pero esta conclusión desprovista de lógica no nos importa. La perspectiva pueril de Pulgarcito nos asoma, por los poros y rendijas de nuestro mundo, a otro sorprendente y desconocido, como el paisaje de una gota de agua mirada al microscopio. Lo mara-

villoso está inserto dentro de la misma realidad, y a lo mejor, como en el cuento árabe, se tira un hueso de aceituna y se mata al tierno hijo de un efrit. Verlo o no verlo estriba únicamente en el punto de vista.

No es preciso que el cine nos presente al amo de las botas o del sombrero maravilloso, si proyecta sobre el lienzo el panorama reflejado en su retina; los ojos de Pulgarcito nos sirven de estereóscopo. El cine contiene tantos de estos aparatos mágicos, como instrumentos musicales arrastra el hombre-orquesta.

Los que han visto la infantilidad del cine han visto bien, aunque no hayan sabido discernir sus causas. Esta infantilidad es la objeción de los hombres superiores —literatos, pintores, estéticos, etc.— contra el cine. ¿Prefieren, entonces, un arte para viejos? Nada deducen de que estos resortes funcionen todavía sin fallar nunca su efecto, que varían tan poco, que sean tan simples, que, en fin, perdure en el hombre una parte siempre fresca y niña. Tal vez el adorador de la evolución se desconsuele de esta persistencia del niño en el hombre maduro de un siglo que va a la proa de los siglos. Pero más bien es motivo de optimismo que no se haya agotado y desecado todavía la fuente de la puerilidad.

Aún podría hablar del cine como arte objetivo (desaparece la subjetividad del autor y hasta su nombre, y pasa a ocupar su lugar la dirección de escena, encargada de hacer que las *cosas se realicen y se vean* bien) y del cine como creador de internacionalismo concreto. Mas no quiero valerme del cine para desarrollar un largo metraje. De otra parte, a veces me seduce la manera de Joubert: "Yo soy como un arpa eólica, que suena cuando el aire la roza, pero sin llegar a formar nunca melodía completa".

Revista de Occidente (VIII, Mayo, 1925)

REFLEXIONES SOBRE CINEMATOGRAFÍA

por Antonio Espina

La materia imaginativa

Las manifestaciones de carácter objetivo, exterior, del fenómeno físico, en el cinematógrafo, suelen destacar con más fuerza que las de carácter psicológico, que son las que verdaderamente constituyen el fondo estético del nuevo arte. Quiero decir: que existe un tiraje profundo de la parte física —el mecanismo y la pura tramoya— sobre la idea, la emoción y la fantasía del sistema. La perversión del cine comienza en este tiraje. Se procura aprovechar los infinitos recursos materiales del cine en imitaciones de la vida real, que siempre han de resultar más pobres que las que producen el arte literario o el pictórico. La causa de esta perversión —tan influyente en la técnica y la ideología de la proyección— radica en el desconocimiento de las "materias" psicológicas que se manejan. La materia psicológica propia del cine es la que el tratadista Marbe ha llamado "materia imaginativa". El ideal sería, precisamente, alejar al cine todo lo posible de la realidad. Y realizar en él todo cuanto, por absurdo o fantástico, no puede realizarse en la vida real ni en el arte habitual. La novela o el teatro no poseen materia imaginativa, propiamente dicha, limitándose a proveer al lector o al espectador de un determinado número de elementos tomados de la realidad, para que con ellos organice y encienda la materia imaginativa de sus sueños. Las direcciones estéticas del teatro y del cine son opuestas. El teatro parte de lo real hacia lo fantástico. El cine parte de lo fantástico hacia lo real. Pero lo real en el cine tampoco es

lo mismo que lo real en el teatro. Su naturaleza, esencialmente imaginativa, le impide recalar en el verismo absoluto.

Nueva forma de expectación

El sujeto espectador, el sujeto que *ve*, colocado delante de la pantalla, tiene una grande importancia en el nuevo organismo estético. Resulta un poco actor, también, si no protagonista, sub-protagonista, y representa como otra pantalla pequeña — a su vez reverberante— colocada enfrente de la pantalla grande. ¿Cuál es la actitud, el estado espiritual que se provoca en el espectador —prototípicamente considerado— apenas sentado en su butaca? Porque el cine, como todos los demás espectáculos de la naturaleza o del artificio, origina una manera de especial y adecuada recepción en el individuo. No *se está* lo mismo ante un paisaje que ante un asalto de armas o ante una película silenciosa... El espíritu tiende a colocarse en forma, para la mejor adopción del suceso invasor. Se deja invadir de muy distinta *forma* por los distintos espectáculos. Realiza un juego de acomodación. O —con grosero ejemplo— una verdadera aprehensión, digestión, asimilación y eliminación psicológicas del hecho desconocido que viene a excitarle. No solamente el cine, sino casi todo el arte moderno ha exigido de pronto, para su total comprensión y goce, a individuos y públicos, un esfuerzo, una postura violenta. Primero de la atención, después de la inteligencia, y, por último, de la conciencia entera. Nada tiene de extraño que los débiles del entusiasmo y de la voluntad se hayan negado a hacer este esfuerzo, y que aun los más firmes, transparenten de vez en cuando alguna protesta.

Por lo que respecta al público, merece cierta disculpa. Consideremos que durante largos siglos ha estado repitiendo invariables posturas psicológicas, frente al arte, frente al libro y frente al teatro. Que a fuerza de repetir tales posturas, se había creado un vasto repertorio sentimentointelectual de automatismos en los que descansaba plácidamente, sin sospechar siquiera que pudieran existir dentro de él, en su propia alma, otros resortes dormidos que vendrían a despertar los pequeños Sigfredos del *modernismo*. Por su parte, los artistas de antaño sentíanse indudablemente

felices, al contemplar cuán sencillo les era producir sus efectos en la limitada sensibilidad de aquellos públicos. Unas cuantas fórmulas de oficio, unos cuantos apoyos en los registros agudos, y ya estaba. La humanidad ha estado yendo al teatro, secularmente de la *misma manera*. Y se ha divertido siempre de la misma manera.

El baño de oscuridad y algunas de sus consecuencias

Si los sentidos del hombre tenían para el teatro dos puntos primordiales de captación: la vista y el oído; uno secundario: el olfato, y dos nulos: el gusto y el tacto, el cine reclama ahora para sí los mismos puntos —claro está— pero con distinta intensificación y combinativa. Aquéllos habían creado un molde colectivo, en el seno del colectivo espíritu, que ha sido preciso romper. E inmediatamente, improvisar otro. El necesario, inédito y adecuado acogimiento. Crear, en suma, el molde nuevo.

El individuo que entra en el cine, se sumerge en un baño de oscuridad. Ayer, es decir, apenas hace breve minutos en la historia psicológica, se sumergía en un baño de luz. El teatro, ahora como antes, lo primero que ofrece es un baño de luz, brillante, elocuente, que favorece cierta cohesión familiar y aglutinante entre los espectadores. La mirada nos une a todos, relacionándonos por la simple y mutua consideración visual. Y une tanto a la colectividad con el espectáculo del escenario, como a las personas que forman esa colectividad, entre sí. El teatro nos une. El cine nos aisla. La luz nos recuerda constantemente que vivimos en la sociedad, y que de su conciencia plural participamos con nuestras conciencias singulares. La oscuridad amortigua en gran porción ese sentimiento de pluralidad y fortalece el egoísmo, bien protegido por las tinieblas, de nuestro individualismo. Existe, incluso, cierta desviación de las nociones fundamentales, del tiempo y del espacio. La noción tempo-espacial, que llevamos a la cámara oscura, sufre el control de otra especie de noción tempo-espacial, sugerida por el mundo —por el universo— de la pantalla. No es que cambie para nosotros la noción de "naturaleza" del tiempo y del espacio. Sería imposible. Pero sí cambian sus reflejos en nuestra conciencia. Parece otra clase de tiempo este

tiempo de la pantalla, que acaso necesite para medirse otro reloj distinto del habitual. Y otras dimensiones las del espacio fingido de la película, desacostumbrada para la retina.

Movilidad y espacialidad

La noción tempo-espacial tiene su clave, o, mejor dicho, se halla dentro de la clave cinematográfica. La clave cinematográfica abarca desde esas nociones primarias de la psiquis humana hasta las últimas ramificaciones y complejidades de la vida, del pensamiento y de la acción, en cuanto de manera propia, pueda trasladarse a la pantalla. (Hablo unificando idealmente al ser humano y verdadero que contempla, con el actor; ser falso de la película, que actúa. Ambos estrechamente fundidos en la confabulación psicológica del cinematógrafo.) Esta gran clave cinematográfica, se asemeja y puede compararse a la clave musical... Como ella, está integrada por tonos y notas. Sólo que los tonos, en vez de ser acústicos son ópticos, y las notas, en vez de constituir relaciones numéricas de vibraciones sonoras, constituyen relaciones numéricas de vibraciones luminosas. Por aquí, parece descubrirse, atisbando en la lejanía, la razón de la similitud que el arte de la cinematografía tiene con el arte musical. En efecto, también percibimos claramente las tonalidades fotogénicas. Los intensos acordes que en la sensibilidad producen y su causa originaria. Las tónicas generales de la fotogenia móvil, nacen de las dos sensaciones físicas del tiempo y del espacio, percibidos en la representación cinemática de las formas, de modo distinto al cotidiano y vulgar.

La movilidad y la espacialidad adquieren en el cine un desarrollo extraordinario. La escala del movimiento se amplía desmesuradamente. La escala del movimiento despliega la enorme posibilidad de sus gradaciones. Desde la retardación *infinita* que nos permite analizar despacio el más pequeño gesto y las más huidizas formaciones del movimiento, hasta la aceleración vertiginosa de lo instantáneo. Lo hiperveloz del dinamismo maquinista y lo hipoveloz de lo semiestático.

Detengámonos en este punto. Meditemos en las grandes cosas, en las perspectivas insospechadas que tal máximo dominio de la

velocidad pone ante el ojo actual. La inauguración de un verdadero y extraño mundo de magia, lanzado por la linterna sobre un pequeño trozo de lienzo blanco. La taumaturgia de traslaciones y transmutaciones a que dará lugar. La facultad, casi divina, de creación y orden, que se otorga a nuestro albedrío. Pensemos de qué manera, sorprendente y generosa, objetos, seres, ponderables e imponderables, la naturaleza entera, en suma, nos rinde su secreto mecánico y cómo se somete a la sensibilidad y la inteligencia del hombre.

Con respecto a la espacialidad, la fenomenología viene a ser parecida. También en ella la escala es vasta y rica en matices. Espacios microscópicos y espacios inmensos. El hipoespacio y el hiperespacio. Elementos que antaño no podíamos representar e incorporar a la vida escénica del arte, como son el mar, el paisaje, el cielo, la ciudad, etc., son actualmente fácilmente aportados por la proyección. Y lo que interesa más todavía. Las combinaciones a que estos dos elementos, movilidad y espacialidad, se prestan, son tan numerosas, que podemos afirmar que ningún capricho del delirio o la fantasía dejará de ser viable en la pantalla. Al menos, en condiciones de muy aceptable y ceñido trasunto.

Ampliaciones del protagonismo

El protagonismo, del mar o del bosque, son logro exclusivo de la pantalla. En el teatro jamás hubiéramos podido soñar en contratar a tan importantes personajes, por otra parte, nada fantásticos, sino absolutamente reales. Teatralizar la vida, resulta, indudablemente, una fórmula estética más pobre que esta otra: vitalizar el teatro. Y esto es, precisamente, lo que realiza el cine. El cine, en el escenario de su superficie vertical, reduce al teatro —a cierta teatralidad y teatralismo— protagonistas que antes negaba en absoluto al teatro. Un león de *veras*. Y suelto, claro. Una ciudad de veras... Lo cósmico interviene muchas veces, con doméstica facilidad. Y no sólo todos estos elementos se presentan con su fisonomía ordinaria y natural, sino con otras muchísimas y variadas, de que las dota, a compás de nuestra inventiva, el maravilloso artificio. Las fuerzas de la naturaleza, en sus

manifestaciones ordinarias y vulgares, no suelen tener más que un sólo aspecto. Era necesario resolverlas, circunstanciarlas de mil diferentes modos, y violentarlas, para que nos ofrecieran su ánima, su motivación interior: la prodigiosa multiplicidad de sus aspectos. El dramatismo y la comicidad, por ejemplo, de que son susceptibles las cosas, no podrían jamás revelarse sin la violación previa de su naturaleza aparente. ¿En cuántos "sucesos" dramáticos o burlescos pueden complicarse hoy al vegetal, a la máquina, al ser irracional y hasta al mineral yacente?

Imaginismo cinematográfico

He aludido al principio a la materia imaginativa, considerándola como el medio psicológico natural del cine. Si toda obra, de cualquier carácter que sea, ha de fraguarse en su materia propia, "ponderable o imponderable", el llamado arte mudo ha de tener también la suya. Aceptado con su etérea elasticidad el medio imaginativo, hay que aceptarle no únicamente para el espectáculo, en el momento de verse, sino también ha de extenderse y envolver en aquélla al autor literario de la obra, puesto que al pensarla y escribirla la fue creando y adaptando a la estética fotogénica; a los actores, que, al representarla, van controlando mentalmente sus acciones y sus gestos con el efecto que suponen causarán luego, al salir en la película. Y, finalmente, al espectador mismo, que, ya dentro de la cámara oscura, ha tomado su actitud interior en consonancia con las excitaciones que espera. Ocupémonos ahora sólo de este último: del individuo que mira y se abstrae.

La etérea materialidad elástica de lo imaginativo infiltra también su espíritu. Le empapa, le posee, le fragiliza en una sutilidad que pudiéramos calificar de "romántica" y le induce a un estado de espíritu especial, un "estado imaginativo" (preponderantemente imaginativo), ya que la materia psicológica, que por igual suspende el todo, hechos y criaturas, tiempo y espacio, resulta puro tejido de imaginación.

Consideremos brevemente al espectador idealmente prototípico. El espectador idealmente prototípico experimenta, al sumergirse en la oscuridad y enfrentarse con la proyección, un misterioso retorno a la atmósfera infantil de los sueños. La atención, aumen-

tada, se enfoca hacia la pantalla; sofrénase la censura razonadora del intelecto, y el oído, anclado en el silencio, descarga sus apetencias. En cambio, el órgano visual, enriquecido hasta el derroche, se nutre, corre, puntualiza, mide y selecciona, cautivando, forma tras forma, todas las nuevas representaciones, para el acervo imaginativo. (Recordemos: la pantalla chica delante de la pantalla grande.) ¡Navegación de altura para el artista y el poeta modernos! El espíritu de este espectador prototípico se debate, pues, en una situación extraordinaria. En un estado de espíritu que, aún examinado ligeramente, vemos que tiene algo de musical y algo de religioso; propicio a la sugestión más profunda de la fantasmagoría.

Desde luego, la clase de imaginación que domina tal estado no es el más elevado en categoría psicológica. No se trata de la imaginación creativa. No asocia representaciones intuidas y originales, salvo en el caso que el sujeto receptor de sensaciones sea al mismo tiempo un artista que vaya por su cuenta engendrando imágenes no privativas del cine, aun cuando el cine le sirve de estímulo para crearlas. Tampoco se trata de una imaginación memorativa; al contrario, el espectador, llegando a cierto grado de abstracción, se encuentra tan aislado de su pasado como del resto de las personas que le rodean y componen el público.

Fragmentación y aislamiento

El cine, en medio de la vida, representa un trozo de otra vida. En los cortes de este trozo notamos las soluciones de continuidad. El cine corta las amarras de la mente espectadora, que la sujeta al firme de lo "real, demasiado real", y la atrae hacia su ámbito fluido. Pero una vez producida la sugestión fantasmagórica, no siempre se mantiene el espíritu en el mismo punto de equilibrio. Esto ya depende de la clase de uso que los empresarios y proveedores del arte hagan de éste. Si los tan maravillosos medios y posibilidades que posee la cinematografía se emplean groseramente en la reproducción de la vida vulgar, fabricando argumentos para la pantalla, como pudieran fabricarse para la novela o el teatro, la fina sugestión fantasmagórica del cerebro espectador cesa, y rápidamente se cae en la indiferencia imaginativa. Si, por

el contrario, las figuras, las obras y los conflictos argumentales se piensan y ejecutan con vistas a aquellos medios y posibilidades, el punto de avidez se mantiene durante largo tiempo. He aquí por qué resulta ridícula y mezquina la mayor parte de la cinematografía de nuestra hora. Los industriales de ella, atentos sólo a su negocio, no se preocupan más que de satisfacer el gusto mediocre de la burguesía universal, que es el público de teatro, y de teatro pueril. De comedias norteamericanas, vodeviles franceses y zarzuelas españolas. Quizás todavía es pronto. La cinematografía, como arte bella, nace ahora. Algo se ha conseguido, verdaderamente notable, en ideas y tramoya, coherente con su idiosincrasia estética. Pero se marcha muy despacio. En el porvenir, cuando el progreso técnico haga factible la exacta traducción visionaria al mundo exterior, de nuestros ensueños y fantasmas, el cine habrá absorbido no sólo casi todo el teatro, sino la principal substancia de las demás artes. Y su radio de acción en nuestra conciencia será enorme.

Revista de Occidente (XV, Enero, 1927)

C I N E M A

Una noche en el "Studio des Ursulines"

El programa esta noche comienza por prometer diez minutos
en el cinema de antes de la guerra. La luz se extingue.
¿Espiritismo? Sombras enmohecidas vuelven a brillar en una
segunda existencia. Torbellino de recuerdos viejos. El Tzar Ni-
colás II avanza rodeado de aparatosos popes. ¡Qué patética resulta
la sonrisa que lanza al pasar frente al objetivo! Alguno de los
rusos que están en la sala habrá llorado al ver abrirse sobre su
frente esa sonrisa de ultratumba. Ahora un Renault primitivo, del
que desciende M. Poincaré, nos hace sentir más la belleza de
último modelo Packard o Issota-Francini. Después es el tango
milonga. El bigote del profesor es mucho más robusto que el talle
de su pareja. Con el aire más serio del mundo, se entregan los dos
a los más ridículos movimientos, y el público ríe ya sin tregua
hasta el final de la cinta, porque inmediatamente se pasa a la
sección de modas. Curso de historia natural en los sombreros.
Las modelos se mueven como gallinas. Por delante, por detrás,
por los costados, hacen competencia en el colgar, encajes, tisús,
percales. Llegamos a ponernos serios. Pensamos incluso, que
nuestra época es dechado de gusto... y de simplicidad. Si se
quiere, a fuerza de complicación. Esas actualidades de antes de
la guerra, son el epílogo de la edad contemporánea. Y ese final
siquiera sea en ficción, nos produce asfixia.

Culmina lo grotesco con la proyección de una cinedrama pri-
mario. Teatro fotografiado. El objetivo inmóvil, se limitaba a

reproducir. Su única virtud consistía en la mudez: afortunadamente no oímos las palabras que acompañan a la acción. Para substituirlas, sin duda, los actores gesticulan desarticuladamente, en medio de un abyecto decorado. Tres o cuatro cuchilladas del barbudo protagonista terminan con el film y con nuestras risas. Rápida evolución la del cine. Y alarmante. Parece ser que —dejando de lado las infinitas posibilidades del cine colorista de tres dimensiones— ha llegado, si no al extremo, a los aledaños de su evolución técnica. Siendo así, el film que ahora nos parece excelente, dentro de algunos años, ¿no nos hará sonreir de *igual modo?* Esta es una de los más serias objeciones que se pueden poner al cine. Si la obra de arte resiste el pasar de los siglos, conservando siempre íntegra y reverdecida su pristina belleza, ¿por qué el film, víctima del tiempo, puede llegar a tan peyorativa senectud? Ciertamente, que el cine primitivo no había encontrado su lenguaje propio, sus peculiares medios expresivos. Ninguno de los cuatro grandes pilares, donde se apoya el gran templo de la Fotogenia estaban aún construidos: ni el plano destacado, ni el ángulo toma-vistas, ni la iluminación, ni el más fuerte y definitivo del montaje o composición. El film, como la obra de teatro, se desarrolla en el espacio y en el tiempo. Uno y otro quedan fijados en aquél, ya para siempre, sin evolución posible, mientras que en el teatro, la moda o el gusto de la época introducen pertinentes variaciones. De ahí la adaptación teatral. Así, pues, el gusto de cada época, impotente frente a lo definitivo que queda el film, será el más fuerte depreciador de su valoración estética. Se ha dicho que estilizando indumentarias, arquitecturas, etc., podría atenuarse tan trágico final. Pero el juego escénico, acaso el procedimento mismo, ¿no resultarán envejecidos? Hemos de volver sobre este importantísimo tema.

Coordinaciones y combinaciones de sus rayos lumínicos, tomados *n* a *n* nos han dado el film "d'avant-guerre". Cavalcanti pasa ahora a demostrarnos que tomados a *n + 10* años, dan el "d'avant-garde", expresión purísima de nuestra época.

A Alberto Cavalcanti le conocimos como decorador en "Feu Mathias Pascal". Después, cineasta, realizando un "scenario" de Louis Deluc "Le train sans yeux". Hoy se nos muestra como una gran esperanza del cine francés, de cuyas filas más juveniles y sensibles forma parte.

"Rien que les heures". Nada más que las horas. Ni amores, ni odios, ni desenlace con el punto final de un beso. El ciego girar de unas saetas, pasando veinticuatro veces sobre las horas. La ideal singladura de la ciudad hacia el porvenir. Cavalcanti comienza por mostrarnos cómo ven París los pintores más en boga, de la rue de la Boétie. Luego, la ciudad vista por el objetivo. Personaje: un reloj.

Amanece. Un bostezo y una persiana que se abre. Primer humillo frágil, en las chimeneas de la mañana. Se entreabren las puertas sepulcrales de una estación del Metro: van a comenzar las resurrecciones cotidianas. Cestos de hortalizas y de frutas. Por una calle "en plongeon" un viejo arrastra sus harapos y su ¿borrachera? ¿Dolor? Venta al por menor. Rodar de autos. La mañana va en crescendo. Ruedas, poleas: trabajo y trajín en torno mayor. Medio día. Un obrero duerme al buen sol de la una. Velocidades insinuadas. Primeras ediciones de los periódicos y sombras del atardecer. Los pies de un obrero que sale del trabajo se ponen de puntillas para que unos labios puedan besar. Ralenti fabril y manufacturero. Alguien está cenando. Un rótulo iluminado: Hotel. Un apache. Acordeón y "bal musette". Una hetaira y un marino americano, por calles empinadas, como potros. Amor y cotización. Un crimen. La vieja —extraño e impresionante leitmotiv— termina su peregrinación junto al Sena, sobre cuyas aguas escintilan las primeras luces del día. El reloj se dispone a recomenzar. ¿Para qué? El film termina.

Es este uno de los films más conseguidos de los llamados *sin escenario*. Música "visual", los dos ritmos del cine se encargan de hallar el nexo necesario entre las imágenes. Cine subjetivo. El espectador ha de poner de su parte la sensibilidad y educación cinematográfica adquirida. Si alguien osase proyectar esta banda ante un público no especializado, serían de oír los denuestos que le acompañarían. Más cólera cuanta más impotencia para su comprensión.

La falta de espacio nos impide la glosa de lo que no ha hecho más que quedar insinuado.

El último film, llamado de repertorio, es el "Greed" (Rapaces), de Eric Von Stroheim. Solo él merecería un artículo de mucha más extensión que el presente. Nos limitaremos a esbozar ligeramente alguna de sus más sobre-salientes cualidades.

La banda es de lo más insólito, atrevido y genial de todo cuanto haya podido crear el cine. Al verla, nadie podrá quedar indiferente: será juzgada como un dechado de films o podrá pensarse incluso que su autor ha pretendido burlarse de reglas e imperativos del cine y aún de su época. Pero por simple burla no iba Stroheim a trabajar en ella durante años. Filmó más de 100.000 metros de película, de los que dio como válidos, una vez compuesta, más de 40.000. Fue necesario que un montador especializado redujese su longitud a los 3.000 y pico con que cuenta hoy. Dicen que Stroheim lloró y pataleó como un niño. Durante varios meses "padeció de esta amputación como si hubiera sido la de uno de sus miembros".

Con el más extremado naturalismo se nos presentan abyectos tipos, repulsivas escenas, donde pasiones bajas y primarias encuentran la más acabada plasmación. Tal maestría en la visualización de lo más bajo, feo, vil y corrompido de los hombres, nos repugna y admira al mismo tiempo. Absoluto desprecio o indiferencia al menos por los trucos cinematográficos, pero máxima exaltación en los "éclairages". No hay "vedette", pero hay "caractères" como tallados en granito. Esta nueva emisión "tipo"-Stroheim se ha puesto de un golpe a la par del valor "tipo"-Zola. Ni en literatura, ni en cine, nos interesa el naturalismo. Aún así, el film de Stroheim resulta magnífico, repugnantemente magnífico.

La Gaceta Literaria (15 Enero, 1927)

"DÉCOUPAGE" O SEGMENTACIÓN CINEGRÁFICA

por Luis Buñuel

¿Habremos de excusar previamente el empleo de la palabra *découpage* por el de su equivalente castellano *recortar?* Aparte de que nuestro vocablo no es tan específico como el francés, se adapta menos aún que aquél a la acción que intenta representar. Además, *découpage* es voz consagrada por el uso, adquiriendo una intención adecuada cuando se aplica a designar esa previa operación fundamental en cinema, consistente en la simultánea separación y ordenación de fragmentos visuales contenidos informemente en un "scenario" cinematográfico. Cierto es que la terminología técnica francesa, aplicada al cinema, adolece de graves defectos y mixtificaciones de vocablos, mas no puede negarse que desde hace años una minoría cultivada se interesa allí por el cinema, preocupada por la creación de un vocabulario específico, seleccionadora de sus voces técnicas, y que comienza por desterrar las viejas, tomadas casi en su totalidad del teatro. Nada decimos de América, en donde la terminología técnica resulta tan adecuada y útil como su misma técnica cinegráfica. Pero, ¿y en España? Nuestro vocabulario fue improvisado por la masa neutra, de más insolvencia intelectual e industrial. Por tanto: o acontece en España lo que en Francia, y mejor aún que en América, y entonces usaremos de voces vernaculares, o nos vemos precisados a tomar vocablos extranjeros en calidad de préstamo, si ya no improvisamos, como en el presente caso, de nuestra propia cosecha; todo menos aceptar los castizos términos de nuestra cineastia militante, como "guión", "rodar", "copión", o aún peor, "actor" —en cinema no existe el actor— y "decoración" — ni la decoración.

La intuición del film, el embrión fotogénico, palpita ya en esa operación llamada *découpage*. Segmentación. Creación. Escisión de una cosa para convertirse en otra. Lo que antes no era, ahora es. Manera, la más simple, la más complicada de reproducirse, de crear. Desde la ameba a la sinfonía. Momento auténtico en el film de creación por segmentación. Ese paisaje, para ser recreado por el cinema, necesitará segmentarse en cincuenta, cien o más trozos. Todos ellos se sucederán después vermicularmente, ordenándose en colonia, para componer así la entidad film, gran tenia del silencio, compuesta de segmentos materiales (montaje) y de segmentos ideales *(découpage)*. Segmentación de segmentación.

Film = Conjunto de planos.
Plano = Conjunto de imágenes.

Una imagen aislada representa muy poco. Monada simple, sin organizar, en donde la evolución se detiene y se continúa a la vez. Transcripción directa del mundo: larva cinegráfica. La imagen es elemento activo, célula de acción invisible, pero segura, frente al plano que es el elemento creador, el individuo apto para especificar la colonia.

Mucho se habla del papel del plano en la arquitectura del film, de su valor "absoluto-espacial" y del "relativo-temporal": de su representación y de su economía en el tiempo, su subordinación a los otros planos. Incluso hay quien llega a radicar cualquier virtud del cinematógrafo en eso que suelen llamar ritmo de un film. Si esto puede ser exacto aplicado a las tentativas de film-musical, no lo es tanto aplicado al cinema en general, a un cinedrama, por ejemplo. Pues sucede que al hablar por sinécdoque se hace una calidad adjetiva —por excepción llegará a ser fundamental— la esencia, la cosa misma, y así se iguala ritmo con *découpage* o se subvierte el valor del contenido. No era difícil encontrar el truco cuando de continuo se quiere endosar al cinema la estructura, las normas o al menos el parecido con las artes clásicas, especialmente con la música y poesía. Cuestión ésta tan elástica como la de las influencias en arte. Para establecer una noción aproximada de fotogenia es necesario contar con dos elementos de condición diferente, pero de simultánea e inseparable representación. Fotogenia = Objetivo + Découpage = Foto-

grafía + Plano. El objetivo —"ese ojo sin tradición, sin moral, sin prejuicios, capaz, sin embargo, de interpretar por sí mismo"— ve el mundo. El cineasta, después, lo ordena. Máquina y hombre. Expresión purísima de nuestra época, arte nuestro, el auténtico arte nuestro de todos los días.

Rescatado el cinema de la simple fotografía de imágenes animadas por esa operación de segmentar, puede llegar a afirmarse que un film de buena fotografía, cuyos ángulos, tomavistas e interpretación fueran excelentes, resultaría en conjunto, sin un buen *découpage*, algo extra-fotogénico, como un buen álbum de fotografías animadas, mas tan alejado de la noción film como los sonidos que se producen en una gran orquesta antes de comenzar la ejecución están lejos de componer la sinfonía misma. Mas si sucede el fenómeno inverso: un film sin intérpretes, a base de objetos naturales, de mediana técnica fotográfica, puede llegar a ser un buen film. Esto es lo que hicieron los llamados "cineastas de vanguardia" en Francia.

El cineasta —conviene dejar ese nombre exclusivamente para el creador de films— no lo es tanto en el momento de la realización como en el instante supremo de la segmentación. Todos pueden llegar a conocer más o menos bien la técnica fotocinegráfica: sólo los elegidos llegarán a componer un buen film. Por la segmentación, el "escenario" o conjunto de ideas visuales escritas deja de ser literatura, para convertirse en cinema. Allí las ideas del cineasta se precisan, se recortan, se subdividen indefinidamente, se agrupan, ordenándose. La realización hará luego sensibles esos planos ideales, del mismo modo que la obra musical existe ya en la partitura, íntegra y determinante, aunque ningún músico la ejecute. En cinema se intuye por metros de celuloide. La emoción se desliza serpentinamente como una cinta métrica. Un adjetivo vulgar puede romper la emoción de un verso: así dos metros de más pueden destruir la emoción de una imagen.

Prácticamente, la operación de segmentar precede a cualquier otra en la realización de un film. Es un trabajo que no requiere otro instrumento que la pluma. Todo el film, hasta en sus menores detalles, quedará contenido en las cuartillas: interpretación, ángulos tomavistas, metraje de cada segmento; aquí un "fondu renchaîné" o una sobre-impresión para un plano americano, italiano o "long-shot", y estos ya fijos, en panorámica o en

"trawelling". Fluencia milagrosa de imágenes, espontánea e ininterrumpidamente van clasificándose, ordenándose, en las celdillas de los planos. ¡Pensar en imágenes; sentir con imágenes! Esos ojos, empapados de tarde, nos miran un instante, menos de un segundo; se extinguen, desangrándose en sombras, en... "dos vueltas de manivela, cerrar fundiendo". Esa mano, huracán de pelos, preñada de intenciones inéditas, de alma, desaparece del campo: un golpe de panorámica, como un golpe de mar, nos arroja entre los siete vicios capitales de unas miradas. El Universo, lo infinito y lo minuto, la materia y el alma, pueden navegar entre las reducidas márgenes de la pantalla —océano y gota—, que rectangula en el cerebro del cineasta como una nueva dimensión del alma.

André Levinson publicó hace algún tiempo un estudio sobre el estilo en cinema, en el que atribuía al montaje cuantas virtudes hemos establecido nosotros para la segmentación. Debido, sin duda, al confusionismo existente en materia de voces técnicas, al conocimiento incompleto de los procedimientos cinegráficos. ¿Qué importa que a veces, casi siempre motivado por un *découpage* insuficiente, se completen en la póstuma operación de montar deficiencias y errores que debieron preverse en un principio? Incluso existe quien comienza a filmar sin haber trazado una sola línea de su *découpage,* y esto, en la mayoría de los casos, por supina ignorancia del oficio, y otras, las menos, por exceso de práctica, de suficiencia, por haber pensado mucho en lo que va a emprenderse, existiendo de antemano un *découpage* mental. El hecho solo de que alguien se instale con su aparato frente al objeto filmable presupone la existencia de un *découpage.*

Suele suceder también que en el momento de la realización, por exigirlo así las circunstancias, es necesario improvisar, corregir o suprimir cosas que antes se habían tenido por buenas. Escrito o sin escribir: la idea del *découpage* es inmanente a la noción del film, como lo es también la del objetivo. En cuanto al montaje, no es otra cosa que el "manos a la obra", la materialidad de acoplar unos trozos a continuación de los otros, concordando los diferentes planos entre sí, librándose, con ayuda de unas tijeras, de unas imágenes inoportunas. Operación delicada mas puramente manual. La idea directriz, el desfile silencioso de las imágenes, concretas, determinantes, valoradas en el espacio

y en el tiempo; en una palabra, el film se proyectó por primera vez en el cerebro del cineasta.

Por lo que llevamos dicho, se comprenderá que sólo una persona muy enterada de la técnica y procedimientos cinematográficos podrá encargarse de realizar una segmentación eficiente, aunque muchos profanos en materia de cinema se crean con aptitudes suficientes por la simple imposición de números de orden delante de cada párrafo de su "scenario". Lo triste es que entre profesionales —nada digamos en España, y aún con excepción de seis o siete en Francia— se tiene la misma idea sobre el *découpage* que entre profanos.

La Gaceta Literaria (1 Octubre, 1928)